DISCOVER WORLD FAMOUS PAINTINGS

放大世界名画的细节

世界名画的伟大之处在于细节

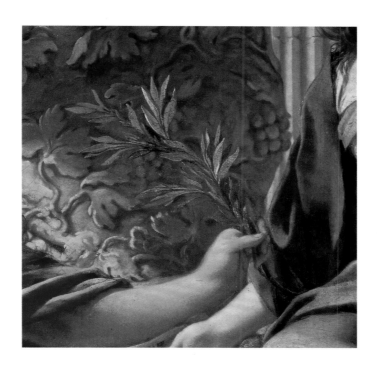

[美] 保罗·克伦肖　著

北寺　译

河南美术出版社
· 郑州 ·

Originally published in English under the title *Discovering the Great Masters: The Art Lover's Guide to Understanding Symbols in Paintings* in 2009, Published by agreement with **Rizzoli International Publications, New York** through the Chinese Connection Agency, a division of Beijing XinGuangCanLan ShuKan Distribution Company Ltd., a.k.a. Sino-Star.

图书在版编目（CIP）数据

放大世界名画的细节 /（美）保罗·克伦肖著；北寺译. — 郑州：河南美术出版社，2022.5

ISBN 978–7–5401–5633–6

Ⅰ.①放… Ⅱ.①保… ②北… Ⅲ.①绘画—鉴赏—世界 Ⅳ.① J205.1

中国版本图书馆 CIP 数据核字 (2021) 第 253510 号

放大世界名画的细节

［美］保罗·克伦肖　著　　北寺　译

出 版 人　李　勇
策　　划　读客文化
责任编辑　杨　骁
特约编辑　王晓琪
责任校对　孟繁益
装帧设计　曹志盛
执行设计　向　静
出版发行　河南美术出版社
地　　址　郑州市郑东新区祥盛街 27 号
印　　刷　河北彩和坊印刷有限公司
开　　本　787mm×1092mm　1/8
印　　张　39
字　　数　215 千字
版　　次　2022 年 5 月第 1 版
印　　次　2022 年 5 月第 1 次印刷
书　　号　ISBN 978–7–5401–5633–6
定　　价　368.00 元

目　录

CONTENTS

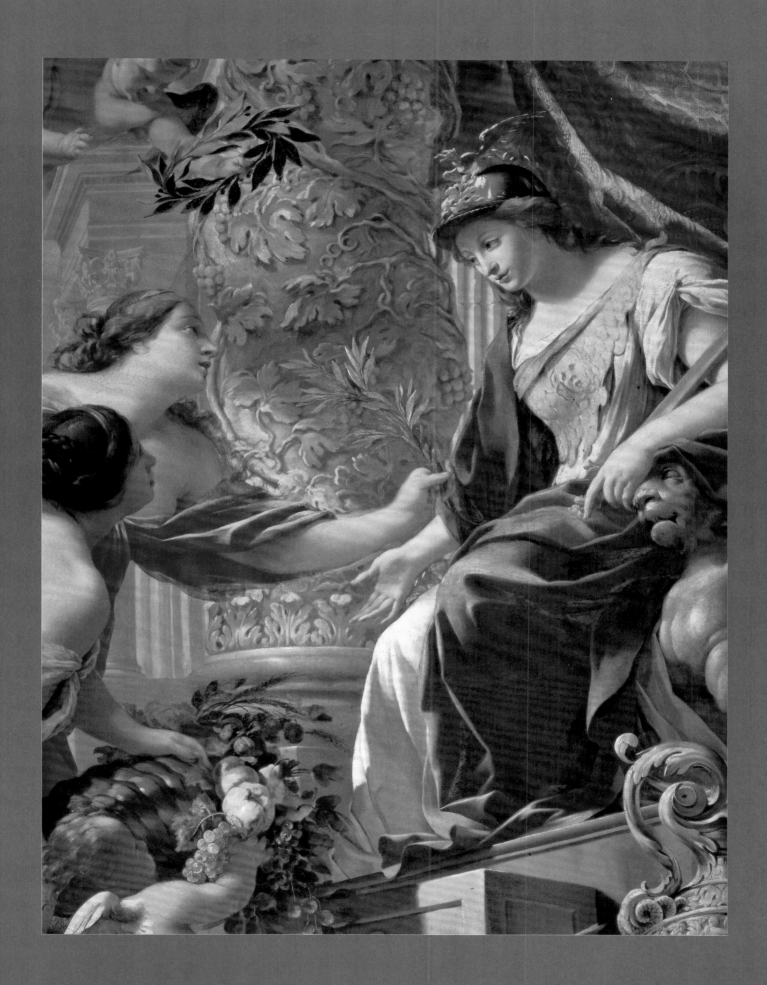

聊聊图像

多索·多西（Dosso Dossi，约1479—1542）

《宙斯、赫尔墨斯与美德》（*Zeus, Hermes, and Virtue*）

维也纳，艺术史博物馆[1]

[1] 此画现已归还并藏于波兰克拉科夫的瓦维尔城堡。

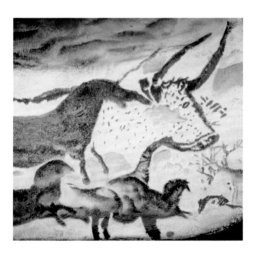

《公牛大厅》（*Hall of the Bulls*），法国，佩里戈尔地区，拉斯科洞（约公元前15000年）（细节）

 66 嘘……"在多索·多西（Dosso Dossi）的《宙斯、赫尔墨斯与美德》（*Zeus, Hermes, and Virtue*）里，赫尔墨斯把手指放在唇上，用这个简单的手势命"美德"安静，画家可不能受到干扰。体格强壮、健步如飞，脚踝生翼、头戴翼帽（petasus），赫尔墨斯远不只是诸神的信使。他有两副面孔，既是边界之神，也是淫邪的罪犯；既是狡诈的小偷，也是商人的保护神；既是众神中的行骗者，也是古代占星术和哲学真理的奠基者；既是将普绪喀（Psyche）送往奥林匹斯山的护送者，也是把灵魂引至冥府的亡灵接引神[1]。这位火和里拉琴的发明者也被称作赫尔墨斯·特里斯墨吉斯忒斯（Hermes Trismegistus），意为"三重伟大的赫尔墨斯"。他生性活泼[2]，却会叫别人停步噤声，放下一切焦虑。

 "美德"是个纯真的孩子，身穿翠绿长裙，戴着鲜花编成的花冠和手环；她求见宙斯，想恳请他和其他诸神别再无所事事地寻欢作乐，而应推动世间事务，助其发展。赫尔墨斯是在谢绝"美德"与奥林匹斯之王会面，抑或他的手势自有其道理。"悄悄过来，看看这个。"他也许在这么说。请看，宙斯已将极具破坏力的雷电置于一旁，拿起调色盘、画笔和画杖。一位古代作家曾夸赞画家阿佩莱斯（Apelles）能绘制闪电这样的不可画之物，他笔下的宙斯手持好似要破画而出的雷电，那幅图像也名垂千古。不过，宙斯原来是一个比任何凡人艺术家都出色的创造者。他没有像往常那样，通过变形伪装躲避妻子的注意，从而与另一位女神偷情，或为征服凡人之躯，设下圈套引诱某个人类。"看得再仔细一些。"赫尔墨斯可能会这样恳切地说，并看到身为天国之王的父亲创作出一只蝴蝶——这些灵魂原是毛毛虫的生物，是不能离开地面的肮脏之物，而今它们重获新生，成为鲜艳美丽、翩翩飞舞和真正优雅的生灵。绘画并非无意义的追求，而是获得灵魂享受的诀窍。画作有如诗作，它描述生动、引人遐思、造微入妙，将精神提升至道德修养的高度，但它也缄默不言、悄然无声、无须言语。

 已知的最早绘画的创作者已无法向我们亲述他们的故事，其文化的遗留物也大多残缺不全。数万年前的洞穴画的魅力令人叹服，不过，我们若在其中寻求蛛丝马迹，

[1] Psychopomp，或音译为普绪科蓬波斯。——译者注（如无特殊说明，本书注释均为译者注。）

[2] "活泼的"的英文"mercurial"衍生自赫尔墨斯在罗马神话中对应的名字墨丘利（Mercury）。

想发掘人性永恒不变的一面，则很可能会抱憾而归。我们会失望，不仅因为无法完全破译图像和艺术家的意图，也因为我们会意识到，要理解他们的艺术就必须对他们的文化有更多了解。因此，这些绘画或许不像我们曾期盼的那样普世皆同。

在拉斯科洞（Lascaux）这样的地方，人类凭借手艺和才智改造自然空间，其惊艳程度毫不亚于米开朗琪罗（Michelangelo）的西斯廷教堂（Sistine Chapel）。例如，在拉斯科洞内人称"公牛大厅"（Hall of the Bulls）的窟中，洞壁和洞顶上布满绘画，形成一幅再现历史情景的宏伟透视图画。一些图形高过1.8米，主体部分延伸得更宽，而且所画位置高于伸手可及之处，比如此处细节图中的野牛脑袋及一些别的动物。拉斯科洞内共有600余幅绘画，另有约1500幅画刻在岩石上。这些洞窟是人们在1940年意外发现的，其中有绘画的洞窟远离生活区，表明这些图像被用于仪式和特殊典礼，而非作装饰之用。为了绘制这些图像，艺术家要点上盛有动物脂肪的石灯，借着摇曳的灯光作画。这种石灯比油灯烧得更久，但光比蜡烛更暗。人们在洞窟里发现了许多这样的灯。这些绘画几乎没有叙事感，只有一幅又一幅积聚的图像，有黑有红，有大有小，有单个的也有成群的。值得一提的是，和认为这些动物在仪式中作呈现狩猎情景之用的早期观点相反，人们后来发现，它们与穴居者的实际饮食关系不大，艺术家是在用一种强烈的自然主义风格来展示这些动物。这样一来，尽管这些图像可能曾被用于巫术仪式和社交启动仪式，但它们并非如我们最初设想的那样是利己的生存祈愿。

自人类文明诞生以来，文字和图画就一直紧密相连。在埃及和美索不达米亚，人们从绘画习俗中分别发展出象形文字和楔形文字两种书写系统。将艺术和文字结合可以塑造权威性。在古埃及，最早结合象形文字和权力图像的是一件人称"纳尔迈国王石板"（Palette of King Narmer）的石质浮雕。石板上呈现了一位名为纳尔迈的国王（埃及君主直到后来才开始采用"法老"头衔）战胜敌军的场景。他高大挺拔，出现在画面中央，以凸显他与蜷缩的敌人相比是何等强壮。纳尔迈头戴埃及王国的王冠。石板右上方的象形符号是纳尔迈尊崇的鹰神荷鲁斯，它叉开双腿，胯下的生物长着人头，面部特征与下方的敌人相似，敌人的身体则是一株纸莎草。由此可知，敌人的身份是纸莎草生长地，即下埃及的尼罗河三角洲地区的居民，我们从而得以从图像中破解出一些清楚的信息。我们知道在这段时期，即约五千年前，尼罗河谷这一区域的确曾经被统一，但我们不清楚这件文物所呈现的，究竟是归于纳尔迈国王本人的历史成就，抑或是文物赞助人的计划、野心或经不起推敲的声明。此例中，即便我们能够厘清画中的大部分内容，但是这幅图像依然是自说自话，而我们缺乏信息，无法就应当肯定还是否定其描述盖棺论定。

遇到一幅吸引我们注意但又让人难以理解的图画，这种体验会让人很不自在，尤其是当这幅图像并未超出我们的文化范围或个人经验，却无法提炼为某个可以识别的模板，或归入某个预料当中的门类的时候。我们有时会觉得，要获得一些确凿的真相，必须请教某种更高的力量，至少也得是某个拥有更多专业知识的人。然而，就像俄狄浦斯（Oedipus）请教斯芬克斯（Sphinx）那样，询问往往会引出一个谜题，而且，即便我们给出正确答案，得到的奖励也可能自带几分风险。

俄狄浦斯想出了斯芬克斯的问题的答案，即一个人在清晨是个用四条腿爬行的婴儿，在下午是个用两条腿行走的青年，在傍晚是个拄着拐杖用三条腿走路的老人。凭

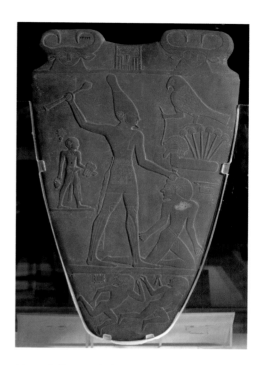

埃及（第一王朝），约公元前3000年
纳尔迈国王石板（Palette of King Narmer）
开罗，埃及博物馆

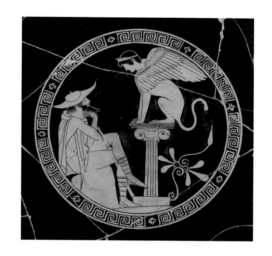

《俄狄浦斯造访斯芬克斯》（*Oedipus Visiting the Sphinx*）
希腊（阿蒂卡），公元前5世纪
格雷戈里亚诺·埃特鲁斯科博物馆，
梵蒂冈，梵蒂冈博物馆

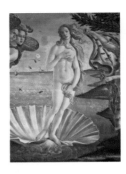

桑德罗·波提切利（Sandro Botticelli，
1444/1445—1510）
《维纳斯的诞生》（*The Birth of Venus*，
细节）
约1484年
佛罗伦萨，乌菲齐美术馆

《端庄的维纳斯》（*Venus pudica*）
公元前1世纪，罗马艺术
罗马，罗马国家博物馆

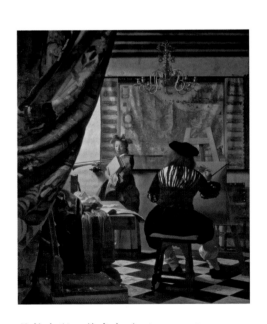

约翰内斯·维米尔（Johannes Vermeer，
1632—1675）
《绘画艺术》（*The Art of Painting*）
1665年
维也纳，艺术史博物馆

借自己的聪慧机敏，他与丧夫的底比斯女王成了亲，但这最初的鸿运却命中注定将以悲剧收场。底比斯灾疫连发之时，他发誓要找到杀害前任国王的凶手，殊不知犯下这桩罪行的人正是自己，也不知道自己无意中娶了母亲为妻，只因他小时候遭到遗弃，所以与母亲并不相识。在这只制于公元前5世纪的酒具——基里克斯杯[1]上，希腊画师巧妙地让俄狄浦斯做出若有所思的休息姿势，他手托下巴，跷着二郎腿，但那只晃动的脚所代表的不仅仅是安逸舒适。俄狄浦斯的名字的前两个音节意为"我知道"，全名则有"肿脚"之意。俄狄浦斯的父亲听到德尔斐神庙祭司的预言，称他将被自己的儿子所杀，于是在俄狄浦斯出生时刺穿了他的脚踝，并下令将他处死。讽刺的是，俄狄浦斯并不知道自己的脚伤从何而来，也不知道自己的亲生父母姓甚名谁。换言之，他不知道自己叫什么名字，也并未意识到，作为一个刚出生便跛了脚的学步艰难之人，斯芬克斯的谜语最适用于他。

自约700年前起，文艺复兴艺术家开始有意识地回顾这些古文化以及一些特定艺术范式，以期重铸往昔的些许辉煌，并在自己的时代更上一层楼。他们从中借鉴理想准则、创作母题和人物姿势，结合自己在很大程度上以基督教为中心的鉴赏力，开创出一个旷世杰作层出不穷的新纪元。多西的《宙斯、赫尔墨斯与美德》和波提切利（Botticelli）的《维纳斯的诞生》（*The Birth of Venus*，另见第88页）等画作就是这一趋势的典范。"端庄的维纳斯"（Venus pudica）这种古罗马雕塑类型，是古希腊雕塑家普拉克西特勒斯（Praxiteles）在克尼多斯岛的阿佛洛狄忒像（Aphrodite of Knidos）中开创的，尔后传播开来，声名远扬。维纳斯掩住身体最撩人心扉的部位，动作轻柔，似露非露，从而让人注意到其肉体的魅力。波提切利从这尊古代雕像中借鉴了站姿及双手的位置，而且十分清楚其吸引力所在。不过，他并不满足于单纯的复制。他对现有的权威典范加以扩充，同时借鉴了前文提到的著名希腊画家阿佩莱斯的一幅遗失的画作，描绘了维纳斯从海中浮出拧干头发的样子。据传，阿佩莱斯的作品具有无人能及的优雅气质，但波提切利用充满美感的方式绘制维纳斯飘逸的长发及轮廓突出的四肢和臀部，从而改进了"端庄的维纳斯"这一范式。他更在画中添入风神、季节之神等其他神祇，让微风拂过，俏皮地嘲弄维纳斯的裸露。最终的作品堪称史上最赏心悦目的画作之一。

神秘的艺术家和画室的秘密

本书不仅着眼于画作呈现的内容，还将一窥艺术家的生活和时代，观察他们如何在画室里作画。在维米尔（Vermeer）的《绘画艺术》（*The Art of Painting*，另见第283页）的前景里，一道帘幕被拉至一旁，暗指古代发生的一场针对错觉营造技巧的作画比试。古希腊画家宙克西斯（Zeuxis）把一串葡萄绘制得惟妙惟肖，连鸟儿都飞下来啄食；但他输掉了比赛，因为他随后要求对手帕拉修斯（Parhassios）揭开帘幕展示背后的画作，却没有意识到这道帘幕其实就是画出来的。维米尔的布帘也有揭示内情之

[1] Kylix，古希腊的一种双耳浅口大酒杯。

意，他邀请我们踏入艺术家的秘密圣所。在赞助人及公众眼里，艺术家的房间里发生的事情往往充满神秘。在现实中，大多数艺术家并非像传说、文学和电影让我们以为的那样离群索居，常常有模特、助手、学生、家人、同事和客户伴其左右。

数百年来，艺术家和模特的互动一直是艺术中一个格外引人入胜的话题。维米尔的这幅图画和约斯·凡·温厄（Joos van Winghe）的《阿佩莱斯为坎帕斯佩画像》（*Apelles Paints Campaspe*，另见第209页）展示了男性艺术家凝视女性模特这一主题的两种变体。维米尔藏起艺术家的脸，不让我们看到他的激情，其容貌和性格的空白留待我们自行填充。这幅图像影响了学术界和大众对维米尔性格的诠释。比如，在特蕾西·雪佛兰（Tracy Chevalier）的小说《戴珍珠耳环的少女》（*Girl with a Pearl Earring*）及其改编电影中，维米尔被刻画成一个工于心计的阴郁、拘谨之人，在女佣给他当模特时爱上了对方。与他相反，凡·温厄笔下的艺术家则展开手臂，尽情表露自己的情感。历史证明，尽管模特的外表特征得以永存，但大多数艺术家的模特都不会留下姓名。一些模特无疑是雇工，他们之所以被选中，是因为或美丽、或粗俗的外貌让他们可以在预设的故事情节中扮演某一类角色。其他模特想必是家人、学生或邻居，他们之所以被找来，是因为费用低廉、随叫随到。文学和神话中有专门讲述这种互动的故事，比如古代故事所记载的皮格马利翁（Pygmalion）爱上自己的雕像作品，还有阿佩莱斯被亚历山大大帝（Alexander the Great）的情妇迷得神魂颠倒的逸事。模特有时会在画室里褪去衣衫，又为画室平添另一层魅力；而当艺术学院开始雇用模特，让她们在一群群几乎全是男性的年轻学生面前摆姿势时，传出丑闻的可能性也随之增加。艺术家利用其生活方式和工作场所的种种特别之处，为自己和自己的作品笼罩上一层光环。

一幅画的制作与一场炼金术相差无几。在艺术家的领域里，只需一个创意和一些高超的技艺，就可以完成一场炼制，俨然把基础画材变成了黄金。典型的作画基底有三种：涂上灰泥的墙面——颜料在灰泥干燥的过程中发生化学反应与之黏合，还有木板及布面。一些极具收藏价值的画作是在不同寻常的基底上创作的，比如铜板，甚至石板之类的石材。木板上涂有底料（gesso），一种生石膏、灰泥、水和动物胶的混合物，然后被打磨至平滑。布面使用编织亚麻布，涂有兔皮胶，以防油性颜料下渗，损坏布料。亚麻布用绳子穿过，紧绷在被称为绷布框（stretcher）的木框上。颜料由各种各样的天然材料制成，有些是让人完全意想不到的混合材料。白色颜料是将在户外与醋接触形成的碳酸铅刮下后，在不同温度下熔解制成的。吸入或摄入这种颜料的粉尘及颜料本身都对人体有害。同样有毒的还有朱红（vermillion），一种用含汞的朱砂制成的红色颜料；以及雌黄（orpiment），一种用砷化物制作的黄色颜料。颜料的造价也各不相同。制作黑色颜料既可以用便宜的木炭，也可以用昂贵的碳化象牙（名曰骨黑）。同理，蓝色颜料也有多种不同的制造方式。经济的方法是使用碾碎的蓝玻璃（smalt）——一种含钴的玻璃，只要别研磨得太细就行。造价居中的是铜矿和银矿中含有的石青（azurite），但石青运用在以蛋黄为介质的蛋彩画（tempera）上效果更佳，混入油中则会变得暗沉和浑浊。在古典大师使用的颜料中，我们迄今所知价值最高昂的当属群青（ultramarine blue），它是用从中东进口的贵重的青金石（lapis lazuli）制造的。劳务费进一步增加了该成品颜料的成本——人们需将青金石碾碎，再通过一道漫长的水溶工序，把鲜艳的蓝色粉末与石英脉和黄铁矿的金色微粒分离开来。随着时间的推移，异国的新颜料得到引

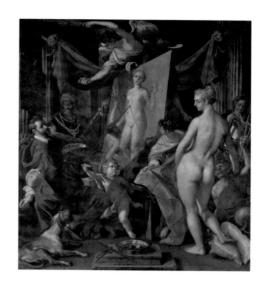

约斯·凡·温厄（Joos van Winghe，1544—1603）
《阿佩莱斯为坎帕斯佩画像》（*Apelles Paints Campaspe*）
约1600年
维也纳，艺术史博物馆

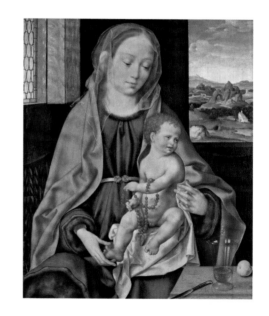

约斯·凡·克莱弗（Joos van Cleve，1485/1490—1540/1541）
《圣母子》（*Madonna and Child*，细节）
约1525年
维也纳，艺术史博物馆

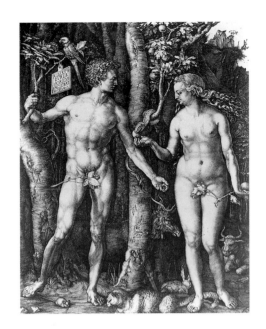

阿尔布雷希特·丢勒（Albrecht Dürer, 1472—1528）
《亚当与夏娃》（Adam and Eve）
1504年

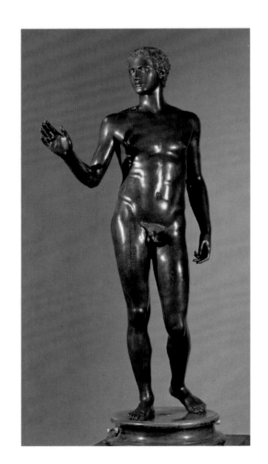

《奥地利玛格达伦斯贝格青年像》（Youth of Magdalensberg, Austria）
日耳曼（根据现已遗失的古罗马原作铸造的16世纪复制品）
维也纳，艺术史博物馆

进。制造从远东进口的印度黄（Indian yellow）的材料是仅用杧果树叶喂养的牛的尿液。猩红色（scarlet red）和蓝紫色（violet）的新型颜料，是用仅生长于美洲的仙人掌类植物上寄生的一种雌性昆虫[1]的干尸制作的。因此，专业画家必须对世界的诸多领域求知若渴，他们中有许多人是业余植物学家、地质学家和化学家。

艺术家还需学习历史、数学和哲学。艺术家只有充分理解叙事情节、人物及驱动人物的激情，才能把过去的故事变得鲜活。画家必须在想象空间中将这些事件形象化，再运用丰富的绘画手段，在二维平面上渲染色彩、光影、量感与形态，并营造出三维空间的错觉。想要表现遥远的背景，可以观察并模仿现实中的现象，如大气中的浅蓝色迷雾，或物体的近大远小，比如我们透过约斯·凡·克莱弗（Joos van Cleve）的《圣母子》（Madonna and Child，另见第163页）里的窗户看到的景色。15世纪初的意大利画家学会了用一种有条理的方式呈现空间，运用线性透视系统，根据地平线和观者的视点标绘向远方收敛的建筑平面图。这些技法及技巧中的微妙细节是艺术家工作室的不传之秘，不过，一旦这些技法出现在完成的作品中供公众欣赏，往往很快就会被人效仿。

阿尔布雷希特·丢勒作于1504年的《亚当与夏娃》（Adam and Eve）体现出艺术家如何身处文艺复兴中诸多其他智识领域及手工行业的交汇处。他的版画首先是精湛画技的施展，用精细的线性细节刻画光线、量感和多种肌理。同时，在某种程度上，它也是一份有关适用于人体理想比例的宣言。

人体比例的理想标准是一个继承自古希腊罗马的概念，它以书面记述的形式从古代流传下来，并在雕塑残片中留下实例——在粗放的考古寻宝活动中，人们毫不费力地就从地下挖出了这样的残片。丢勒的亚当在一定程度上借鉴自1502年在德国发现的一尊古代雕塑（原作已遗失，但根据一尊作于16世纪晚些时候的青铜铸件可知其原貌），夏娃则是一个经过改动的"端庄的维纳斯"。丢勒虽然受到意大利文化及其尊崇的古代形式的影响，但他赋予天堂的形象是原生于祖国德国的茂密森林。这片土地上栖居着众多动物，但画中的品种并非随机挑选。这几种特定的生物象征当时的生理学和医学学识的基础——四体液说，或称四种气质；它们具有四种体液的特征，并与地球四大基本元素和四季间接相关。无精打采的牛体现的是肺中之痰——黏液质——导致的懒惰和暴食。兔子活泼好动、繁殖力强，代表与激发色欲及纵欲的血液有关的多血质。猫性情急躁，因而易怒，这是黄胆汁引起的，会导致骄傲与愤怒之罪。麋鹿被认为是独居动物，因此很适合抑郁质，这是由另一种肝脏分泌液——黑胆汁引起的，会让人绝望和贪婪。

人们把诸多疾病归咎于体液失衡，不是这种体液过多，就是那种体液太少，这类观点导致放血等野蛮"疗法"兴起。据现存的素描草稿来看，丢勒在力图强调亚当在"人类的堕落"中的共犯身份。在可怕的罪恶和驱逐发生前，伊甸园中的一切都处于完美的平衡之中：比如，猫不会去扑老鼠。然而，遮羞的无花果叶已经萌芽，而当亚当与夏娃从头戴孔雀之冠（暗指傲慢）的蛇那里接受了禁果之后，他们也就释放出体内的有毒液体，从而将疾病带到世间。

了解艺术家的个人经历可以让我们超越图像中的象征和叙事，对其作品拥有更

[1] 即胭脂虫。

丰富的理解。当阿尔泰米西娅·真蒂莱斯基（Artemesia Gentileschi）决定描绘犹滴（Judith）与荷罗孚尼（Holofernes）的主题时，这并非一个新颖的选择。此前此后，还有许多艺术家受到这个故事吸引，因为这是一个同时描绘美和暴力，也包含果敢的壮举和英勇的美德的机会。面对布甲尼撒（Abuchadnezzar）的大将荷罗孚尼，犹滴诱骗了他，灌醉了他，然后杀死了他，将自己的人民从荷罗孚尼的军队下解救出来。不过，艺术家一贯会对犹滴的容貌进行性化处理，但阿尔泰米西娅对此十分不屑——文本中表达得很清楚，犹滴没有付出贞操的代价——她转而展现这位主角的力量，包括她强健的体格和坚定的信念。阿尔泰米西娅意识到，如果这幅场景真实可信，那犹滴应该会需要侍女阿布拉（Abra）相助，阿布拉不能袖手旁观，而是要在这位强壮的将军剧烈抽搐时奋力遏制他。即便故事就此结束，这幅画作也会是一项伟大的成就，但故事并未告终。仅仅数年前，十几岁的阿尔泰米西娅本人曾遭受不幸，父亲的同事强奸了她。她选择这个主题，是用图画的形式反击以复仇，抑或是为了治愈自己的心理创伤，她的朋友和赞助人是否领会到其中尖刻的讽刺意味，我们永远无法确定她的具体动机为何。但我们可以肯定地说，她坚持了下来，并且比同时代的任何女性画家都更为成功。可以说，阿尔泰米西娅为著名女英雄的主题开辟了一个小众市场。描绘犹滴与荷罗孚尼这样的故事时，阿尔泰米西娅的创作手法有别于同时代的男性艺术家的各种版本，这肯定受到了她的性别及个人境遇的影响。

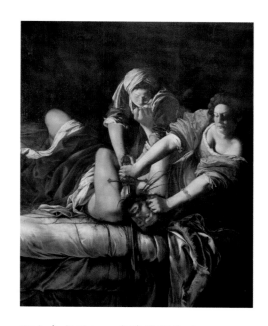

阿尔泰米西娅·真蒂莱斯基（Artemesia Gentileschi，1597—约1653）
《犹滴与荷罗孚尼》（*Judith and Holofernes*）
佛罗伦萨，乌菲齐美术馆

著名艺术家及其作品的"光环"并未因现代的大规模复制和传播而退减。得益于丹·布朗（Dan Brown）的《达·芬奇密码》（*The Da Vinci Code*）等小说，列奥纳多·达·芬奇（Leonardo da Vinci），这位画家兼绘图员、设计师兼发明家、精通诸多领域的文艺复兴时期的人，声名比以往任何时候都更加显赫。文艺复兴时期的绘画本身并非被刻意画成神秘的密码，但它们有时会被刻意画得不易理解，或只有少数内行才能看懂，或自成一套神学或哲学理论，这些我们将在后文探讨。不过，画作的含义并未藏形匿影，答案一直了然于目。达·芬奇的《最后的晚餐》（*Last Supper*，另见第102～103页）的布局并未设计成一封加密的书信，而是如同一股冲击波一般。作为一名工程师和武器设计师，达·芬奇曾研究过爆炸和空气及水的运动。他对自然现象的研究，体现在当基督透露使徒中有一人会背叛他时，众使徒的整体和个体反应的构图之中。在当今观者看来，达·芬奇笔下的一些男性人物或许看起来有些女性化，但他们之所以身姿柔美、动作流畅，是为了呈现一种优雅之感。笔上功夫和独创能力为这些艺术家赢得了最初和永久的美誉，我们对这些能力的关注随着视觉灵敏度的提高而有增无减。我们比以往任何时候都更习惯于看到瞬息万变的视觉标志，它们出现在广告、电影、电视中，如今又出现在互联网上。在视觉内容泛滥这一点上，我们与近代欧洲的居民有不少相似之处，他们也曾看到艺术的洪流侵袭教堂、家庭、办公室和公共广场的每一个角落：祭坛木板画用闪闪发亮的油基颜料绘制，水性颜料与墙壁和天顶上的湿灰泥黏合在一起；雕塑有的用来装饰建筑，有的作为圆雕独立展示，或从采自石场的巨形大理石块中凿出，或用青铜从蜡和赤陶的铸模中铸就而成；陶器、玻璃器皿、金属制品和家具上毫不吝啬地装饰着大量图像；随着印刷机的问世，随处可见木版画、雕版画、蚀刻版画等可复制媒介的图像。此外，所有这些新鲜的渠道都在表现光影、肌理、量感和空间错觉方面采用了创新的体系。艺术家使人文主义者和朝臣

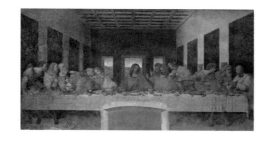

列奥纳多·达·芬奇（Leonardo da Vinci，1452—1519）
《最后的晚餐》（*The Last Supper*）
1498年
米兰，圣马利亚感恩教堂

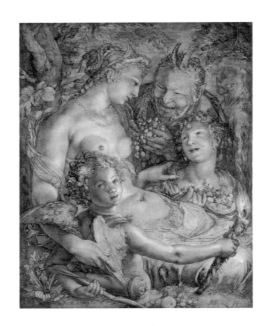

亨德里克·霍尔齐厄斯（Hendrick Goltzius，
1558—1617）
《没有刻瑞斯和利柏耳，维纳斯会冷》
（*Sine Cerere et Libero friget Venus*）
费城，费城艺术博物馆

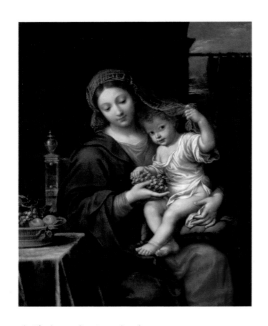

皮埃尔·米尼亚尔（Pierre Mignard，
1612—1695）
《持葡萄的圣母》（*Virgin of the Grapes*）
巴黎，卢浮宫

相信，他们的职业不仅仅是一门手艺，更是一份与人文科学不相上下的智识追求，一种愉悦感官、激发思考和滋养灵魂的方法，从而提升了自己的社会地位。

自文艺复兴伊始，创造令人信服的错觉便是艺术家的一项必备技能，但仅靠模仿自然，很难让人满意。无论他们的作品看上去有多么真实可信、栩栩如生，绘画终归是构建的结果，是艺术家在观察的同时对主题、构图和风格做出一系列决定的产物。通过运用象征、托寓等联想和暗示的方法，艺术家得以提升自己作品的智识吸引力。视觉艺术中的象征，是通过描绘符号、色彩、物件或人物，表达某些无形的想法或观念。毕竟，人们很难绘制不可见之物，因此，只有运用替代物，艺术才能维持其具象的特性。这类标志的实用性和有效性，既取决于创造者的才能，也取决于观者的理解力。就其本质而言，象征比其表象蕴含了更多意义，也有所不同。象征或发人深省、推而广之，赋予原本平淡无奇的图像以层次丰富的注解；或通过隐蔽的手段瞒天过海，将真实的意图掩藏在谜团或一整套错觉艺术手法之中。

很多象征表面上完全可以解读为单一的联系，即仅代表某个特定事物，但事实上，它们的寓意往往取决于与其同时出现的环境、标志物或主题。换言之，基于描绘的情境，同一个象征物可能会有截然不同的寓意。本书的版式设计包含空白插页和模切窗口设计，给读者带来参与感强、引人入胜的观画体验。不过，尽管只是暂时性的，但它同时也将细节剥离了整体。就其自身而言，这些细节实际上无甚深意，如同一幅拼图中的单一零片。只有合在一起，图画才具有意义。

葡萄便是个很好的例子，因为葡萄既能象征美德，也能象征罪恶。亨德里克·霍尔齐厄斯（Hendrick Goltzius）在蓝色底色纸上用纤细的钢笔线条绘制，并以水粉和些许红色提亮的这幅画作，其主题源于泰伦提乌斯[1]和贺拉斯[2]所说的古代格言"Sine Cerere et Libero friget Venus"，意为"没有刻瑞斯（Ceres，粮食女神）和利柏耳〔Liber，酒神，等同于狄俄尼索斯（Dionysius）或巴克斯（Bacchus）〕，维纳斯会冷"。16世纪，这句话在伊拉斯谟（Erasmus）的《箴言集》（*Adagia*）的不同版本中都得到解释：刻瑞斯和巴克斯提供的食物与酒滋养了维纳斯所代表的欲望。葡萄代表葡萄酒，而酒反过来"释放"了人性更低级的本能。尽管世上的年轻恋人都能大致理解画作要旨，但是在文艺复兴和巴洛克时期，如果能辨识出画作的文本传统及古代拟人化形象的大背景，就能说明观画之人才智非凡。一位经验丰富、博学多识的艺术爱好者会注意到，霍尔齐厄斯让丘比特（Cupid）在背后持弓，一面转向观者，好像在征询自己是否应该用火炬温暖维纳斯的心，让画中的巧喻更上层楼。

皮埃尔·米尼亚尔（Pierre Mignard）的《持葡萄的圣母》（*Virgin of the Grapes*）中的葡萄则截然不同。这些葡萄不仅仅是马利亚给自己学步孩子的可口零食，更象征未来的基督受难。圣餐变体（面包与葡萄酒圣变为基督的体与血）是天主教弥撒的核心内容，因此，17世纪的观者可以轻易辨识葡萄的含义。这个象征直白易懂，然而米尼亚尔让圣子用温柔的手势玩弄着母亲的头巾，还特意用一幅窗帘半遮住他们身后的风

[1]　泰伦提乌斯（Terence，约公元前195/185—约公元前159？），罗马共和国时期的喜剧作家。这句格言出自《阉奴》，他身前最成功的作品。

[2]　贺拉斯（Horace，公元前65—公元前8），罗马帝国奥古斯都时期的诗人和翻译家，代表作《诗艺》。

景，好像在暗示还有什么事物尚待揭晓。这一概念也被扬·达维茨·德·黑姆以一种优美但颇直截了当的方式运用在《水果花环中的圣餐》（*Eucharist in Fruit Wreath*，另见第247页）中，还被雨果·凡·德尔·格斯运用在《波尔蒂纳里祭坛画》（*The Portinari Altarpiece*，另见第60～61页）中；我们可以在《波尔蒂纳里祭坛画》里看到，它采用了诸多更为复杂的植物象征手法。米尼亚尔意欲呈现的显然并非一个谜题，而是人类之间亲切愉快的互动。

19世纪末的一些艺术家极力避免明显的象征手法，用一种世俗而非基督教的方式表现圣母子的身份，正如玛丽·卡萨特（Mary Cassatt）在她的《母与子》（*Mother and Child*）中所做的那样。卡萨特笔下的圣子的裸体无关基督圣体（Corpus Christi），即对救世主的献祭身体的展示，桌上的水果也并非象征他对亚当与夏娃的原罪的救赎。这些不过是日常活动，小睡一会儿、吃口点心、照顾孩子，在某种意义上有其永恒性，但在这个场景里，它们只是现代生活的一个片段。卡萨特加入的这类细节，以及她对母子之间的拥抱和互动中温存人性的凸显，让那些本已属于宗教传统的内容得以焕发新生。她描绘的对象或许不能称之为象征，但由于它们与一个长期存在的传统有所关联或产生偏离，从而具有了更丰富的内涵。

文艺复兴时期对视觉象征的阐释为西格蒙德·弗洛伊德（Sigmund Freud）的思想及有关梦境和童年回忆的现代精神分析学的兴起奠定了基础。现代科学和哲学的大部分内容都建立在对人类基本性格看似统一的理解之上，就连弗洛伊德也承认，这些象征很容易遭到误解。"有时候，一支烟斗不过就是一支烟斗而已。"弗洛伊德说。超现实主义艺术家勒内·马格利特（René Magritte）在画作《图像的背叛（这不是一支烟斗）》〔*The Treachery of Images (This Is Not a Pipe)*〕中探讨了这个想法。马格利特提醒我们，我们视为理所当然的图像，实际上不过是构建的产物。他把作品画得轮廓僵硬、阴影粗糙，还缺失环境和美感效果，用这种刻意简略的风格让我们痛苦地意识到这一点。因此，被赋予具象图像的意义充其量可称为含混不清，在最坏的情况下则是欺骗观众。

迷惑与分类

文艺复兴及后来的宗教纷争导致了毁灭性的战争和剧烈的社会变革，而图画在教义辩论和坚定信仰方面发挥了重要作用。新教徒与天主教徒之间的分歧不仅集中于圣礼、救赎等神学问题和教会的等级结构，还在于向公众宣传理念的方式。图像蕴含影响力，它为有权势者所用，让平民引以为豪，还被一类新的赞助人——收藏家所痴迷。

不少新教地区将此前所有的教堂装饰粉刷一新，并清除了一切有潜在的偶像崇拜倾向的祭坛装饰。艺术家转而创造风险更小、更世俗化的绘画种类，比如静物画和风景画，或日常生活这种现代题材，但这些画中往往依然充满大量强调道德与美德的象征和隐喻。伦勃朗等许多新教艺术家投向《希伯来圣经》中的主题，因其具有关乎美德的、极具冲击力的主旨，并且是人类与神圣干预产生直接联系的先例。绘制《伯沙撒王的盛宴》（*Feast of Belshazzar*）时，这位荷兰艺术家曾向犹太学者，大约是阿姆斯

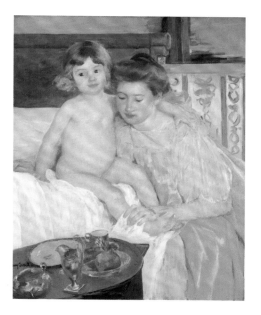

玛丽·卡萨特（Mary Cassatt，1844—1926）
《母与子（小睡醒来）》（*Mother and Child*）
约1899年
纽约，大都会艺术博物馆

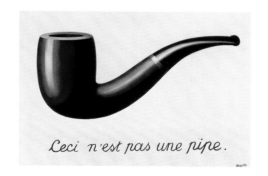

勒内·马格利特（René Magritte，1898—1967）
《图像的背叛（这不是一支烟斗）》〔*The Treachery of Images (This Is Not a Pipe)*〕
1929年
洛杉矶，洛杉矶郡艺术博物馆

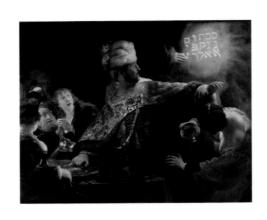

伦勃朗·凡·莱因（Rembrandt van Rijn，1606—1669）
《伯沙撒王的盛宴》（*Feast of Belshazzar*）
1635年
伦敦，国家美术馆

特丹的拉比梅纳西·本·伊斯拉埃尔（Menasseh ben Israel）讨教，请他解释为何先知但以理（Daniel）可以理解墙上神秘出现的文字，其他人则不能。本·伊斯拉埃尔指出，这些文字并非以典型的希伯来文方式书写，而是像喀巴拉[1]经文那样竖排书写的。这句话的正确翻译是"mene, mene, tekel, v'parsin"，即"弥尼，弥尼，提客勒，乌法珥新"[2]，它预言了伯沙撒王的王国的分裂和毁灭。这是字面意义上的"写在墙上的字"[3]，而伦勃朗让上帝从云中伸出神圣之手，写下发光的文字，不容置疑地表示这是来自上帝的直接干预。

在17世纪，也就是我们常说的巴洛克时期，天主教徒凭借自己的正统信仰，向新教的宗教改革发起挑战。他们重视图像的价值，将其作为复兴圣人崇拜的一种手段。吉安·洛伦佐·贝尔尼尼（Gian Lorenzo Bernini）的祭坛雕塑《阿维拉的圣德肋撒神魂超拔》（*Ecstasy of St. Theresa of Avila*），是他在17世纪40年代为罗马的科尔纳罗（Cornaro）家族设计的一座富于动感的礼拜堂的一部分。如同戏剧表演达到高潮，阿维拉的德肋撒被一位天国的天使用圣箭射中，陷入神魂超拔的体验。这位天使并非丘比特，但德肋撒用一个性隐喻表达了自己的观点，即对上帝的渴望远超任何肉体快感。这种感受，贝尔尼尼不仅刻画在德肋撒的面部表情之中，也刻画在她身边翻卷起伏的宽大衣褶当中。石头看上去有如比之更轻的材料，它是光滑的肌肤，是长羽的双翼，甚至是云。它如同摆脱了重力的吸引，这是因为贝尔尼尼采取了一种在当时没有任何其他艺术家胆敢尝试的方式去雕琢大理石。整体作品，配合自然光从一扇隐蔽的窗户倾泻而下，洒下瀑布般的青铜光束——旨在激发公众对上帝之爱产生相似的热情。

老扬·勃鲁盖尔（Jan Breughel the Elder）和彼得·保罗·鲁本斯（Peter Paul Rubens）的《视觉的寓意画》（*The Allegory of Sight*，见第214～215页）描绘的并非一批实际收藏，而是一个理想的"艺术厅"（kunstkamer），这是现代博物馆的前身。这类收藏中无疑混杂着古代雕像、现代绘画、珠宝和各种奇珍异宝。在文艺复兴初期，艺术中的创新是由赞助修建教堂和市镇广场的家族推动的。这种公共艺术不仅推动了艺术家之间的竞争，也推动了想在气度上胜过左邻右舍的赞助人之间的竞争。与此同时，贵族和新富的商人积累的私人财富也带来了新的家庭消费类别，艺术家开始迎合收藏家和自诩品位高雅、精通艺术语言的鉴赏家的个人喜好。到18世纪，在盛大的沙龙展中，公众艺术消费又形成一股新风尚。这些现象的产物便是19世纪和20世纪的公众博物馆收藏。

地图集和徽志书让文艺复兴时期的人文主义者得以开创新的分类系统，将欧洲从古至今的文化思想与有关自然世界的最新概念及观察整合在一起。徽志书本质上是一部百科全书，用隐喻或暗喻的方式将解读的文字与图像结合起来，解释概念和拟人化形象。这些书通常使用多种语言，十分吸引受过教育的世俗读者。其中最受欢迎的是

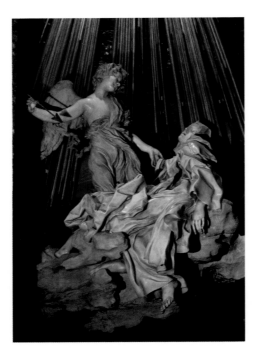

吉安·洛伦佐·贝尔尼尼（Gian Lorenzo Bernini，1598—1680）
《阿维拉的圣德肋撒神魂超拔》（*Ecstasy of St. Theresa of Avila*）
1645年
罗马，胜利圣母教堂，科尔纳罗礼拜堂

[1] 喀巴拉（kabbalah），犹太教神秘主义思想。

[2] 意为"弥尼，就是上帝已经数算你国的年日到此完毕"，见于《圣经》新标点和合本（上帝版），《但以理书》（5：25）。全书的《圣经》经文翻译都出自同一译本，后文不再赘述。

[3] 原文"the writing on the wall"直译为"写在墙上的字"，比喻"不祥之兆"，正典出"伯沙撒王的盛宴"这个故事。

安德烈·阿尔恰蒂（Andrea Alciati）的《徽志集》（Emblemata Liber），在16和17世纪再版多次，且版本越新，插图也越多。此处，伊卡洛斯之坠的故事被描绘成一幅有关占星术的寓意画，对开页上还有德国数学家和天文学家约翰内斯·开普勒（Johannes Kepler）的亲笔签名。除了在光学领域的重大发现，开普勒还帮助伽利略·伽利莱（Galileo Galilei）宣传和捍卫他通过望远镜观察发现的成果。尽管开普勒被合情合理地归入一类新兴科学家之列，但他也坚信天体观测有助于自己更好地理解上帝的神圣计划，并称之为"宇宙的神圣奥秘"。此外，他还十分乐意为布拉格的鲁道夫二世（Emperor Rudolf II of Prague）宫中的赞助人和朋友提供星象图。

关于文艺复兴的一大讽刺之事是，尽管理性秩序和现代科学探究已经萌芽，但是与此同时，谜语和符文、魔法和秘闻、象征和化身也都在蓬勃发展。艺术既是观察，也是想象的驱动力，还是传播这些思想的主要媒介。这样的例子不胜枚举，但朱利奥·罗马诺（Giulio Romano）的《永生的寓意画》（Allegory of Immortality，另见第177页）可谓集大成者，这些将在本书的独立条目及补充讨论中进一步探讨。

一个斯芬克斯居于画面中央，宣告这幅画乃是一个谜语，谜底留待曼托瓦的贡扎加宫里最博学的人去揭开。罗马诺笔下的斯芬克斯不像俄狄浦斯请教的那位那样矜持，这只生物伸展、扭转着双臂，低垂着头，蜷曲着尾巴；它停落在一个球状物上，爪子奋力抓住光滑的球面。不稳定的斯芬克斯让人想起福尔图娜（Fortuna）[1]，而这也正是它在画作中的作用——预示画面下方舟中之人的命运。这只怪兽手握从事猎鹰运动的贵族所熟悉的鹰架，它可能掌控着自己的命运，其他人则不然。只有解开人物角色这个难题，我们才能确定舟中二人的身份及其命运。这幅画困扰了学者们数十年，本书提出了一种新的解释，但即便对原始观者来说，要理解这幅画肯定也是一个挑战，因为尽管画中人物相互关联，但他们并非在演绎已存文本中某个特定的叙事或情节。

我们的确可以用诸多不同的方式，从表面意义或比喻意义两种角度分析这幅画作。如果以向心的方式看待构图，那中间的人物和象征就构成了天体和地球的运行，突出其符合欧几里得几何特征的严谨和完备。凤凰身下的基座是个立方体，一面上刻有一个正方形。下方有一组三个圆形象征物：一个是三维、中空的〔代表乌拉诺斯（Uranus）[2]的浑天仪〕；另一个是二维、中空的〔代表大地之母盖亚（Gaia）的衔尾蛇〕；最下面那个是三维、实心的，是斯芬克斯脚下不甚稳固的地球世界。不过，若按照纵向分区分析画作，那么，左上角阿波罗（Apollo）和阿耳忒弥斯（Artemis）的母亲勒托（Leto），以及居中偏左、吐出包括海神波塞冬在内的宙斯的兄弟姐妹的克洛诺斯（Cronus），这二者均处于繁衍后代的过程中。相反，右侧的几位人物则代表前往和堕入灵薄狱。右上方的阿波罗和一个可能是阿耳忒弥斯的人物代表日与月的运行，三头怪兽喀迈拉（Chimera）这种生物则属于冥府的塔尔塔洛斯（Tartarus）[3]，沦落至此的罪人的命运比堕入冥世（Hades）更加悲惨。

若按照横向分区分析画作，则天界与人界之分更加显著。上层人物有勒托、阿波罗、阿耳忒弥斯，及中央属于天界的生灵；与此同时，下方的人物尽管依然具有神性，

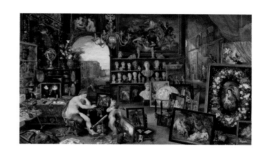

老扬·勃鲁盖尔（Jan Breughel the Elder, 1568—1625）
和彼得·保罗·鲁本斯（Peter Paul Rubens, 1577—1640）
《视觉的寓意画》（The Allegory of Sight）
1618年
马德里，普拉多博物馆

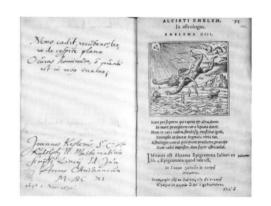

《伊卡洛斯之坠》（Fall of Icarus），收录于安德烈·阿尔恰蒂（Andrea Alciati）的《徽志集》（Emblemata Liber，莱顿，1573年），约翰内斯·开普勒（Johannes Kepler）签名
伦敦，大英图书馆

[1] 罗马神话中的幸运女神，常常站在象征祸福无常的球体和车轮上。

[2] 古希腊神话中的天空之神。

[3] 古希腊神话中关押诸神敌人的极深层地狱，亦指住在此地的泰坦神。

但船中的涅柔斯（Nereus）和忒提斯（Thetis）（有关二者身份的更多讲解，请参阅第174页）让这个世界与凡人的国度产生了交集。事实上，忒提斯才是这幅寓意画的主角，她为在特洛伊战争中阵亡的儿子阿喀琉斯（Achilles）哀悼，并踏上接回其骨灰的路途。

当时，这些对古希腊神话的指涉不仅可以取悦和考察博学的人文主义者，也强调了一些可以归入基督教思想的本质真理：出生与复活，死亡及通过升入天堂、逃避恐怖的地狱以获得永生的渴望。

罗马诺在曼托瓦受雇于贡扎加的费德里科二世（Federico II Gonzaga）。费德里科二世和玛加丽塔·帕莱奥洛贾（Margareta Paleologia）结了婚，女方是在1453年落入土耳其人之手的拜占庭帝国末代统治者的后裔。我们会禁不住猜想，1540年，弗朗切斯科三世（Francesco III）在费德里科因梅毒去世后继任公爵，这可能是此画的创作契机。15世纪晚期，梅毒这种细菌型疾病在欧洲出现，甚至可能在1494年哥伦布（Columbus）的船员自新大陆返回后在那不勒斯暴发过。到16世纪中叶，人们有时会用水银熏蒸感染者的患处，疗法十分痛苦。如果人们对此画的通常解释是正确的，那么画作表达的既有对费德里科二世天不假年的悲痛，也有对其子享有更绵长的福寿的祝愿。然而，天不遂人愿，弗朗切斯科在1550年亡故，享年十七岁。

这类哀悼和凤愿往往会用托寓的形式表达出来。画中所强调的火，以及土、风、水，都是炼金术中不可或缺的基本元素。又名赫尔墨斯·特里斯墨吉斯忒斯的墨丘利据传是火的发明者，其名言"如其在上，如其在下"奠定了占星术的基本准则。欧洲学者认为，一个人对这些神祇及其天国的了解越多，就越能掌握有关俗世生活的奥秘——尤其是在基督教的理解方式之下。就绘画而言，无论其主题的学问有多么精深，都不能左右观者的阐释，因为绘画是描述性而非指导性的。聪颖的观者或许能辨识出艺术家的显著意图，但依然可以自行在更多层面上展开联想和解读。具有启发性的绘画鼓励人们用这种方式给画作增添更多意义。一些图画被故意画得扑朔迷离；而对另一些图画而言，"扑朔迷离"只不过是因为解密图像所需的种种关联现在已不为人知。

本书鼓励您仔细观赏14世纪到19世纪的大师创作的这60余幅图像，运用一种从某些方面而言已经遗失、在其他意义上与我们至今仍居于其间的社会息息相关的视觉语言，去观察他们眼中的以及他们在画中构筑的世界。从文艺复兴时期到近代伊始，艺术家们运用托寓、化身和象征，在诸多指涉和联想层面与观者交流。这是一种藏匿在巧妙构建的自然世界当中的思想的艺术。乍一看，其中某些画作或许会显得怪异甚至荒谬，引发一些奇怪的疑问：为什么圣家族身边围着一群裸体人物？为什么这对夫妻起誓时，是在家中而非教堂里，更别提他们光穿着袜子没穿鞋。我的天，上帝好像拿着一个保龄球，这又是为何？我们一而再、再而三地发问，这些人是谁，这些生物是什么，这些东西又为何物，他们在这里做什么？本书会试着逐一回答这些疑问，但毫无疑问的是，总有一部分图画和艺术家的初衷是我们无法理解的。

——保罗·克伦肖（Paul Crenshaw）

朱利奥·罗马诺（Giulio Romano，1499?—1546）
《永生的寓意画》（Allegory of Immortality）
约1535—1540年
底特律，底特律美术馆

艺术爱好者的绘画象征指南

特别鸣谢丽贝卡·塔克和亚历山德拉·邦凡特–沃伦在原书著写过程中给予的帮助

乔托·迪·邦多纳

（Giotto di Bondone，1267—1337）

《最后的审判》

1306年

湿壁画

帕多瓦，斯克罗韦尼礼拜堂，竞技场礼拜堂

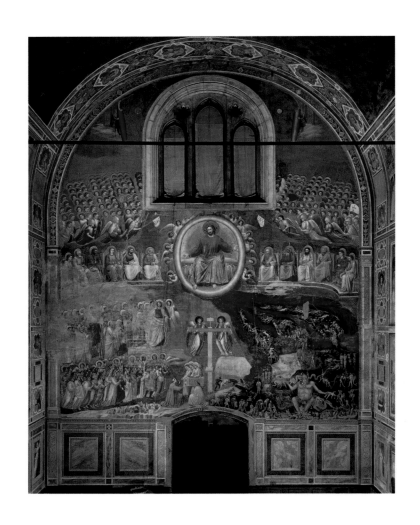

1300 年，恩里科·斯克罗韦尼（Enrico Scrovegni）买下帕多瓦的一处古代圆形竞技场遗址，为自己修建宅邸，并建造了后来得名"竞技场礼拜堂"的家族礼拜堂。佛罗伦萨艺术家乔托·迪·邦多纳当时已经为另一份委托来到帕多瓦镇，斯克罗韦尼请他创作，大约是想节省一些费用。乔托虽才华盖世，但当时年纪尚轻。斯克罗韦尼的父亲雷吉纳尔多（Reginaldo）是个见利忘义之徒，靠放贷敛了一笔财；他如此臭名昭著，以至但丁（Dante）在《地狱篇》（Inferno）里描写永世受地狱之苦的人时提到了他的名字。这位赞助人建造礼拜堂的目的在于弥补其父之罪、恢复家族名誉，但他大概并未料到，自己将由此委托创作一件具有开创意义的艺术作品，引领艺术界踏入文艺复兴的新纪元。

乔托将小礼拜堂的四面墙及桶形拱顶全部绘满湿壁画。两套主要组画沿侧墙铺开，描绘圣母生平和基督生平。这些叙事画情感温柔而充沛，再加上对建筑的高明处理和令人回味无穷的风景，这些就足以青史留名。不过，入口墙上的壁画才是影响最广的作品：整面墙被一幅极具艺术创新力的场景填满，那就是《最后的审判》（Last Judgment）。

基督作为荣耀的审判官端坐画面中央，身周环绕着天使和一圈彩虹色的杏仁形光轮（mandorla）。光轮的色彩由数百根逐一绘制的羽毛组成，让人想起《诗篇》中有关上帝的翅膀和羽毛的章节[1]。他伸出双手，主宰着拥挤人群中每个人的命运，把即将获得救赎之人抬升至其右侧，把被判入地狱去经受烈焰烧灼的人掷向其左侧。基督上方的天空中有一大群排成紧密队列的天使，另有两位天使在画面顶端拉开天幕。使徒们坐于圣座上，一字排开，位置与基督齐平。画面左下方有死者从墓中爬出。即将进入天堂的灵魂列队升天，秩序井然。在上帝的选民中，排头阵的是一位女性，应该是圣母马利亚；她转身向后面的一个人物伸出手去，画面中此人保存状况欠佳，应是施洗约翰（John the Baptist）。在这开阔的场景中，乔托借助尺寸等级体现各类人物的相对重要性。还有一排体形较小的人物也在升向基督。与清楚有序的左侧相反，基督的杏仁形光轮向画面右下角喷出四条火焰之河，一片混乱中，个头更小的赤裸躯体接二连三地在火河的推动下坠入黑暗深渊。在那里，他们要么被恶魔折磨，要么被魔鬼碾碎和吞噬。

门道正上方的画面中央，就在十字架脚下，一群天使前来迎接恩里科·斯克罗韦尼，还有一位托举着竞技场礼拜堂复制品的奥斯定会修士。乔托借此表明，整个壁画工程都是斯克罗韦尼怀着获得救赎的希冀献给基督的贡品。

[1] "他必用自己的翎毛遮蔽你；你要投靠在他翅膀底下。"（《诗篇》91：4）

保罗（Paul）和彼得（Peter）分坐
于基督两侧的银色圣座之上。使徒
和所有造物一样有等级之分，体现
在其圣座的样式上。他们做出手
势、攥紧长袍，展现出对最后的审
判中人类同胞命运的担忧。

地狱之火的河流分成四条支流，将
下地狱者按三大罪——贪婪、色欲
和傲慢——分类。地狱之国里一派
令人惊骇的混乱景象，与光明、有
序的天国形成对比。

受难十字架隔开了基督右侧的获
救赎者与其左侧的下地狱者。十
字架顶端的小长方形内的文字意
为"拿撒勒人耶稣，犹太人的
王"，是折磨基督者所立。

面对最后的审判，恩里
科·斯克罗韦尼怀着对父亲
和自己的担忧，将礼拜堂的
模型献给站在圣约翰和圣凯
瑟琳（St. Catherine）之间
的圣母。画中的司铎是斯克
罗韦尼的朋友、咏祷司铎阿
尔特格拉多·德·卡塔内伊
（Altegrado de'Cattanei）。

魔鬼拙劣地模仿着基督的姿势——让人想起
路西法（Lucifer）一度是天使中蒙爱最多、
也最美丽的那一个。撒旦（Satan）正在产
子，一如高利贷以不正当的方式谋取钱财。

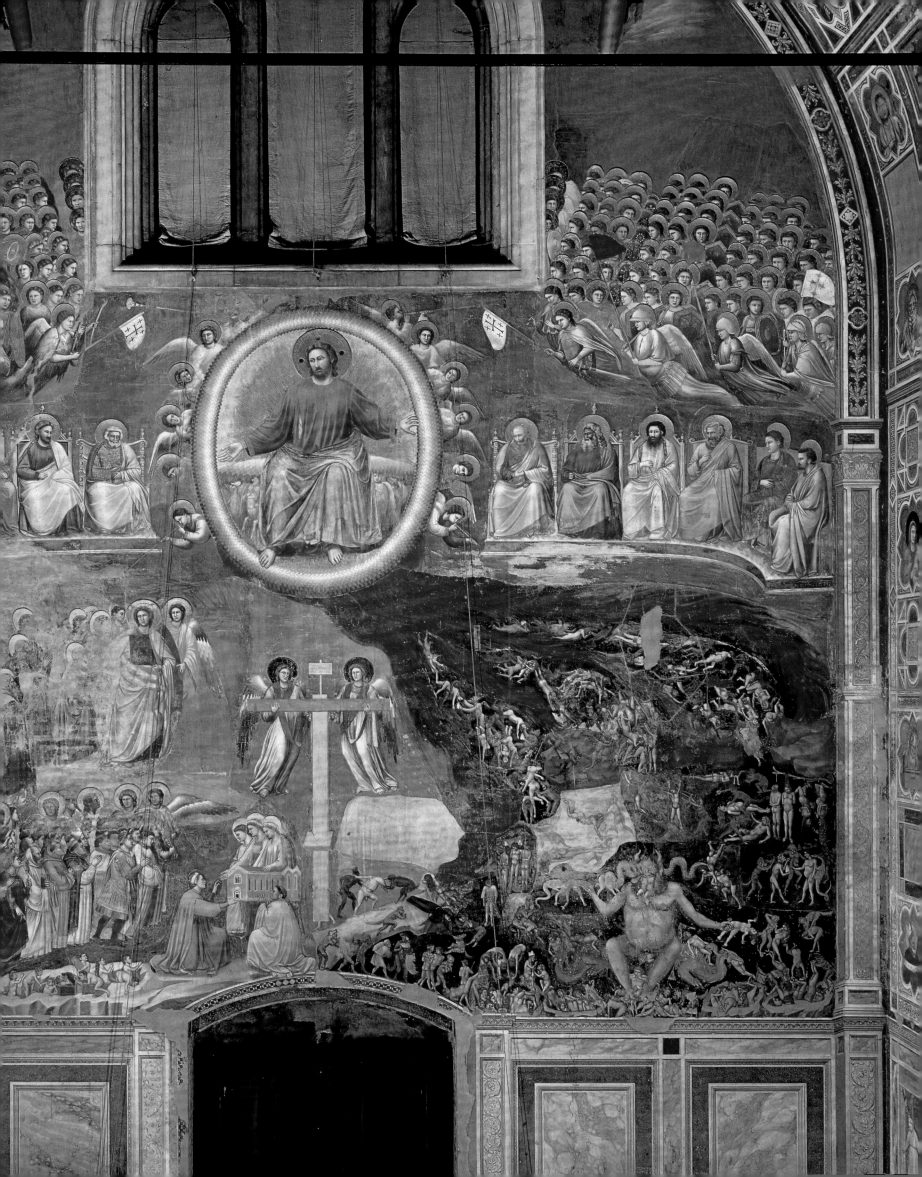

动物世界的秘密

从古代洞穴画到21世纪的装置艺术，无论何时何地，艺术品中总能看到动物的身影。动物与我们既有不可名状的相似点，也有同样神秘的差异性，令人着迷。在欧洲艺术中，马是最容易让人浮想联翩的生灵之一。它代表各种意义上的力量，比如令人难以抗拒的欲望之力。在达·芬奇晦涩难解的画作《三博士来朝》（第69页）中，一位骑手驾驭着一匹人立而起的战马，或许是象征着理智——一种更高尚的天性——在规训欲望。在欧洲的社会等级制度中，人们认为"出身低微"的人更易受其动物天性的驱使。鉴于只有贵族才有骑马的权利，在真蒂莱·达·法布里亚诺笔下华美壮观、人山人海的《三博士来朝》（第23页）中，大批骏马凸显出拜倒在圣婴面前的都是世间伟人，身份尊贵。同样在这幅作品中，异域动物不但点明了几位国王的外邦背景，也体现了上帝造物的无限多样性。

随着探索时代不断发展，欧洲人不断涉足未知的疆域，渐渐地，独角兽、龙等曾被认为真实存在的象征性生物都被放逐至想象的国度。不过，在希耶洛缪纳斯·博世的《人间乐园》（第116~117页）中，独角兽仍然出现在了伊甸园一联的珍奇异兽之列。人们认为，这种优美的神话动物的角弥足珍贵，因其可以检测毒药并解毒（画中的独角兽把角浸入了自己从中饮水的池塘）。人们往往把独角兽和基督联系在一起，因为它们纯洁无瑕，不过也可能是因为它们隐含男性力量之意。随着欧洲贸易的扩张，一些一度充满异域色彩的野兽成为人们几近司空见惯的宠物。猴子因为与人类相像，又被认为和所有动物一样没有灵魂，所以被用于表现人类冲动、愚昧的一面。在扬·斯滕的《耽于逸乐，务必当心》（第265页）中，画面顶部的猴子就体现了画面下方混乱场景的主旨。

讲解救赎神学的奥秘时，艺术家会使用更常见的动物。在不计其数的"基督诞生"和"三博士来朝"的场景中，都会出现一牛一驴——尽管福音书记载此事时未曾提及它们。这些不起眼的农场动物不仅体现了基督的谦卑出生，同时也象征着那些认出和并未认出基督是上帝之子的人。在真蒂莱·达·法布里亚诺的《三博士来朝》（第23页）中，公牛虔诚地注视着圣婴基督，驴子则望向别处；在雨果·凡·德尔·格斯的《波尔蒂纳里祭坛画》（第60~61页）中，二者则正好相反。

牛这样随处可见的动物含有不同的象征寓意，想来并不令人意外。在梅尔滕·凡·海姆斯凯克的《圣路加为圣母画像》（第181页）中，观者可以通过路加身边的公牛辨识出这位传福音者兼画家。在预言性的《启示录》中，四位福音书作者代表上帝显灵，他们的象征物也出自此书。同样是《启示录》，以及《新约》与《旧约》的多处章节，都将基督描述为神秘的献祭羔羊。这一象征出现在了如扬·凡·艾克的《根特祭坛画》（第32~33页）和扬·普罗沃斯特的《基督教的寓意画》（第171页）这样的画作当中。

在上帝的有序宇宙及流行于文艺复兴时期的新柏拉图体系里，等级制度占据主导地位。地位最高的生灵翱翔于风中，这是最具灵性的元素。作为神秘的道成肉身的媒介，圣灵会以白鸽之躯现身于"天使报喜"，也会与圣父和圣子一道出现在表现三位一体的画作中，比如阿尔布雷希特·丢勒的《朝拜三位一体》（第139页）。来到民间的想象里，夜晚处处充满邪恶与危险。在弗朗西斯科·德·戈雅（Francisco de Goya）的《咒语》（第289页）及希耶洛缪纳斯·博世的《人间乐园》（第116~117页）的伊甸园一联中，黑暗国度的代表均为猫头鹰。不过，无论高贵还是低贱，神圣还是世俗，艺术中的动物都是对人类无穷无尽的恐惧、失误、高尚与抱负的鲜明写照。

列奥纳多·达·芬奇
《三博士来朝》
这位马背上的骑手象征对难以驾驭的激情的克制（第69页）

真蒂莱·达·法布里亚诺
《三博士来朝》
异国野兽代表上帝统治全球（第23页）

希耶洛缪纳斯·博世
《人间乐园》
独角兽代表无与伦比的纯洁（第116～117页）

扬·斯滕
《耽于逸乐，务必当心》
猴子象征人性中的动物性（第265页）

雨果·凡·德尔·格斯
《波尔蒂纳里祭坛画》
一只动物认出基督就是上帝之子，另一只则不然（第60～61页）

梅尔滕·凡·海姆斯凯克
《圣路加为圣母画像》
公牛是传福音者圣路加（St. Luke）的象征物（第181页）

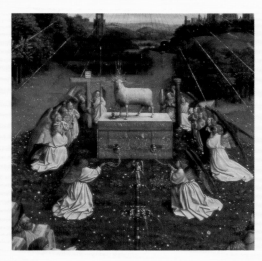

扬·凡·艾克
《根特祭坛画》
羔羊代表献祭自己以救赎世人于亚当之罪的基督（第32～33页）

阿尔布雷希特·丢勒
《朝拜三位一体》
白鸽象征圣灵（第136页）

弗朗西斯科·德·戈雅
《咒语》
猫头鹰表示精神的黑暗面（第289页）

真蒂莱·达·法布里亚诺
（Gentile da Fabriano，约1370—1427）

《三博士来朝》

1423年
木板蛋彩画
300厘米×282厘米
佛罗伦萨，乌菲齐美术馆

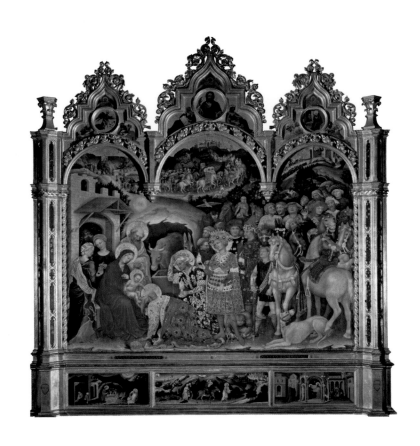

真蒂莱·达·法布里亚诺是一位在15世纪前叶的意大利备受追捧的艺术家。1423年，他为佛罗伦萨首富帕拉·斯特罗兹（Palla Strozzi）完成了一幅描绘"三博士来朝"的祭坛画，置于圣三一教堂（Church of Santa Trinita）的祭衣间。牧师将圣体端至祭坛前会在这里穿上祭衣，而真蒂莱从两个方面体现了祭衣间的用途：其一为画中数十人所穿戴的华冠丽服，东方三王自然也不例外；其二为画作主题本身，"三博士来朝"正是基督圣体（Corpus Christi）首次呈现于公众面前的场合。画面热情洋溢、细节丰富，人群几欲从哥特式三拱画框中蜂拥而出。

画面随着连续的叙事展开。在左上的拱形框中，三博士站在山巅，首次见到那颗奇妙的星星。高山被一片汪洋环绕，他们沿此海路踏上了前往圣地的旅程。在中间的拱形框内，三位国王带着壮观的队伍抵达目的地，进入耶路撒冷城。他们在右侧的拱形框中来到伯利恒的城墙前。前景里，三位国王前来朝拜圣家族，但见圣婴基督坐在母亲膝上。在真蒂莱笔下，三位国王的动作颇具韵律：第一位为亲吻孩子的双脚已拜倒在地，第二位正屈膝跪下，第三位仍站立着。此外，国王们在救世主基督面前表现得毕恭毕敬：第一位已取下王冠，置于地上；第二位正一面上前，一面脱掉王冠；至于第三位最年轻的国王，还戴着自己那顶象征世俗荣耀的王冠。第三位国王急切期盼的心情通过俯身为其脱掉马刺的仆人表现了出来。

国王们的其余随从形成了一排人欢马叫的队列。人物和动物或正对、或背对我们，面朝四面八方；人们身上的锦缎衣裳、软帽头巾、珠宝带饰绵延不断，把他们连接起来。该作品因装饰丰富且镀金细节繁多，论精美程度，在当时的祭坛画中数一数二。画面里充斥着诸多滑稽细节，一些侍从（在画作右偏中的位置）在说笑，一些动物在相互追逐，还有几个士兵在

袭击一位旅人（左上角的拱形框里），包括猎豹与猴子在内的异域动物也在画中随处可见。

在下方的祭坛台座上，真蒂莱通过三种不同的场景展示出非凡的画技。这些附饰画是意大利艺术中最早的几幅具有写实的光线效果的全景画。在此前的绘画里，背景多铺满金色，一如真蒂莱在这幅祭坛画的主图中描绘那一线天空的方式。台座左侧是一幅夜景图，"基督诞生"和背景中的"牧人领报"闪耀着光芒。光源位于画作内部：光从画面中心的基督身上发出，照亮了他的母亲和洞穴，并自下而上地照亮了建筑物；此外，光还发自背景中的天使。台座的中联里，圣家族正逃往埃及，在一片横向延伸的多山地带沿着一条蜿蜒的道路跋涉。在右侧，"耶稣献堂"展现了真蒂莱绘制复杂的建筑及空间的技艺，就那个时代而言可谓无比精湛。

15世纪初叶，这类富丽奢华的展示品盛行于欧洲各国的宫廷社交圈。20世纪30年代，艺术史学家埃尔温·帕诺夫斯基（Erwin Panofsky）创造了"国际风格"一词指代这个现象。

传统中，这只贵族猎隼所象征的骑士精神可追溯至文艺复兴的源泉——古典时期。这只鸟儿展开双翼，且出现在拱形框的中心位置，也表明它是让圣母感孕基督的圣灵。

这只猴子与身旁的骆驼一样，均来自东方三博士的异域疆土。猴子虽象征人性低级或愚昧的一面，但它们也是被温文尔雅的富有贵族豢养的异国宠物。

国王手中的珍贵容器像是圣体盒（ciborium），一种用于盛放圣餐的器皿。它应该与画作下方祭坛上的圣体龛（tabernacle）——及其内的圣体盒——大致对齐。

一个侍从在为年轻的国王脱下黄金马刺。按照传统，东方三博士在画中被描绘为人的三个生命阶段：青年、壮年、迟暮。

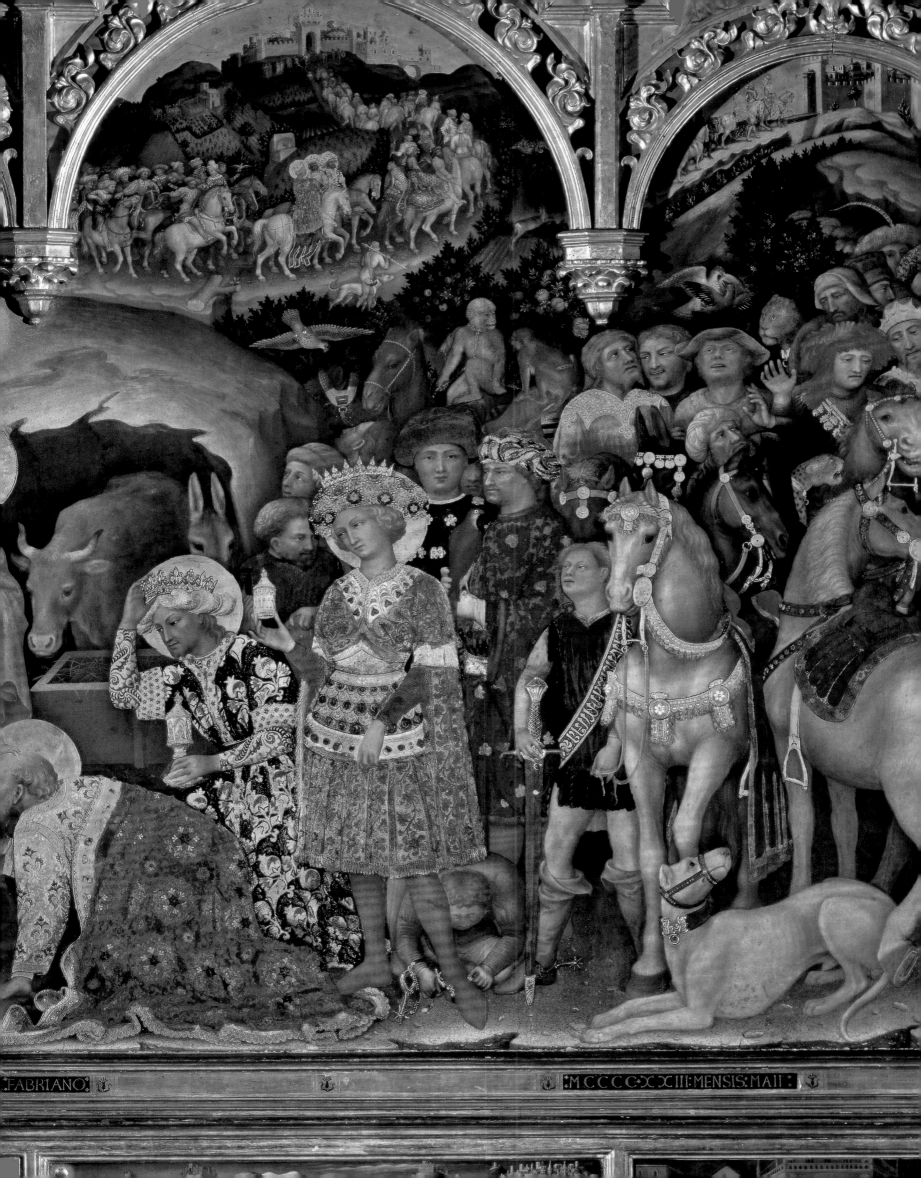

FABRIANO · M·CCCC·XXIII·MENSIS·MAII·

扬·凡·艾克

（Jan van Eyck，1390—1441）

《阿诺尔菲尼夫妇像》

1434年

橡木板油画

82.2厘米×60厘米

伦敦，国家美术馆

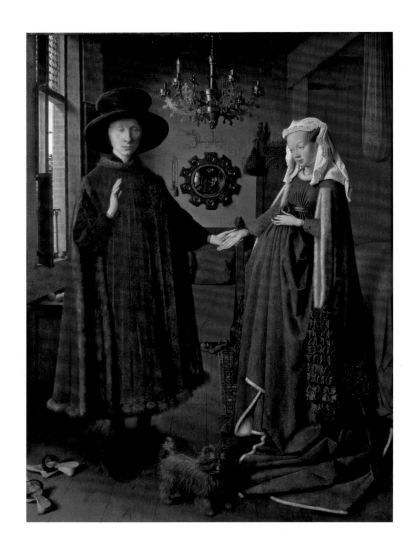

想要了解这幅异乎寻常的肖像画的由来，后墙上风格化的拉丁语铭文可以为我们提供线索——"Johannes de Eyck fuit hic / 1434"（扬·凡·艾克在此 / 1434年）。艺术家借此声明，自己见证了这场与众不同的仪式，并试图让我们相信，这场事件发生的过程与他所展现的毫无二致。为了让这一声明更具说服力，他还将自己和另一位男士绘入画中，他们面对夫妇，站在门口，出现在凸面镜的映像里。

一对男女对彼此许下婚誓。男士衣着考究，天鹅绒长斗篷上镶有皮草边，头戴一顶圆帽；女士也同样迷人，她身着宽松的绿色长裙，同样有貂毛镶边。男士举起一只手庄严起誓，另一只手托住女士的手。二人所在之处不是教堂，而是城市的家中。若这对夫妇是贵族出身，我们或许就不会对这幅双人肖像画是全身像感到意外了，但他们并非什么贵族。历经几代流传，画作被西班牙王室收藏，当时的一份描述显示这位男士名叫阿诺尔菲尼，所指或为乔瓦尼·阿诺尔菲尼（Giovanni Arnolfini）及其夫人乔万纳·切纳米（Giovanna Cenami），他是一位在尼德兰工作的意大利商人。鉴于他们在生命的这个时刻正旅居异国他乡，远离亲朋好友，这为此画的创作提供了一个合乎情理的缘由：这是他们结为夫妇的证明。而艺术家也极尽所能，确保画作对这个事件的记录可靠且令人信服。

画中充满了体现婚姻神圣性的细节。犬通常象征忠诚。单支点燃的蜡烛很可能是实际仪式的一部分，强调夫妇同心。墙上挂着一面镜子，饰有表现基督受难的小幅圆形画，钉子上还垂挂着一串祷告念珠，这些都体现出这一空间的圣洁和夫妇的虔诚。女士头部后方的床上饰有一尊主保生育的圣人——圣玛格丽特（St. Margaret）的小雕像。一把小扫帚突出了这位女士在社会预期中即将承担的职责：成为一个打理妥帖的家庭的主妇。女方站在床边，绿裙与红床形成鲜明对比，这是对性别角

色的暗示，一如男方临窗的位置意味着他的职责是离家工作。

这位女士拉起衣服，厚厚地堆叠在小腹前，自然让她显出几分孕相。裙装的式样以及以丰臀为美的女性形体审美观念让这一点更加明显。婚床上敞开的床帘同样可能在暗示二人的圆房之事，不过，15世纪的房间并非像如今这般各有其用，因此，床出现在任何房间里都十分普遍。在现实中，许多婚礼确实发生在意外怀孕之后，但去描绘这样一位未婚先孕的女性未免有失体面。相反，扬应该是想暗示这位女士有可观的生育潜力，而这会被视为品质贤德，因为生育是婚姻圣礼中一个既重要又符合社会期待的组成部分。

枝形吊灯上竖着单支点燃的蜡烛，指代人们在婚礼队伍中所执的"婚烛"。婚礼后，婚烛将置于婚房内，直至新人圆房。蜡烛可能还暗指基督在场，他是令其余一切光辉黯然的"世界的光"[1]。

[1]　耶稣又对众人说："我就是世界的光。跟从我的，必不在黑暗里走，却要得着生命的光。"（《约翰福音》8：12）另参阅第39页注释。

"扬·凡·艾克在此"——墙上的优雅字迹有着证明画中所绘事件属实的作用。

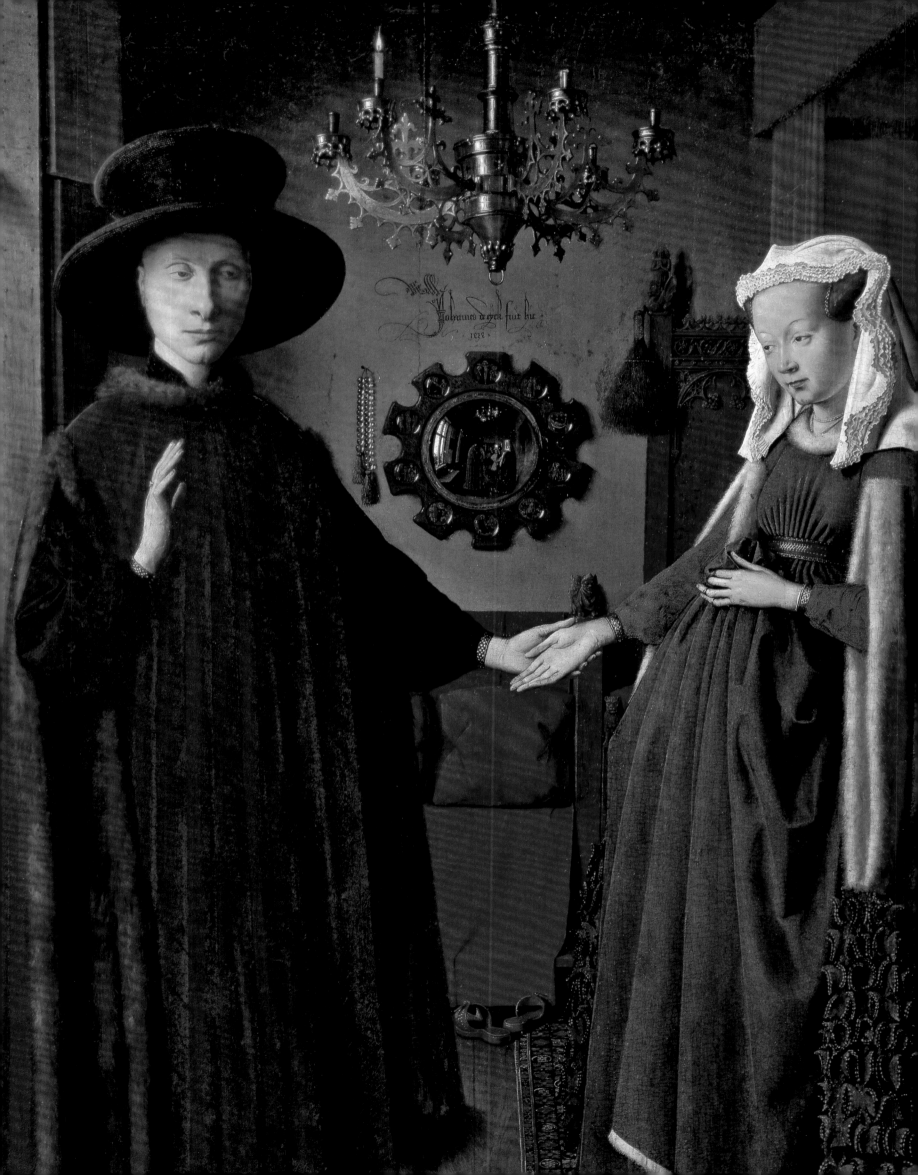

扬・凡・艾克

（Jan van Eyck，1390—1441）

《根特祭坛画》

1432年

木板油画

350厘米×460厘米（打开）

根特，圣巴夫大教堂

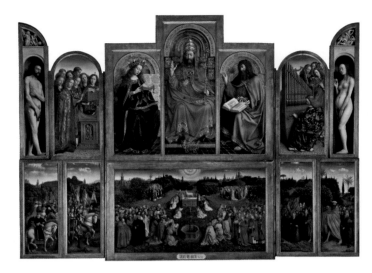

《根特祭坛画》（打开）

《根特祭坛画》（关闭）

同行艺术家从四面八方慕名而来，只为一睹扬对油画颜料的惊人运用。坊间传闻他其实是油画技术（使用油充当颜料黏合剂，而非数世纪以来用于蛋彩画颜料的蛋黄）的发明者。尽管这一传闻并不属实，但扬的确很早就娴熟掌握了各种油画技巧：表现光影，以及平滑过渡色彩，使画作表面光滑如镜，无比精准地呈现自然世界。《根特祭坛画》是他最早的杰作之一，也是早期文艺复兴艺术的重要典范。

祭坛画的外侧多用一种单色技巧——灰色单色画法绘制，包括天使向圣母马利亚报喜的主要场景。捐赠人的肖像则是例外，其色彩与圣施洗约翰和圣福音约翰（John the Evangelist）的仿石质雕像形成了鲜明的对比。因材料成本较高，雕塑式祭坛装饰往往昂贵得多，不过，扬别出心裁地描绘了五尊仿石质雕像，使得绘画艺术在与雕塑的较量中胜出。祭坛画顶端绘有《旧约》中的先知撒迦利亚（Zachariah）和弥迦（Micah），还有一对女先知。

祭坛画在盛典上打开之时，观者得以尽享一幅从尘世穿越至天国的绚烂图景。下层中，一群圣洁之人向生命之泉及上帝的羔羊聚拢过来。天使们围在祭坛周围，摆动香炉并展示基督受难的刑具，包括柱子、鞭子、长矛和十字架。圣灵从上方降下。

最新研究再次有力地证实，祭坛画中描绘"朝拜羔羊"（Adoration of the Lamb）的部分是顾客最初委托的作品，且委托对象是扬的兄长胡伯特・凡・艾克（Hubert van Eyck）。后来，若多库斯・维德将其买下，在胡伯特已经辞世的情况下，雇请扬来大幅扩展祭坛画的内容。人们随后在画框上留下铭文向两位艺术家致敬，其中有关胡伯特的铭文称"无人能出其右"。

扬于1432年完成这幅祭坛画。此前，他已是布鲁日公爵"好人菲利普"（Duke Philip the Good）的贴身男仆——国王的私人助理——和宫廷画师。《根特祭坛画》应该是他的第一幅

大型画作。扬早年接受过泥金装饰手抄本的创作训练，并将细密画家的绘制技能及对细节的关注带到这个尺幅更大的项目当中，在祭坛画的上层取得了瞩目的成果。他记录下大量细致入微的观察，从珠宝和金属上闪闪发亮的倒影，到织成锦缎的金线，再到人物的一缕缕发丝。总体而言，扬的油画技法，无论是运用光影过渡营造的立体错觉，还是用油基颜料实现的强饱和度与高亮度，在他那个时代都是前无古人的。

祭坛画上层，圣父上帝在圣座上做王，头戴教皇的三重冕。其脚边放着一顶王冠，代表向画面下方的尘世的过渡。圣母马利亚和圣施洗约翰分列两侧，他们是人类面临末日审判时的主要代祷者。三者衣冠赫奕，珠宝华丽，衣料上乘。

他们两侧是天使合唱团和亚当与夏娃的裸体像。在深色背景的衬托下，亚当与夏娃的身躯具有近乎实体的质感。亚当站在观者头顶上方的一个壁龛里，脚趾探出画板的边界，进一步增强了他是一个真人的错觉。扬绘制的这些裸体像毫无修饰，比例和身材十分自然，开欧洲北方文艺复兴绘画的先河，与深受罗马古代文化及其理想美标准影响的意大利艺术截然不同。这些人物共同构成了人类从堕落到获得救赎的整个过程。

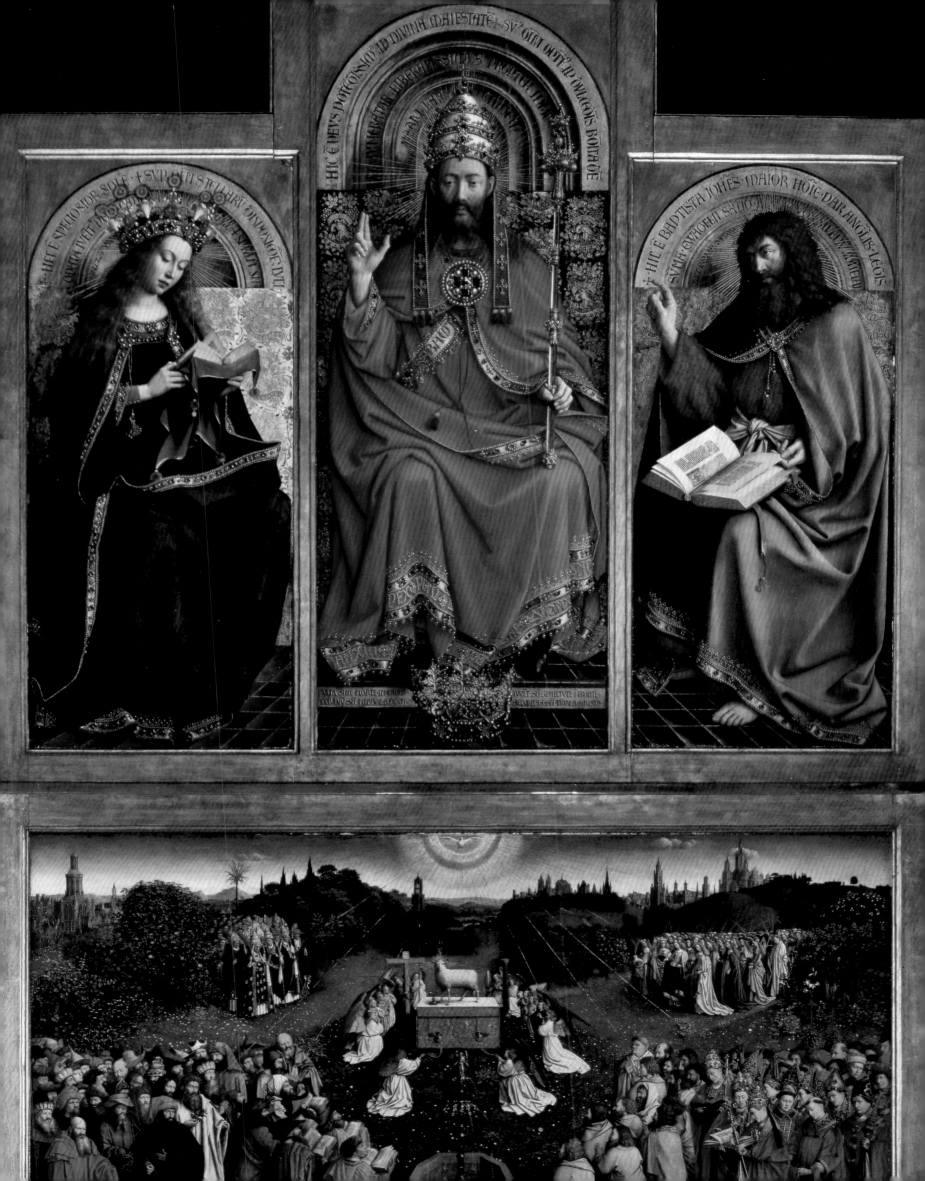

扬·凡·艾克
（1390—1441）

《根特祭坛画》（打开）
1432年

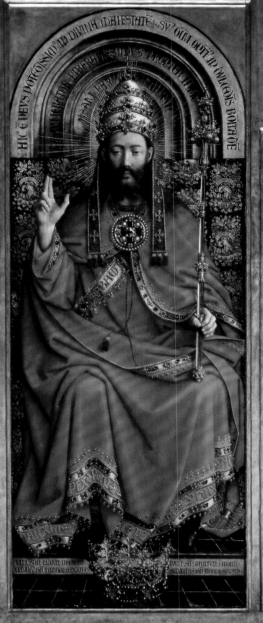
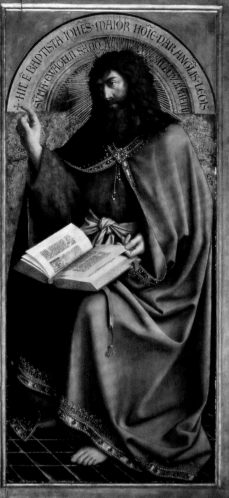
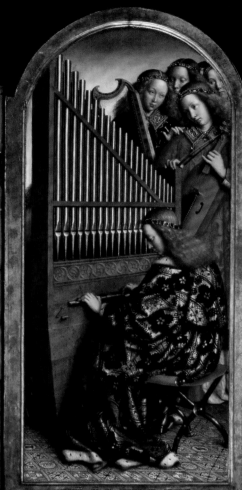
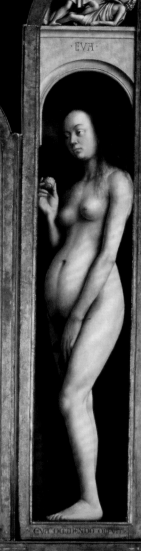
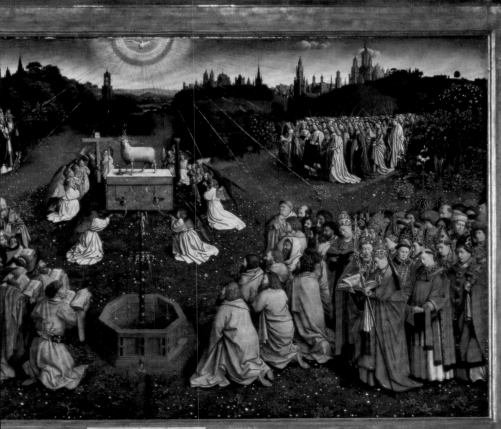

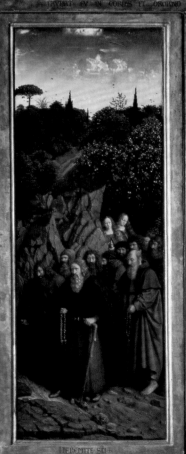
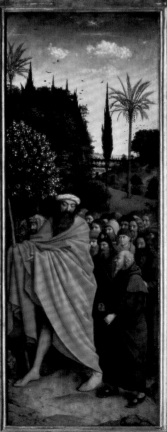

扬·凡·艾克

（Jan van Eyck，1390—1441）

《掌玺大臣罗兰的圣母》

约1435年

木板油画

66厘米×62厘米

巴黎，卢浮宫

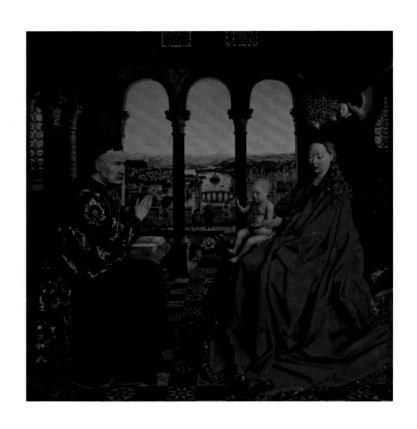

在15世纪，把赞助人的肖像绘入祭坛画成了一种将观者所属的当代世界及其崇拜的宗教人物所属的历史情境融合起来的流行方法。扬笔下的圣母与掌玺大臣罗兰就是个极好的例子：因看到神灵显灵，这位掌玺大臣的凉廊也变得不一样了。为示其虔诚，罗兰不仅在照着一本时祷书跪地祷告，圣母和圣婴基督更是真切地出现在他面前，现身于罗兰本人的、可以远眺一座与布鲁日相似却又不尽相同的城市的豪华府邸中。

在掌玺大臣的奢华住宅里，财富与地位的标志随处可见。布鲁日的富庶来自纺织品贸易，画中所绘衣装便是例证。罗兰身上的金线织花锦缎外套有貂皮镶边。地板上镶嵌的彩色大理石可能是意大利进口货，因为佛兰德斯彼时已经开始与热那亚、威尼斯和佛罗伦萨的商人开展大宗贸易和银行业务。柱头和拱门上刻有法国哥特式建筑里常见的精美雕饰，包括莨苕叶、交缠藤蔓和鲜花图案。罗兰身处的环境也有多处与宗教和政治有关。通往自然世界的三连拱门通常会与圣三位一体联系在一起。罗兰头顶上方的石质浮雕檐壁上用隐喻的方式预示了基督为人类的原罪赎罪——"亚当与夏娃被逐出伊甸园"，以及"亚伯遇害"和"诺亚醉酒"。

拱廊外是露天花园和走道，那里站着两个男人，他们费力地越过城墙，观望河流沿岸的景状。这条河流和连接布鲁日与海洋的水道茨温河（Zwin）不无相似之处。得益于贸易的成功和公爵宫廷的庇护，布鲁日彼时的居民人口增至四万。城镇的世俗区坐落于罗兰身后的河流左岸。右侧环绕着圣婴基督的建筑则以宗教建筑为主。许多微小的人物在城中四处漫步，有的在过桥，有的在卸下内河船上的货物。从城墙上的雉堞可以看出，掌玺大臣的宫殿也是一座城市堡垒。两个男人旁边有两只孔雀。尽管这种鸟儿因羽毛华美，通常与自

负相关联，但它们也因古人信其肉身不腐，从而和永生及基督复活联系在一起。

在掌玺大臣前面，圣婴基督用右手赐福于他，左手则托着一个立十字架的小型玻璃圣球，象征基督对世界的征服。十字架中心镶有一颗石榴石，其鲜红的色彩与基督受难有关。十字架末端饰有百合花形透雕细工，这是法兰西国王的纹章。花园中央离拱廊不远处生长着一簇百合。百合花象征圣母马利亚的纯洁，因而被法国王室视为圣物。花园里的百合旁还种有玫瑰，这种花也是圣母的圣物，有时被称为"无刺的玫瑰"。

一位天使从天而降，欲为圣母马利亚戴上一顶华贵的王冠，进一步体现其威严。耐人寻味的是，圣母对此等荣耀置若罔闻，双眼一直凝视着圣子。她身着同样象征基督受难的红色长袍，袍身宽大，黄金饰边上镶嵌着珍珠和宝石。扬由此得以展现自己绘制倒影及不同肌理的表面的技法，他娴熟掌握的油画颜料也得以替代当时的祭坛和圣物箱上真正的贵重材料。画中的圣母子被绘制得如同掌玺大臣及其周遭环境一样真实可触。

勃艮第公爵"好人菲利普"
的掌玺大臣尼古拉·罗兰
（Nicolas Rolin）可能是为
赎罪才制作了这件礼物。他
头顶正上方的柱头上刻有圣
经故事"诺亚醉酒"。

一种解释认为，宽阔、平静的水面象征
《启示录》中预言的那条从新耶路撒冷城
中穿过的河流。

沿着旭日图案的地砖看去，我们的视线
越过一个有着百合、玫瑰和鸢尾花——
更多的圣母标志物——的封闭花园，落
在一道矮护墙和两位身着当时的勃艮第
服装的人物身上。

圣婴基督一手赐福于此画的赞
助人，一手托着世界之球。圣
母一面展示自己的儿子，一面
管束着他，好像她可以阻止预
定的事发生一样。

王冠和宝石镶边的红袍表明马利亚的天上
母后（Queen of Heaven）身份。一排地砖
将赞助人所在的世界和圣母子所属的超越
世俗的空间分隔开来。

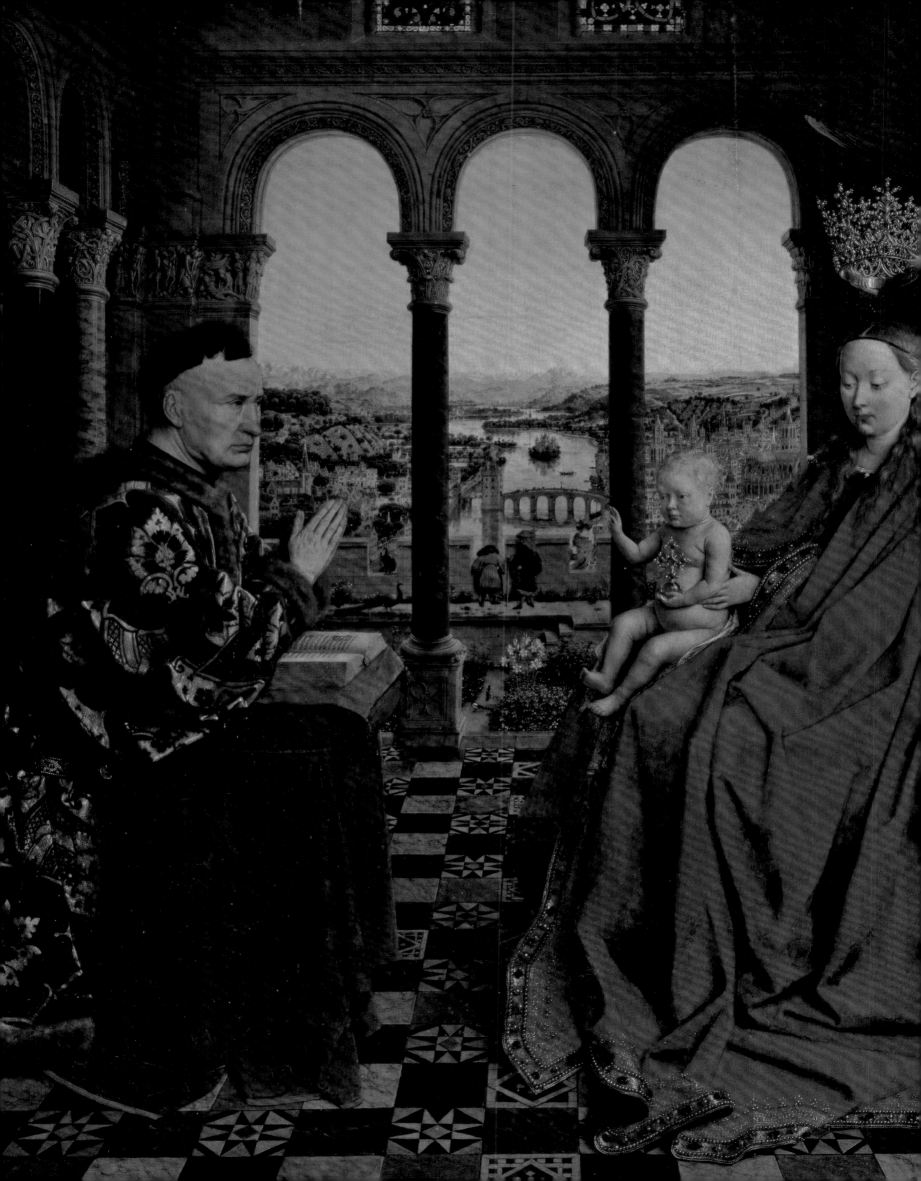

罗吉尔·凡·德尔·维登

（Rogier van der Weyden，1399/1400—1464）

《天使报喜》

约1440年

木板油画

86厘米×92厘米

巴黎，卢浮宫

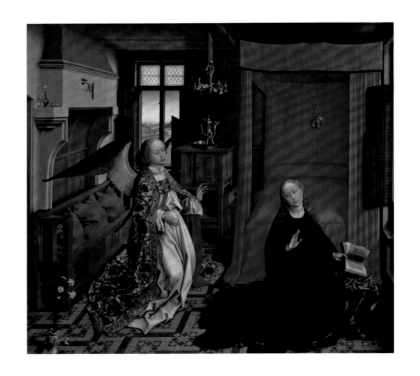

据《路加福音》记载，天使长加百列（Gabriel）奉上帝的差遣往拿撒勒城去找一个童女，她已经许配给大卫家一个名叫约瑟（Joseph）的男人。"蒙大恩的女子，我问你安，主和你同在了。"天使向马利亚宣告。但马利亚因这话很惊慌，又反复思考这样问安是什么意思。接着，天使对她说："马利亚不要怕。你在上帝面前已经蒙恩了。你要怀孕生子，你可以给他起名叫耶稣。他要为大，称为至高者的儿子。主上帝要把他祖大卫的位给他。他要做雅各家的王，直到永远。他的国也没有穷尽。"

罗吉尔·凡·德尔·维登不但绘制了这段章节中的重大事件，还不遗余力地暗示观者，彼日正值圣诞节的九个月之前，即3月25日。为让场景更贴近同时代的观者，罗吉尔绘制周遭环境时充分地自由发挥。后窗外是一片丘陵城镇风光，时值春日，田野转绿，树木生芽，远山上仍覆着一层积雪。百叶窗开着，将新鲜空气迎入屋内；为遮挡燃烧室的焦痕，壁炉外盖有木板，用单闩锁固定在石质壁炉架上。

罗吉尔的师傅罗伯特·康平（Robert Campin）是最早将"天使报喜"的背景设置在同时代的家居环境中的艺术家之一。罗吉尔在前人的基础上加入诸多细节，它们尽管都来自对日常生活的观察，但也被赋予了宗教意义。房间大体上会让人想到传统的婚房（thalamus virginus）。不过，新郎不是约瑟，而是耶稣本人，他出现在悬于床尾、珍珠环缀的金色纪念章中，坐在圣座上。母子的结合并非暗示乱伦，而是表明身为"教会之母"（Mother Church）的马利亚嫁给了上帝。床上的罩篷是红色布料，或与基督受难有关；有意思的是，顶罩并非靠床柱支撑，而是悬吊在一组固定于天花板横梁和壁炉之上的金属丝上。如是一来，顶罩就在圣母上方形成一个直观的华盖，以表荣耀。

不过，马利亚和福音书章节中所写的一样，并未意识到自己的威严。她跪坐在一张盖着布的小跪垫或小书桌边，体现出她接待天使的谦卑态度。

封闭的壁炉、可旋转的金属烛台和仅插着一支未点燃的蜡烛的枝形吊灯，这些都是可以照明却未被使用的人造光源。相反，罗吉尔着重刻画了自然光线和反射光。尽管这看似合乎情理，毕竟画作是一幅日景画，但观者或许还会想到圣布里吉特（St. Bridget）的著作[1]，尤其是她曾提到基督的光辉将熄灭世上的其余光芒。水罐和脸盆暗示马利亚的纯洁，壁炉台上的玻璃器皿则再次凸显了这一点；阳光透过玻璃，在墙上投下影子和闪烁的反光。这又是一个暗示：上帝进入马利亚的子宫但无损其童贞纯洁，就像光穿透玻璃而未将其打碎一般。

台上的玻璃器皿旁画着两个水果。多籽的石榴曾被尊为大地女神刻瑞斯的异教徒女儿——普洛塞庇涅（Proserpine）的圣物，她被普鲁托（Pluto）带至冥府，但每年春天都会回到地面，让大地焕发新生。人们把这永无止境的重生轮回与基督教象征体系中的耶稣复活联系在一起。橘子在尼德兰是苹果的同义语，指代生命树的果实以及借由基督的献祭而获得救赎的、亚当与夏娃的原罪。

这幅作品曾是一组三联画的主联，左联绘有一位捐赠人，右联是怀有身孕的马利亚与怀着施洗约翰的伊丽莎白（Elizabeth）相遇的场景。

[1] 圣布里吉特，14世纪生于瑞典，是布里吉特女修会的创建者。曾将所见异象收集成书《神启录》（The Revelations）。

与枝形吊灯上一样，
烛台上不见蜡烛的踪

水壶和脸盆可能体现了马利亚的传
统标志物之———源泉，又或代表
身为预言中的"活水源泉"的基
督。水罐也可能泛指涤罪。

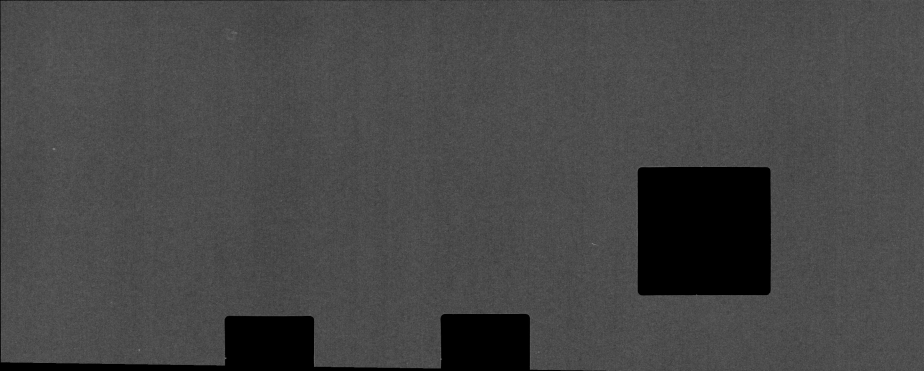

罗吉尔·凡·德尔·维登

（Rogier van der Weyden，1399/1400—1464）

《下十字架》

约1435年

橡木板油画

204.5厘米×261.5厘米

马德里，普拉多博物馆

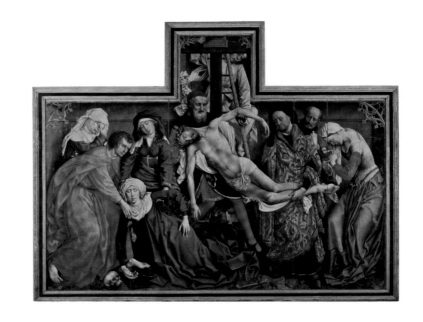

在北方文艺复兴祭坛画中，若论如戏剧般扣人心弦的作品，罗吉尔·凡·德尔·维登的《下十字架》当属其中翘楚。这个戏剧性场面发生在一个箱形舞台当中，画框的转角处饰有晚期哥特式透雕细工，背景涂金，空间纵深较浅。泥土地面代表各各他（Golgotha）的山丘，晕倒的圣母马利亚身下散落着亚当的头盖骨和一根骨头。亚当之骨指代基督献祭所救赎的原罪。所有人物都近乎真人大小——这着实令人惊叹，因为如此规模的人像通常只在雕塑中见到。他们头贴框顶、脚抵框底，一段扣人心弦的故事就在这逼仄的空间之中展开。

罗吉尔笔下几位关键人物的姿势十分引人注目，画面中的情绪跃然纸上。基督的尸体是画面的核心焦点。基督已被人们从十字架上放下，托其躯干的是蓄须的亚利马太人约瑟（Joseph of Arimathea），抬其双脚的是尼哥底母（Nicodemus），他身着华袍，双颊上泪滴闪烁。不过，为展示基督圣体，基督向观者歪斜过来，姿势实际上颇不自然；其身体，连同从其伤口中涌出的鲜血，象征圣餐饼和葡萄酒将于弥撒时在画作下方的祭坛上圣化成圣体和圣血。虽然鲜血从基督的伤口中流出，在其胸膛、双手与双脚上留下血痕，十分显眼，但画作的基调并不血腥；通过基督及其身边之人的肃穆神情以及罗吉尔赋予人物姿势的韵律感，画面反而呈现出一种静谧的和谐。晕厥的圣母与歪斜的基督十分相像，他们瘫软的手臂在画作空间中展开了一段双人舞。

搀扶马利亚者中有福音约翰，他几乎总是身着一袭红袍；还有一位圣马利亚，可能是雅各（James）之母马利亚。她和抹大拉的马利亚（Mary Magdalen）及马利亚·撒罗米（Mary Salome）通常并称"三位马利亚"（the Three Marys）；据福音书记载，她们目睹耶稣被钉上十字架，而后又发现了基督的空墓。抹大拉的马利亚出现在画面右侧，在基督的脚边痛哭流

涕。她正在祈祷，十指紧扣，但动作同样很不自然。倘若有人在现实中摆出这个姿势，右臂恐怕就离脱臼不远了。最近，有学者就抹大拉的装束提出了一个观点，乍听上去颇有些骇人听闻：在她裙子的腹部位置有线缝撑开的痕迹，表明她可能怀有身孕。一方面，这可能和她的低胸领口一样，仅仅是一个体现其身份的特征：鉴于妓女经常怀孕，所以该细节也许在暗示她过去的职业。这一特征可能还有神学意义，或指涉她通过基督获得的重生。

《下十字架》原是为勒芬弓箭手善会（Confraternity of the Archers of Leuven）的礼拜堂所作，体现在下排透雕细工的拱肩中的弩弓上。画作继而被尼德兰总督、匈牙利的玛丽（Mary of Hungary）购得，而后成为她的侄子、西班牙国王费利佩二世（King Philip Ⅱ）的财产，存于马德里西北部的埃斯科里亚尔修道院（Escorial），之后，画作一直藏于此地，直到20世纪被移入普拉多博物馆。

众人的情感多样且具体。几位女性的缠头巾式头饰体现出基督身边亲近之人的社会地位十分卑微。

亚利马太人约瑟把为自己准备的墓穴献给了基督。据传，耶稣被钉上十字架时，约瑟用一只在最后的晚餐中用过的杯子收集了基督的鲜血。这只高脚酒杯成为圣杯（Holy Grail）。

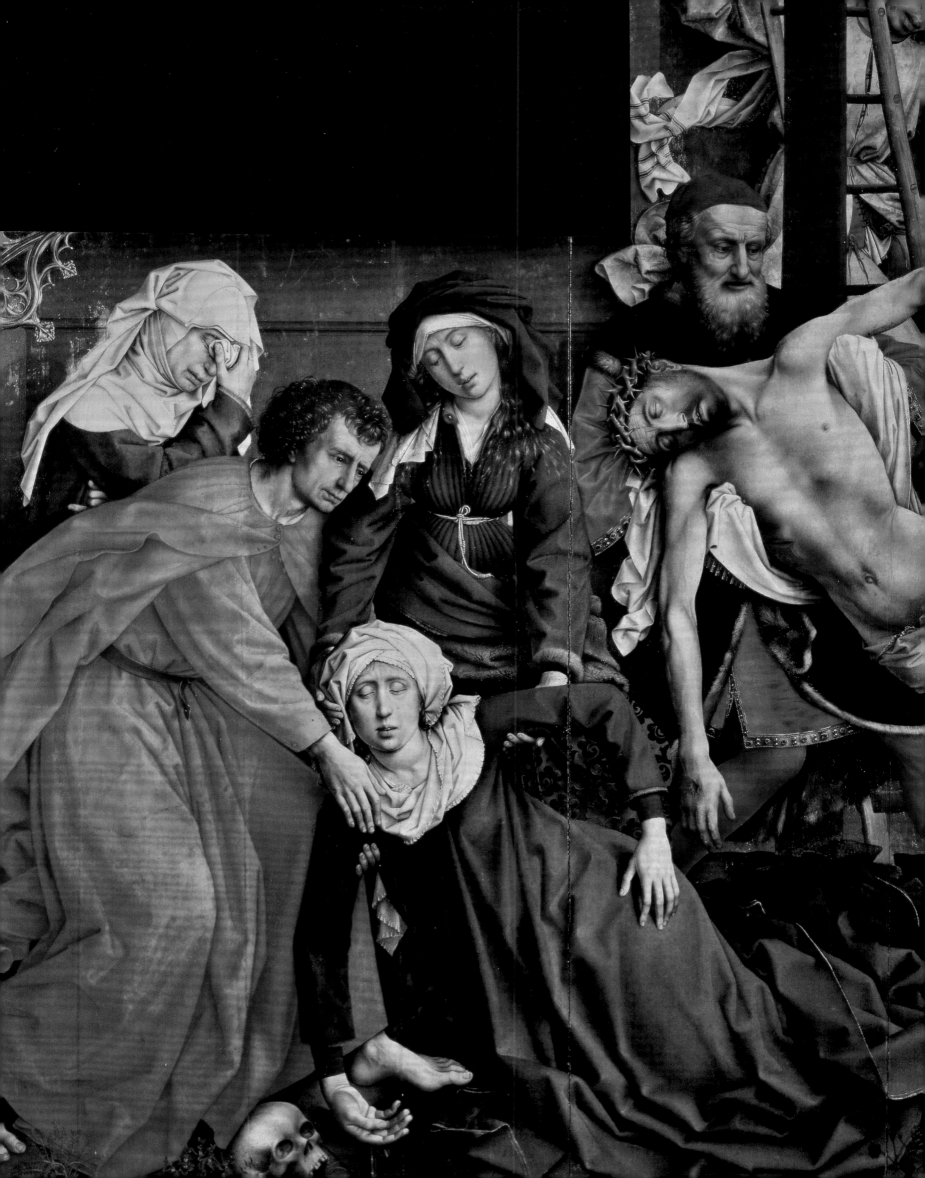

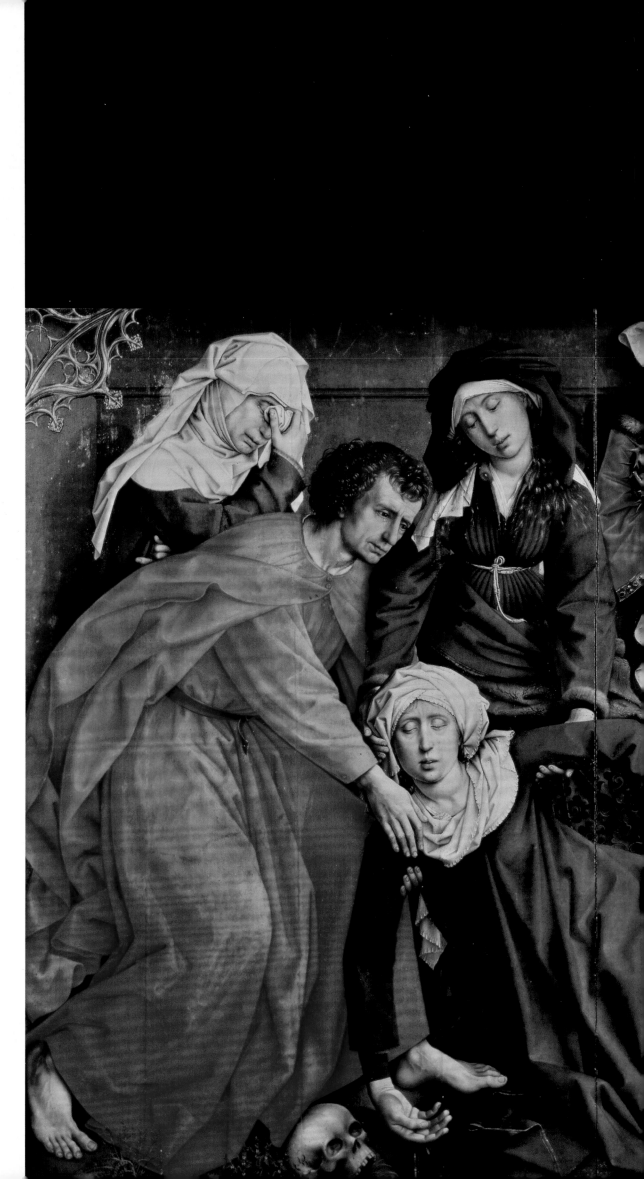

罗吉尔·凡·德尔·维登
（1399/1400—1464）

《下十字架》
约1435年

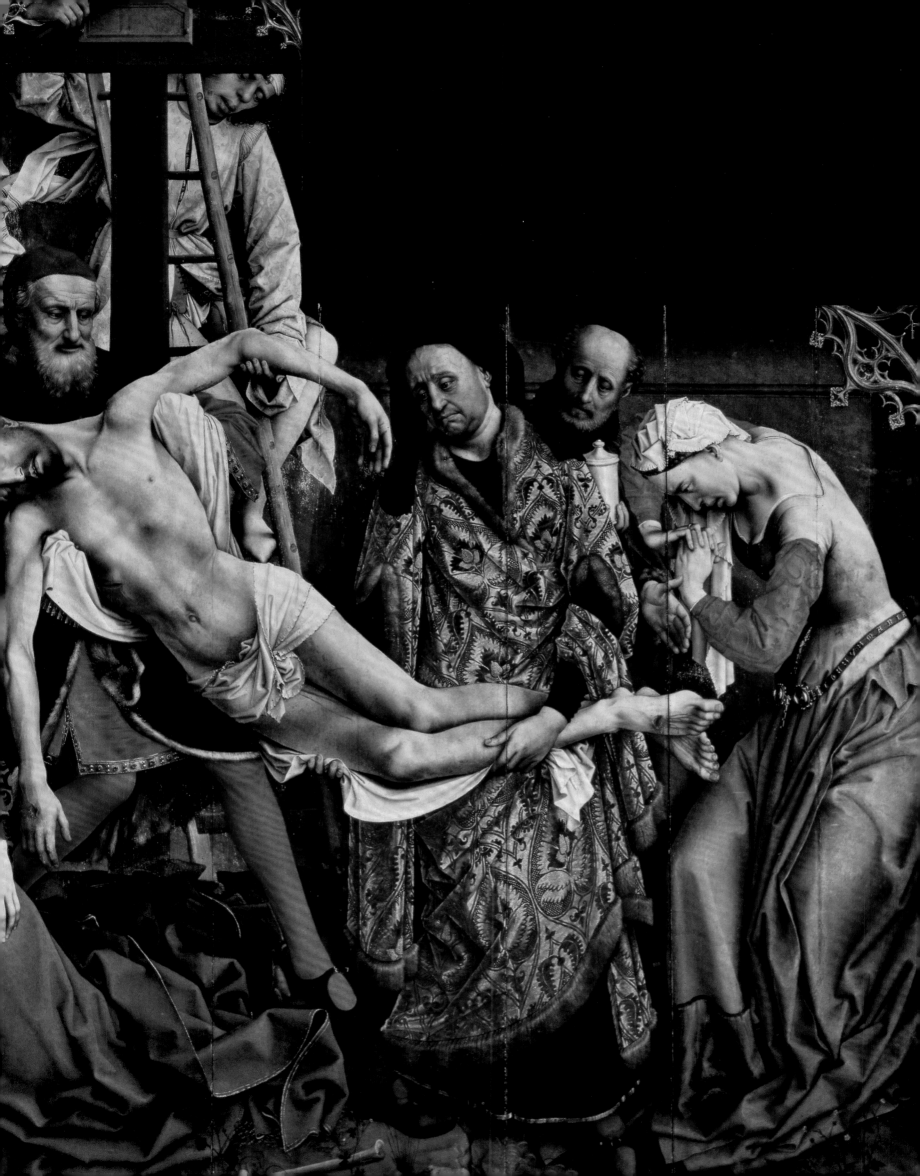

弗拉·安吉利柯
（Fra Angelico，约1400—1455）

《嘲弄基督》

1441年
湿壁画
187厘米×151厘米
佛罗伦萨，圣马可博物馆

圭多·迪·彼得罗（Guido di Pietro）又名弗拉·乔瓦尼·达·菲耶索莱（Fra Giovanni da Fiesole），文艺复兴时期的人们喜欢用绰号称他为弗拉·安吉利柯（Fra Angelico）[1]或贝亚托（Beato，即"真福者"）——尽管他直至现代[2]才正式获封"真福者"的名号。他十分虔诚，毕生致力于宗教艺术创作。他早先几乎专职为菲耶索莱的多明我会画画，后供职于佛罗伦萨的圣马可教堂，为后来受封为圣徒安东尼（St. Antonine）的安东尼诺·皮耶罗齐（Antonino Pierozzi）工作。

1436年，破败不堪的圣马可建筑群被赠予多明我会修道士，而后由美第奇家族出资整修，教堂及毗连的修道院焕然一新。1438至1445年，弗拉·安吉利柯连同几位可能同为修士的助手，为教士会堂、走廊和四十四间修士禅房画上了装饰画。弗拉·安吉利柯最终升任圣马可修道院院长。

在弗拉·安吉利柯笔下往往能看到造型优美、体态纤弱的人物栖居在田园诗般的明亮空间中，他的作品也以此著称。在为圣马可的修士们的私人空间作画时，其绘画风格的基调有所改变，画面既让人轻松舒缓，又不失朴素与庄严。修道院的禅房绝非美轮美奂之所。这些空间被有意造得简朴、局促，涂着灰泥的墙面光秃秃的，只有一面墙上饰有一幅大型湿壁画。配色方面，弗拉·安吉利柯仅采用协调的浅淡色系，色彩明快、柔和；至于叙事方面，即便是活泼的故事，也通过横平竖直的构图、含蓄的姿势、肃穆的神情，表露沉静而坚定的信念。在《嘲弄基督》这幅画中，弗拉·安吉利柯将平日的朴素魅力与强烈的神秘感相结合，展现出其风格的多变。

[1] 意为"天使般的修士"。
[2] 1982年。

每间禅房的装饰画中都有一位多明我会修道士，其动作明确地呼应福音故事，以示虔诚、反思或敬畏。在这间禅房的装饰画里，画面右下方的修士和左侧的女性平信徒均未注意到身后的景象。在后方支离破碎的场景中，基督坐在一块无甚特别的木块上，手执宝球和权杖，但其权威遭到了嘲弄。他的双眼被人蒙住，还被一个神秘的人头和许多只手团团围住。这幅画的创作依据是福音书中关于耶稣在受难前遭到圣殿守卫和罗马人折磨的记载。《路加福音》写道："看守耶稣的人戏弄他，打他。又蒙着他的眼，问他说，'你是先知！告诉我们打你的是谁？'他们还用许多别的话辱骂他。"

其余细节融合了另外三部福音书中的情节。如《马太福音》记述："巡抚的兵就把耶稣带进衙门，叫全营的兵都聚集在他那里。他们给他脱了衣服，穿上一件朱红色袍子。用荆棘编作冠冕，戴在他头上，拿一根苇子放在他右手里。跪在他面前戏弄他说，'恭喜犹太人的王啊！'又吐唾沫在他脸上，拿苇子打他的头。戏弄完了，就给他脱了袍子，仍穿上他自己的衣服，带他出去，要钉十字架。"

弗拉·安吉利柯笔下和谐淡雅的色彩、柔和的轮廓和简约的构图弱化了经文的残酷。他画出的不是令观者为基督受辱感到愤慨或怜悯的画面，而是能让观者深思的图像。

基督长着分叉的胡须，与据信著于与基
督同时代的《伦图卢斯书信》（*Lentulus's
letter*）中的描述相符。基督的脑袋歪向
一侧，幅度虽小，但表现力很强，表现
出他经受羞辱和暴力的人性的一面。

一个折磨基督的人一边不无嘲讽地脱帽致意，
一边鄙夷地朝他吐着唾沫。没有身躯的脑袋和
手表现出一定程度的抽象感和不真实感，与基
督的雕塑般乃至纪念碑般的存在形成对比。

基督受到掌掴和击打，还有人嘲弄
地塞给他一个宝球，但比起这些没
有身躯的折磨者，如纪念碑般不朽

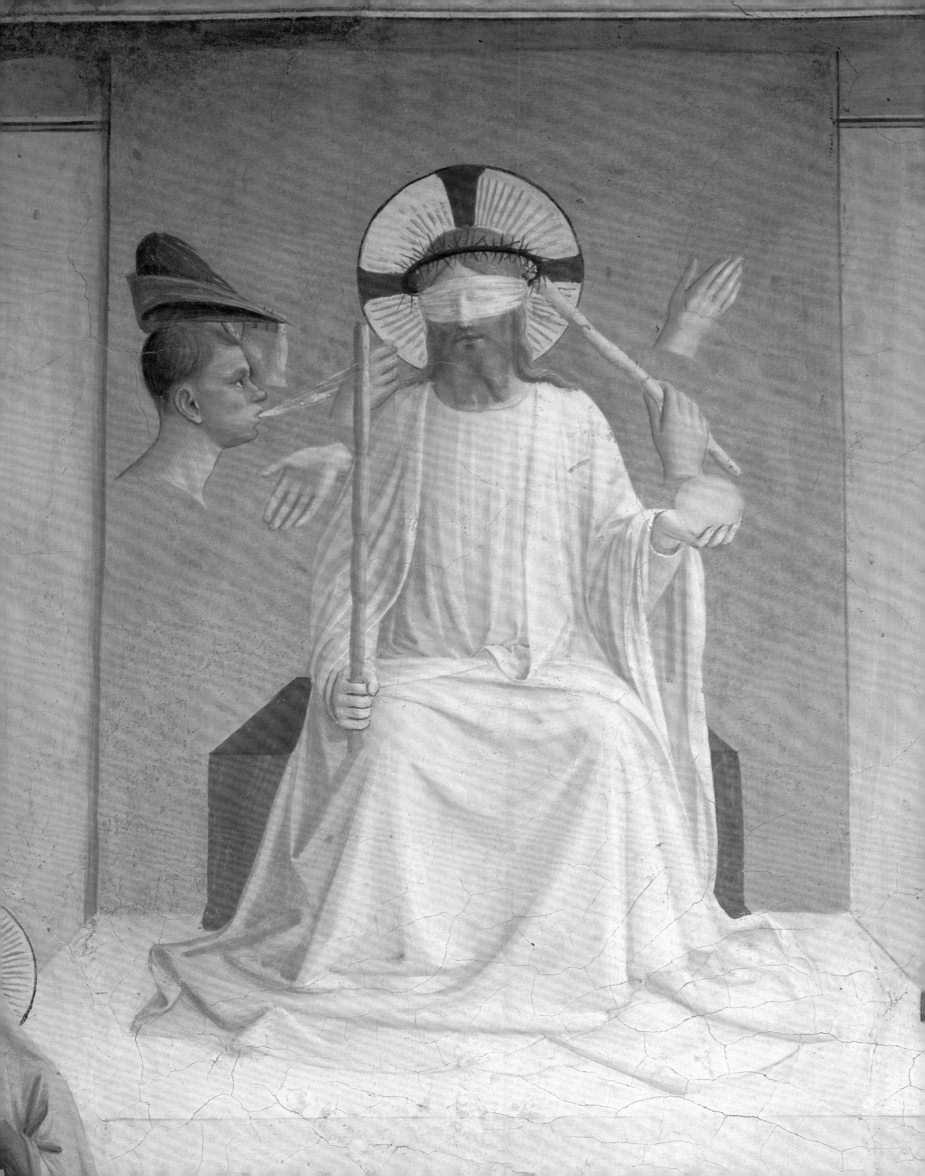

皮耶罗·德拉·弗朗切斯卡
（Piero della Francesca，1416/1417—1492）

《费德里科·达·蒙特费尔特罗的胜利》

约1472年

木板油画和蛋彩画

33厘米×17厘米

佛罗伦萨，乌菲齐美术馆

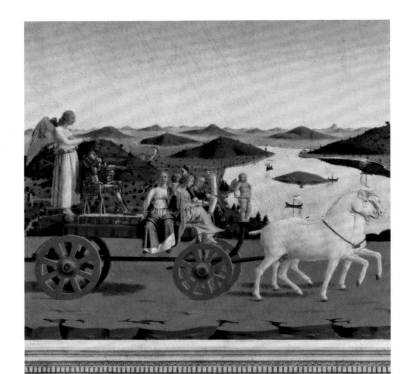

一辆由白马拉动的四轮凯旋车从画中驶过。背景里风景辽阔，延绵不绝。凯旋车上挤满了人，分列于坐在中间的那个身着铠甲的男人两侧。一段绘制的建筑隔开了画面及其下方的碑铭，碑铭画得如同刻在大理石上一般。

此画是一幅宣扬费德里科·达·蒙特费尔特罗公爵（Duke Federico da Montefeltro）个人功绩的宣传画杰作。画作正面是同为皮耶罗绘制的公爵肖像画，并配有一幅描绘公爵夫人巴蒂斯塔·斯福尔扎（Battista Sforza）的对偶画。

蒙特费尔特罗是前公爵的私生子，当过雇佣兵队长，是一位著名军事将领。1444年，蒙特费尔特罗接管了乌尔比诺公爵领地，他不仅军事才能出众，还受过包括诗歌、算术和艺术在内的古典教育熏陶。蒙特费尔特罗热衷于收藏，他在购置艺术品上的开销在当时的统治者中无人能及。蒙特费尔特罗通过艺术宣示统治权，将自己的领导风格定性为平和宽厚、益国利民，同时展现自己的威仪、博学和权力。

在这幅作品中可以看到蒙特费尔特罗的诸多兴趣所在。尤其值得一提的是，若干细节明显指涉罗马帝国历史，并在画中的蒙特费尔特罗身上以胜利的姿态重新上演。四轮凯旋车和蒙特费尔特罗所坐的野战折叠椅均为古罗马将军当年使用的物品。在就座者后方，一个有翼的人物[要么是罗马神话[1]中的胜利女神奈基（Nike），要么是一个基督教天使]为蒙特费尔特罗戴上一顶月桂花冠。桂冠自古以来就是胜利者的象征。下方的铭文仿造古罗马碑文的样式雕刻，并和古罗马碑文一样用于记载历史和彰显主题的重要性。

其他细节则是专为15世纪70年代的乌尔比诺观者设置的。

[1] 奈基应为希腊神话人物，她在罗马神话中对应的胜利女神是维多利亚（Victoria）。

凯旋车上的次要人物是为基督教徒观众所熟知的"四枢德"。手执天平和宝剑的"义德"面对观众而坐。身着黄袍的"智德"坐着观看手中的镜子。在她身后，"勇德"攥着立柱，越过"智德"望向观众。"节德"露出背影——她通常携带的辔头不得而见。一个作为爱情化身的裸童驾驶着这辆凯旋车。后方祥和而富饶的风景是乌尔比诺周边景致的概括写照。观者不难得出这样的结论：这四人指涉蒙特费尔特罗本人作为领导者所具有的美德，古罗马元素指涉其赫赫战功，风景则体现其开明统治的种种优势。

皮耶罗的画如水晶般剔透，洒满正午明媚的阳光。他精通透视法，在他笔下，空间的纵深和物体的近大远小完全合乎逻辑（请观察细致刻画的马腿和"节德"模糊的身影）。就连后方处于一片蔚蓝的天空之下的风景，也被赋予了一种超乎自然的静谧感。此外，皮耶罗的用色既具象征性，又富于视觉意义：白色的马匹和胜利女神或天使代表纯洁。蓝、红、黄（三原色）使蒙特费尔特罗和"四枢德"产生关联，明确地将他与"四枢德"所代表的品德联系在一起。该作是一幅绘画杰作，也是赞助人毫不遮掩的自我宣传。为实现这一目标，皮耶罗在画中表现出既自然又不朽的逻辑与理性——这一切都归功于蒙特费尔特罗的统治。

画作暗示费德里科·达·蒙特费尔特罗是画中一切的主宰者。平缓的山丘与树木形成有规律的图案，表达太平无事之意。河上有船只驶入，意味着贸易往来、经济繁荣——这也是和平带来的好处。

人称"凯旋仪式"的古罗马军事游行成了深受文艺复兴影响的欧洲所喜爱的象征符号。费德里科的盔甲表明其主要身份是一名军人，他正是凭此获得了名望与权力。风景中有一道切口，在视觉上延长了其权杖的线条。

"义德"的坐姿稳如磐石，以对抗可能代表命运变迁的车轮转动所产生的颠簸。她处于风景前正对观众的位置，表明"义德"主宰一切。

立柱代表力量和稳定，而断柱可能表示逆境，这正是"勇德"现身之时。

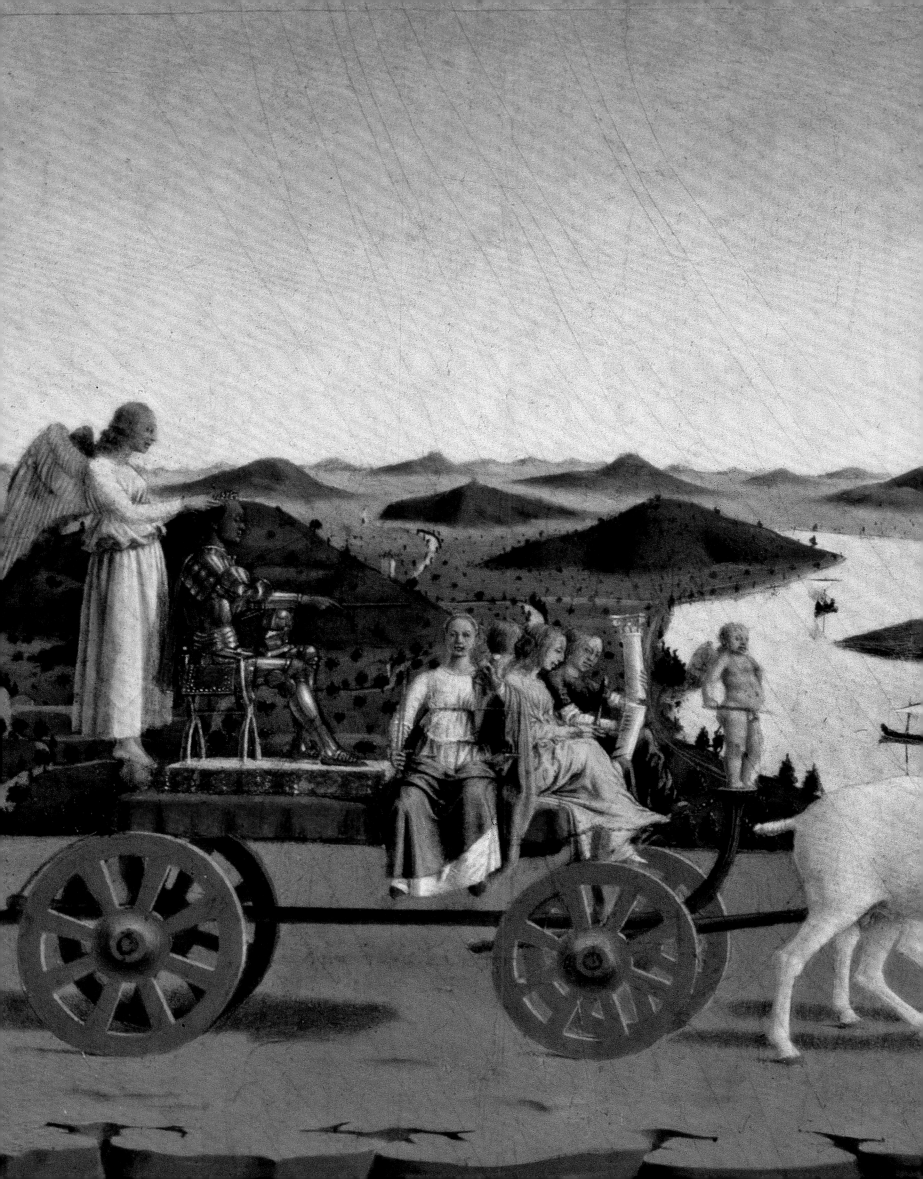

雨果·凡·德尔·格斯

（Hugo van der Goes，约1440—1482）

《波尔蒂纳里祭坛画》

1476—1479年

木板油画

274厘米×652厘米

佛罗伦萨，乌菲齐美术馆

雨果·凡·德尔·格斯是15世纪后半叶一位具有远见卓识的伟大画家。他的作品在一定程度上刻意运用旧式风格，用类似中世纪的技法展现空间和比例，以期唤起观众对作品的情感反应而非理性欣赏。这幅宽2.7米、长6.5米的巨画《波尔蒂纳里祭坛画》就是他的杰作，在1475年或1476年，一位旅居佛兰德斯的意大利银行家定制了这幅画，而后将其寄回佛罗伦萨的家族礼拜堂，随即引起轰动。

这幅三联画的左联绘有托马索·波尔蒂纳里（Tommaso Portinari）及其二子安东尼奥（Antonio）和皮杰洛（Pigello）。受到魔鬼折磨的隐士圣安东尼院长（St. Anthony Abbot）和以殉道长矛为标志物的使徒多马（Thomas），将他们引向中联里的"基督降生"场景。画面远方是"逃往埃及"场景。波尔蒂纳里迎娶妻子马利亚·巴龙切利（Maria Baroncelli）时，女方年方十四，而男方三十有八。马利亚和两人排行最大的孩子玛格丽塔（Margherita）出现在画作的右联当中，陪同她们的有抹大拉的马利亚，手持一罐用于护理基督的油膏，还有早期基督徒殉道者圣玛格丽特，她因拒绝嫁给安条克提督被投入监狱。圣玛

格丽特受尽折磨，在被怪兽形态的撒旦吞噬之时，她的十字架令怪兽腹腔爆裂，让她得以无恙生还。远方，一个跪着的乞丐正为一位下马的骑士指出基督降生的方向，与此同时，三博士及其随从正沿着蜿蜒的道路向那边行进。

托马索和马利亚的第三个儿子在1476年出生，但并未入画，我们由此可以得出一个较为可靠的创作年份。雨果不大可能在年岁更长的时候创作出如此复杂的画作，因为在接下来的几年间，他进入了一间名为"红色隐修院"（Roode Klooster）的修道院，治疗严重的忧郁症和精神失常。

对意大利观众来说，画作的主联想必尤为动人心弦。南方的画家往往将基督降生表现为圣母七喜（Joys of the Virgin）之一，但这幅画的氛围极其肃穆。右侧衣衫褴褛的牧羊人在画面右上角的远景中最先听闻基督诞生的消息，他们赶到这里，真诚地跪地敬拜。凡·德尔·格斯总是将穷人和心灵谦卑之人描绘成正面形象。左侧，正在祈祷的约瑟显得十分高大，神情同样肃穆。他和面对燃烧的荆棘的摩西（Moses）一样脱掉了鞋，以在上帝面前和圣地之上表示恭敬。圣母马利亚目光悲戚，垂头看着自己的儿子，他发出光彩，赤条条地躺在地上。他的脆弱预示着其未来的苦难。两群矮小的天使穿着司铎祭衣，这是辅祭在新司铎首次念大礼弥撒时的穿着。因此，圣婴基督既是司铎，也是祭品本身。右侧天使群中列于首位的天使披着一件法衣，上面反复出现"sanctus"（圣哉）的字样，暗指在面包和葡萄酒的圣化仪式之前的弥撒环节[1]。圣化仪式的象征物出现在画面中间的地上。小麦代表面包，左首花瓶中的葡萄藤代表葡萄酒，二者将在弥撒中圣化为基督的体和血。

[1] 咏唱弥撒曲《圣哉经》。歌词开篇为"Sanctus, Sanctus, Sanctus"，中文为"圣哉，圣哉，圣哉"，故又译《圣三颂》。

人们常常把竖琴与《圣经》中的国王大卫（David）联系在一起，基督徒认为他是基督的先祖。因此，这件乐器可以从字面意义上表明这幢建筑是大卫之家。

与捐赠人及这幅三联画的原观者一样，这两名女性也穿着当时的服装，并被置于圣人圈外。她们似乎对正在发生的这起划时代的事件浑然不觉，这是对信仰冷淡者的告诫。

天使张开手掌，表示惊奇。整幅作品中的各种人物摆出不同的手势，让画面传达的情感和精神更为深刻。

橙色的百合花预兆基督受难，白色和蓝色的鸢尾花分别代表圣母的圣洁及其天上母后的头衔。耧斗菜既是圣灵（道成肉身通过他实现）的象征，也是忧郁的象征。后一种含义可能指涉圣母未来的丧子之痛，也可能指涉艺术家的切身之痛。

圣婴基督躺在地上时象征神造之人的谦卑。他身周的光芒与那束小麦呼应，小麦象征圣餐，即在弥撒仪式上重演的基督献祭。

在这件司铎祭衣的边缘，"sanctus"（圣哉）和弥撒仪式中一样出现了三次；在仪式中，人群每次复诵"圣哉"时，钟声都会敲响，向信徒强调圣餐变体的奥义。

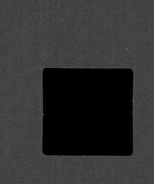

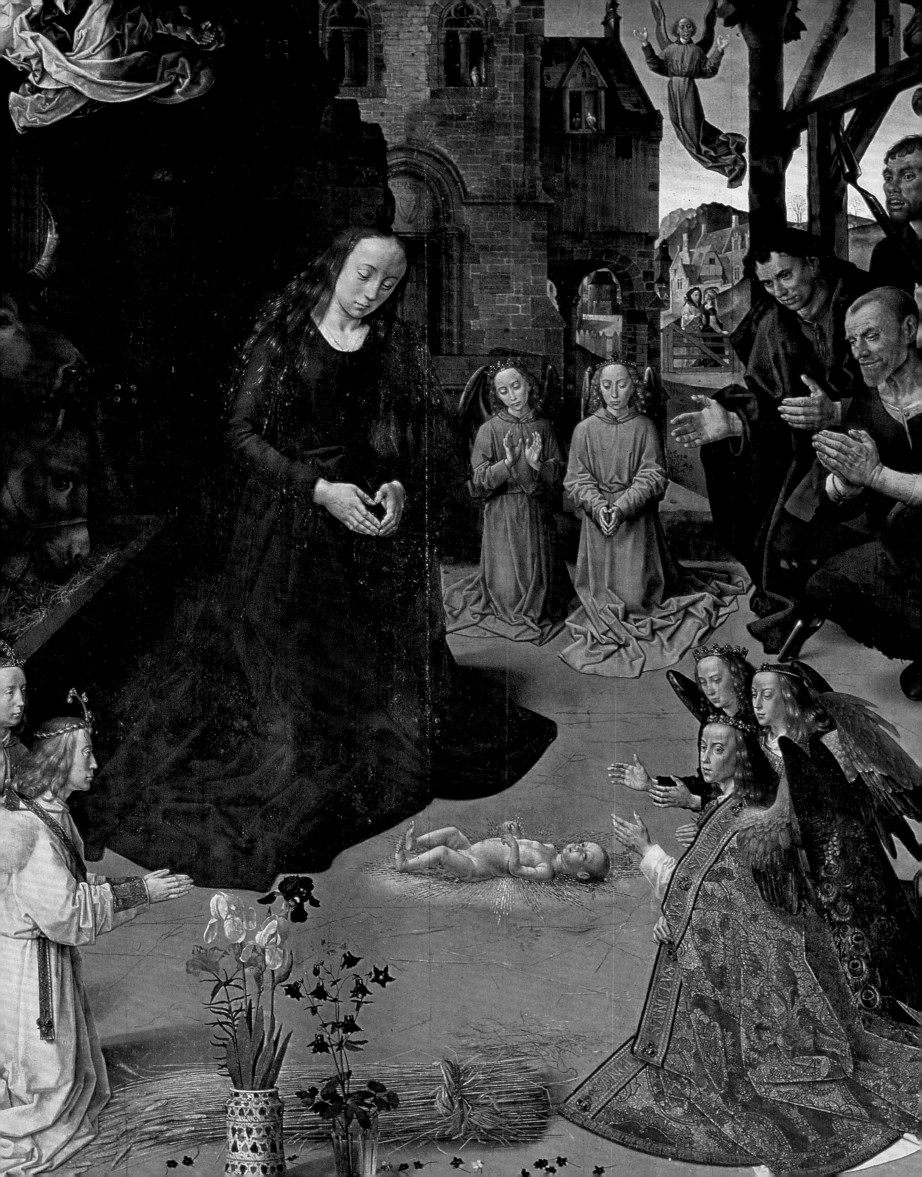

雨果·凡·德尔·格斯
（约1440—1482）

《波尔蒂纳里祭坛画》
1476—1479年

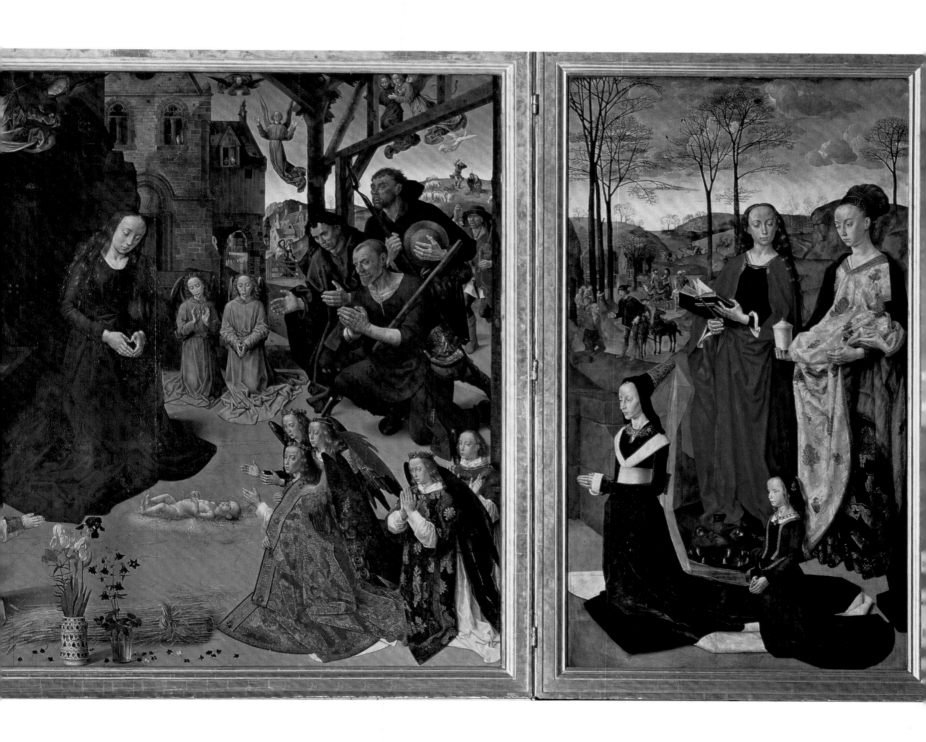

多梅尼科·基兰达约
（Domenico Ghirlandaio，1448/1449—1494）

《书房中的圣哲罗姆》

1480年
湿壁画
184厘米×119厘米
佛罗伦萨，诸圣教堂

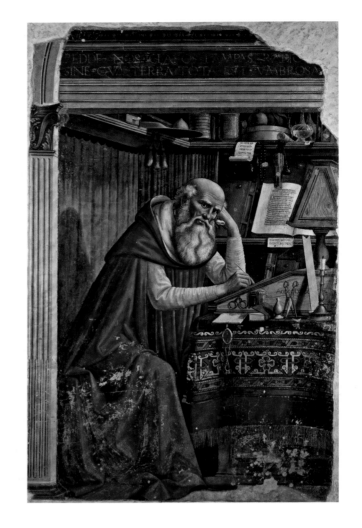

基兰达约的《书房中的圣哲罗姆》绘于1480年，是为商人、制图师和探险家亚美利戈·韦斯普奇（Amerigo Vespucci）所作。不久之后，人们将以他的名字为新大陆命名。画作位于佛罗伦萨诸圣教堂内通往修士唱诗班席位的大门左侧，门的另一侧是波提切利的《圣奥古斯丁》（St. Augustine）。两位佛罗伦萨的顶尖艺术家在这里展开了一场艺术上的正面交锋。多数观察者认为波提切利的人物更为流畅、优雅，还有一些人嘲笑基兰达约的人物过于板滞。基兰达约的图画脱胎于美第奇收藏中的一幅描绘圣哲罗姆的绘画。其中，圣徒的身、首和双臂的位置都与这幅来自北方欧洲的前作十分相似，对表面肌理的着重刻画及光影效果也不例外。

画中的圣哲罗姆可能正在公元4世纪从事将《圣经》从希腊文译入拉丁文的翻译工作，其部分成果后成为《通俗拉丁文本圣经》（Vulgate）。他通晓多种语言，这体现在遍布画面各处的拉丁文、希腊文和希伯来文上。画面上方檐壁上的文字摘自一首纪念圣哲罗姆的赞美诗，作者是15世纪法学家约翰内斯·安德烈埃（Johannes Andreae），写的是"REDDE NOS CLAROS RADIO [SA] / SINE QUA TERRA TOTA EST UMBROSA"（明亮的光啊，照亮我们，否则全世界将一片漆黑）。下层架子中央有一张纸条，写有摘自《诗篇》第51篇的希腊文经文，意为"上帝啊，求你按你的慈爱怜恤我"。上层架子上放着一张写有希伯来文字的纸条，只有部分内容可辨。开头两行出现了天使卡麦尔（Kemuel）和乌西勒（Uzziel）的名字，后两行翻译过来是"我仍在痛苦中呼喊／我的悲痛使我困扰"。

画上题写的创作日期如同刻在圣哲罗姆的写字台侧面一般。台侧挂着一副眼镜和两个给羽毛笔蘸墨的玻璃墨水瓶，一个盛放黑墨，用于正文写作，另一个盛放红墨，用于重要段落书写。书桌上能看到这两种颜色的墨水四下飞溅的痕迹。圣哲罗姆还有几册小书；一个木制工具，可能用于为金箔装饰打造浮凸效果；一把剪刀；一把尺子，用于测量和为文稿画线；以及一支蜡烛，以便孜孜不倦地工作至深夜。铺在桌上的布料印着复杂的几何图案，很像波斯地毯。圣哲罗姆拥有这样的物件是合乎情理的，因为他结束在罗马的学习后曾前往中东，踏上了一场漫长的朝圣之旅，他曾在安条克和君士坦丁堡度过一些时日，还曾在叙利亚沙漠里隐修过一段时间。后来，他在伯利恒的圣诞教堂旧址上建了一座修女院兼修道院。在他的便携式写字台上高立着一座读经台，架子上还放着许多书籍。顶层架子上顺次放着他的主教帽，几个与年代不符、名唤"阿尔巴雷洛罐"（albarelli）的伊斯兰锡釉彩陶罐，一些水果和一个容器，两个玻璃水瓶，还有一个沙漏。这些罐子是药剂师使用的类型，或指涉基督的治愈能力；此外，圣哲罗姆也被视为人类的治疗者。水果是赎罪的常见象征物，而盛有清水、反射光线的水瓶这一母题往往被用作圣母马利亚的标志物，指涉其贞洁，在扬·凡·艾克式绘画中尤为多见。正如光穿透水瓶而没有打破它一样，马利亚的童贞在神圣受孕后也依然清白无瑕。圣哲罗姆是"马利亚贞洁说"最早、最坚定的捍卫者。架上还挂着念珠、笔筒和墨水瓶。

圣哲罗姆的书房是一间拥挤的斗室。达·芬奇等文艺复兴理论家认为，这样的书斋有助于主人集中注意力。希伯来文书卷、念珠和书写工具象征圣哲罗姆从事的工作：他的学术研究，虔诚信仰，以及把《圣经》译入较之希伯来文和希腊文原文更为通俗的拉丁文的工程。

和这间书斋内的其他物件一样，主教帽来自画家而非描绘对象的时代。不过，主教帽也是圣哲罗姆的标志物之一，因为他曾

这段《诗篇》节录与上方的希伯来文引文一样，凸显出圣哲罗姆热爱苦修的癖好：

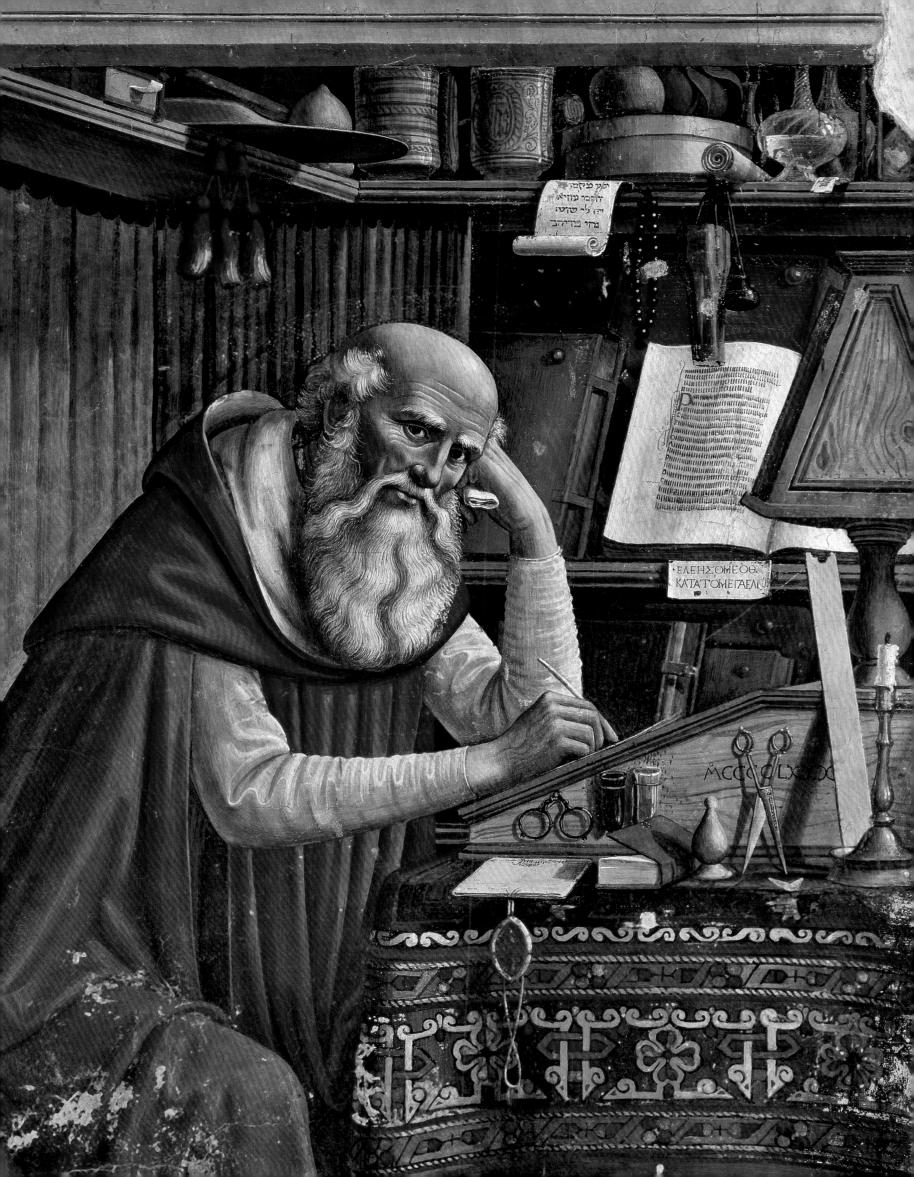

列奥纳多·达·芬奇
（Leonardo da Vinci，1452—1519）

《三博士来朝》

1481年
木板油画
243厘米×246厘米
佛罗伦萨，乌菲齐美术馆

列奥纳多·达·芬奇在1481年3月开始创作《三博士来朝》。这幅画是为（佛罗伦萨郊外的）斯科培脱的圣多纳托修道院所作的，修士们新近收到一份捐赠，用这笔收入支付了委托金。这幅祭坛画应呈现"三博士（三王）来朝"，且应在二十四至三十六个月内完成，遗憾的是，1481年冬，达·芬奇离开佛罗伦萨前往米兰，一去不返。《三博士来朝》终成未竟之作，却因为达·芬奇精湛的技法和未能实现的潜力闻名于世。尽管有后人曾加重深色的淡染，画作的色调对比仍十分强烈。这为我们展示了绘画过程的早期阶段，达·芬奇此时正在规划构图的高光与阴影。画中，圣母和几位国王被明亮的光线清晰地照亮，她身周的人群则从阴影里显现出来。

圣母是这幅作品刻画的重点。她坐在前景中央，怀抱圣婴基督；三王跪在其左右。其他人物或围绕在他们身边，或费力地攀在圣母身后的石山上。看上去，大伙儿都被眼前的景象吸引住了：他们目不转睛、指手画脚，从岩石后面偷看这些圣人。远处的背景中，但见风景辽阔，左侧有一幢建筑，高大但破败不堪，里面有人和骑兵。右侧有更多骑兵，在马上用长矛比武和打斗。画中屡屡出现的酣战中的强健动物，或在表现情感炽烈的人类状态，又或许在表现无法掌控的自然力量。

《三博士来朝》讲述了《圣经》有关基督降生的叙事中三位国王的故事。几位国王获得神圣报喜的指引，在圣诞节过去十二天后抵达伯利恒。为纪念他们的到来及对这个孩子拥有神性的认可，这一天被定为主显节。三位国王恭顺地跪倒在地，通过献礼（黄金、乳香和没药）向圣婴表示恭敬。这些礼物强调了（尽管还只是一个婴儿的）耶稣对人类世界的统治地位。在佛罗伦萨，国王献礼的场景大受欢迎，可能是因为佛罗伦萨商人将其视为自己追求物质财富的正当理由。作为回报，耶稣认为国王的礼物极具价值，便是神意做出定论，允许人类占有财富。右侧的

底层人民是牧羊人，代表这个平民宗教的多数信众。他们诧异、惊惶和虔诚的表情，既展示了达·芬奇在自然主义绘画中的精湛画技，也体现出贫民单纯无知的特征。

画面左侧的建筑象征异教罗马世界，它的损毁暗示着右后方背景中粗略勾勒的马厩代表的新兴教会的胜利。巨型支柱上尤见宽阔拱顶的遗迹，或指涉罗马的马克森提乌斯和君士坦丁巴西利卡[1]。这幢建筑乃是用（遵循线性透视法则的）几何形状精心构建而成的，形成了一个国王的扈从可在其间活动的框架。广场上站着一些（也许是古代先知的）女人，还有一群马匹与骑士在残缺的拱门下闲荡。一个女人伸出手臂管束一匹发狂的马，她的姿势传达出美德力量能压制动物情感之意。类似的要旨也体现在平静的圣母子和躁动的围观者之间的戏剧性对比之上。根据基督教思想，这些围观者也将随着故事的发展归于平静。

圣母身后的山丘上长着两棵树。其高耸于大厅顶端的瞩目位置[2]，表明它们蕴含象征寓意。一棵是棕榈树，它代表胜利，其优雅挺拔的身姿也是《雅歌》中圣母的象征[3]。另一棵树的品种尚无定论，但可能是用于制作十字架的冬青树。如是一来，尽管画中的耶稣尚是一个婴儿，身后的树却已预示他最终将死于十字架苦刑。

[1] 兴建于马克森提乌斯（Maxentius）在位的公元308年，落成于君士坦丁（Constantine)在位的公元312年，是古罗马广场上最大的建筑。巴西利卡（basilica）是一种古罗马的长方形廊柱大厅，许多早期基督教堂亦基于此建筑形式设计。
[2] 此处应是作者的疏漏，前后文所分析的是画面中央位于圣母身后的两棵树，而非背景里大厅顶端的那两棵。
[3] "你的身量好像棕树；你的两乳如同其上的果子，累累下垂。"（《雅歌》7：7）

马背上的骑士象征对难以驾驭的情感的掌控。达·芬奇还在未竟之作《安吉亚里战役》（*Battle of Anghiari*）中再次绘制了这个人物。

在基督教语境中，棕榈树所代表的胜利通常指殉道。这棵树处于马利亚和圣子之间的一条轴线上，或象征将令他们天人相隔的十字架受难又或象征基督的胜利复活。

三王之一形成了画面中的第二个三角形。他手持一个形如容器盖子的物件，或许是为了让乳香或没药的气味散发到这个神圣的场景中来。

此人做出惊异的手势，也许是因为看到了指引三王的那颗星宿，抑或是看到了大树所隐含的耶稣十字架受难的幻象。

圣婴基督向国王伸手的姿势增强了一条斜线的视觉效果；这条线形成等边三角形的一条边，这是最稳定的几何形状，也让人想到三位一体。

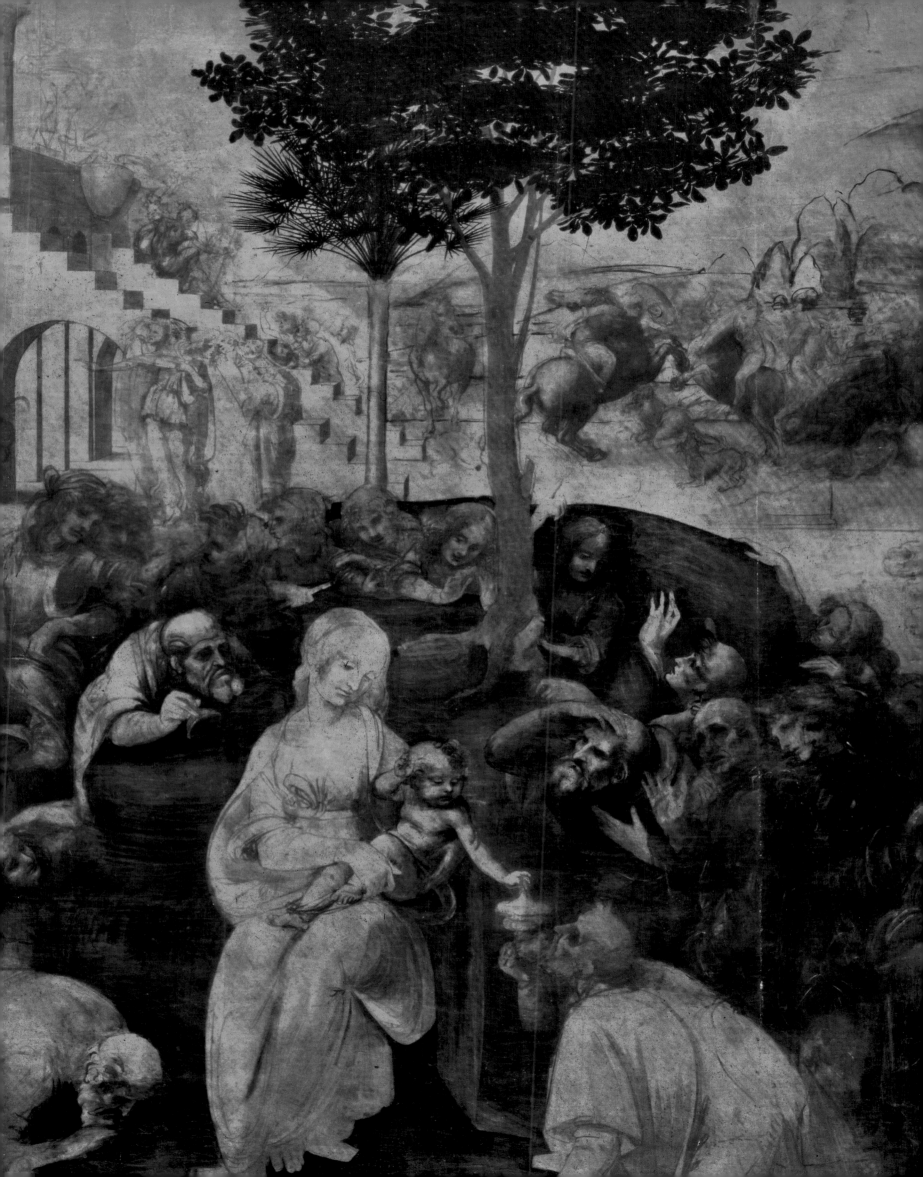

桑德罗·波提切利
（Sandro Botticelli，1444/1445—1510）

《春》

约1480年
木板蛋彩和油画
207厘米×319厘米
佛罗伦萨，乌菲齐美术馆

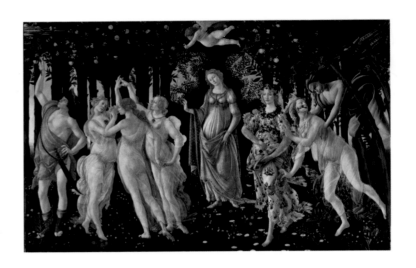

这是一幅寓意画，通过古典神话引发观者对爱情、婚姻和大自然的诗意思考。维纳斯立于一座花园中央，她伸出右臂，向观者表示欢迎。她身后是一片果树园，果树黑色的树干印刻在远方的蓝天上，从背后将空间围绕起来。她脚下的大地繁花似锦、绿草如茵，头顶繁茂的树盖上果实累累、缀满枝头。就在这片由维纳斯掌管的成熟、丰饶之地上，一群人物演绎着数个神话故事。

构图始于画面右侧，只见泽费罗斯（Zephyr，一位风神）从天而降。他背生长翼，身色泛青，再加上他动如疾风，显示出他的出身与大气有关。他用双手攥住森林宁芙克洛里斯（Chloris）的柔软身躯。这里描绘的故事出自古代作家奥维德（Ovid）记述的一段传说。泽费罗斯迷恋克洛里斯，于是不顾其拒绝，执着地向她求爱；作为两人结合的结果，克洛里斯化身成春之女神佛洛拉（Flora）。波提切利用多种直观的方式呈现了童贞的宁芙向女神的转变。克洛里斯穿着的透明白袍转而变为佛洛拉身上的刺绣华服。同时，他让克洛里斯扭转的身躯与佛洛拉彼此相连，将二者联系起来。最后，克洛里斯从口中吐出一串花朵。这个不寻常的细节或指涉奥维德在诗作《岁时记》（Fasti）中讲述故事的一行诗句："她的双唇呼出春天的玫瑰。"[1]波提切利用具体的形式表现其诗意的转化；从克洛里斯口中冒出的鲜花融入了佛洛拉的衣服及她兜在腿前的花朵中。佛洛拉自信地大步前行，四处撒花，代表丰饶、美丽和青春。

画面左侧呼应了这个关于爱情和婚姻的故事。美惠三女神（the Three Graces）围成一圈，翩翩起舞。她们两两牵手，在画面上形成一个优雅的图案，优美的身体轮廓则透过贴身的

布裙显露出来。美惠三女神是宙斯和欧律诺墨（Eurynome）之女。她们是完美女性特质的化身：美丽、性感、贞洁。她们与爱情的关系清楚地体现在盘旋于维纳斯上方的丘比特身上。戴着眼罩的丘比特用箭瞄准其中一位佳人，复又开启爱的循环。

人们很早就注意到这幅画与诗歌之间的联系。所有女人都符合彼特拉克[2]诗作中的理想女性形象：金发、碧眼、雪肌、红唇，以及丰满匀称、生育力强的身材。至于画作对青春、享受、自然之美和春季之乐的讴歌，可能与当时备受推崇的贺拉斯和波利齐亚诺[3]的诗作有关。与诗歌的联系也可以解释画作为何缺乏连续、具体的叙事，而是用若干片段引发人们对爱情、美丽、婚姻、季节等主题的思考。

相比之下，墨丘利则转身背对着美惠三女神，望向左上方，墨丘利是古代众神中的信使之神，观者可以通过他脚上的翼靴和手中的双蛇杖辨识他的身份。他高举双蛇杖，吸引观者注意飘浮在画面左上角的云朵。针对墨丘利这个人物及其神秘举动有诸多诠释，从他的职责是保护这个神圣的花园（驱散云朵），到他在规劝人们留意更高处的事物（指出方向），不一而足。不与他人结群的墨丘利在画中的作用显然有别于其他人物。他也许是积极的、追求智识的化身，与画面右侧的活动形成对比。

这幅画及其相关的诗歌文本体现了当时人们对有形事物（自然、美人、春天和绘画佳作）的热爱和对抽象思考（古典学识、诗歌、神学和艺术）的兴趣，正是这些热爱和兴趣造就了文艺复兴这样一段如此引人入胜的历史和艺术发展时期。

[1] 出自《岁时记》第五卷第194行。

[2] 彼特拉克（Petrarch，1304—1374），文艺复兴时期的意大利重要思想家、学者、诗人，被誉为"人文主义之父"，代表作为《歌集》。
[3] 波利齐亚诺（Poliziano，1454—1494），文艺复兴时期的意大利古典学者和诗人，与美第奇家族来往甚密。

维纳斯的面容和佛洛拉的脸
庞一样，既是诗意的理想化
的，也是具体的。该特质引
发了人们对这一位或这两位
模特身份的猜测。

果实累累的象征物名副
其实地高高在上。

维纳斯司掌美丽、和谐和富

衣衫不整、脆弱不堪、惊恐万
状——克洛里斯试图逃离即将
降临的灾难。在艺术家的笔

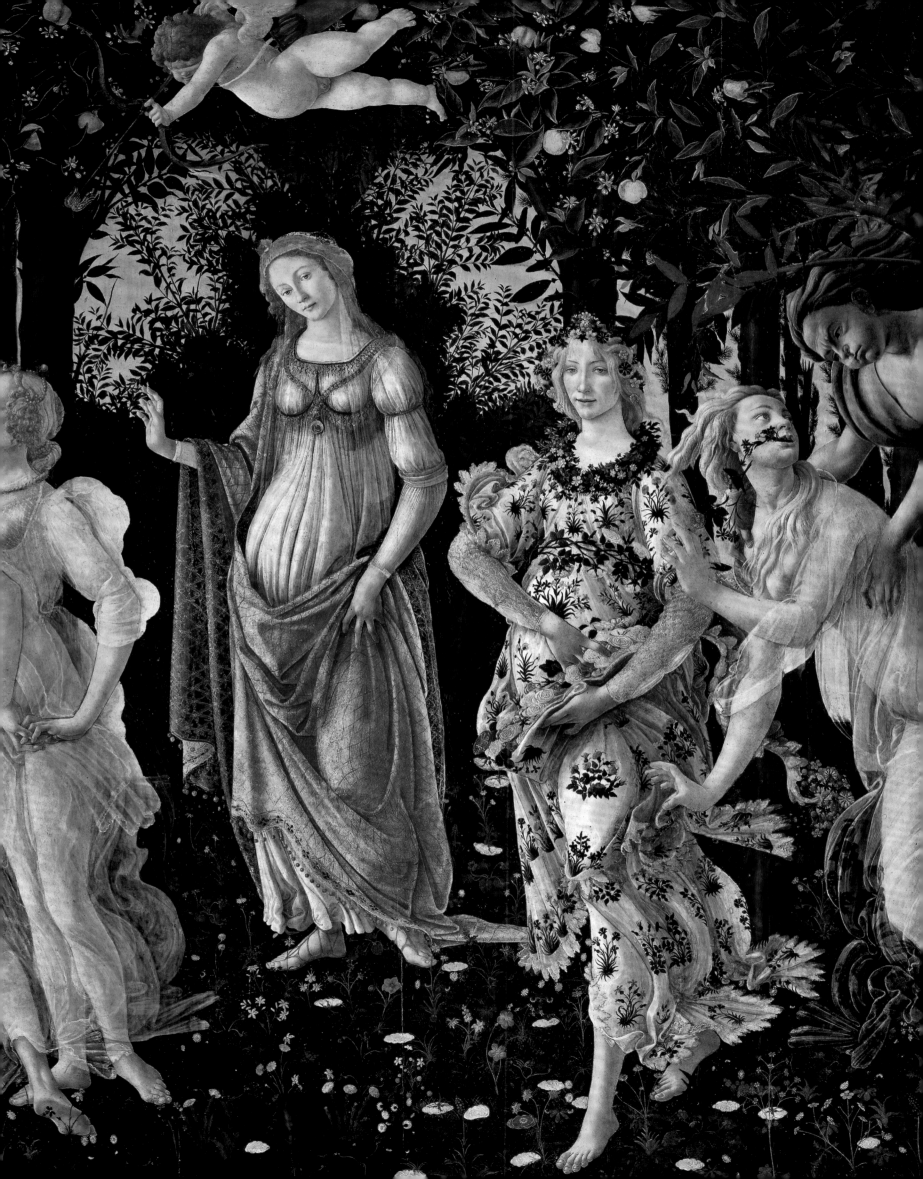

桑德罗·波提切利
（1444/1445—1510）

《春》
约1480年

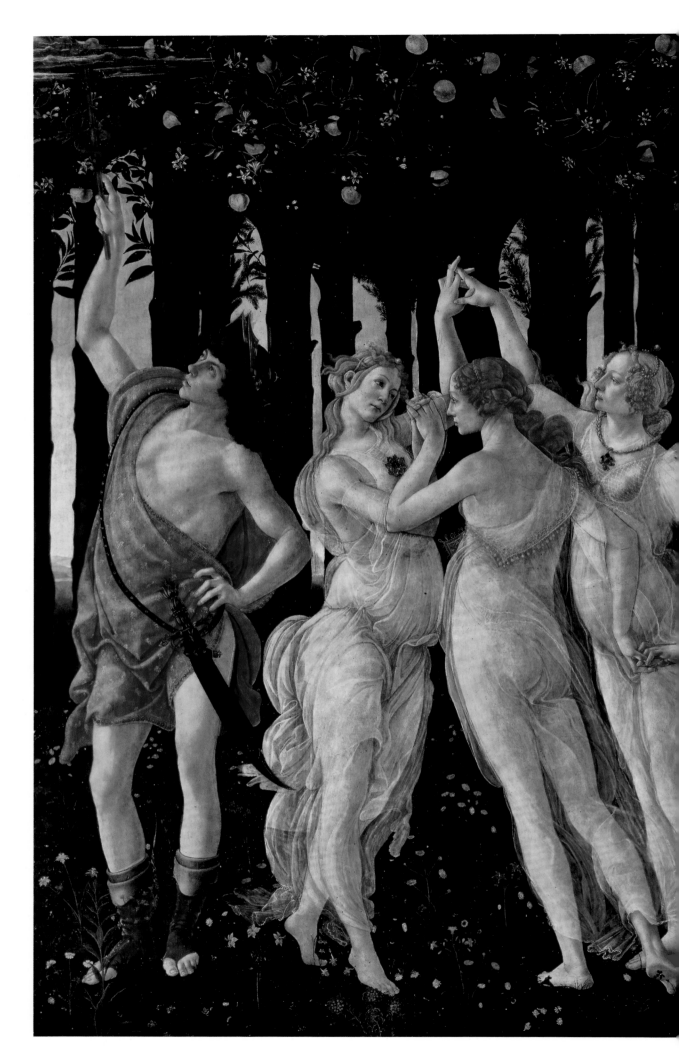

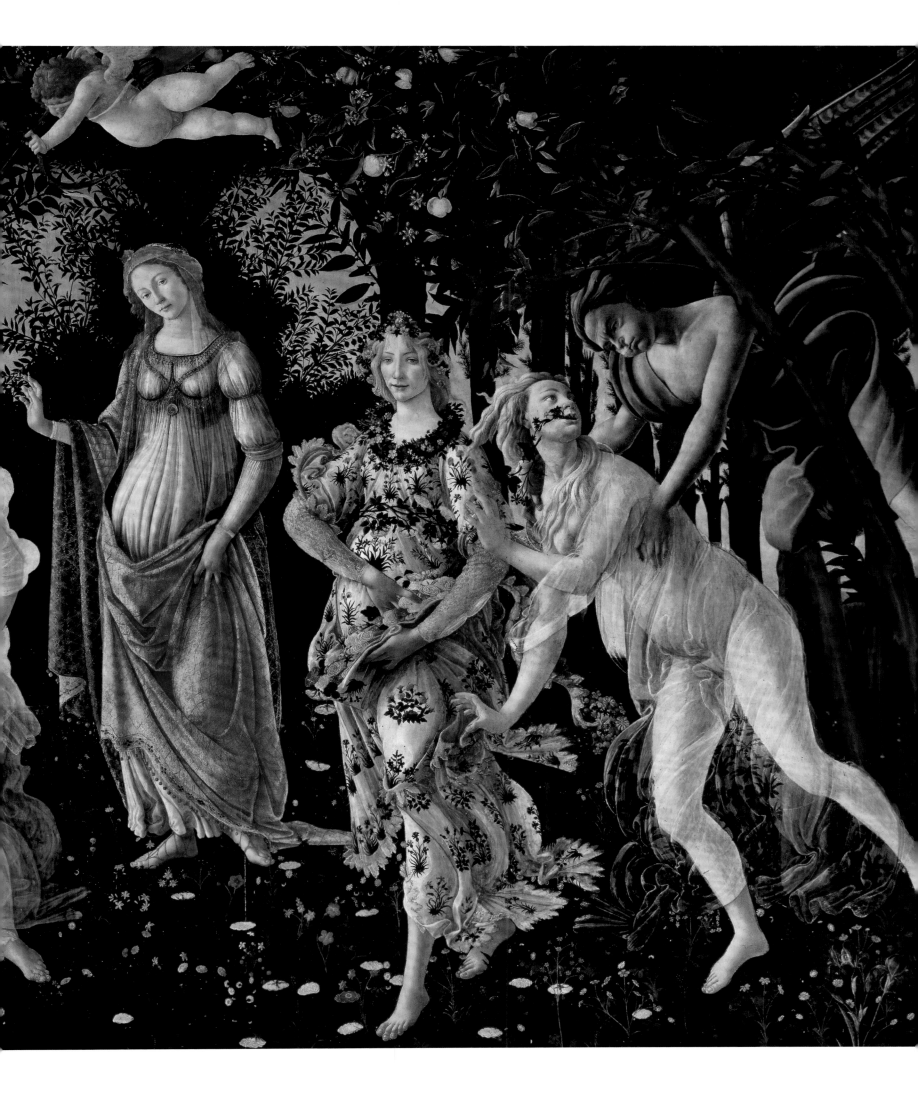

彼得罗·佩鲁吉诺
（Pietro Perugino，约1450—1523）

《圣母的婚礼》

1499—1504年

木板油画

234厘米×185厘米

法国，卡昂美术博物馆

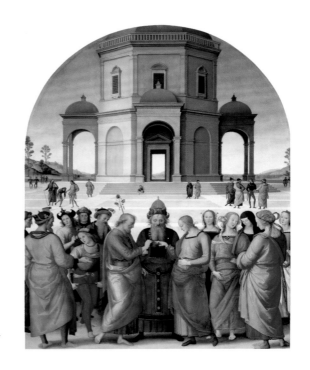

佩鲁吉诺（Perugino）受托为家乡佩鲁贾[1]大教堂的一间礼拜堂创作一幅祭坛画，《圣母的婚礼》因此诞生。这幅作品左右对称，画面中间的祭司两侧各有一群人物。在画面正中的前景里，约瑟正将一枚戒指戴上马利亚伸出的手指。他们身后，一片广场向后延伸至一座圣殿跟前——中心对称的设计和古典式细节凸显出它的古老。广场上三三两两地站着一些人。他们显示出佩鲁吉诺对科学透视技法的娴熟掌握。最早由阿尔贝蒂提出的透视法让艺术家得以运用数学和几何工具，在二维平面上创造出令人信服的三维空间错觉。在文艺复兴时期的艺术家群体中，运用透视法成了与时俱进和才能卓著的标志。

"圣母的婚礼"是一个杜撰的故事。该场景的出处很可能是《圣徒金传》（Golden Legend），这是一部13世纪的流行故事汇编，在圣经的基础上扩充细节，使故事更生动易懂。据《圣徒金传》记述，马利亚十四岁那年她和其他妇女一起住在圣殿里，大祭司下令让她结婚。他召来大卫后裔中的所有适婚男性，叫他们每人带一根木杖前来圣殿，谁的木杖上开出花来，谁就将迎娶马利亚。尽管约瑟年岁已高（佩鲁吉诺把他画成蓄须、秃顶、饱经风霜的模样），却是上帝为她指定的丈夫。

佩鲁吉诺将这个故事嵌入众人对这桩婚事的反应和背景人物之中。众多求婚者聚集在约瑟身后。他们衣着光鲜，看得出都是适婚单身男性，有的因遭到拒绝颇感恼怒：一个男人在膝盖上折断了自己的木杖。左下角的那个求婚者则作出不同的、更得体的反应：他指向约瑟，提醒其他人接受自己的命运，因为约瑟是上帝选中之人。这群人身后的中景里也有类似的训诫发生，那里有另一个男人折断了木杖，发泄自己的失望与怒气；一个神似复活基督的人物在提醒他，这是上帝的旨意。画

面右侧还有其他手拿木杖的男人在谈论此事，他们是服听和接纳的榜样。一位年轻男子孤身一人，拿着一根不一样的木杖坐在圣殿的台阶上；用皮毛制成的短小衣物暗示他可能是正在等待耶稣降生的施洗约翰，不过，由于他身后没有光环，确认其身份有一定难度。马利亚的手势暗示着故事的后续发展；她有意摆出将手放在微微隆起的腹部的姿势，告诉观者道成肉身已然发生。画作通过（怀孕、分娩、复活）种种细节，暗示救赎的神圣叙事正围绕这一事件展开。

由于大教堂的这间礼拜堂中藏有圣戒的圣髑（据信是马利亚的婚戒原物），这幅祭坛画将给予和接受戒指作为重要时刻进行着重刻画。画中的约瑟和马利亚双双平静地接受了这门婚事，进而言之，就是接受了基督教叙事中的未来事件。教会在这一叙事中的重要作用十分明显，既体现在将二人的手拉近彼此的中间的祭司身上，也反映在其身后的巍峨的建筑上。

在文艺复兴时期，婚礼仪式并未像如今这般彻底规范化。婚姻是一种法律、经济和社会制度，同时也是一种宗教圣礼，情侣不进入教堂而通过交换誓言、文件和现款的方式私下结婚的情况并不鲜见。从教会的立场而言，婚姻是因基督承认迦拿的新人的婚姻[2]而确立的一种圣礼，应当由合适的神职人员来执行和控制。这幅祭坛画强有力地论证了这一点。佩鲁吉诺的透视体系将人物置于一个持续向后方圣殿收敛的合理空间之中。圣殿中央有一个明亮的门洞，位于祭司的正上方，为他罩上一轮神圣的光环。

[1] 画家原名为彼得罗·万努奇（Pietro Vannucci），"佩鲁吉诺"是他的绰号，意即"佩鲁贾人"。

[2] 据《约翰福音》（2：1—12）记载，耶稣在迦拿的一场娶亲筵席上将水变成葡萄酒，这也是他所行的头一件神迹。

彼时与此时，《旧约》与《新约》：圣殿的建筑风格暗示我们这是一座文艺复兴教堂。空旷的空间代表不可名状的神性。

开花的棕榈叶让人想起《旧约》中的神迹[1]，同时也象征救赎将要完成。

[1] 指上帝让摩西之兄亚伦（Aaron）的杖"发了芽，生了花苞，开了花，结了熟杏"（《民数记》17：8），以示他是神选的祭司的神迹

戒指位于中轴线边，很容易吸引观者的注意。除去与该礼拜堂所藏的圣髑的关联之外，戒指是个完美无缺的圆环，正是上帝的象征。

这位强壮的年轻求婚者一气之下�5断了自己那根不会开花的木杖。要成为马利亚的丈夫，光相貌堂堂是不够的。画中的男人和女人分隔开来，正如在画家为之创作这幅祭坛画的教堂里一样。

马利亚身着传统的蓝色斗篷（天上母后的标志物），佩鲁吉诺用斗篷上的阴影凸显出她隆起的腹部。

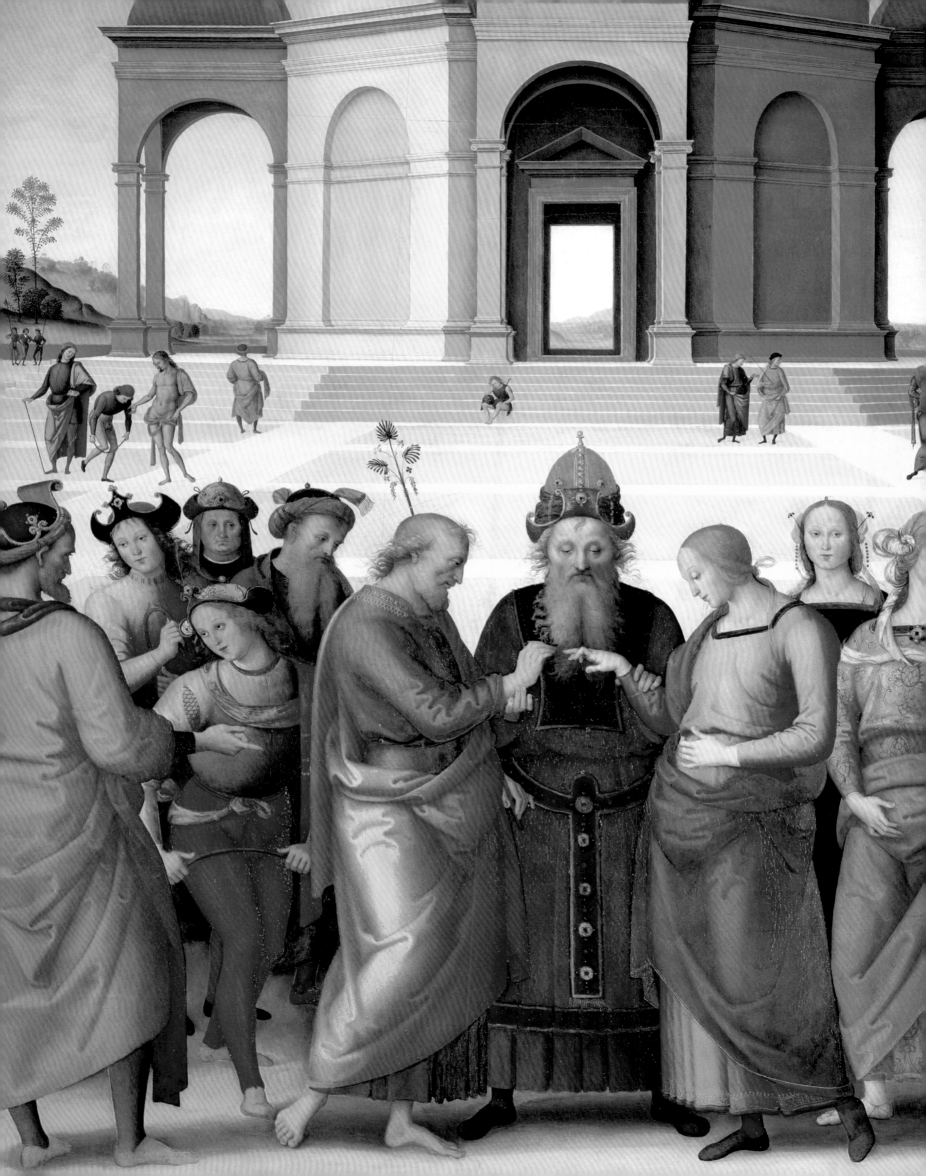

乔瓦尼·贝利尼
（Giovanni Bellini，1431/1436—1516）

《圣座上的圣母子与圣徒》

1505年
从木板移至布面的油画
500厘米×235厘米
威尼斯，圣撒迦利亚教堂

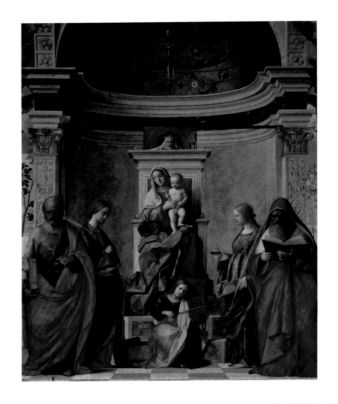

圣撒迦利亚祭坛画属于一类名为"神圣对话"[1]的宗教礼拜画。贝利尼描绘了一间开放式柱厅，厅内有四位圣徒和一位天使乐师围绕在荣登圣座的圣母子周围。圣彼得在左首，穿着庄严的紫色被和明艳的橙色衣袍；他是使徒之一，也是首任教皇，握有基督交给他的钥匙。他身旁是亚历山大的圣凯瑟琳，她手持一段车轮碎片。作为一位皇室公主，圣凯瑟琳以美德和宣传基督教的口才闻名于世。罗马皇帝马克森提乌斯打算用一个车轮折磨她，但车轮奇迹般地被一道从天国降下的闪电摧毁。画面右侧站着圣哲罗姆，他是四大教会圣师之一。他身着主教红袍，正沉浸在一本书中。圣哲罗姆以将《圣经》译入拉丁文著称，他的身后站着一位不知名的圣徒，她手中的棕榈叶表明她是一位殉道者，此外，她还托着一个装有绿色液体的小广口瓶。画中的四位圣徒不属于任何叙事，也并未作为一个群体传达某种深意。相反，画家可能是应赞助人的要求选择了他们，这在此类绘画中十分常见。整幅画面沐浴在金色的阳光中，令人想到上帝造物之美。

尽管画中平淡无事，这幅画仍是威尼斯文艺复兴的一幅重要作品。画中绘有大量奢华的装饰物，刻画精致入微，用色鲜艳夺目，将可见世界与神圣领域连接起来。贝利尼绘制了一个有拱顶的空间，与这座教堂中的礼拜堂颇为相似，充满古典细节。因此，画面空间看上去宛如教堂有形空间的延伸。开放的铺砖地板向前延展，同样增强了画中人物触手可及之感。

不过，贝利尼的这幅神圣人物幻景画依然暗藏玄机。仔细审视画内空间就会发现，贝利尼在有意操纵我们对它的第一印象。比如，列于两端的两位圣徒将画面框起，却也挡住了观

[1] sacra conversazione，指在一块画板上的同一空间内绘制来自不同时代的圣徒围绕在画面中心的圣母子两侧的祭坛画。从15世纪起逐渐取代了多联祭坛画。

者，让我们无法进入其内。两位女圣徒处于这两位男性人物的后方略靠内侧的位置。她们站在半圆形后殿里面，却又出现在圣座前方。然而，圣座本身的位置并不明确。它看似位于穹顶之下，但圣座后面的刺绣荣誉布却挂在穹顶前部的一根建筑拉杆上。如此一来，画中空间既是自然主义的，又不合逻辑；既开阔，又局促。同样不合逻辑的还有画中使用的透视系统，其对应的观画位置远远高于观者头部。这些出乎意料的微妙偏差与生动的自然主义相互抗衡，让观者既深受吸引，又迷惑不解。贝利尼漂亮地表现了这个世界与神圣世界之间的鸿沟。

至于神圣世界中，圣徒们围聚在马利亚和耶稣身边。马利亚身着传统的蓝斗篷和红袍，紧搂着圣婴耶稣，后者用右手做出赐福的手势。他们上方是圣父上帝的头部，画得仿若雕刻在圣座之上一般。刺绣在他周围形成一道实际的光环。贝利尼运用自然主义手法绘制这些基督教的核心人物：神圣天父、凡人圣子，以及联结两者的那位女性。也许画作散发的那种内省的、强大得直击心灵的静谧，意在表现阅读、祈祷和沉思有能让人接近上帝的力量。

圣撒迦利亚教堂是威尼斯最古老、最受尊崇的女修道院。教堂落成于9世纪，藏有十分重要的圣髑及艺术品，前来修行的人都是来自威尼托大区上层阶级家庭的贵族女性。女圣徒的位置最接近马利亚的这一事实或反映出观画人群以女性为主。尽管圣撒迦利亚教堂声望在外，意味着常常有外人来访，但画作也许还隐含着这样的信息：女性具备灵性，也享有接触画中所呈现的神圣世界的荣幸。

这个戴冠、长须的形象可能表现的是圣父上帝。

亚历山大的圣凯瑟琳的内敛目光体现出其灵性以及智性。

圣婴基督做出赐福的手势；他举起拇指、食指与中指，

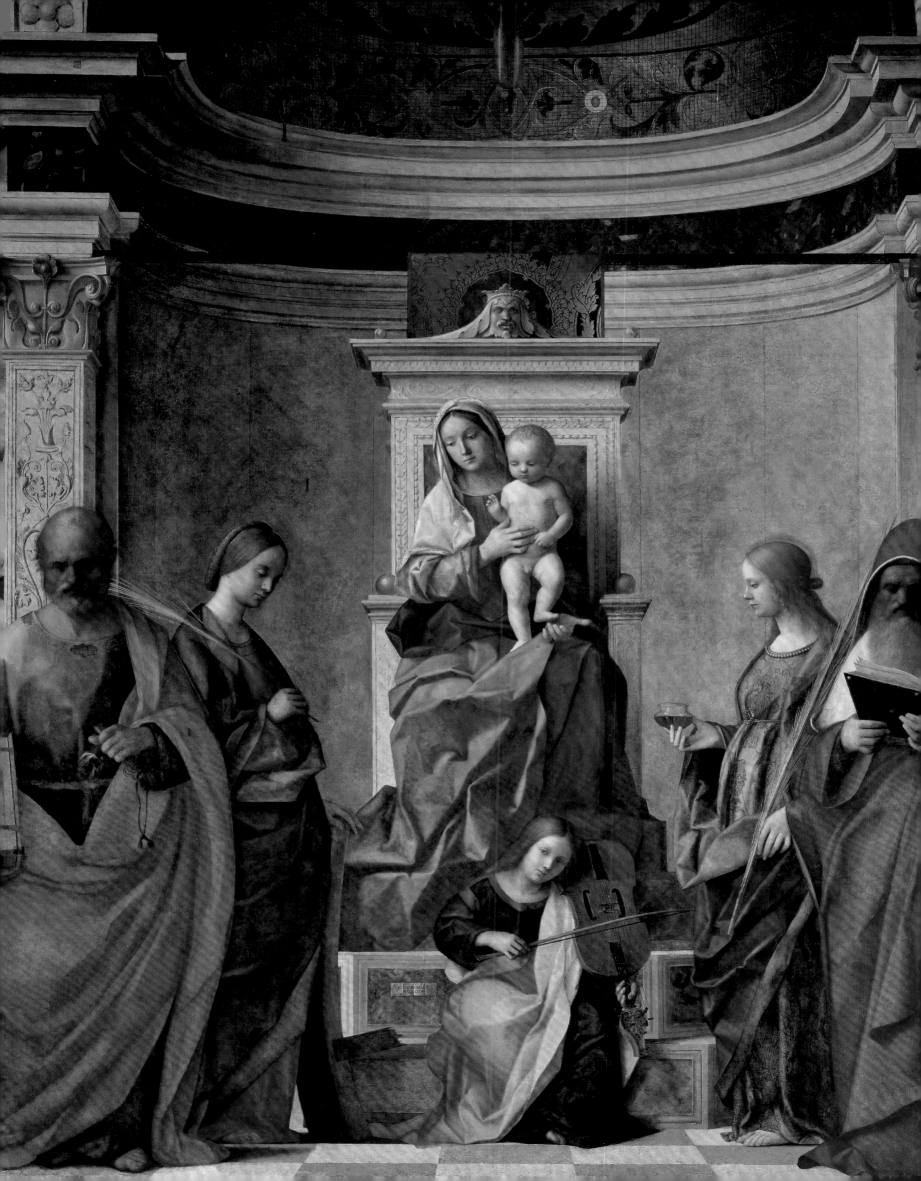

桑德罗·波提切利

（Sandro Botticelli，1444/1445—1510）

《维纳斯的诞生》

约1484年

布面蛋彩画

172.5厘米 × 278.5厘米

佛罗伦萨，乌菲齐美术馆

在西方艺术表现女性之美的图像中，波提切利的《维纳斯的诞生》赫赫有名。在这件画幅不小的作品里，维纳斯站在画面中央，平稳地立于一片贝壳的边缘。背景展现了一片风景：其中三分之二是一片质感均一的海洋，画面右边则简略地绘有一条蜿蜒的海岸线，岸上林木茂密，此地就是基西拉岛。一道强光从右上方照射下来，正照在几位人物的身上，也将陆地、海洋和蓝天均匀地笼上一层白光。尽管人物身处大自然中，却似乎与自然背景毫不相干；细节寥寥的风光和陡然显露的远景，让观者将注意力明确地放在前景里的人物身上。

无论在视觉上还是比喻意义上，维纳斯都是这幅作品的中心。虽然画名闻名遐迩，但是画作本身其实并未描绘她的诞生。维纳斯诞生于大海的泡沫中，而在这幅画里，我们看到她已发育成熟，站在一片扇贝壳上，被冲往岸边。将她吹送而来的是左侧的风神泽费罗斯，他鼓起双腮，发出代表微风的线条。在维纳斯的贝壳周围，只见浪花拍岸，表明她已轻轻地到来，准备登上基西拉岛的海岸稍作休息。画作中维纳斯的形象一向是众人热议的主题。她是自古典时代以来第一个全裸的女神图像。臀部与肩膀倾斜的站姿（被称为"contrapposto"，即"对立平衡"）及其羞怯的手势（被称为"端庄的维纳斯"姿势）均源于古典范式。波提切利必然在美第奇府邸里见过一些古典塑像的实例，其中一座展示的姿势与此画如出一辙。

不过，这幅画里的维纳斯不仅仅是对某种古典类型的再创造。她金色的长发、深色的眉毛、白皙的皮肤和圆润的胸部再现了15世纪晚期的理想佳人。有人或许会注意到，波提切利描绘维纳斯的形体时脱离了自然主义：她的颈部很长，肩膀斜得有些奇怪，失重的站姿委实叫人困惑。与同时代的人不同，波提切利的心思似乎并未放在描绘可见的现实之上；他对天神下凡的优雅、美丽、性感颇具想象力，因而不那么在意形式、量感、立体感这些细节。事实上，波提切利这幅作品是对古代著名画家阿佩莱斯一幅遗失的名画的再创造；这种对古典范式的参照，或许可以解释他为何特意选用非自然主义风格创作，且着重呈现的不是自然，而是优美、精致和温文尔雅。

此画含有多重意义。第一重是叙事本身，讲述维纳斯抵达基西拉岛的故事，表现她受到一位身着花袍的荷赖（Hora，专司时序或季节的古典人物）的接待。而维纳斯与爱情的关联，既体现在紧拥着丈夫泽费罗斯的金发宁芙——克洛里斯身上，也体现在散布于画面的玫瑰之上。玫瑰是属于维纳斯的花，也有一些神话故事传说它们是与这位女神同时诞生的。这幅画面还表现了春天的来临。泽费罗斯吹出的风显然是一阵轻柔的微风，它吹暖大地，让鲜花开始绽放。荷赖同样代表春天。她身着绣有雏菊、报春花和矢车菊的长袍，颈上装点着一圈香桃木花环，腰间紧束着粉色玫瑰，脚边盛放着蓝色的银莲花。

另一种解读方式是用哲学观点解释此画。新柏拉图主义思想家马尔西利奥·菲奇诺（Marsilio Ficino）在写给某位美第奇家族成员的一封书信中，将"人文"（Humanitas）这一概念形容为一位古典女神。其描述的措辞与波提切利的画作十分相近，许多艺术史学家受此启发，把画中的维纳斯解读为一位寓意人物。如此一来，她未染初尘的美丽形体可以被视为人类灵魂的化身，被神圣爱情所触动，而其他人物则代表神圣爱情与世俗国度之间的关系。这样的诠释，融合了基督教思想和古典柏拉图哲学，后者在受过良好教育的美第奇社交圈受众甚广。尽管我们不知道这幅画是为何人而作，但在画中，波提切利出色地融合了文艺复兴的各大思潮：他绘制了一位古典女神，把她塑造成一位文艺复兴美人，再为整件作品披上一件诗歌、托寓和哲学的外衣。这样的设计在1484年的佛罗伦萨注定大受欢迎——正如维纳斯如今依然极受观众喜爱一样。

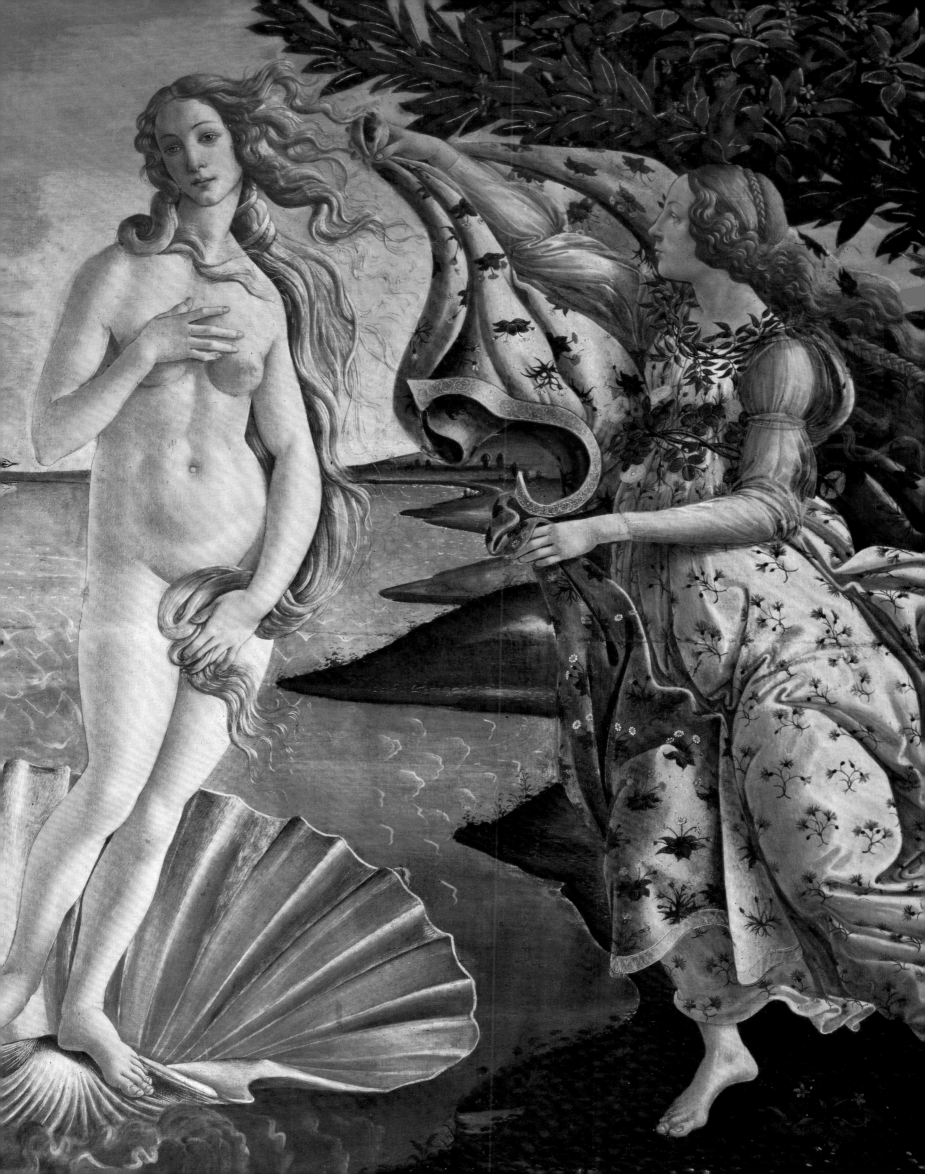

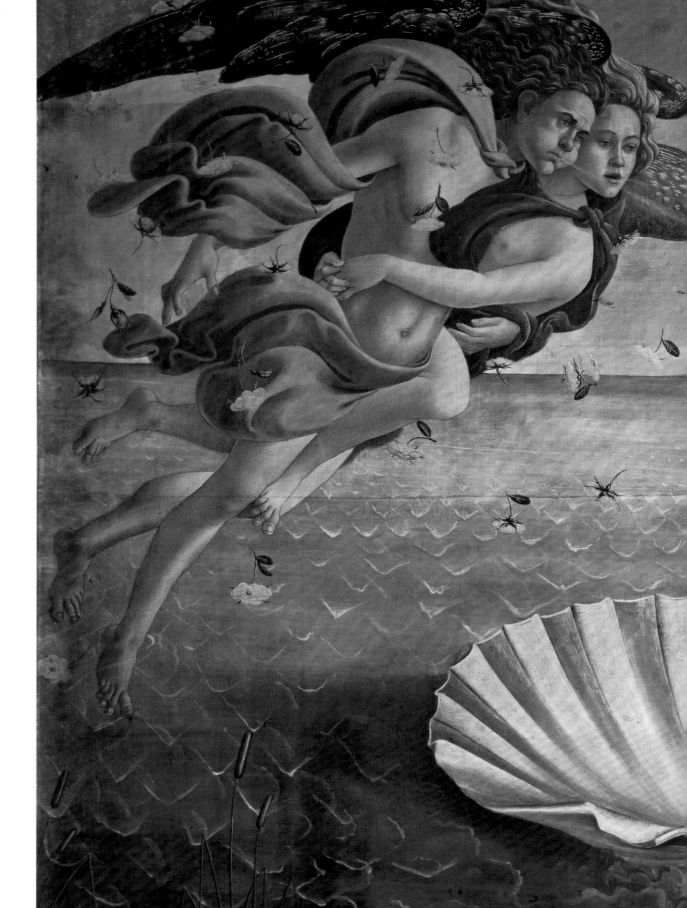

桑德罗·波提切利
（1444/1445—1510）

《维纳斯的诞生》
约1484年

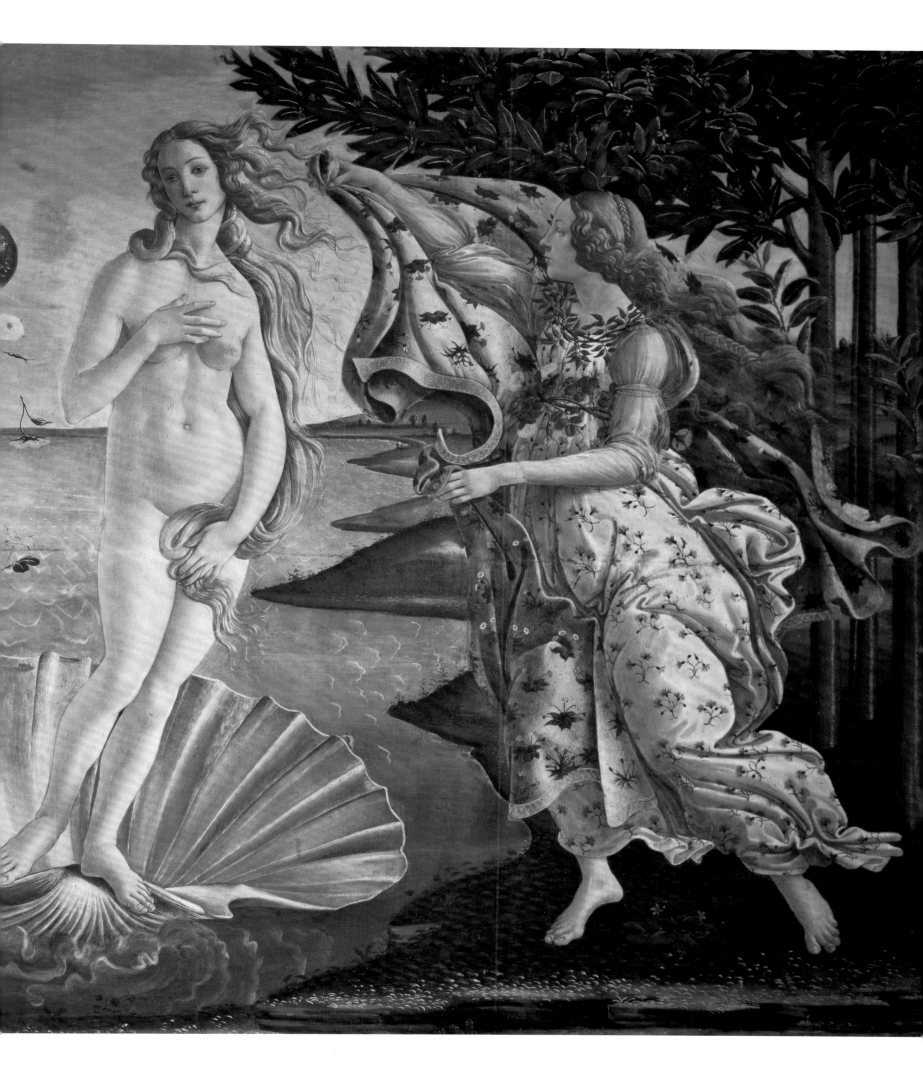

安德烈·曼特尼亚

（Andrea Mantegna，约1431—1506）

《胜利圣母》

1496年

布面蛋彩画

280厘米×166厘米

巴黎，卢浮宫

曼特尼亚是统治曼托瓦的贵族——贡扎加（Gonzaga）家族的宫廷艺术家。画如其名，此画作与胜利有关。作为一件基督教艺术品，画作赞美圣母、圣子与众圣徒，并凸显他们帮助观者获得救赎的作用。此作还是一幅政治宣传画。绘画对弗朗切斯科·贡扎加侯爵（Marquis Francesco Gonzaga）加以颂扬，指出贡扎加家族受命于天，拥有正当统治权。

画面中央是圣座上的圣母子。画中描绘的是被尊为天上母后（"regina caeli"，该字样刻在其圣座的基座上）的圣母。圣座将她从身体上和象征意义上抬升至高于诸圣徒的位置，也让她远高于观者所在的领域。圣座的圆形基座上有一件浮雕，表现的是"人类的堕落"，即原罪发生的时刻。浮雕上方的那个婴孩通过为世人解罪的方式，提供了获得救赎的途径。圣母周围环绕着一座挂满鲜花和水果的凉亭，这是"hortus conclusus"（封闭的花园），往往用于象征圣母的贞洁。建筑上覆盖植物，结着苹果、梨和甜瓜，果实累累。鸟儿在树枝间嬉戏。观者可以看到，圣母的国度是多么丰饶而富含生育力。画面上方，从拱顶上悬下一块珊瑚。珊瑚稀有、充满异国风情且价值连城，还被认为有疗愈和保护的功能。

圣座周围有六位圣徒，因指涉与赞助人相关的主题而同时出现在画中。曼托瓦的主保圣人圣安德烈（St. Andrew）和圣朗基努斯（St. Longinus）从圣座背后左右两侧分别向外张望。两位圣徒都与曼托瓦的圣安德烈教堂收藏的圣血圣髑有关。他们前面站着天使长米迦勒（Michael，左首）和圣乔治（St. George，右首）。二者是战士，均因在对抗邪恶势力的战斗中取胜而闻名。他们拉开圣母的斗篷，用它包围和保护前方的人物（这种形式被称为"Madonna Misericordia"，即"怜悯圣母"）。全身披挂铠甲的赞助人弗朗切斯科·贡扎加跪在画面左侧，做出虔诚的手势。圣母朝他俯身，手掌向下探去，悬于贡扎加的头顶。这是一

种隐含保护意味的母性的姿势，通过夸张的前缩透视和明亮的光线凸显出来，与后方的深色衣褶形成鲜明对比，而圣婴基督也在模仿这个姿势。圣母子二人从视觉上证明了弗朗切斯科与上帝的联结十分紧密。最后几位人物有圣伊丽莎白，她是跪在右侧的老妪，也是（弗朗切斯科的妻子）伊莎贝拉·德·埃斯特（Isabella d'Este）的主保圣人；以及圣伊丽莎白的儿子、婴儿圣施洗约翰（手执一根学步儿童大小的、带十字的手杖）。

这幅画表面上是要庆贺弗朗切斯科在福尔诺沃战役中战胜查理八世（Charles Ⅷ）的法国军队。侯爵将手下疲惫的士兵能够重振声威归功于圣母，是圣母回应了他的祷告，让他们一举击溃敌军。然而事实告诉我们，弗朗切斯科身为将军的表现实际上十分糟糕，以致被传唤到意大利盟国议会上去解释自己的行为。这幅祭坛画就是弗朗切斯科一方的公关之作。

事实上，弗朗切斯科并未为这幅祭坛画自掏腰包——付款的是一个当地犹太人丹尼尔·达·诺尔萨（Daniele da Norsa），她（无端）被控亵渎了弗朗切斯科家中的一幅圣母像。作为惩罚，弗朗切斯科责令达·诺尔萨支付祭坛画的费用。曼特尼亚的这幅祭坛画是一个十分典型的例子，体现了艺术的强大说服力以及那些掌控艺术以饱私欲的赞助人所拥有的权力。

凉亭中的柑橘花散发着芳香，白鸟栖息其间，象征纯洁以及灵魂。特定鸟类的出现让伊甸园仿佛近在眼前，而其中的异国品种或指涉基督教的全球影响力。

人们认为鹦鹉不会被雨水淋湿，并以它象征圣母。长矛是基督受难的刑具之一。这只长尾鸟也在面对基督受苦的象征物沉思，它必定包含某种寓意，但现已不得而知。

康乃馨是红色的，这是将来基督受难的象征色。这些花朵代表十字架苦刑的钉子，也代表忠贞不渝的爱——此处指代上帝为人类做出的献祭。

小旗帜上写有成年后的圣施洗约翰的名言："看哪，神的羔羊，除去世人罪孽的。"

圣母身体前倾，伸出手掌，做出保护贡扎加的姿势。贡扎加朝她微笑，凸显二者有私人联系。

圣母右足下方的铭刻摘自一首赞美圣母的圣歌[1]的首句："天上母后，欢乐吧！哈利路亚！"

[1] 即《天皇后喜乐经》（*Regina caeli*）

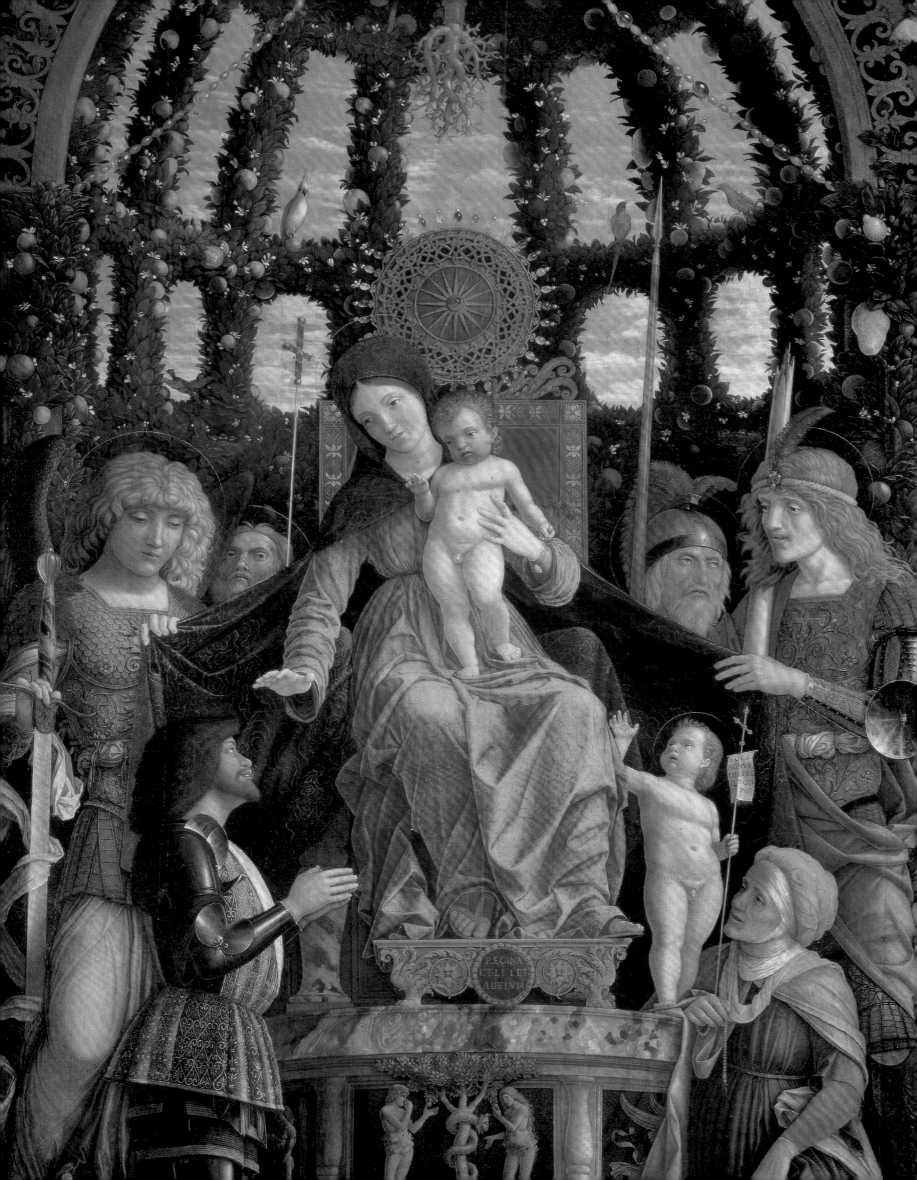

安德烈·曼特尼亚

（Andrea Mantegna，约1431—1506）

《帕拉斯·雅典娜驱逐邪恶》

约1499—1502年

布面蛋彩画

160厘米×192厘米

巴黎，卢浮宫

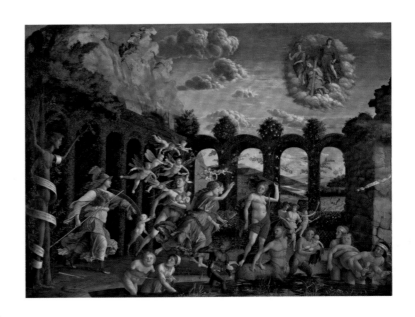

这幅画的委托人是曼托瓦侯爵弗朗切斯科·贡扎加的夫人伊莎贝拉·德·埃斯特。伊莎贝拉出生于一个有着辉煌艺术收藏史的名门贵族。她是才华横溢的音乐家、眼光敏锐的赞助人，同时也对古典世界和人文学科兴趣盎然（这对文艺复兴时期的女性来说十分少见）。曼托瓦宫廷的文化崇尚阳春白雪，艺术的赞助和展示有重要的政治及社交功能，伊莎贝拉在其中如鱼得水。因为曼特尼亚是贡扎加家族的宫廷艺术家，伊莎贝拉常常与他合作。伊莎贝拉总是财匮力绌，常常需要为支付艺术品款项典当珠宝，但她仍尽力委托重要的大尺寸作品，打破了那个时代的女性赞助人的常见模式。

这幅画是伊莎贝拉的书斋（studiolo）的一部分，书斋里的绘画都是包含基督教教化意义的古典寓意画，组画中的其他作品都由意大利各地的知名画家创作。

画作背景中有一个翠绿的花园，其中两面是爬满植物与常春藤的拱廊，第三面是一堵粗糙、昏暗的围墙。围墙前的前景中有个池塘，把画面右端与画外空间联结起来。越过拱廊，但见一片宁谧的风景。画面左上方，一块巨大的赤岩高耸于花园上方。论及寓意，曼特尼亚笔下郁郁葱葱的花园代表着人的心灵，高尚品德或危险思想均可以将它占据。玫瑰、鲜花、睡莲叶片和普通的茂密植物暗示自然的单纯与智识的丰富。相反，前景里的诸位人物则是邪恶的想法或念头的化身。

左下角的树形女性是达芙妮（Daphne），她是希腊神话中的一位宁芙，为了从阿波罗手中保住自己的贞洁而变成了一棵树。她身上缠绕着拉丁文、希腊文和希伯来文的字幅，召唤被驱逐的"美德"回归这座花园。四枢德中的三位在空中的一朵云上等候着；第四位"智德"已被囚禁在右侧的石墙之中。另一张飘动的字幅标记出她的存在。显然，放纵和邪恶已逐走良知，正在玷污无瑕的心灵花园。要挽回这般局势，只能依靠一

位贞洁、智慧的女神。

帕拉斯·雅典娜（Pallas Athena，"智慧"）怒气冲冲地从左侧闯入花园，手握盾牌与长矛，准备与这帮乌合之众大战一场。曼特尼亚极尽艺术创造力，绘制出群聚于前景中的邪恶形象。一个女羊人（"奢侈"）正拽着自己怪兽状的孩子，从帕拉斯身边逃开。有翼小爱神带着弓箭，紧随其后。两位着衣的宁芙向右奔去，冲画面中心的维纳斯呼喊。维纳斯是"罪恶"的核心人物。她站在一个半人马背上，这种怪物以动物性的欲望著称。围在她身上的绿色布料可能将维纳斯与"运气"联系在一起，凸显其反复无常。维纳斯虽低垂着头，但曼特尼亚笔下的她姿势挑逗，以显示其虚假的端庄及欺诈的天性。她外表美艳，代表放纵而危险的情欲和享受。半人马拉着维纳斯的裹裙，示意她该离开了；一个长着动物脸的羊人在为其引路。这个羊人还抱着另外两个小爱神，他们已无法再点燃爱情之火。画面右下角，"贪婪"和"忘恩负义"正扛着肥胖的"愚昧"离开画面。前景左侧水中的人物也在纷纷离开。他们是没有胳膊的"懒惰"和带路的"惰性"。他们前方的深肤色人物长着猴面，象征"不灭的仇恨、欺诈与恶意"。

这幅寓意画的教化意义令人一目了然：贞洁和智慧能够造就一个由"美德"主宰且根除了"罪恶"的思想。该寓意与伊莎贝拉的关系同样显而易见，因为此处是其书斋，且此画由其委托。她之所以认为必须公开展现自己的美德，或许是因为文艺复兴时期的社会对身居高位的女性期望极高。伊莎贝拉本人渴望成名，又对古典知识和艺术委托等传统上属于男性的爱好兴趣浓厚，这也会损害社会对她的看法，认为她不具备贞洁、谦逊、深居简出等各种女性应有的特质。伊莎贝拉利用艺术委托展现自己的美德的同时，也保住了自己在曼托瓦举足轻重的艺术赞助人地位。

拱廊上方的灌木丛各不相同，但"金色"果实（也许是橘子）暗示这里是赫斯珀里得斯姊妹（Hesperides）的金苹果圣园。

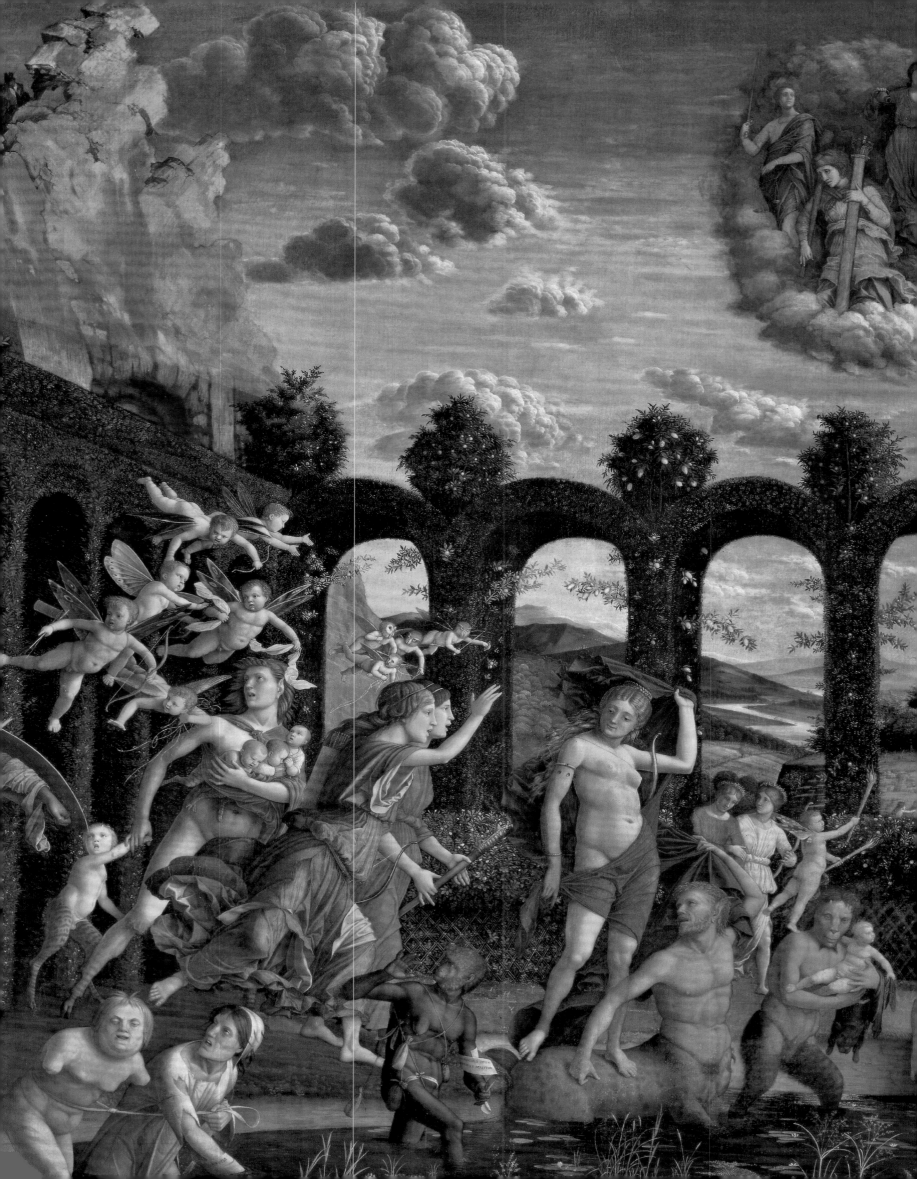

列奥纳多·达·芬奇
（Leonardo da Vinci，1452—1519）

《最后的晚餐》

1498年

蛋彩与油彩灰泥壁画

460厘米×880厘米

米兰，圣马利亚感恩教堂

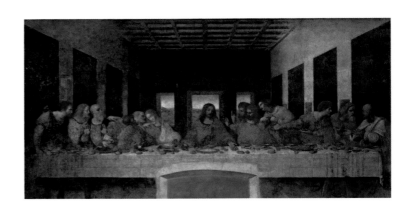

在这幅赫赫有名的文艺复兴杰作里，达·芬奇描绘了基督教《圣经新约》中"最后的晚餐"的故事。这幅湿壁画运用背离传统的全新技法绘制，凭借对栩栩如生的细节的细致刻画闻名遐迩。不幸的是，调色剂不甚稳定，早在1517年就已衰变。尽管画面受损，但它作为一幅精妙融汇神学与哲学思想且扣人心弦、生动传神的自然主义作品，一直备受推崇。

"最后的晚餐"是耶稣与众使徒共进的最后一餐。席间发生了几件事：首先，耶稣祝福面包和葡萄酒，并将食物分与众门徒。这次分享奠定了基督教的圣餐仪式的基础。通过食用这预示着耶稣的体血献祭的筵席，众使徒融为一个教派，成为最早的基督教会众。接着，耶稣向使徒宣告，他们中有一个人很快便将出卖他。尽管众使徒纷纷提出异议，耶稣最后依然指出，事实上，一旦他死去，所有使徒便都会背弃他。

传统上，"最后的晚餐"的图像呈现的都是第一部分的场景。鉴于圣餐是基督教信仰的核心，描绘它的画作在文艺复兴时期十分常见，尤其是修道院和女修道院的餐厅壁画。

达·芬奇在这一版本中背离了这项传统。他的湿壁画位于一间修道院的食堂内，但画面融合了"最后的晚餐"叙事的圣餐要素与一个典出《约翰福音》的新要素。耶稣笔直地坐在桌前，张开双臂，指向桌上的杯子和面包。耶稣还宣告了即将发生的背叛，在达·芬奇笔下成为该场景的戏剧核心所在。此言一出，震惊如波浪般在众人间传开；使徒们缩起身，抬起双手，既惊讶又绝望。达·芬奇将耶稣框在（象征三位一体）三扇明亮的窗户之前，又在其上方的建筑上画了一道代表光环的拱形结构，以凸显耶稣的神性。透视线条正好收敛于耶稣的头部，如此一来，观者的注意力就会自动聚焦在身处事件中心的耶稣身上。

作品刻画了十二使徒中每一个人听到耶稣宣告后不同的情绪反应。根据达·芬奇的素描和文字记载，他试图从每一位人物身上提炼出某种单一、纯粹的人类情绪，并称其为"灵魂的状态"。在这幅画中，众使徒身份明确、有血有肉，形成一部关于人类本质的视觉百科全书。在画面左端，三位使徒〔巴多罗买（Bartholomew）、小雅各和安德烈〕不敢置信地向前探身，抬起双手，表示拒绝相信。耶稣左首是蒙福约翰（John the Blessed），他瘫倒在侧，绝望得难以自持；年纪较长的彼得则攥紧餐刀，愤怒地比画着。在画面右端，马太（Matthew）、达太（Jude Thaddeus）和西门（Simon）正激烈地讨论着耶稣所言的含义。在他们旁边，多马、大雅各和腓力（Philip）指天以示信仰坚定。侧对观者的犹大（Judas）是唯一一个与团体跌宕起伏的动态格格不入的人。他结实、阴暗，呈三角形，右手攥着一个钱袋，里头装着背叛耶稣得来的三十枚银币。犹大肤色黝黑，姿势扭曲，身上笼罩着一层阴影，此番种种都是其堕落的象征。他猛地往桌上一靠，右肘撞翻一瓶盐，体现他粗心大意，运气也不甚佳。犹大伸出左手，想拿一块面包。这个手势别有深意，因为耶稣也将手伸向同一块面包。这是耶稣在福音书中辨认背叛者的方式。

达·芬奇将众人物分为金字塔形的群组。耶稣所在的实心三角形塔尖是画面的中心，众使徒围绕在他身旁，形成四个三人组。数字命理学在画中十分重要：数字三代表神圣三位一体及"神学美德"（信、望、爱）。四组人物或指涉四大元素及四福音书和四枢德。数字十二不仅代表使徒，还指涉宇宙和自然界的真理：一年有十二个月，日与夜各有十二个小时。

达·芬奇细致地绘制桌上的盘子和玻璃杯，以呈现其透明度及其上面的倒影；桌布的褶皱和面包的肌理均得到仔细刻画。就连挂有成排的配套挂毯的房间也反映出食堂本身的面貌。其目的是尽可能地让场景显得真实、真挚、感人至深。看着画面中众使徒姿态各异、议论纷纷，并借由自身传达着世界的终极真相，食堂内的众修士也会受到感染，去审视自己的灵魂。

多马食指指天的手势成了达·芬奇笔下的母题之一，最著名的例子是有关施洗约翰的一系列画作，他用该手势表示基督即将到来。基督复活后，那位不敢置信的使徒探入基督的伤口时，用的也是同一根指头。

基督的表情温柔、悲伤且无可奈何。他的长袍呈红色，这是受难的色彩，即他作为人类将经受一系列暴力伤害，并最终被钉死在十字架上。他的斗篷呈蓝色，这是天国的色彩。两种色调象征着他既是神也是人的双重身份。

年轻的约翰是"耶稣所爱的门徒"。其中性之美，与彼得的白发银须和略显粗糙的面容形成对比，二者的模样均沿袭这两位使徒的传统表现手法。

基督的右手和即将背叛他的使徒——犹大同时伸向一个盘子。达·芬奇的画作呈现了两个不同的时刻：圣餐确立之时，以及基督说出有一个使徒将会背叛他的预言后的那个瞬间。

基督左手指向面包，用话语确立圣餐圣礼。他张开的双臂呈三角形，这是最稳定的形状。此处，三角形或暗指圣餐是基督教礼拜仪式的基础。

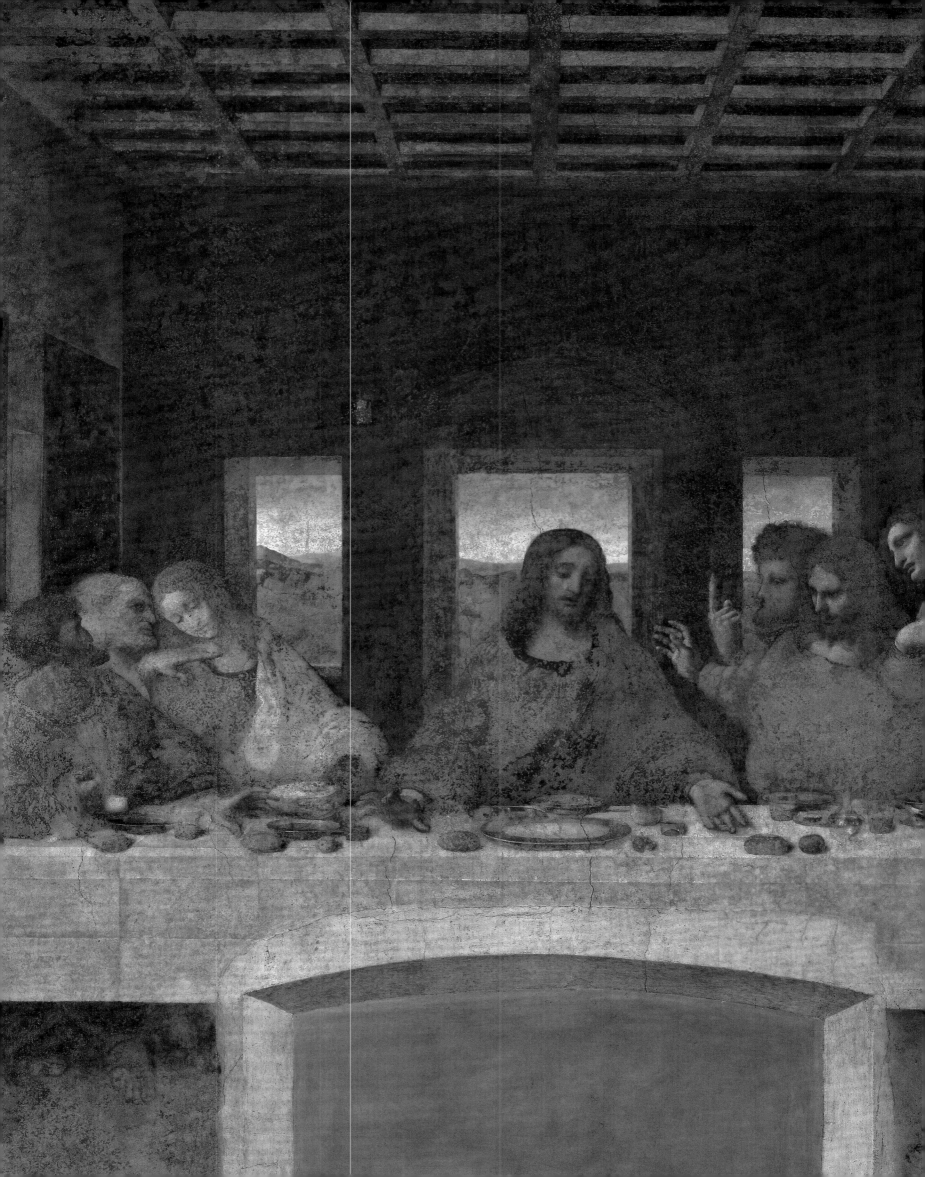

列奥纳多·达·芬奇
（1452—1519）

《最后的晚餐》
1498年

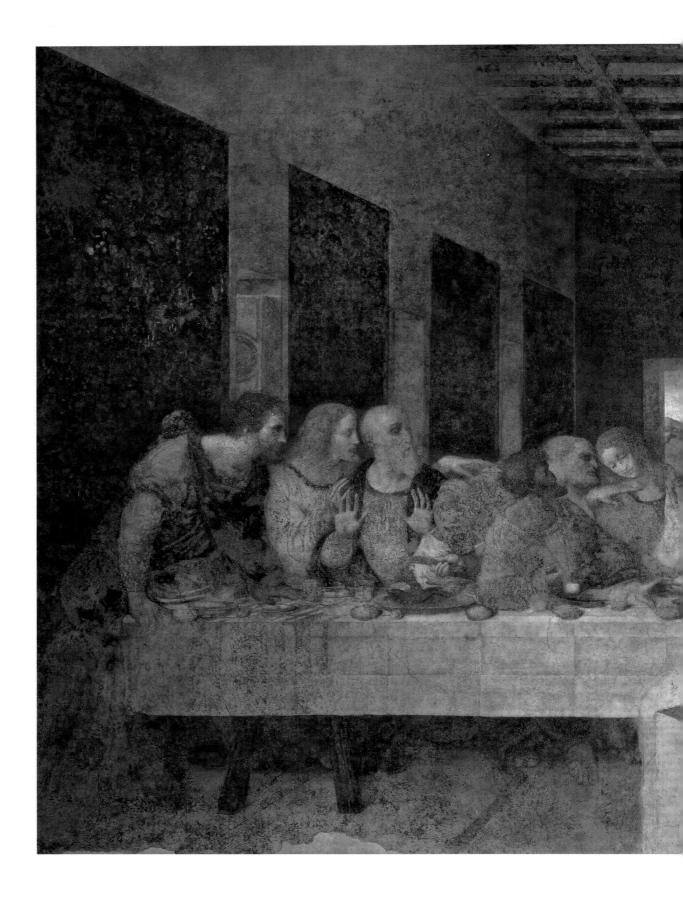

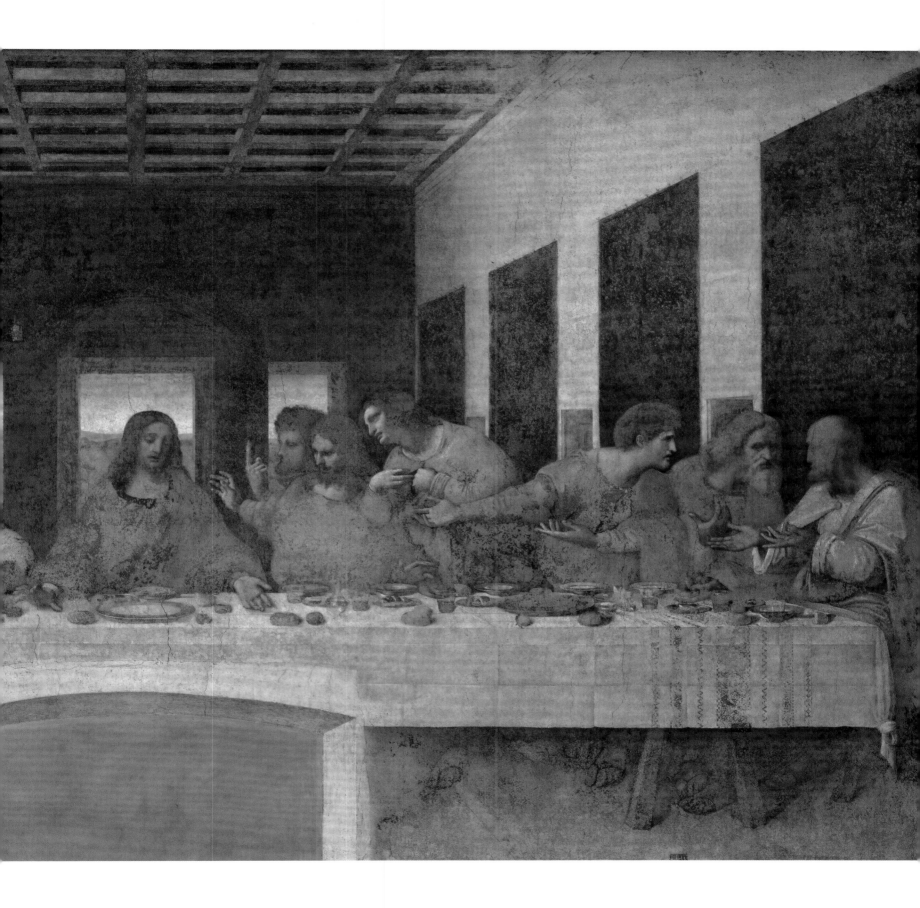

列奥纳多·达·芬奇
（Leonardo da Vinci，1452—1519）

《蒙娜丽莎》

1503年
木板油画
77厘米 × 53厘米
巴黎，卢浮宫

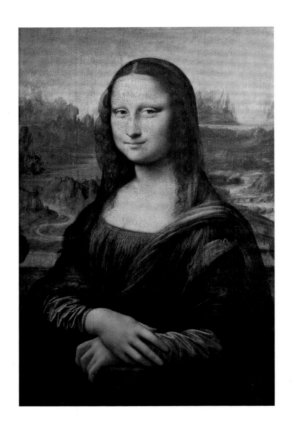

作为全世界著名的画作，《蒙娜丽莎》的分析角度有很多——比如，我们可以探讨画作如何背离了文艺复兴时期描绘女性的传统手法，以及画中人直面观者的姿势和具有挑战意味的向外凝视的眼神是如何打破了刻板的性别规范。然而，我们无须涉及对其盛名过于学术性的论证，画作本身即有大量可供探讨之处。达·芬奇描绘了蒙娜丽莎异常随性、转瞬即逝的一个瞬间。她略带迟疑，侧过身来，望向观者。她容貌俊秀，嫣然一笑，令我们神魂颠倒。

这位女子被置于画面中央，其身体在构图中呈稳定的金字塔形。她身后有一堵矮墙；越过墙去，一片遥远的风景陡然跃入眼帘。女子身体略微侧对观者。她看着观者，双手和脸庞以正面示人。有两点值得我们注意，人物的空间量感来自其微微向后倾斜的身体，以及达·芬奇独特的绘画技法。达·芬奇根据科学观察，发现物体存在于大气层内，且空气会让外形略显模糊，他把蒙娜丽莎画得栩栩如生的方法，是把她的外形画得有如被大气环绕一般：这种朦胧的效果（名为"sfumato"，即晕涂法）在女子的面颊与脖颈的轮廓以及背景当中尤为显著。女子面部和胸部上的强烈高光与其颔下的浓重阴影形成明暗对比，让她好似从朦胧的阴影中向前探出身来。模特是一位典型的佛罗伦萨主妇。她身上没有花哨的珠宝，裙子也没有精致的装饰，没有任何常见于此类肖像的、体现社会地位的标志。她披散着头发，这在当时是一种比较随意的发型。她没有眉毛，额头特别高。当时人们以这两种容貌特征为美，据传女性会为达到这种效果拔掉自己的毛发。至于被人们翻来覆去地探讨的那抹微笑，据说是达·芬奇为了哄模特开心，将小丑和演员请到画室表演，这才博得美人一笑。从这含蓄的似笑非笑当中，还有人品读出文艺复兴时期佛罗伦萨高雅文化的标志，即"自制"与"自信"的缩影。无论我们如何诠释，很明显，达·芬奇想要通过对其瞬间的表情、永恒的存在和独特的个性的表现，让这幅肖像变得鲜活。以上三点在当时的女性肖像里都极为罕见。

背景同样极具创新性。怪石嶙峋的奇异山丘，烟雾弥漫的地形，还有荒无人烟的平原，这些表明这是一处幻想之地。达·芬奇没有将笔下的女士置于宁静的托斯卡纳式背景前，而是将她与自然荒野联系起来。一些细节强化了这位女性与大自然的联系：她的双眼与迷雾朦胧的群山齐平，灰色的山峰与她聚精会神的目光形成扣人心弦的对比。达·芬奇还在其右肩上方画了几缕垂落的头发，仿佛与后方的岩石融为一体；其左肩上斗篷的弧线好似顺着桥梁延续下去。这种女性和大自然之间的联系，或许应从隐喻或诗歌的角度解读。和自然母亲一样，女性富含生育力与人体美，神秘、迷人而又危险。

瓦萨里将这幅画誉为达·芬奇的杰作，对画中非凡的自然主义赞不绝口。在他眼里，这幅历时三年完成的画作是如此至善至美，以至于可以"让最厉害的艺术家也不寒而栗"。纤薄的头纱这样的细节展现了达·芬奇对油画媒介的运用已臻化境，以及他以绘画形式描摹有形世界的非凡能力。这件头纱被呈现为一个既实在又富有质感的透明实体。丝质面料与女子头发的鬈曲肌理形成对比，勾勒出她前额的形状，其透明质地则改变了透过头纱所见的风景。达·芬奇生前一直把这幅画留在身边，直到他去世后这幅画才被当时的法国国王买走。如今，每年都有逾五百万参观者造访卢浮宫，只为目睹《蒙娜丽莎》的风采。

陡峻、挺拔的山岳风景因距离遥远而颜色暗淡，与之并置的是蒙娜丽莎鲜明的红褐色头发及纤柔的头纱——后者展现了画家的精湛画技。

达·芬奇运用微妙的螺旋形动态营造出生动自然的效果：相比身体，蒙娜丽莎的头部更偏向观众，而她的目光转动得又比头部再多一些。

数百年来，蒙娜丽莎的微笑引发了无数的猜想，给人们带来了不尽的乐趣。古代艺术史学家老普林尼（Pliny the Elder）注意到，如果一位艺术家略去情感信息不表达，观者就会受到心理驱使将其补上。一些观者就看到转瞬即逝的表情从蒙娜丽莎脸上掠过。

在达·芬奇这样一位沉迷于时间与变化的艺术家兼科学家看来，水既创造了生命，也侵蚀了生命。艺术家的力量在这幅画中体现出来：这些山岳终会改变，但蒙娜丽莎之美将永存。

蒙娜丽莎裙子上的不规则褶裥形似她身后群山的裂隙。这一相似性更凸显出二者的区别：面料蓬松且柔软，肤色则微妙而饱满。

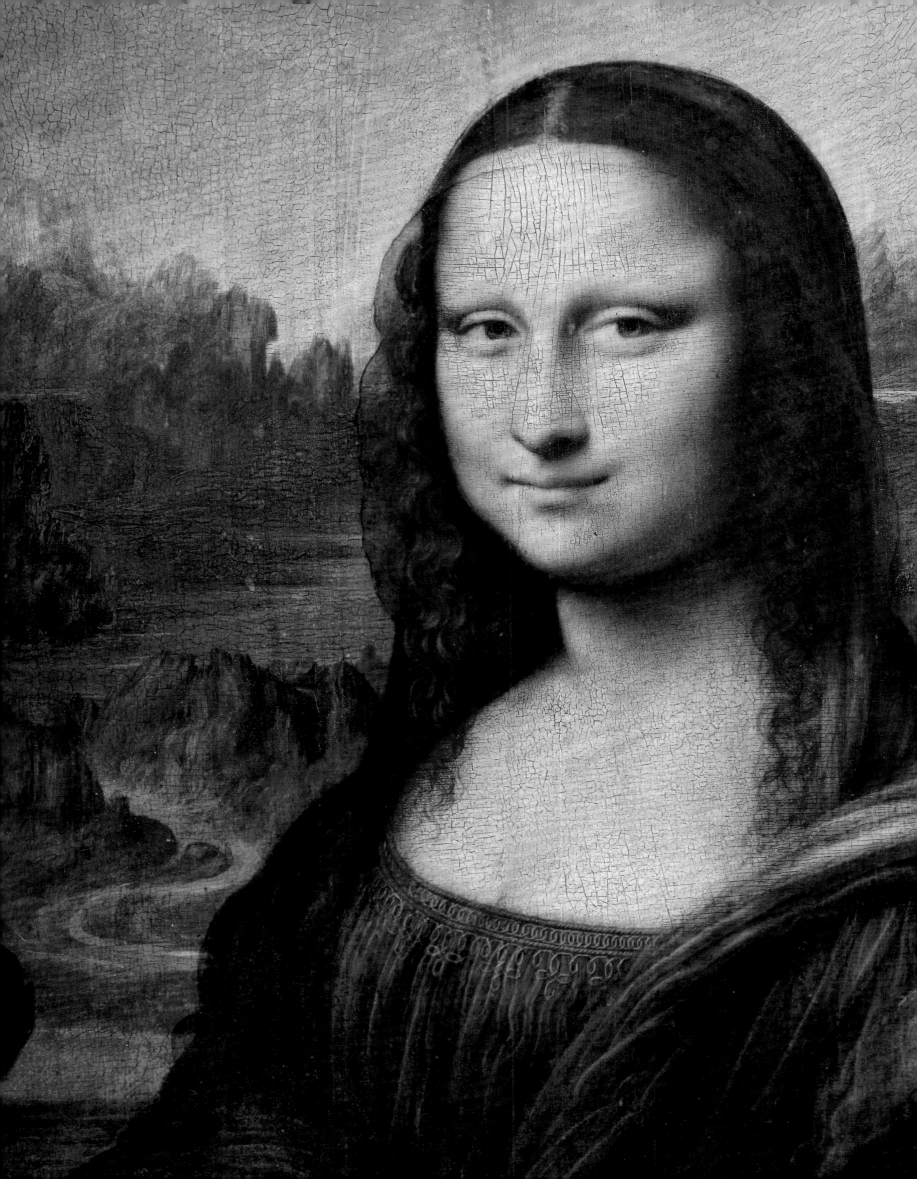

米开朗琪罗
（Michelangelo，1475—1564）

《多尼圆形画》

1504年
木板油画和蛋彩画
120厘米（直径）
佛罗伦萨，乌菲齐美术馆

圆形画（tondi）往往绘有婚礼或有儿童的场景。该绘画形式发源于给生产后的母亲赠送用圆盘盛放的水果等营养品的传统。后来的圆形画，比如米开朗琪罗笔下的这一幅，尽管并未发挥这样的作用，却保留了相关的图像。此画应是作者为织布匠安杰洛·多尼（Angelo Doni）而作，创作时间可能是1503年，正是安杰洛·多尼与妻子喜结连理之际。

米开朗琪罗将圣家族作为一幅圆形画的主题，这个选择本身并无特别之处，不过，他对该场景的呈现方式——从三位主要人物的组合，到次要人物的分布及位置——却是前无古人的。一组主要人物（着意让人联想到巨型大理石像）占据了圆形中心。约瑟的秃顶赋予他一家之长的派头，并与外框的弧线呼应。头发浓密的小耶稣把头歪向左侧，再次凸显出画框的曲线，这条曲线继而沿着圣母马利亚伸向身后的手臂向前延伸。一个调皮的男孩在父母身上爬来爬去的场景十分真实，不但自然而然地展现出基督的人性，也强调了约瑟和马利亚舐犊情深的一面。画作也许还具有强调基督神性的双重内涵：他的攀爬动作或旨在预示基督之后会升天。

还是个年轻艺术家的米开朗琪罗，早年为人称道的是雕塑，而非绘画作品。彼时，佛罗伦萨名气最大的艺术家依旧是列奥纳多·达·芬奇，他在用自然且富于动感的方式描绘人物群像上颇有成就，米开朗琪罗或有意在这个方面与之一较高下。然而，为实现这个目标，米开朗琪罗用的是属于自己的方法。在《三博士来朝》等画作中，达·芬奇尝试在中间调的底色上叠加更浅的颜色和浓重的阴影。米开朗琪罗和达·芬奇一样，开始运用在欧洲北部流行已久的半透明油画颜料，但他的绘画技法实质上仍属于蛋彩画技法，因而整体画面更加鲜艳和明亮。围在约瑟腿周的斗篷是橙色和黄色混合而成的柑橘色，圣母的粉色上衣与之形成鲜明对比，十分显眼。米开朗琪罗没

有将人物融入背景——这是达·芬奇尝试用迷蒙的晕涂法实现的效果。相反，他并置了艳丽的酸性色，并用清晰利落的轮廓进一步区分不同的形状。整体效果愈发有光线照在光滑的大理石表面之感，赋予众人物质量感和体量感。对比达·芬奇往往轻盈流转的构图，米开朗琪罗让笔下的人物以自己的脊柱为轴线转动身体，营造内在的扭转动态。他把这种造型称为"蛇状形体"（figura serpentinata），一种如蛇般盘绕于自身的人像。这位圣母便是这些早期人体结构绘画试验的范例。

圣母坐在地上，这是体现其谦卑的传统符号。草丛中有一簇簇苜蓿草，或暗指夏娃在和亚当一起被逐出伊甸园时带走了一片四叶苜蓿草的传说。马利亚这位新夏娃诞下了基督，而这位新亚当最终的死亡与升天将救赎第一对夫妻的原罪。此外，圣家族后方呈弧形的石墙可能指代花园围墙，暗指传统中保护马利亚童贞的"封闭的花园"，也可能指代伊甸园本身。

那么，我们又该如何看待背景中那些在花园之外的人物呢？施洗约翰就站在灰色的护土墙后方，他看着基督欢快地攀爬探索，眼神无比崇拜，或许还带有一点孩子气的嫉妒。他在画中的位置反映了他承前启后的角色：他是从信奉异教的古代向基督教世界过渡时期的人物。如此一来，后方的裸体人物很可能代表柏拉图式的理想爱与美，它与基督的国度的基督教理念有所关联，但又截然不同。这些人物拥在一起，拉扯着一条长布。这块布料，连同圣家族身上各式鲜亮的彩色丝绸，必定会吸引那些从事纺织品贸易的赞助人的目光。米开朗琪罗还设计了画框，上面有五位人物从圆孔中探出脑袋，瞻仰画内的主要场景。顶端的人物很可能是基督，下方的两位面貌相似，也许是天使。左右两侧的人物有更多容貌细节，或为多尼家族的成员。画框上的藤蔓及植物装饰图案里也有许多脑袋潜藏其间，既有人头，也有怪兽头，表情各异。

马利亚用一套复杂的姿势从
约瑟手中接过圣婴。圣婴基
督抓住妈妈的头发，好像在
施予一种特别的祝福。根据
某些观点，马利亚和儿子一
样不带原罪。

中景里的那些一丝不挂的人物或代表柏拉
图"真理即美"的理念。

年幼的施洗约翰在观察还是个
婴儿的表弟。他前方的墙壁或
和他一样，代表从"旧时代"
（Old Dispensation）到"新时
代"（New Dispensation）的
转变。

合上的书象征对隐秘事物的
了解。根据传说，在天使报
喜时，马利亚得到了有关基
督未来受难的启示。

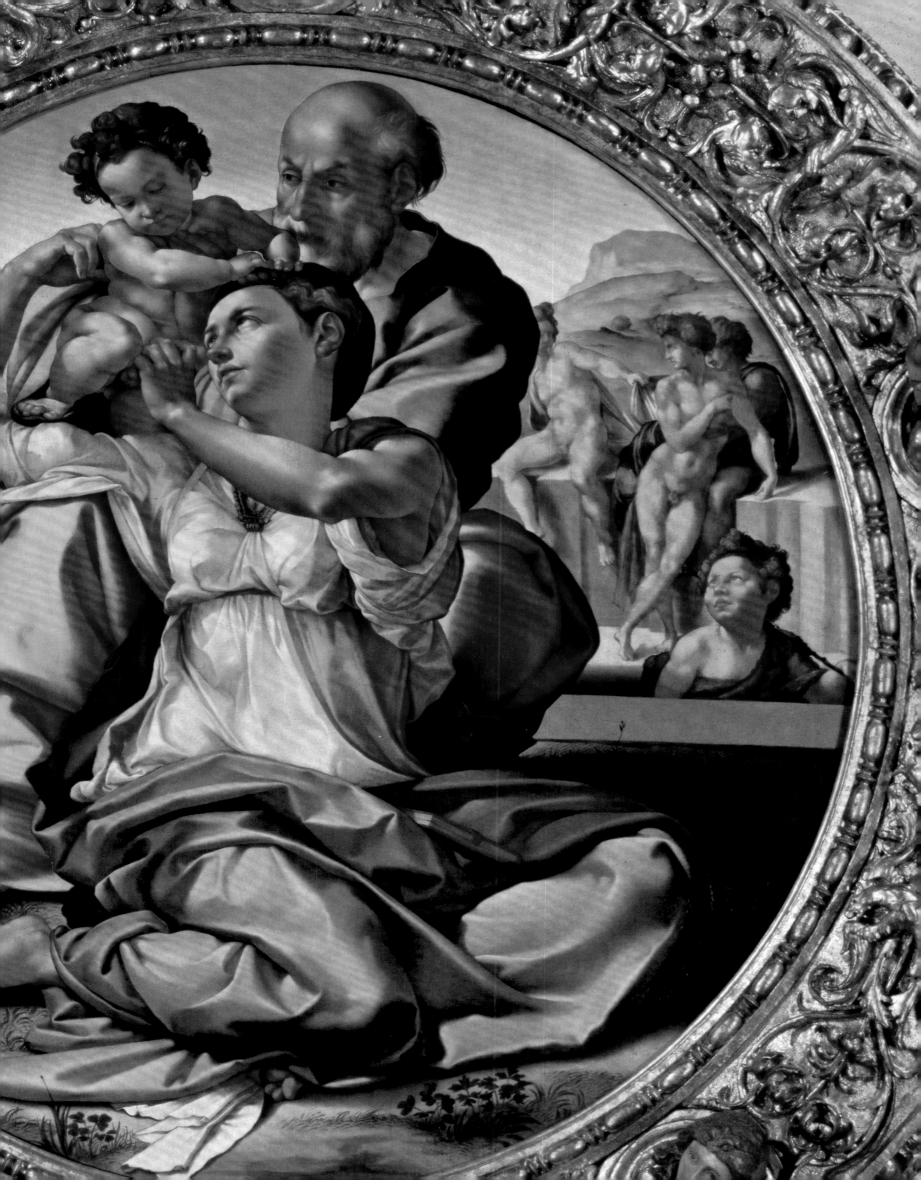

希耶洛缪纳斯·博世
（Hieronymus Bosch，约1450—1516）

《人间乐园》

约1504年

木板油画

三联画整体尺寸：205.5厘米×384.9厘米

中联尺寸：205.5厘米×172.5厘米

马德里，普拉多博物馆

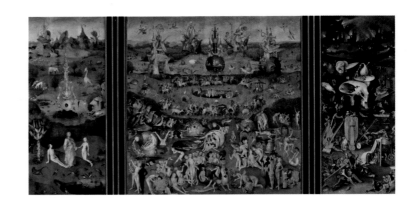

这幅非同凡响的三联画的标题取自中联的怪异主题；两幅侧联描绘的是伊甸园和地狱。人们从炼金术、象征文学、谚语等一系列出处汲取象征符号，对这幅画提出了诸多详尽而相互矛盾的诠释。高处俯瞰的视角让我们得以对一片绵亘三联画面的广阔风景一览无余。在这个无所不能的位置上，观者可以深入每一个场景，仔细观察那不计其数的细节，它们怪诞、令人惊叹，而又常常令人迷惑。

左联描绘的是伊甸园。夏娃刚刚被创造出来；上帝立于画中央，把她呈给斜倚在左侧的亚当。亚当瞧着这个用自己的肋骨造出的佳人，显然有些困惑。他们周围绿意盎然的风景，以及在嬉戏、觅食的动物，都凸显了旺盛的生育力；然而，仔细观察就会发现一些奇怪的变异现象，还有一些动物已开始相互争斗和残杀。中景里，一头大象和一只长颈鹿共享一片空间，不远处还有一只独角兽。中央水池中的巨型粉色物体或是不老泉。但是，不老泉中央的圆球内坐着一只（与邪恶、黑夜之物及炼金术有关的）猫头鹰——而在其右侧，一些邪恶的爬行动物正从水中爬出。因此，尽管这里有上帝，这座伊甸园本身便是有罪的。

中联的题材是艺术史上前无古人的创新。博世绘制了数百个人物在一片乌托邦式的风景中嬉戏玩耍。有人认为，大规模裸体及享受肉欲的行为暗示这些人是在伊甸园里嬉闹的亚当与夏娃的后代。在前景区域，众人物经由一道大门进入画面，纵情享用各种水果，从巨型草莓到石榴和樱桃，不一而足。草莓在这整片区域尤为重要，它往往与淫乱和过度纵欲相关。博世通过极具想象力的物种杂交（人类穿戴或变成水果、鲜花或动物，以及与之互动），创造出不可思议的形态。它们的离奇古怪恰恰表明这是一个违背自然法则的世界。

在前景后方的水池区域，人物被包裹在果实状的形态之中。与前方寡廉鲜耻的嬉闹不同，这里的人物看上去有些压抑。自然尺度和比例的改变表示这个世界出现了严重的问题。再看背景，女人们正在一个圆形池中搔首弄姿，男人们则骑着奇怪的动物绕着她们转圈。这片区域代表维纳斯的王国。在他们后方，一些巨大的物体标记着一个由四条河流形成的湖泊。这些可能是人们在展开全球探索之初了解到的世界四大河流。

显而易见，这幅画带有纵欲色彩。不过，人物的种种行径中并无传统恶行的标志。无论是这些人物的外形还是其玩闹的游戏，都似孩童般异常天真无邪。倒立人物的母题频繁反复地出现，表示这里是一个"颠三倒四"的世界，是正常社会的对立面。频频出现的透明玻璃造型暗指炼金术的设备及思想体系，其关注点在于元素间的相互作用、融合及转化。最后，毋庸赘述，《人间乐园》既是一幅幻想的杰作，也用一种形象的方式有力地证明了艺术的创造权。

右联展现了地狱的苦痛。这里的人物不再玩耍和嬉戏，而在经受难以言表的种种折磨。这是一幅地狱版本的风景画，前景熙熙攘攘，中景有里面站着树人的湖泊，背景里则有一座燃烧的城市。在前景中，一头修女打扮的猪在试图让一个男人签署一份财务合约。赌徒遭到残暴的袭击和责罚。圣座上的撒旦吞食着受害者，他的圆形王冠或代表地狱无所不在的一面。中景里的音乐家在受惩罚，他们遭到折磨，并被钉在自己的乐器上。这是因为音乐可以作为诱惑和享乐的工具，让感官流连于世俗之物。这片区域后方有几只被刀刺穿的耳朵，或暗示着乐器及地狱歌手发出的可怕噪声。树人旁边的一个猎手正被自己的狗啃噬；一大群士兵在后方的夜景中发动战争，带来破坏。

人们一向认为树人的脑袋是博世的自画像，这表明画家不但给我们定了罪，他本人也未幸免。无论博世的本意是不加区别地宣告世人皆有罪，还是为受过教育的精英阶层创作复杂的寓意画，他在画中使用的符号体系是如此荒诞离奇、标新立异，堪称现代艺术的先驱。

这个具有性意味的组合体看似一尊神像，将躯体碾碎在脚下。色欲被声响唤醒，在下地狱者的一片喧嚣中杀戮灵魂。刀上的字母"M"或代表"mundus"——"世界"的拉丁文——又或是某些中世纪预言中的敌基督的名字。

他是在端详我们，还是在观看自己人性消解的过程？树人头上的圆盘载着一些不自然的奇特生物和风笛（一种有性暗示的乐器）。此处的风笛形如肉欲之源——子宫。

树人的精神死亡将近。他的树干内有一个酒馆，这是人们沉湎酒色的场所，而他现在正为自己的放纵付出代价。

此人原本在薄冰上滑冰，如今和船只一起沉入水中。博世绘

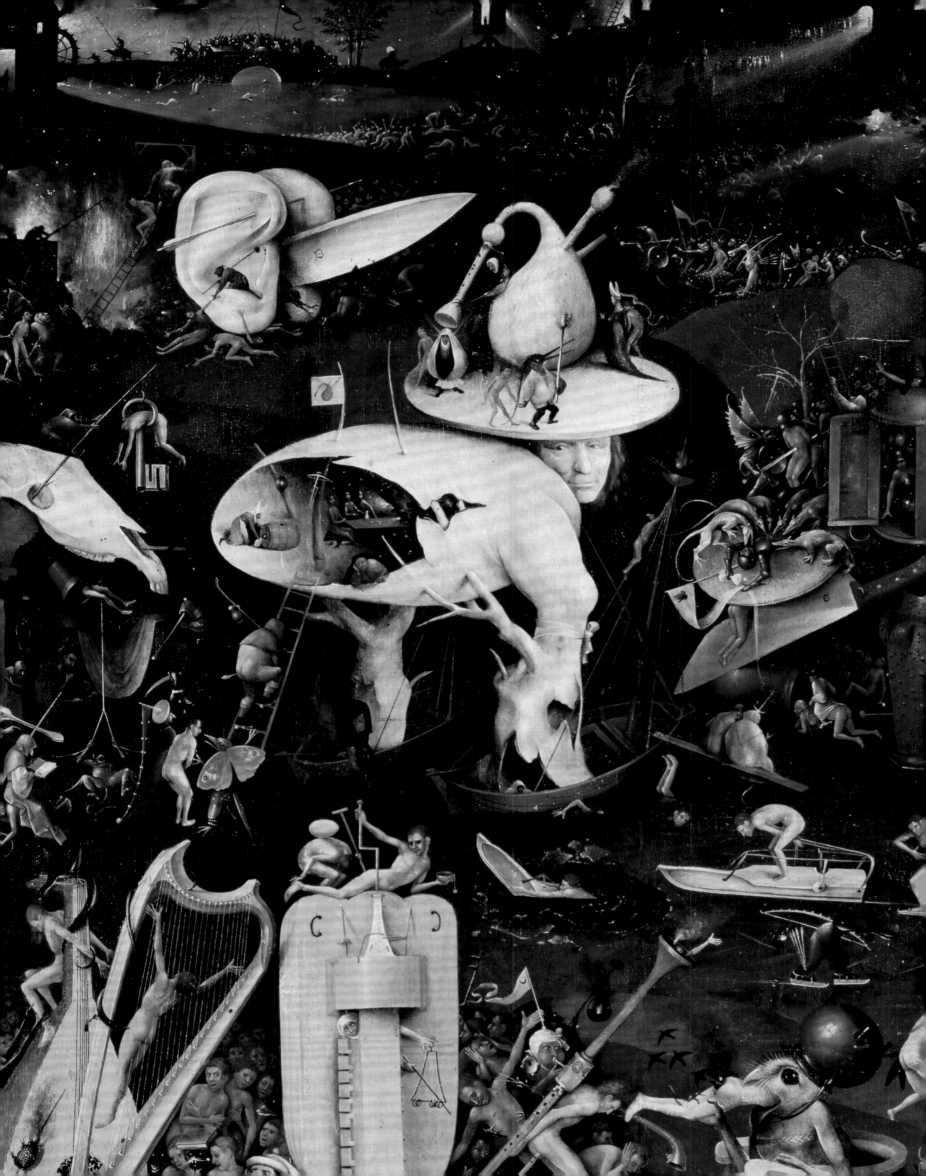

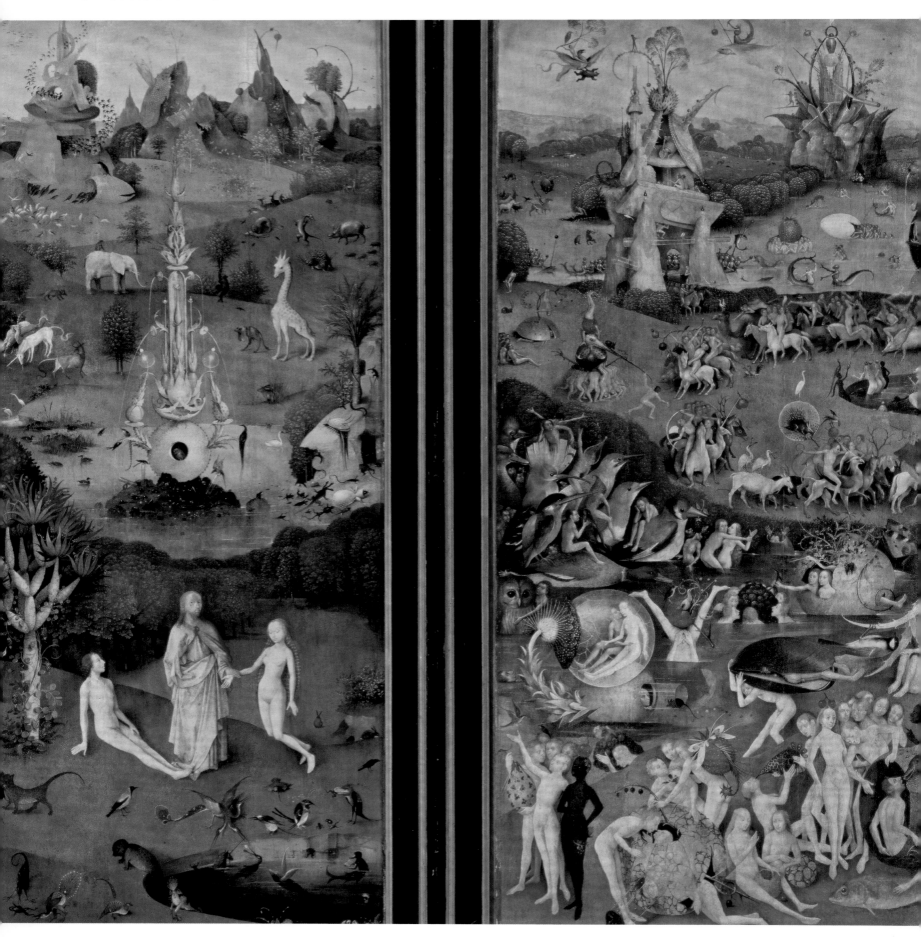

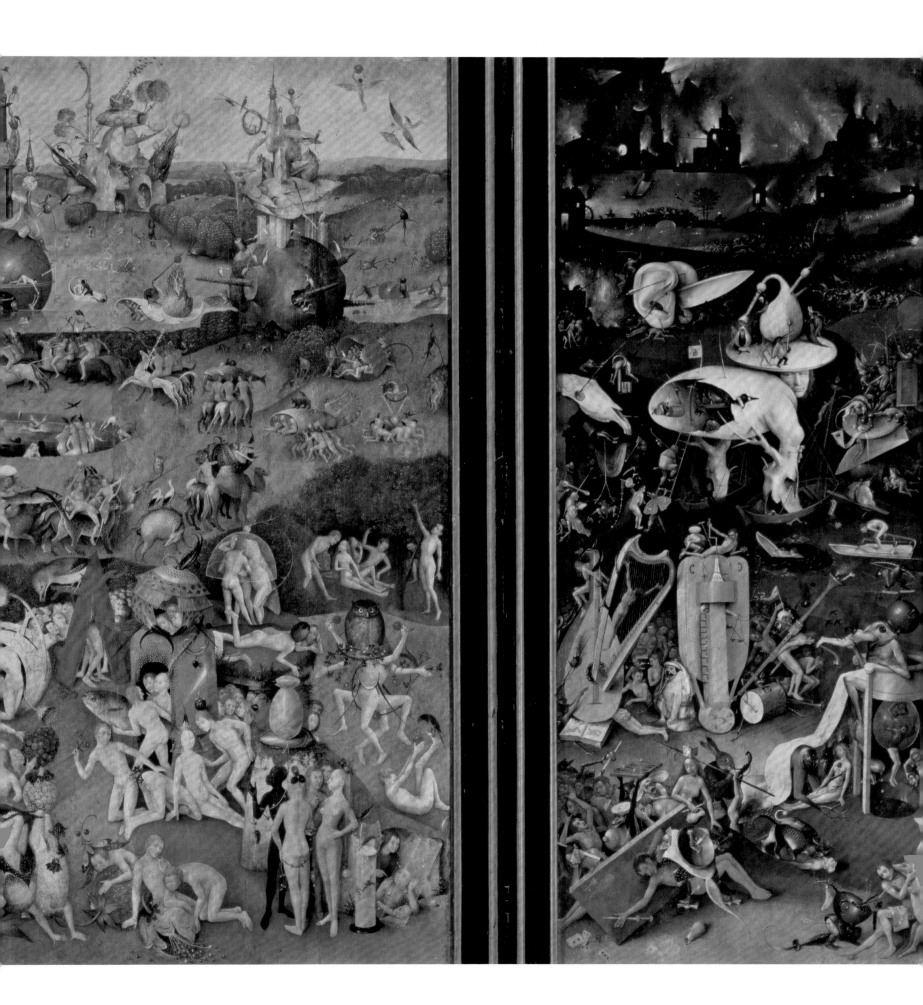

拉斐尔

（Raphael，1483—1520）

《草地上的圣母》

约1506年

木板油画

113厘米×88厘米

维也纳，艺术史博物馆

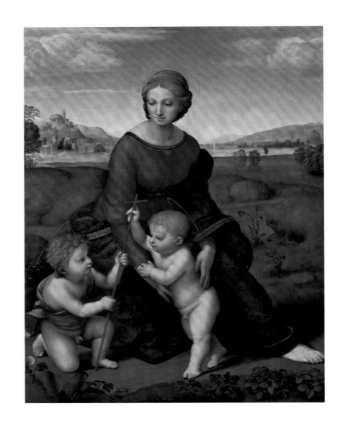

圣母马利亚坐在一片美景之中，身周环绕着葱翠的田野和悠然的山河城市之景。她俯下身，温柔地扶住儿子耶稣。画中的耶稣是一个茁壮的学步幼童，玩弄着圣施洗约翰的手杖。在这里，拉斐尔（Raphael）将神性与自然融为一个完美的整体，为几位基督教核心人物描绘出一幅触动人心的图像，以供私人敬拜使用。

无论从形式还是神学角度分析，圣母都是画作的中心人物。构图的核心是其身体形成的一个稳定的金字塔形状。拉斐尔虽然让她侧坐并转身，从而赋予其身体以动感〔灵感或源于达·芬奇的《圣母与圣安妮》（*Virgin with St. Anne*）〕，但是也通过从其臀部左侧垂下的大片蓝色布褶加强了体积感和稳定性。后方风景中的小山用深浅不同的绿色及朦胧的蓝色画就，表现空间向极远处延伸。山岳的形状与圣母的外形之间过渡平缓，使大地与人物融为一体。圣母年轻的面庞和金色的发辫构成了完美女性的图像，她既具生育力又谦逊，既美丽又无私——这些都是上帝之母应有的品质。

象征符号在画中比比皆是。蓝色斗篷是圣母的传统穿着；蓝色不但是一种极其昂贵的颜料，而且自古以来就是帝王之色。画中这件斗篷上镶有金边和刺绣（绘画创作日期半嵌在领口的刺绣里）。马利亚裙子的红色指代基督受难，并预示她未来的悲痛。圣母坐在地上体现出她的谦卑。拉斐尔还在她周围画上了罂粟、雏菊和草莓。罂粟与睡眠和死亡有关，指涉耶稣将死；雏菊或象征其无罪；草莓暗指生育力。

画作通过姿势和象征性的暗示完成叙事。圣母转过身来，垂头看向婴儿施洗约翰（她的表姐妹伊丽莎白的儿子）。约翰跪在圣婴基督面前以示崇敬。他的身上裹着一块紫布（而非传统的兽皮），呈小男孩的模样。约翰手中的芦苇杖是他的标志物，杖上的十字形显然预示着十字架苦刑。圣母对孩子们的扶

持姿势及体贴照料，凸显出她充满母爱的关怀。她温柔而悲伤的神色，以及散布于其身周的鲜花，均体现出她对未来的痛苦有所觉察。圣婴基督伸手抓住玩伴的玩具，引发观者思考婴儿的姿势如何体现成人的意图。这样一来，在这片祥和的环境中，母亲和两个孩子看似平凡的互动演绎出了基督教的核心情节：上帝创造身为人类的圣婴，而耶稣成年后接纳死亡，确保人类获得救赎。

这幅画成功的原因，是拉斐尔能够造就完美而又自然的理想人物，从而将画作传达的动人情感刻画得入木三分。马利亚是一位伟大的母亲：她年轻、美丽，疼爱孩子，并接受未来的命运。她养育的两个孩子身体强健、营养充足，行为举止也与年纪相符。比如，她的儿子圣婴基督便对母亲的爱报以深情，像小孩子那样依偎着她，还用小手摩挲她的胳膊。就社会期望而言，画中传达了无懈可击的家庭价值观；就叙事而言，这是未来的十字架苦刑惨剧袭来之前的平静。在神学意义上，上帝的神圣之爱具体展现在画中的母亲、儿子和表兄身上，也传递给虔诚的观者。

拉斐尔在旅居佛罗伦萨期间（1500—1506），曾为私人绘制过若干小型圣母子图像。这幅画的赞助人是佛罗伦萨银行家塔迪奥·塔代伊（Taddeo Taddei），是当时一位小有名气的收藏家。这类图像深受佛罗伦萨上层社会的赞助人喜爱，对他们来说，这些画作不仅是值得拥有的艺术品，也是增强祈祷效果的辅助工具。

泥土色的村舍毫不起眼，与背后的幻想城镇的风光形成对比。这或许会让人想起基督的卑微出生，这是救赎人类所必需的。

拉斐尔在圣母的长袍边缘记下了画作的创作日期。绣在整条镶边上的字母都在刻意模仿希伯来文字的字体，这些镌造

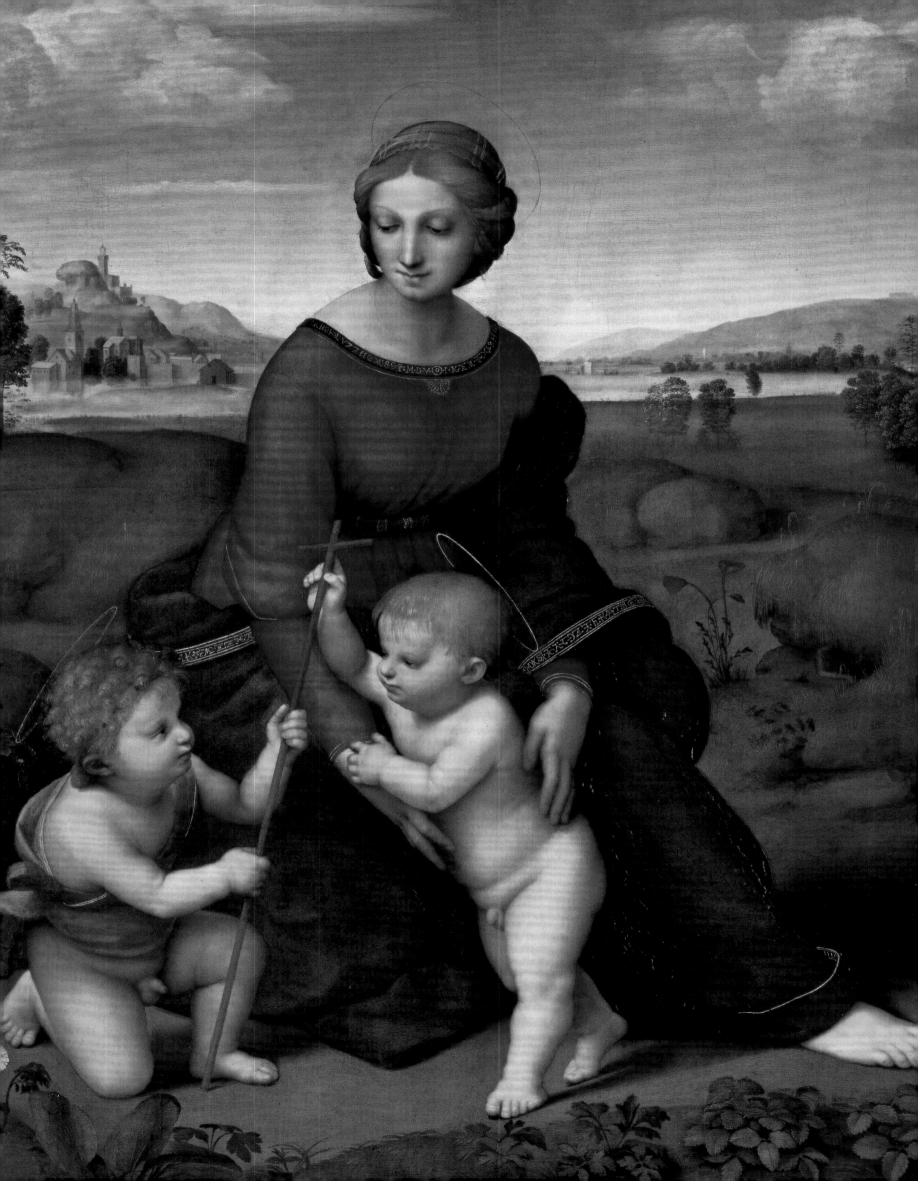

拉斐尔

（Raphael，1483—1520）

《雅典学院》

1510—1511年

湿壁画

500厘米×770厘米

罗马，梵蒂冈，签字厅

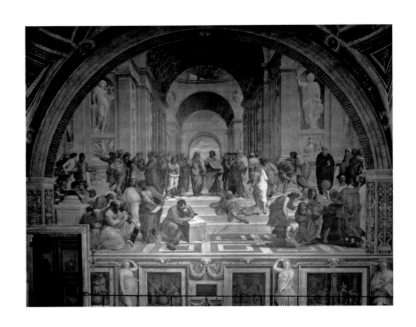

教皇尤利乌斯二世（Pope Julius II，1503—1513年在位）的图书馆的一面墙上正画着这幅《雅典学院》。与其他几幅表现"诗歌""法学"与"神学"的画作一样，《雅典学院》也从视觉上呈现了教皇图书馆藏书的一个分类（哲学）。画作内容丰富、构图复杂、古典主义鲜明，把尤利乌斯钻研人文主义学问的勃勃雄心体现得淋漓尽致。尽管尤利乌斯最为人所知的是贪图现世享乐的"战神教皇"身份，但他也需要完善自己的政治身份，展现对智识的追求。事实证明，尤利乌斯对艺术的赞助是他留下的最伟大的遗产。

在这幅湿壁画中，拉斐尔融合过去与现在，让创造古典学识的古希腊和古罗马世界鲜活地出现在教皇现今的住所之内。他将场景设在一座古典主义建筑中；饰有藻井的开放式巨型拱顶，既让人想到罗马帝国的辉煌，也让人想起布拉曼特（Bramante）修建新圣彼得大教堂的大胆工程。音乐之神阿波罗（Apolo）和智慧之神密涅瓦（Minerva）的雕像立于建筑高处，统辖整幅画面。台阶上、铺砖广场上，人物三五成群，四处徜徉，或学习，或交谈，或展示，或争论。智识活动是这幅湿壁画的主题。拉斐尔并未使用传统的托寓手法，而是用人物的外形展现其内心。例如，第欧根尼（Diogenes）四肢舒展地躺在阶上，衣衫褴褛，以显示这位哲学家思维方式迥然不群，对人类成就漠然置之。

拉斐尔将构图焦点放在台阶顶端的两位主要人物身上。他们是柏拉图（Plato）和亚里士多德（Aristotle），代表理解人与自然的两种哲学方法。柏拉图是一位老者，身着红袍，手指天空。这个手势指涉柏拉图对思想世界的关注，这是一个超乎我们对现实的认知的、形而上的世界。与之相反，亚里士多德更为年轻，他蓄着黑须，向外伸手，与世界连接。

其他人物的群聚分组和位置安排，都依照其哲学思想在这一主导体系中的分类而展开。关注思想观念及抽象概念（尤其是音乐）的思想家都出现在画面左侧，这是属于柏拉图的领域。在这侧，我们可以看到一位可能是苏格拉底（Socrates）的人物，正与一群年轻人交谈，他掰着手指列举自己的观点，这是苏格拉底式辩论技巧的一种经典呈现方式。前景左侧，毕达哥拉斯（Pythagoras）正坐在那里阅读一本书，还有一个旁观者拿出一块石板，展示他提出的音乐定律。画面右侧的哲学家探究的则是亚里士多德的世界。在毕达哥拉斯那群人对面，还有另一群人围在一个俯身在石板上演示理论的人周围。此人便是欧几里得（Euclid），人们通常认为这是一幅伪装的肖像，所画之人是拉斐尔的建筑师朋友多纳托·布拉曼特。欧几里得身后站着两位手持球状仪的哲学家：地理学家托勒密（Ptolemy）背对观者，手拿地球仪；后面那位则是天文学家琐罗亚斯德（Zoroaster），手托天球仪。后面的角落里藏着两个小脑袋：这是一幅肖像，画的是完成了这间房间的天顶画的画家索多马（Sodoma），以及头戴黑帽的拉斐尔本人。拉斐尔借由将自己及其他艺术家置于画面当中，表明艺术事实上是一种智识活动——它是一种研究和探索的形式，而非仅仅是件体力活。拉斐尔坚定地把自己放在亚里士多德一侧（和根据观察所得展开思考的哲学家们站在一起），这绝非巧合。

在绘画进程后期，拉斐尔又在前景中添加了那个坐在一块石板旁的褐衣人。长久以来，人们一直认为这是米开朗琪罗的肖像，他当时也在梵蒂冈，忙于创作西斯廷教堂天顶画。拉斐尔把米开朗琪罗扮成哲学家赫拉克利特（Heraclitus），这两个人都散发出一种忧郁的气质。为了向米开朗琪罗在西斯廷绘制神之造物的成就致敬（拉斐尔可能曾于1511年未经许可造访过该礼拜堂并看到这些画作），拉斐尔将他置于柏拉图一侧，认为这位同行是一位关注更高事物的哲学艺术家。

《雅典学院》里的建筑平面图与多纳托·布拉曼特为新圣彼得大教堂（St. Peter's Basilica）所作的设计图极其相似。布拉曼特可能帮助好友拉斐尔设计了湿壁画中的虚构建筑。

这个人物原本是希帕提娅（Hypatia），她是古典时期一位杰出的新柏拉图派哲学家，也是拉斐尔这幅湿壁画中唯一的女性。在教会机构提出异议后，拉斐尔把她改画为教皇尤利乌斯二世的侄子弗朗切斯科·马里亚·德拉·罗韦雷（Francesco Maria della Rovere）。

柏拉图手指上方，指代由理想形式构成的领域，这些形式在我们尘世间的呈现并不完美。柏拉图哲学认为，心灵会自然而然地搜寻最高尚的源头，在这幅为教皇而作的画中意指基督教的上帝。

伸展四肢躺卧台阶的是禁欲主义哲

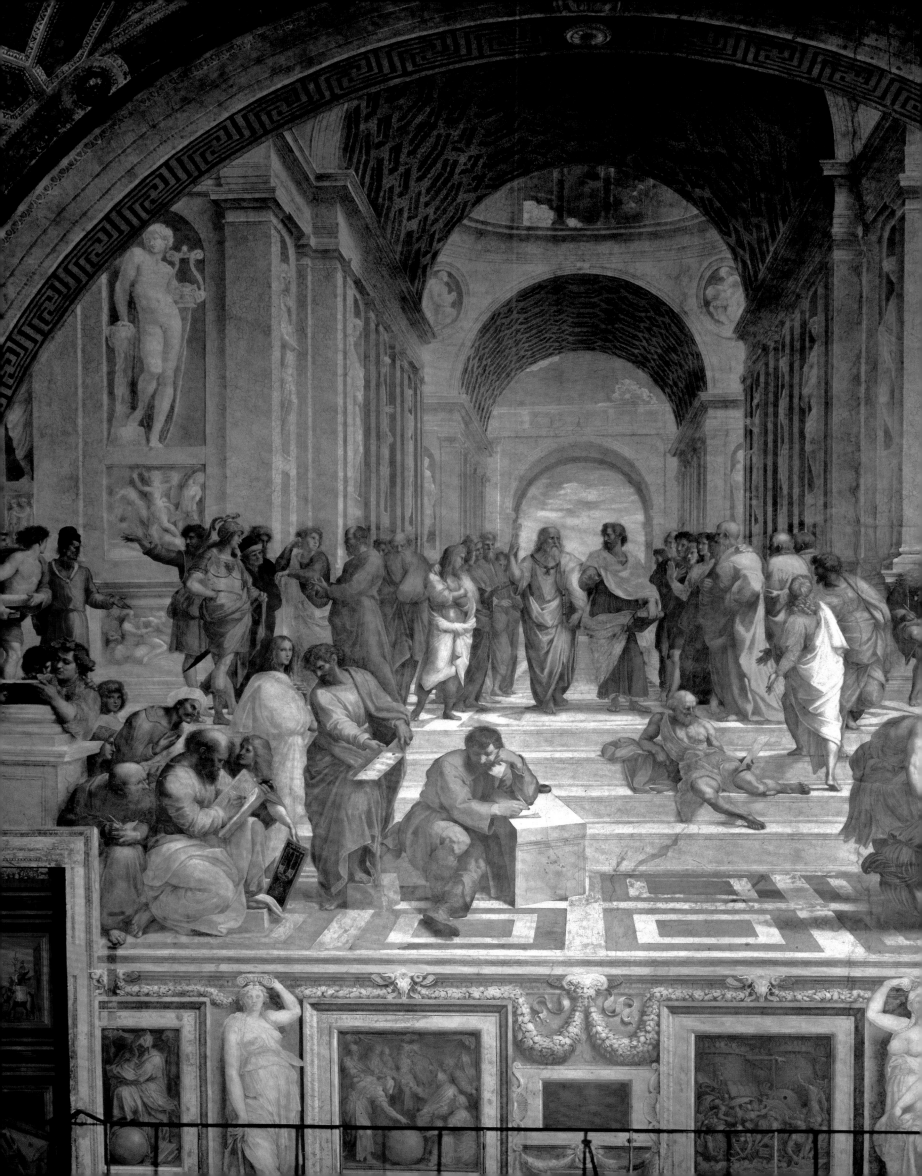

皮耶罗·迪·科西莫
（Piero di Cosimo，1462—1521）

《玛尔斯与维纳斯》

约1500—1505年

木板油画

72厘米×182厘米

柏林，国立博物馆

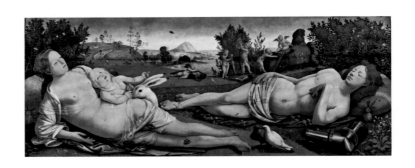

在古希腊罗马神祇的风流韵事中，爱神维纳斯和战神玛尔斯（Mars）之间的私通可谓路人皆知。维纳斯嫁给了丑陋、瘸腿的火神伏尔甘（Vulcan），但英俊、健壮的玛尔斯才是她真心倾慕的对象。这幅画并非对他们某次约会的如实描绘。相反，这是一幅关乎爱情的寓意画，起到抚慰心灵、舒缓情绪的作用。在绿草如茵的前景里，这对情人躺在毯子和枕头上，状态十分松弛，四周环绕着鲜花和（象征维纳斯的）香桃木丛。这是一片名副其实的"胜境佳地"（locus amoenus），一个与爱情和欢愉有关的田园牧歌式风景。

画面右侧，玛尔斯正在酣眠，一条胳膊别扭地横在胸前，显示他睡得不省人事。画面另一侧的维纳斯与玛尔斯呈镜像姿势，同样斜倚在一个枕头上。她抬头望天，心不在焉，甚至有几分百无聊赖。一个胖胖的小丘比特依偎在她手臂之下，还有一只白兔从她曲线优美的臀部后面探头窥望。在后方宁静的风景中，几个裸童正在摆弄玛尔斯扔在一旁的盔甲。灌木丛将这对情人休憩的地方包围起来，增强了隐私感和亲密感。此外，私密树丛和开阔远景之间的对比也突出了此时此刻的即时性。

其他对比则强调了画作与情欲有关的本质：皮耶罗细致地刻画了维纳斯头发的肌理，和从华丽头饰（由黄金和珍珠制成）间滑落的蜷曲发丝。维纳斯身上只披着一块透明的灰布，她半躺着、倾侧着、扭转着身躯，给予观者最充分的视觉享受。两位情人身下的精美织物，以及他们周围繁茂的青草和鲜花，也凸显出场景与俗世和情色有关的特质。玛尔斯的枕头上落着一只苍蝇，维纳斯的腿上停着一只蝴蝶，画中皆是这类质感对比的生动例子。皮耶罗运用极致的自然主义手法绘制这些昆虫，再次制造了一个建立在有关艺术欺骗性的古典故事之上的人文主义巧喻。这些昆虫还表明两人正在松弛地憩息，再加上两人潮红的双颊，可能在暗示二人刚刚云雨了一番。

然而，有迹象表明这段静谧的爱情时光是短暂的。丘比特看母亲的神情有些古怪，就此，乔尔乔·瓦萨里在1568年出版的书[1]中解释是因为男孩害怕兔子。考虑到这幅画为瓦萨里所有，他竟未提及丘比特正指向远方，表明玛尔斯身后的画面之外有什么东西，这未免有些奇怪。事实上，中景里的几个裸童之一已注意到这股外力，他转过身去，惊愕失色。远处的两个小裸童也伸手一指，回身逃窜。皮耶罗没有具体描绘这片"胜境佳地"面临着怎样的威胁，但是这类在爱情花园里享受浪漫的田园生活的故事，在经典故事中往往以悲剧收场。受过良好教育的观者看到这幅画时，可能已经想起伏尔甘发现这对偷情鸳鸯的著名故事，以及他如何用网将他们捉住，在诸神面前展示并羞辱他们。或者，这幅画可能只是意在点明欢愉是短暂的，而爱情抚慰心灵的作用从不持久。

皮耶罗温文尔雅、博学多识，但步入暮年之后，脾性确实变得相当古怪，瓦萨里对此津津乐道。据传，他害怕雷雨和火焰，拒绝烹饪，也不愿打扫房子，只吃煮鸡蛋。尽管瓦萨里的描述委实有趣，还有些令人费解，皮耶罗照样在佛罗伦萨获得了公众认可：他精心设计的、充满戏剧性的寓言剧本在街头上演，他还接到过权贵阶层的委托，包括在罗马西斯廷教堂作为画家工作过一段时间。这幅画作比例狭长，说明这是一种名为"斯帕列拉木板彩绘"（spalliera）的室内画。这些木板画会被安装在高于护墙板的室内墙面上。此类作品往往具有装饰和说教的双重功能；在这段时期，许多作品都是为庆贺婚礼而作。在此背景下，皮耶罗的这幅绘画就不仅仅是有着时髦的古典题材的博大精深之作，同时也是可以卖弄风情的诙谐之作，旨在强调新婚夫妇的伉俪情深以及云雨欢好。

[1] 应指第二版《艺苑名人传》。

裸童展示着"爱情"的战利品。画作有双重寓意：尽管维纳斯连战神的盔甲都能卸下，但是爱情——生育和繁荣——只能在和平年代开花结果。

就连船只也停靠在港湾，卷起了风帆。风偃旗息鼓了。有迹象预兆着什么事情即将发生——可能是伏尔甘就要到来——这或许是为了增添叙事的趣味性，让人想起自古以来宫廷婚外情的定式，或体现了画家的怪癖。

玛尔斯盔甲的一片护腿被他扔在身后的地上，像是一个无用的玩具。这片盔甲，再加上右侧立在地上的红剑，或是一个淫猥的视觉玩笑。

鸽子作为维纳斯的圣物象征忠贞的爱情；这幅斯帕列拉木板彩绘可能是一件新婚礼物。年轻的人物表明夫妇二人门当户对，是文艺复兴时期的理想婚姻。挂在婚床上方的俊美恋人有助于夫妇生出漂亮的孩子。

这株垂头丧气的幼苗无疑指向精疲力竭的玛尔斯。

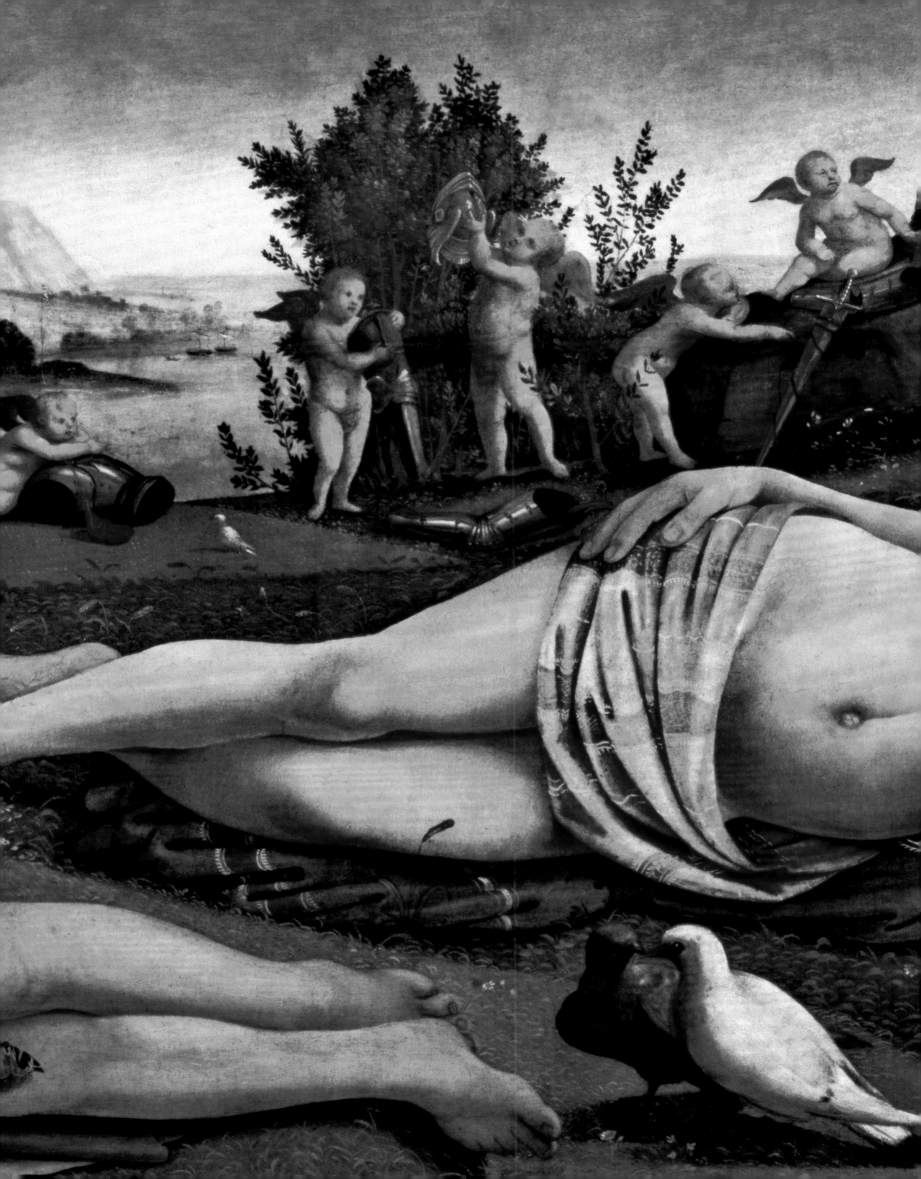

皮耶罗·迪·科西莫（1462—1521）

《玛尔斯与维纳斯》，约1500—1505年

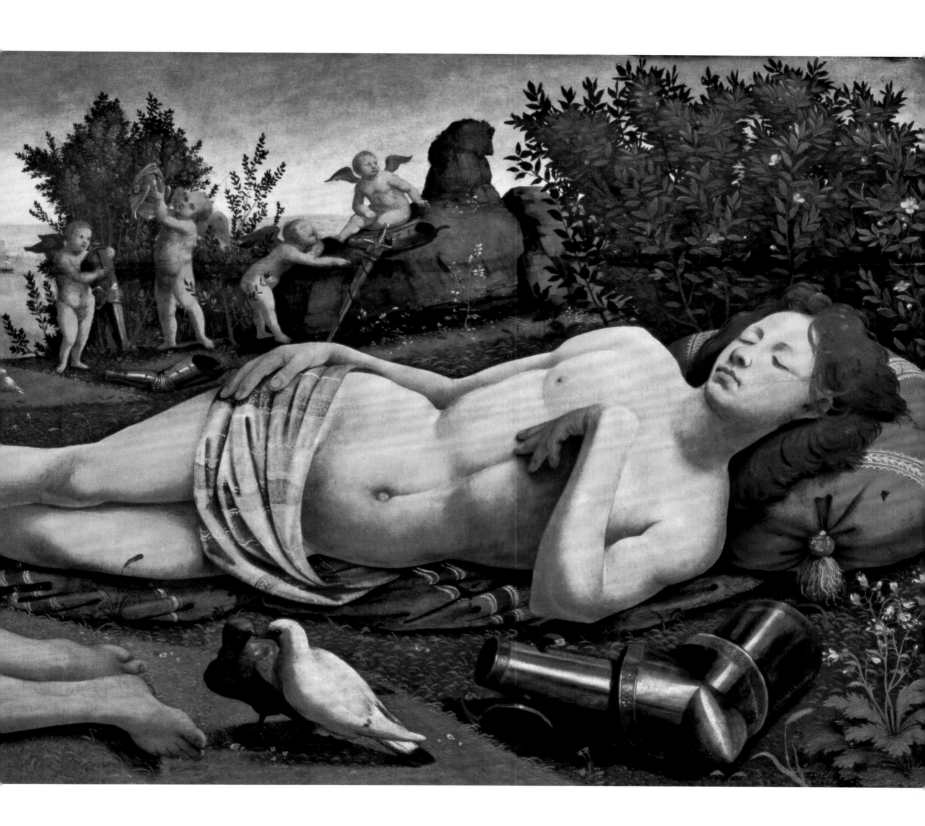

乔尔乔内
（Giorgione，1477—1510）

《三贤士》

约1508年
布面油画
126厘米×146厘米
维也纳，艺术史博物馆

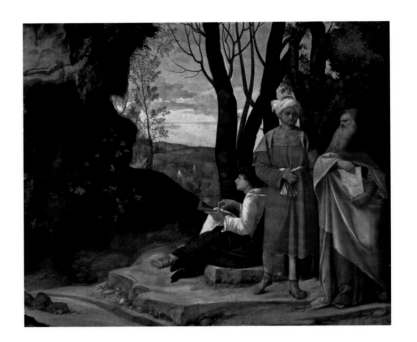

三个年纪不同、着装各异的男人聚集在一片小树林中，他们身旁有个入口，可以走进一片露出地表的岩群。这个场景在16世纪头十年的艺术品中并不常见。乔尔乔内（Giorgione）以创作神秘题材闻名，十分吸引文艺复兴时期威尼斯那些能够辨识晦涩的主题及人物的人文主义者。此画极可能旨在描绘三博士，他们正在等待天空传来的信号。我们几乎可以确定，该场景取材于圣约翰·克里索斯托[1]记述的三博士的故事，但乔尔乔内更进一步，将其描绘成了一幅有关生命不同阶段的寓意画，或许还体现了古代学识发展的地理和文化渊源。

马尔坎托尼奥·米基耶尔（Marcantonio Michiel）曾在1525年记载，他在塔迪奥·孔塔里尼（Taddeo Contarini）家中见到一幅画，"有三位贤士身处一片风景当中，他们两立一坐，正对着太阳的光芒沉思；画里有一块岩石，绘得神乎其神"。他没有具体地阐明这是哪幅画，数百年来，这一直让学者困扰不已。

这几位男性显得对天文学和土地测量很感兴趣。坐在左首那位年纪最轻，他向外望去，用量尺和罗盘做着标记。米基耶尔提到，这个人在对着太阳的光芒沉思，表明他正在测量土地以备远行，或许还在青天白日之下注意到一个奇怪的现象：太阳在远方沉落，但光线似乎来自画面前方。《圣经》的许多注解文献声称，那颗神奇的星星[2]即便在白天也会闪闪发亮，它是否已经出现？年轻人身穿一件简单的宽松外衣，或代表拥有古老学识的希腊世界。

中间那位衣着考究、缠着头巾的短须人物或代表巴比伦文明，他们对星星的知识储备十分丰富。他的肩上围着一块布料，用一个形似护身符的金色搭扣系牢。其宽松外衣的下摆处缝着金线，十分显眼，能看得出绣的是一段文字。遗憾的是，这些文字如今已无法辨认，这些文字从一开始就没有具体内容。

右边是一位长须老者，穿着厚实的袍子，让他看上去像一位先知。他应是犹太人，可能还与摩西本人有些渊源；据传，摩西从埃及人那里学到了天文知识。他拿着一个卷轴，上面绘有地球和月亮的示意图，还能看到一种古代仪器的局部，这种仪器能够根据北极星的位置测量经度。该装置对旅行者来说尤为实用。纸张的左上角写有数字3、4和5，代表勾股定理最简单的形式：作为直角三角形的两条直角边和斜边的长度，三的平方加四的平方等于五的平方。

赞助人孔塔雷利（Contarelli）据传对炼金术很感兴趣，而这类主题能在其他古代文明的天文学、数学和神秘学知识中形成基督教的基础。乔尔乔内本人星象不佳，命运多舛。1510年，他在威尼斯死于瘟疫，时年三十有余。当时最伟大的收藏家之一伊莎贝拉·德·埃斯特听闻乔尔乔内的死讯，还徒然地写信[3]，想设法获得一幅乔尔乔内的夜景画。他的作品有一种诗意的惆怅，对后来成为16世纪威尼斯首屈一指的艺术家的提香（Titian）产生了持久的影响，几乎也影响了在未来数十年间活跃于威尼斯的每一位艺术家。

[1] 圣约翰·克里索斯托（St. John Chrysostom，347—407），一位重要的天主教早期教父，君士坦丁堡普世牧首，被誉为"金口约翰"。
[2] 伯利恒之星。

[3] 写给她在威尼斯的代理人。

三个人物或许还代表生命的不同阶段，或许还体现了古代学识发展的地理和文

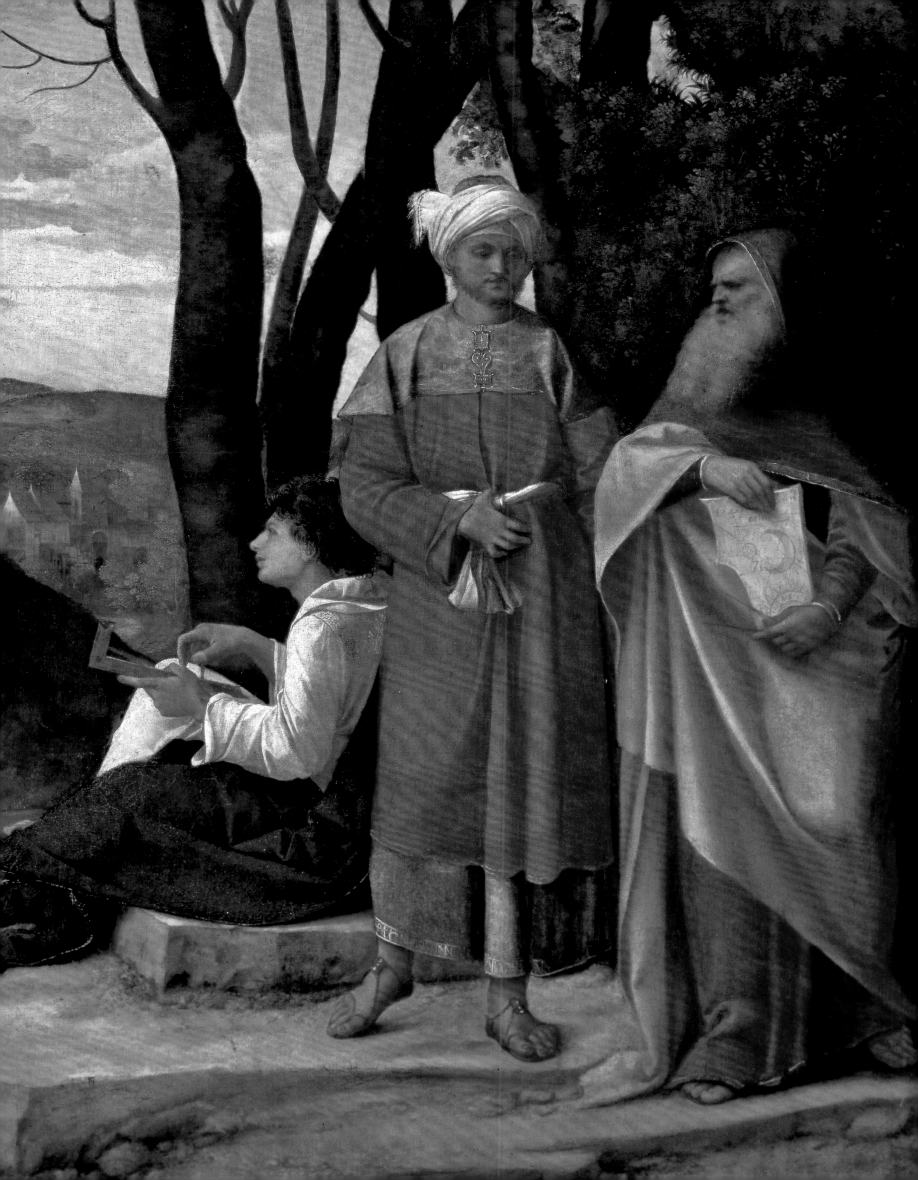

阿尔布雷希特·丢勒
（Albrecht Dürer，1472—1528）

《朝拜三位一体》

1511年
木板油画
135厘米×123厘米
维也纳，艺术史博物馆

这幅气势恢宏的作品创作于丢勒的成熟时期，画面中心是基督教会的核心神学概念之一——三位一体。丢勒按照基督教艺术传统，用三种不同的形式表现具备三个位格的上帝这一概念：圣父上帝（神圣权威），钉在十字架上的基督（上帝造人），以及鸽子（圣灵）。丢勒在画中赋予了这些复杂的神学概念明显的实体性、人性和真实性。一处细节表明这位被蓝布围裹的上帝不具有形之身，因为他稳坐之处和脚踏之处各是一道彩虹。在上帝张开的双手之间，钉在十字架上的基督的身躯悬在空中，另有几位天使撑起一块有耀眼金色刺绣的绿色荣誉布。圣灵之鸽在他们上方从天而降。这组关键群像体现了基督教的神性概念——同时也展现了丢勒身为人物画家的精湛技艺，以及他对文艺复兴时期绘画技法的娴熟掌握。

整队天兵都聚集在三位一体人物的周围。众人的位置依其地位高低精心排列，让观者得以纵览基督教思想全貌。画面底部的辽阔风景展现的是尘世，田野、山丘和繁华城市尽收眼底。尽管此地只有画面右下角的丢勒茕茕孑立，但我们能在风景中看到人类活动的痕迹，如房屋、耕地和船只。风景上方是比之更神圣的神职人员（左首的修女和修士），然后是国王和女王（位于画面中心的右侧）。

更高一层是圣徒及《圣经》人物。左边有一群殉道者，她们代表恩典时代，即基督在世的时代。在此描绘殉道者旨在强调献祭是基督徒的一项基本美德。女性殉道者们手执棕榈叶；着蓝衣的圣母马利亚位列最前端；带着刀轮的亚历山大的圣凯瑟琳在马利亚正后方，旁边是抱着一块磨盘的圣克里斯蒂娜（St. Christina）；戴着王冠的圣巴巴拉（St. Barbara）立于画框边，手拿圣餐杯（而非她通常所带的塔楼）；而在靠近中心的位置，抱着羔羊的圣阿涅塞（St. Agnes）转身微笑。这些物品指涉每一位圣徒的殉道方式及本领，以此点明人物的身份。

在右侧，我们可以看见以施洗约翰为首的一群以男性为主的圣徒、先知及《旧约》人物。右侧出现的是与律法（《旧约》）时代有关的人物；约翰起到两个时代之间承前启后的作用，因为他是第一个认识到耶稣具有神性的人；大卫王头戴华丽王冠，正在弹奏竖琴（指涉其《诗篇》作者的身份）；摩西立于其身后，面色严肃，展示着两块十诫石板；最靠近上帝的更高处由天使及圣翼天使（Seraph）占据，他们打趣地笑着，手举令基督受难的刑具（柱子、长矛、海绵、钉子和鞭子）。

在最初的展示环境中，这幅画作是纽伦堡的贫困男性养老院"十二兄弟之家"（Twelve Brothers House）的主祭坛画，绘画原本装在一个刻有"最后的审判"的精致画框内。能够想见，对那些年长的观者来说，有关献祭、死亡、审判和救赎的要旨应会产生强烈的共鸣。此外，为让此世与来世的联系更加清楚，丢勒本人站在画作底端，指向那将为优秀的忠信者到来的天堂。

两块十诫石板名副其实地代表着在基督左侧的《旧约》律法及《旧约》先知。旧秩序被基督右首的圣徒所象征的"新时代"接替。

彩虹是连接天地的桥梁。在《旧约》中，大洪水之后的彩虹象征着上帝与人类之间的契约。

基督教传统上认为，马利亚和基督是大卫王的后代。据传，大卫是《诗篇》的作者，这本书是一系列赞美诗，而这种文体的名称衍生于"竖琴"一词。大卫的这种乐器样式出现在很多图像中，从泥金装饰细密画到绘画和雕塑不等。

闭合式王冠或显示其皇帝身份。纽伦堡市只接受神圣罗马帝国管辖。画中，世间的伟人展示着诸如王冠、权杖、马刺等标志物，同时也对老者和穷人照顾有加。

施洗约翰是一个深居沙漠的苦行者。基督教信仰认为他是旧秩序的最后一位先知，因为他先于基督出现。此处，他的身形比《旧约》里的先辈更大，也是唯一一个望向基督的人。

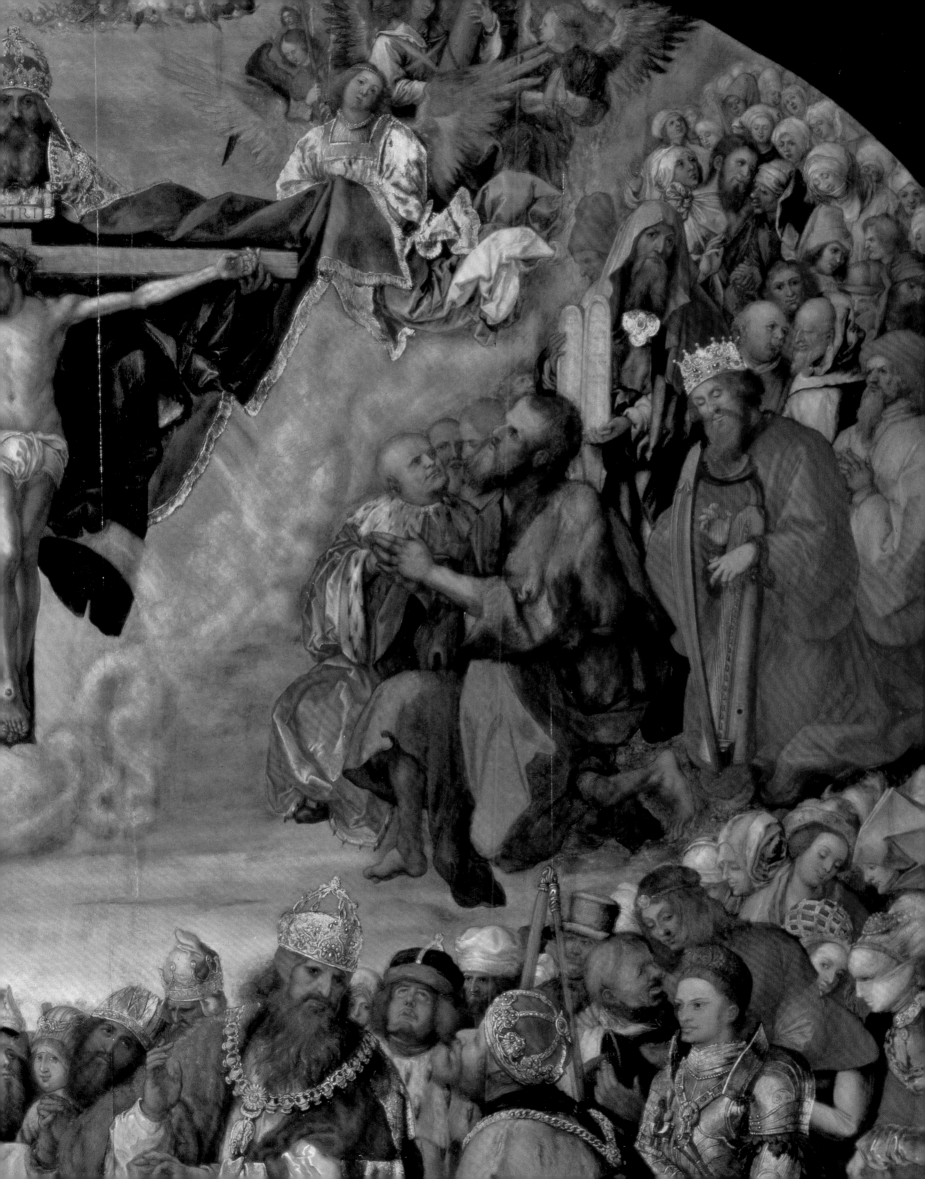

马蒂亚斯·格吕内瓦尔德
（Matthias Grünewald，约1480—1528）

《伊森海姆祭坛画》

1515年
木板油画
269厘米×307厘米[1]
科尔马，恩特林登博物馆

马蒂亚斯·格吕内瓦尔德笔下的《伊森海姆祭坛画》阴森可怖而又灿烂辉煌，是文艺复兴时期最错综复杂的作品之一。这幅祭坛画实际上分为三个阶段打开：外侧的景象呈现了一个有些瘆人的基督，他沉疴缠身，毫无血色，身体青肿，淋漓的鲜血从他的荆冠和身侧的刺伤，以及钉在他的双脚与双手中的十字架钉子间流出。但与寻常画作不同的是，基督的身上还生满毒疮。他感染了"圣安东尼之火"，引发这种可怕疾病的是麦角菌——一种生长在黑麦草上的真菌。彼时的人们不知致病元凶，只能眼睁睁地看着染病者在剧痛中扭曲翻腾，并在幻觉中失去理智。

这幅祭坛画的委托人是德国伊森海姆一家医院礼拜堂的修道院。那里的修士在救助身患此疾的病人，而这幅图像旨在将染病者与基督本人的苦难联系起来，同时鼓舞那些从事受累不讨好的救济工作的修士。

祭坛画中联那幅基督钉上十字架的场景可谓荡魂摄魄：这不仅仅是因为基督的尸体千疮百孔、伤痕累累，且在下方祭坛台座附饰画的"基督下葬"中再次出现，还因为土地寸草不生，天空阴沉压抑；抹大拉的马利亚跪在基督脚边，做出绝望的姿势；左侧的圣母在哀痛中昏厥，心神不安地向后倒去，被圣福音约翰搀住；画面右侧的施洗约翰指向基督，他在此处的出现既不寻常，更有几分怪异。他和几位哀悼者分侧而立，因为他是以先知，而非目击者的身份在此，他通过题写于肩膀上方的文字宣称"他必兴旺，我必衰微"。施洗者的羔羊将腿环绕在一座十字架上，蹄子扒着一只圣餐杯。几位人物的身形比例大小不一，令画面更显怪涩和神秘。画中风景不仅契合十字架苦刑的发生，也展现了约翰在旷野的呼喊。

至于侧屏，右联绘有圣安东尼，他在魔鬼的折磨之下仍不屈不挠，因此被选入画。与之相似，左联中的圣塞巴斯蒂安（St. Sebastian）被乱箭射中，但得以幸存。

每逢节庆，人们会将外层画板打开，露出一组无比鲜艳、悦心娱目的画面。一幅"基督诞生"横跨于中联的两块画板之上：右侧是圣母崇子，左侧则有一支天使歌咏队，其所在之处是一幢富丽堂皇的建筑物，旨在让人联想到圣餐杯或所罗门圣殿。这幅"基督诞生"中有若干独特的细节。天使的长袍鲜艳夺目，丝绸的颜色变幻莫测，让他们看上去超凡脱俗。一位长有羽翼的天使没有观看"基督诞生"，而在遥望天空。这位可能是堕落天使路西法，我们可以根据孔雀冠辨识他的身份，这是最严重的罪恶——傲慢——的标志。一种传说称，路西法在基督诞生时在场，只是无力阻止基督道成肉身。圣殿中还有另一位头戴火焰冠的天使，正面向圣母子祈祷。她可能是马利亚本人作为天上母后的精神化身，也可能是基督教会（Ecclesia）的精神化身。圣父上帝出现在画面上方的天空中，指引着一群小天使如瀑布般从天而降。圣母把圣子抱起，贴到脸边，而圣子正拨弄着一串玫瑰念珠。圣母身下的矮墙暗指"hortus conclusus"，即常见于中世纪图像中的"封闭的花园"。

第二组画板打开后，映入观者眼帘的是图像与雕像的组合（图中未示），包括其他与瘟疫有关的圣徒，还有一幅圣安东尼饱受各类恶魔蹂躏的骇人画面。

[1] 此为中联《基督钉上十字架》的画幅尺寸。

一群天使如光芒四射的瀑布一般从上帝的宝座倾泻而下。此番辉煌景象，即便无法治愈患者，也能为垂死之人带去慰藉。

圣婴基督握着一串玫瑰念珠。尽管在《伊森海姆祭坛画》创作之时，教会在官方规定中允许人们使用玫瑰念珠，但教会仍怀疑有人会用其施展魔咒。同样，婴儿胸前的珊瑚也是一个护身符。

这个神秘的戴冠人物身周散发光芒，或意在将正在承受痛苦的观者引入一种有疗愈作用的催眠状态，同时展现一幅令人神往的天国景象。

这只玻璃水壶里盛放着清水或圣油。其器型可追溯至波斯，或暗指炼金术医学实验。

院门紧闭，门上有十字架，强调圣母"封闭的花园"的特质。无花果树让人联想到伊甸园和分辨善恶树，也象征着降临节的礼拜节期[1]以及天国的来临。

[1] 即圣诞节前的四个星期，从距11月30日最近的一个礼拜日开始计算。

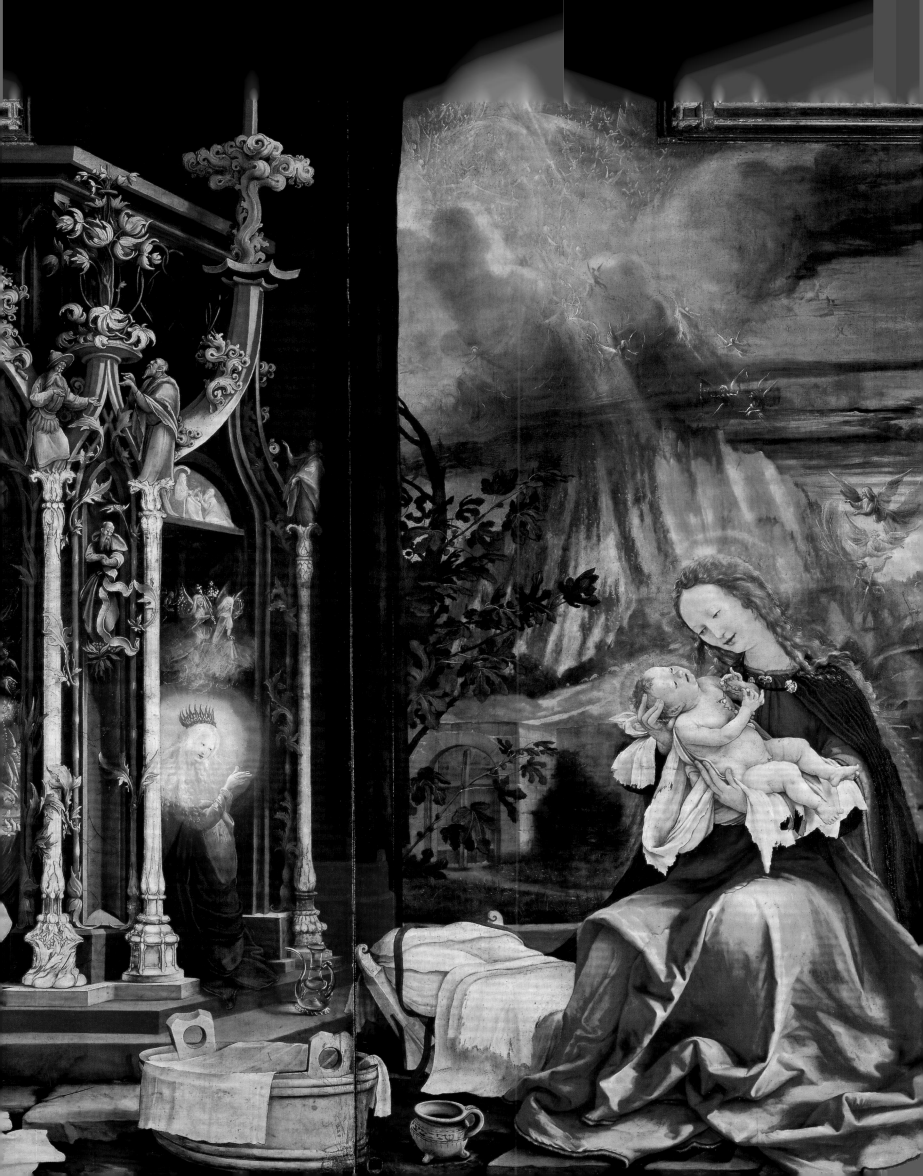

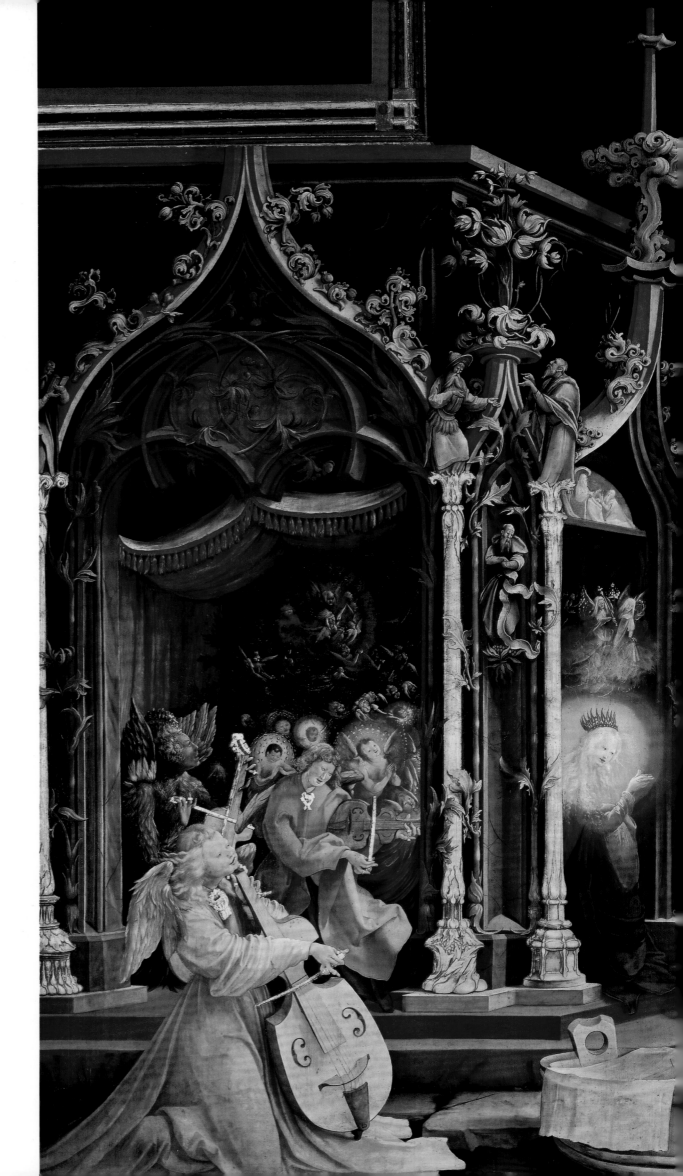

马蒂亚斯·格吕内瓦尔德
（约1480—1528）

《伊森海姆祭坛画》
1515年

144

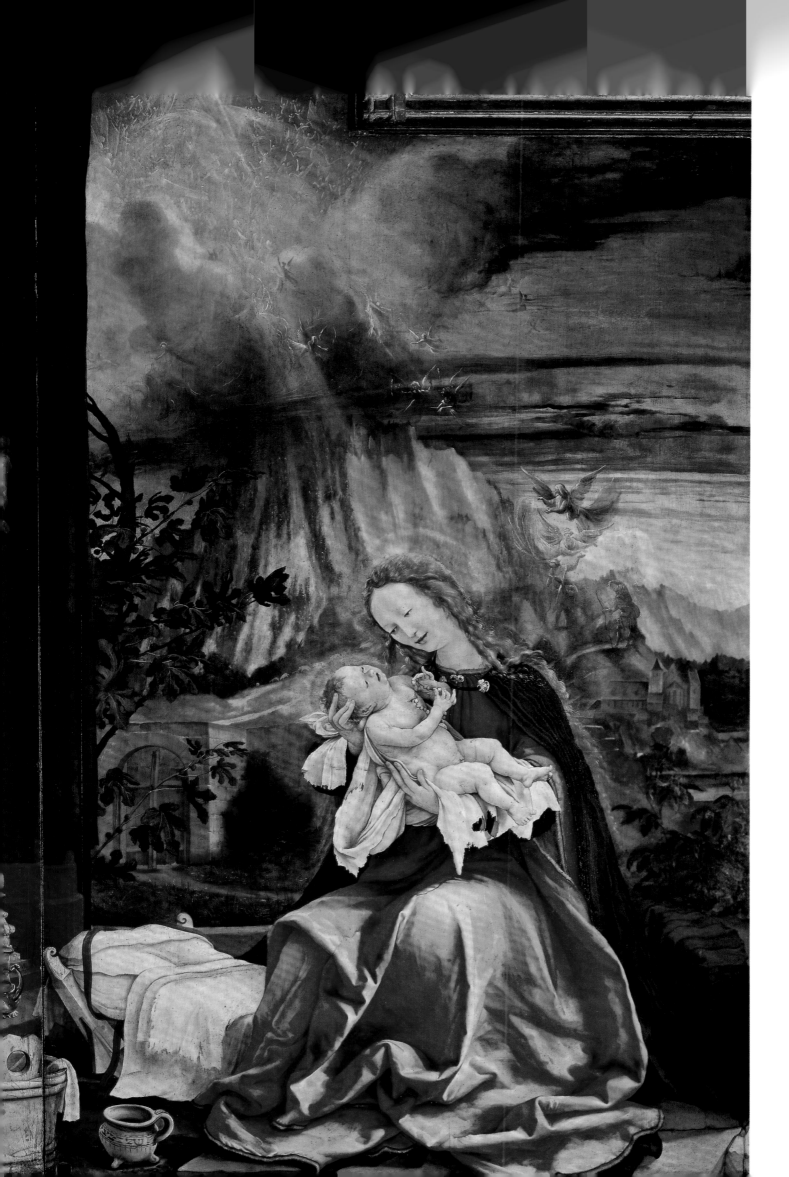

145

昆滕·马赛斯

（Quinten Metsys，1466—1530）

《钱庄老板和妻子》

1514年

木板油画

70.5厘米×67厘米

巴黎，卢浮宫

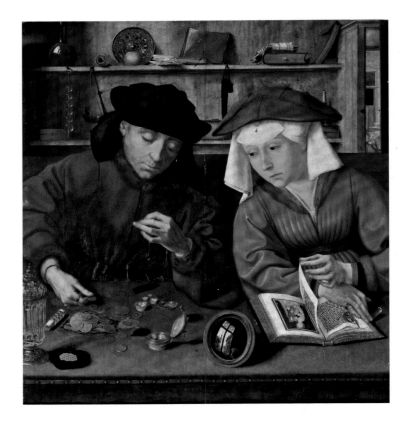

男一女面对观者坐在工作台前，身后的架子上放着图书及其他物什。我们可以从画面右端的门缝中窥见一条尼德兰的街道，那里有两个男人在交谈。在16世纪艺术中，这样的画面极不寻常——因为它展现的显然是一位钱庄老板的小隔间或办公室。明显的世俗场景表明此画作于尼德兰，描绘日常生活的图像（后称风俗画）在那里十分兴盛。画作以自然主义手法创作，对物体的表面、肌理和细节绘制细致，动作、物件和空间都经过精心挑选，蕴含多重意义。

这对夫妇的衣服上有皮毛镶边，巾质地上乘，表明他们是富裕的中产阶级出身。不过，他们穿着15世纪的旧式服装，因而与日常生活显得格格不入。男子右手拨弄着几块硬币，左手提着一架正用于称重的天平。他的面前摊着一大堆硬币，表明他是个钱庄老板或放债人。他正聚精会神地给钱币称重；他的妻子看着他，一副心不在焉的样子。她翻动着一本书的书页，这是一本插图丰富的私人祈祷书，又名"时祷书"（book of hours）。这类时祷书是贵妇的标志物，她们会随身携带这些书，作为敬拜的辅助（和身份的象征）。两人面前铺有毛毡的工作台略微前倾，台面上散布着各式物件。当中有一面小圆镜、一套秤砣、一包珍珠，还有一个威尼斯产玻璃容器。

尽管有人将这些物件和这幅画作解读为对荷兰社会商业基础的讽刺性批判（与伊拉斯谟的道德批评一脉相承），但种种线索表明画作在论述涉及道德及经济两个层面的平衡的重要性——甚至称之为"布道"也不为过。原画框上题有一句摘自《利未记》的铭文，写道："要用公道天平，公道砝码。"看到这句有关为人应正直、公平的警言，我们会认为二者是辛勤工作、追求美德的普通人。男人正忙着称重，专注于天平上的读数；他的妻子从祈祷书中抬起头来，观看丈夫如何努力寻求平衡与公平。祈祷书的书页翻起，露出一幅圣母子的泥金装饰图

像；有字的页面上有一个放大字体的字母A，里面绘有上帝的羔羊，指涉基督与复活。

观者所在的空间映入朝外的镜子里，镜中有一名老者，他头戴红帽，携一本祈祷书坐在一排窗前，窗框中能看到一座高耸的教堂尖塔。而在后方的街景中，市井庸愚正争执不下，与之形成鲜明对比。画内空间被仔细加以区分，暗示钱庄老板和妻子介于愚昧和正直之间，身处棘手的中间地带。

后方架子上胡乱放着一些藏书和账本，每一本都与绘画主题有关。上层架子上摆着一个装着半瓶水的阔底玻璃瓶。闪烁在玻璃瓶曲面上的光线，不仅展现了马赛斯的画技，也指涉纯洁。此类器皿往往象征马利亚的贞洁，因为玻璃可以被光穿透却仍完好无损。（前景左侧的有盖玻璃瓶或具相似的寓意。）这些盛有液体的带塞容器似乎也暗指生命之水。架子下方挂着一串念珠，中国金属盘前还放着一个苹果。下层架子上有一个小盒子，或为世界是"上帝之匣"（scrinium deitatis）这一观念的具象体现。阔底玻璃瓶、念珠与盒子的组合反复出现在许多文艺复兴绘画当中。

架子上放着书和纸张，有一些伸出了架子边缘。男人头部后方的架子上还放着另一架天平。所有物件都体现出与金钱财富、全球影响、奢华生活、宗教信仰、得体举止的关系。它们组合在一起，展现了圣洁与公正如何渗透进日常生活之中。就这样，画作为我们呈现了世俗生活和虔诚生活这两种生活方式，并鼓励观者在其间找到平衡。

此女头戴与时代不符的头巾，上面缀有一颗不起眼的宝石，或带有几分讽刺意味地指涉《圣经》中对有才德的妇人的赞誉[1]。在马赛斯那代人中，有些艺术家十分敬仰一个世纪前的绘画，或许是认为那个时代更为虔诚。

[1] "才德的妇人谁能得着呢？她的价值远胜过宝石。"（《箴言》31：10）

钱庄老板对俗世财物既不厌弃，也不高估。他查看天平的动作仔细而又沉稳。

这样的一本手抄式祷书价值不菲。这位女子的服装也同样昂贵，其艳红之色、风琴褶和绣花袖口与丈夫的朴素衣装形成对比。

在一个每座城市可能都有独立货币的时代，工作台上种类繁多的钱币更加凸显出画作对商业的指涉。

镜子往往是虚荣的象征。此处，这个面向外侧的精巧物件和画作一样，用倒影向观者提出选择难题。

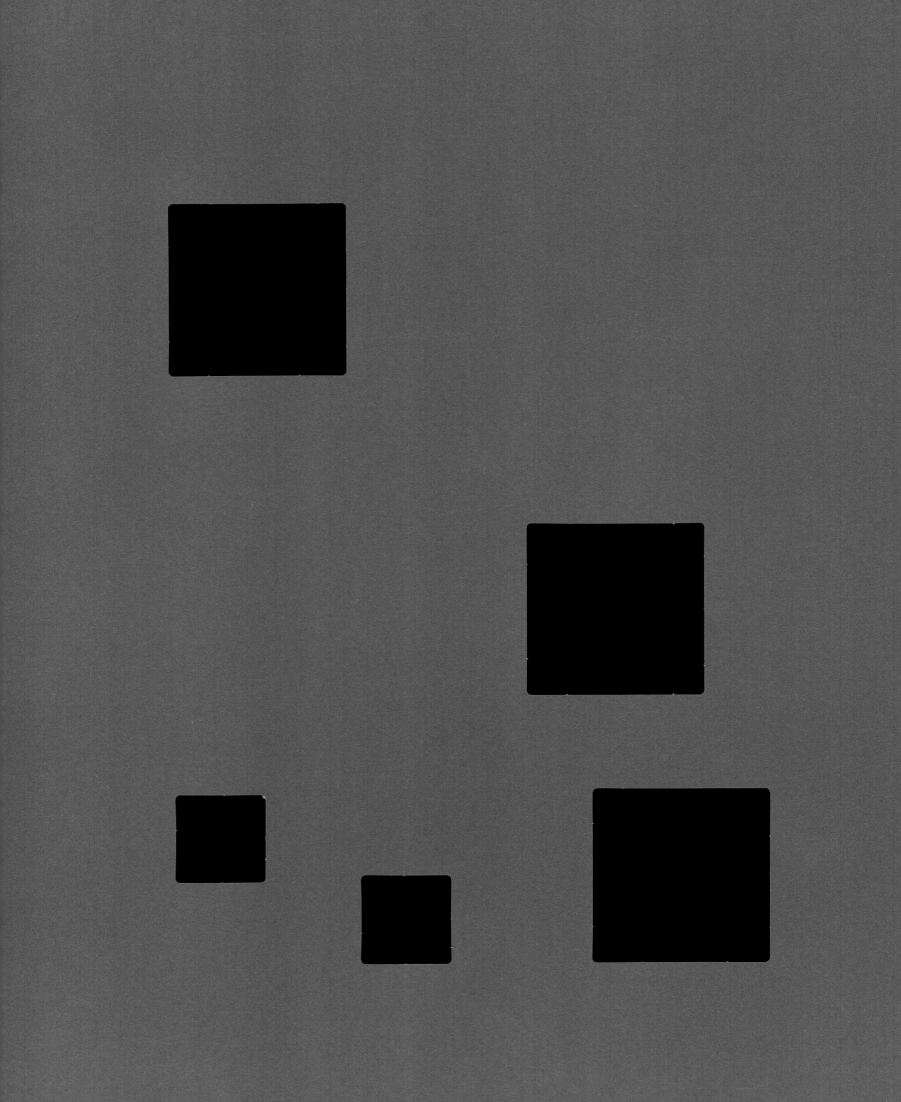

提香
（Titian，约1488—1576）

《安德罗斯人的酒神节》

1523—1525年
布面油画
175厘米×193厘米
马德里，普拉多博物馆

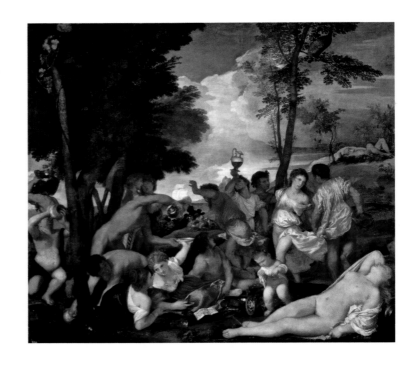

这是一幅众人恣意纵酒狂欢的场景，其灵感源于老菲洛斯特拉托斯（Philostratus the Elder）的《想象篇》（Imagines），他在文中形容过一幅描绘"安德罗斯岛上酒如泉涌，饮过河水的安德罗斯人酩酊大醉"的画作。我们能在画作下缘看到这条葡萄酒河，尤其是左前方，那里有人弯下腰来，绕过一棵细高的树，正用水壶舀取河水。这条酒河的源头是画面右上方的河神，他躺在一张用葡萄藤做的睡椅上，和文中描述的一模一样。菲洛斯特拉托斯写道，男人们头戴常春藤和泻根草编织的花冠，起舞、躺卧，为葡萄酒高唱赞歌，唱给自己听，也唱给妻子们听。果不其然，画中有一组五人，手脚彼此缠结，欢呼雀跃；考虑到他们高举在空中的玻璃酒罐已被饮掉一半，要做到这样的动作可绝非易事。两个男人在中景里一展歌喉，其中一个的手臂环在一棵树上；与此同时，躺在地上的两位女子已放下手中的直笛。地上的乐谱上写着一首四声部的卡农，法语歌词唱道"Chi boyt et ne reboyt, Il ne scet que boyre soit"（一杯复一杯，方为解饮人）。其中一个女子按歌词所说，把酒杯递向身后让人添满。观者能在背景中看到狄俄尼索斯的船已在港湾停泊，但他本人尚未露面。

画中最古怪的两个人物，是右下角正在小便的男孩和斜倚在地上的女人。有人认为，他们是菲洛斯特拉托斯在文章末尾提到的另外两个角色的化身：笑声的化身热洛斯（Gelos）和狂欢之神科莫斯（Komos）。"放水"男孩的母题在文艺复兴艺术中十分普遍，尤其多见于喷泉设计，时人多谓之幽默风趣。至于斜倚的裸像，则很可能是古文抄本有误造成的结果。古希腊原文中的科莫斯（Komos），在一些中世纪和文艺复兴时期的菲洛斯特拉托斯抄本中被记为科马（Koma），即"沉睡"。画家往往会让安眠之人抬起一只手臂，好与安息之人区分。这位女子已痛饮完毕，左手还拿着一只浅盏；像那个孩童一样，

她斜倚着的大水缸将她与喷泉意象联系在一起。换言之，在提香笔下，狄俄尼索斯最后的同伴不是欢笑与狂欢，而是酗酒无度导致的排尿和睡眠。

1514年至1529年，费拉拉公爵阿方索·德·埃斯特（Alfonso d'Este）叫人为自己的小书房（camerino）创作了五幅大尺寸画作，《安德罗斯人的酒神节》便是其中之一。提香绘制了五幅绘画中的三幅，还润饰了第四幅画，即由乔尔乔内起笔、后经多索·多西改动的《诸神的盛宴》（Feast of the Gods，现藏于美国华盛顿哥伦比亚特区的国家美术馆）。提香的修改让《诸神的盛宴》的背景与他的《安德罗斯人的酒神节》更加协调，使整组画作看上去和谐统一。16世纪末，这组作品四散分离，《安德罗斯人的酒神节》被西班牙国王收藏，后入藏普拉多博物馆。这幅画一直备受推崇，被彼得·保罗·鲁本斯临摹过，还启发马蒂斯（Matisse）创作出于1906年完成的绘画《生之喜悦》（Joy of Life）。

提香的绘画风格有别于同时代的米开朗琪罗和拉斐尔。他跟随乔尔乔内及其他威尼斯画家的脚步，笔下的人物轮廓模糊，身处色彩浓郁的风景中，而非如佛罗伦萨和罗马画家偏好的那般，在画中运用清晰的人物轮廓和鲜艳的装饰性色彩。随着事业的发展，他开始往画作表面薄涂粗糙的色块，使得这些色彩效果更加显著。与表面平滑的木板相比，提香偏爱更为粗糙的亚麻布，以便在绘画表面形成更丰富的肌理效果。

阔底玻璃瓶空了，但斟酒的地方还有的是酒。右侧的女人要求再斟上一杯，递过一尊古典样式的浅盏。文艺复兴画家对挑战艺格符换（ekphrasis）[1]乐此不疲，即绘制只能在古代文本中读到的图像。

[1] 原词为希腊语，原指运用生动的语言描绘事物的语象叙事，后专指以诗歌为主的文学作品对艺术品的文字描写，故又译"艺格敷词""读画诗"等。本文取其广义，即泛指不同艺术形式之间的转换，包括此处提及的从语言文本到图像的转换。

一个酒神巴克斯的追随者正在玩聚会游戏——高举着一罐葡萄酒跳舞。提香因为在处理线条、色彩和表面肌理方面技巧高超，被同时代的人比作古希腊传奇画家阿佩莱斯。

撒尿男童真实地反映了大人们酒后失态的模样。

两个年轻女子正彼此凝视，她们的衣装和发型均属于提香的时代。

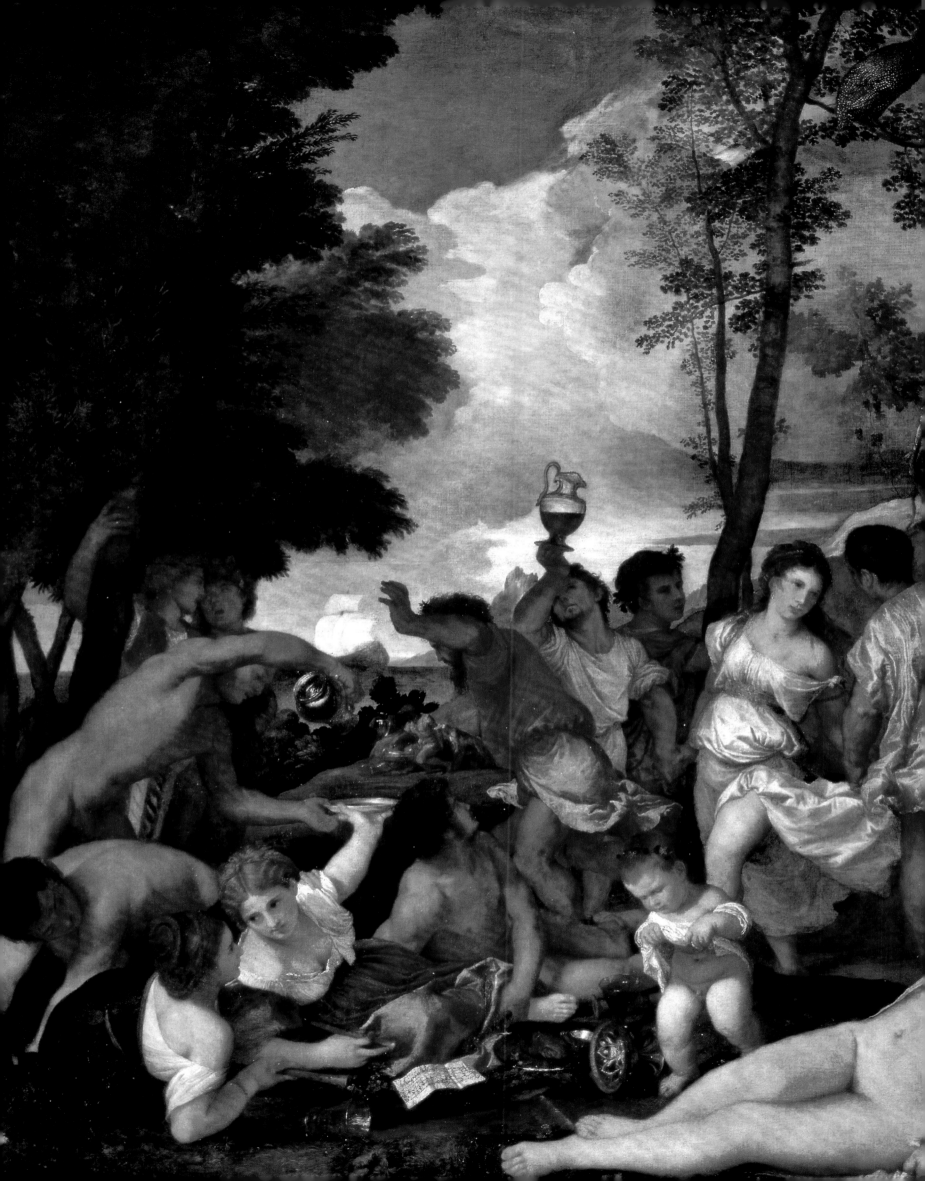

米开朗琪罗

（Michelangelo，1475—1564）

《最后的审判》

1536年

湿壁画

1460厘米×1340厘米

罗马，梵蒂冈，西斯廷教堂

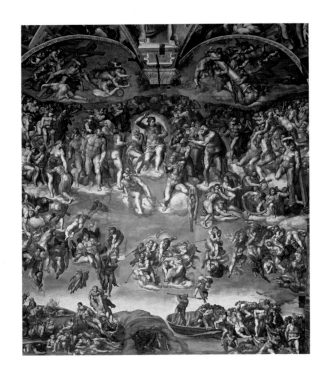

在《启示录》中，"最后的审判"标志着基督教时代的结束。众天使在画面中央吹响号角，宣告时间的帷幕正在徐徐拉开。亡者爬出坟茔，接受复活的基督的审判；上帝的选民在观者左边升上天堂，下地狱者则在右边跌向地狱。

不过，在这幅湿壁画中，米开朗琪罗对常规叙事进行了大刀阔斧的改动和独具匠心的处理。首先，他往作品中塞满了摩肩接踵的裸体人像，就连圣徒（无论男女）也都一丝不挂，罕见地背离了当时的文化体统。米开朗琪罗认为人体是表现灵魂的理想容器，并赋予笔下的人物以超人的身材和体格，以传达其内在精神的威严。基督本人有着完美男性的形象；施洗约翰（直立在左侧人群中）和手拿钥匙的圣彼得分立其两侧。圣巴多罗买（拿着殉道的刀和人皮）和圣洛伦索（St. Lawrence，拿着自己被缚于其上烧死铁算）居于下方云端。可以看出，米开朗琪罗十分崇拜古代的完美人体典范。基督扭曲的姿势被称为"蛇状形体"，出自一些著名古典雕塑[1]，而他超人的体格又让人想到阿波罗的形象。

画中随处可见米开朗琪罗对传统别出心裁的改动。整幅画作以基督气势恢宏地开启审判为中心，呈向心式构图。上帝的选民并非自然而然地升上天堂，而是被上方的众圣徒和殉道者费力地牵拉上去的。距中心不远处，一个男人以玫瑰念珠为绳，用力拽起两个灵魂。显然，获得救赎不仅需要虔诚的努力，神的相助也必不可少。同样，被罚下地狱也是出于神的旨意。基督夸张的姿势体现出其力量和愤怒，令右边的人群一片惊惶，纷纷拒绝接受。在天堂与人间的中间地带，众圣徒将上帝的选民和下地狱者分隔开来，以保卫天堂不受侵扰。画面下方，被魔鬼拖向地狱的灵魂在挣扎和搏斗中坠落。

[1] 如群雕《拉奥孔》。

不同寻常的是，米开朗琪罗绘制地狱时参照了但丁在史诗《地狱篇》中的描写。古希腊神话人物卡戎（Charon）带领地狱者渡过阿刻戎河（Acheron）；他们从船上蜂拥而下，来到米诺斯（Minos）面前。但丁告诉我们，灵魂在地狱里的归宿将由米诺斯决定：他的尾巴在腰上缠了多少圈，这个灵魂最终就会下第几层地狱。米开朗琪罗对但丁的诗作做出创造性的视觉改动，用一条蛇取代了尾巴。米诺斯戴着驴耳，且有着比亚焦·达·切塞纳（Biagio da Cesena）的容貌，他是一名梵蒂冈官员，也是画作的早期批评者。米诺斯身后有个可怖的脑袋正在啃噬另一颗人头，或为著名食人者乌戈利诺伯爵（Count Ugolino）及其关押的鲁杰里（Ruggieri）。在画面中间的地狱入口处，还有更多被打入地狱的灵魂在地下之火中燃烧。

许多人认为，《最后的审判》反映出教会在宗教改革初期的动荡不定。地位突出的圣徒，以及对其殉道刑具的展示，均与忽视圣徒和教会的中间人身份的新教思想相悖。画中可能还隐含着米开朗琪罗本人的信仰；据传，圣巴多罗买提在手中、悬于下地狱者上方的被剥下的人皮，正是艺术家的自画像。倘若此事属实，那么这幅自画像之所以被置于获得救赎与打入地狱之间的灵薄狱，要么是在（仿照但丁）指涉创造行为的危险性，要么是在表达个人的焦虑情绪。

米开朗琪罗的这幅作品引起了很大的争议，尤其是因为圣徒人物无一例外，全都赤身裸体。1565年，由于人们强烈抗议，教会决定审查此作。米开朗琪罗的学徒丹尼尔·达·沃尔泰拉（Daniele da Volterra）添画了让人物更加得体的布褶，结果得了个"内裤画手"（il Braghetone）的诨名。

基督垂头望着下地狱者，代祷者马利亚则关注着升天的死者。圣母和儿子身处同一杏仁形光轮之中，暗指她与耶稣是人类的共同救赎者（co-redemptor）。

圣彼得手握通往天堂和地狱的国度的钥匙。钥匙很大，可能在强调面对路德派的反对，教皇有给予赦免或将人逐出教会的权力。

圣巴多罗买遭剥皮而殉道。垂挂的人皮有着米开朗琪罗本人的面容。他在画中加入这幅神秘自画像的原因至今不明。

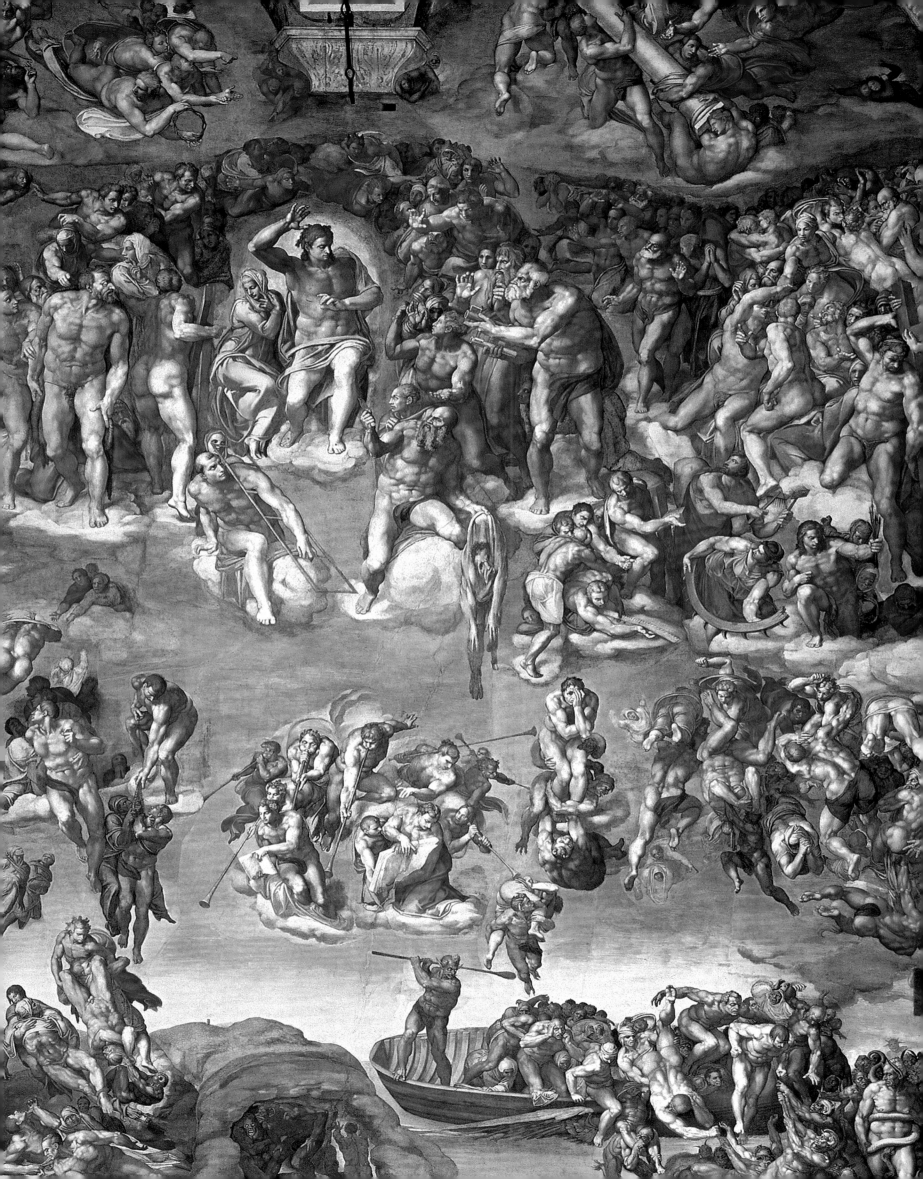

建筑之谜

基督教常常将艺术用于讲解神学概念和启发教徒冥思。在教堂等公共场所里，祭坛画、湿壁画等艺术形式与布道和讲读福音书相辅相成。关键事件自然是自世界伊始便得到预言的"救赎"，基督的道成肉身则是"旧时代"和"新时代"之间的关键转折点。"基督诞生"和"三博士来朝"主要发生在象征《旧约》律法终结的废墟内部或附近。在《三博士来朝》（第23页）中，真蒂莱·达·法布里亚诺将圣家族置于一座状似城堡的建筑前，其顶部的城齿上有考究的磨损痕迹。这幅画或许还预言了基督的死亡与复活，画中充当马厩的岩洞预示将要埋葬基督的洞穴，食槽则预示他在三天之后复活时留下的空墓穴。

古典建筑具有多重含义，尤其是指接替罗马帝国的基督教时代。在文艺复兴时期，人们认为没有借鉴（意大利）古典范式的建筑粗鄙不堪，并不无正确地认为其出自北方欧洲的哥特人之手。在《掌玺大臣罗兰的圣母》（第37页）中，扬·凡·艾克用两种建筑风格表现世俗世界和神圣世界。赞助人和圣母之间的那列地砖沿着一条宽阔的河流向前延伸；河流左岸是繁荣的尼德兰小镇，右岸则林立着留作宗教建筑的哥特式建筑群。多梅尼科·基兰达约把逝于公元5世纪的圣哲罗姆置于一个与画家同时代的书斋之中，或为表现这位圣徒仍颇具影响力。

建筑细节能够突出画作的中心思想，比如安德烈·曼特尼亚的《胜利圣母》（第93页）。圣母所坐之处——所罗门的宝座或智慧宝座——下面有一个基座，上有表现亚当和夏娃与蛇的浮雕。他们的罪将由上方描绘的基督赎回。此外，人们还认为马利亚是和罪人夏娃相对应的圣人：有人指出，天使报喜时的问候语"Ave"（万福）正是夏娃的名字"Eva"的倒拼。

艺术家往往会将人类的空间和时间与神圣的空间和不朽加以区分。人称"委罗内塞"的保罗·卡利亚里就常在画中如此划分。在《利未家的盛宴》（第200～201页）中，他将中央拱廊下的"最后的晚餐"与其他部分隔绝开来，让基督背后除天空之外再无他物。在由老扬·勃鲁盖尔和彼得·保罗·鲁本斯创作的《视觉的寓意画》（第214～215页）右上角，阳光从一扇名曰"眼洞窗"（oculus）的圆窗中倾泻而下。光通常象征上帝和领悟。该图还呈现了当时的光学理论，即眼睛会发出光线照射在物体上，从而看到世界。

君士坦丁从东方带回欧洲的螺旋柱出现在厄斯塔什·勒·叙厄尔的《勇德带来和平与丰饶》（第237页）中。中世纪时有人传称，耶路撒冷的所罗门圣殿饰有这样的螺旋柱。这样的柱形成为天赋王权或皇权的象征，或是因为与所罗门以及君士坦丁有所关联。

在《伊森海姆祭坛画》（第144～145页）的中联里，马蒂亚斯·格吕内瓦尔德创造出一个基于宗教幻想的神圣空间，其中的元素模棱两可：人物既似雕像，又似"实体"，呈繁茂植物形态之物有的是稳固的磐石，有的却又不是。数百年后，为表现奥林匹斯山诸神那与凡人的世界天差地别的国度，古斯塔夫·莫罗在绘制《朱庇特与塞墨勒》（第303页）时，同样呈现了不可能发生的物理现象、模棱两可的人物比例，以及有生命及无生命的物体之间如梦似幻的流转不定。

真蒂莱·达·法布里亚诺

《三博士来朝》

断壁残垣象征"旧时代"的终结（第23页）

扬·凡·艾克

《掌玺大臣罗兰的圣母》

哥特式建筑象征基督出现前的《圣经》律法（第37页）

多梅尼科·基兰达约

《书房中的圣哲罗姆》

当代的环境意指《旧约》和《新约》的永恒真理（第65页）

安德烈·曼特尼亚

《胜利圣母》

基督的道成肉身和献祭将赎回上图描绘的亚当和夏娃所犯下的罪（第93页）

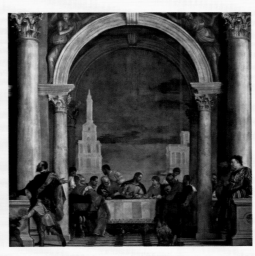

保罗·卡利亚里，人称"委罗内塞"

《利未家的盛宴》

基督最后的晚餐在圣餐中一直延续至今（第200～201页）

老扬·勃鲁盖尔和彼得·保罗·鲁本斯

《视觉的寓意画》

眼洞窗既是上帝之眼，也呈现了视觉感知机制（第214～215页）

厄斯塔什·勒·叙厄尔

《勇德带来和平与丰饶》

螺旋柱象征由神权授予的世俗权力（第237页）

马蒂亚斯·格吕内瓦尔德

《伊森海姆祭坛画》

栩栩如生的以利亚（Elijah）和玛拉基（Malachi）代表"上帝圣言"的重要性永不过时（第144～145页）

古斯塔夫·莫罗

《朱庇特与塞墨勒》

开花的建筑部件显露了无限的想象力（第303页）

约斯·凡·克莱弗

（Joos van Cleve，1485/1490—1540/1541）

《圣母子》

约1525年

橡木板油画

74厘米 × 56厘米

维也纳，艺术史博物馆

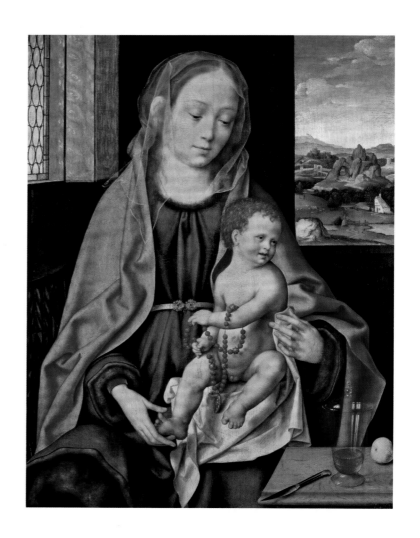

这幅作品是约斯·凡·克莱弗创作专长的佳例，即一种描绘圣母子半身像的新式宗教画，这种画作安特卫普曾风靡一时。此类图像既满足当时新的敬拜方式，作为艺术品也十分吸引新富的中产阶级。

这幅《圣母子》描绘了坐在房间一隅的圣母。她身后的墙面开了窗洞，靠下的位置垂有帘布，起到形式有所改变的荣誉布之用。右窗外是一片辽阔的幻想风景。圣母身着一件有皮草镶边的蓝袍；腰带用黄金、珍珠和红宝石制成的搭扣系紧，令袍子更显奢华。圣母头戴透明的白色头纱，肩上披着一件红斗篷。圣婴基督坐在她的大腿上，不过凡·克莱弗并未画明白他究竟是如何坐下的（这类空间逻辑上的失误表明，这部分可能是约斯·凡·克莱弗诸多助手中的一员所画的）。基督是个乐呵呵、肉乎乎的小婴儿，长着一头卷曲的金发，玩弄着一串玫瑰念珠。前方一张小茶几上放着一个苹果、一个盛有液体的带盖玻璃杯及一把小刀。

画作的若干细节都预示着将在基督生命中发生的事件。彼时的观者应对这些物什所包含的多层含义了如指掌，而观者可以将这些含义作为敬拜方式的辅助。例如，圣母的斗篷是红色的，这种色彩与基督受难及圣母将要承受的悲痛相关。她注视婴儿的神情略带悲色，也表明她对其最终的命运有所觉察。那块裹住圣婴背部也被其坐在身下的白布预示着十字架苦刑之后包裹成年耶稣尸体的裹尸布。苹果通常指涉原罪，而耶稣的献祭将为基督徒消除这份原罪。玻璃杯中盛有葡萄酒，指涉圣餐。杯盖及上面细致刻画的倒影指涉圣母的贞洁。虽然小刀可能仅仅是这顿简餐中的吃饭用具，但在基督教故事里，刀具往往与背叛联系在一起。

罪恶、背叛和死亡出现在餐桌上；婴儿则是救赎的化身。在观者看来，他把玩的玫瑰念珠是画面的关键所在，因其突出

了抵达天堂必经的虔诚与敬拜之路。用念珠诵念《玫瑰经》在15世纪开始盛行。珠子是祈祷的计数工具，金色宝珠将珠子分为十个一组。玫瑰念珠上挂有一枚垂饰，上面是一位瘦削圣徒的侧脸；十字架也是常见垂饰。

背景中的风景也在强调通向救赎的敬拜之路。从一座幻想的岩石延伸至遥远地平线的开阔景色可能参考了约阿希姆·帕提尼尔（Joachim Patinir）的作品——他是和凡·克莱弗同时代的著名画家。风景中有一座湖泊、一片可以看到牧羊人及其羊群的田野、一间简陋的农舍，还有一个踏上小路、走向远方城市的身影。从隐喻的角度来看，后方筑有城墙的城市描绘的或是神圣的耶路撒冷。画作鼓励观者将自己代入那位行路的悔罪者，沿着一条漫长的道路从此世走向救赎。

从身为理想母亲的马利亚，到罪恶的必然性，再到私人敬拜的重要性，这些画作可能蕴含的层层意义向我们展示了原始受众是如何使用这类图像的。画作悬挂在（也许与画中房间相差无几的）家庭环境中，启发和指引着它的基督徒观者。

北方艺术家喜欢一丝不苟地呈现物质现实，画中对皮草镶边的细致刻画十分符合这一特点。圣婴的卷发较为整齐和理想化，或受到达·芬奇的自然主义理论影响。

羊或象征基督的"羊群"，即通过其献祭获得拯救的人类。不过，作为祭献动物的羔羊往往也是基督本人的象征。

玫瑰念珠与圣母崇敬有关。红色通常暗示基督受难——苦难与死亡——而在此处，念珠形成了十字架形。这种特别的色调表明念珠是自古就用于制作保护儿童的护身符的珊瑚材质。

穿透玻璃的光是基督成胎的经典隐喻：光线透入玻璃杯，却没有将它打碎。

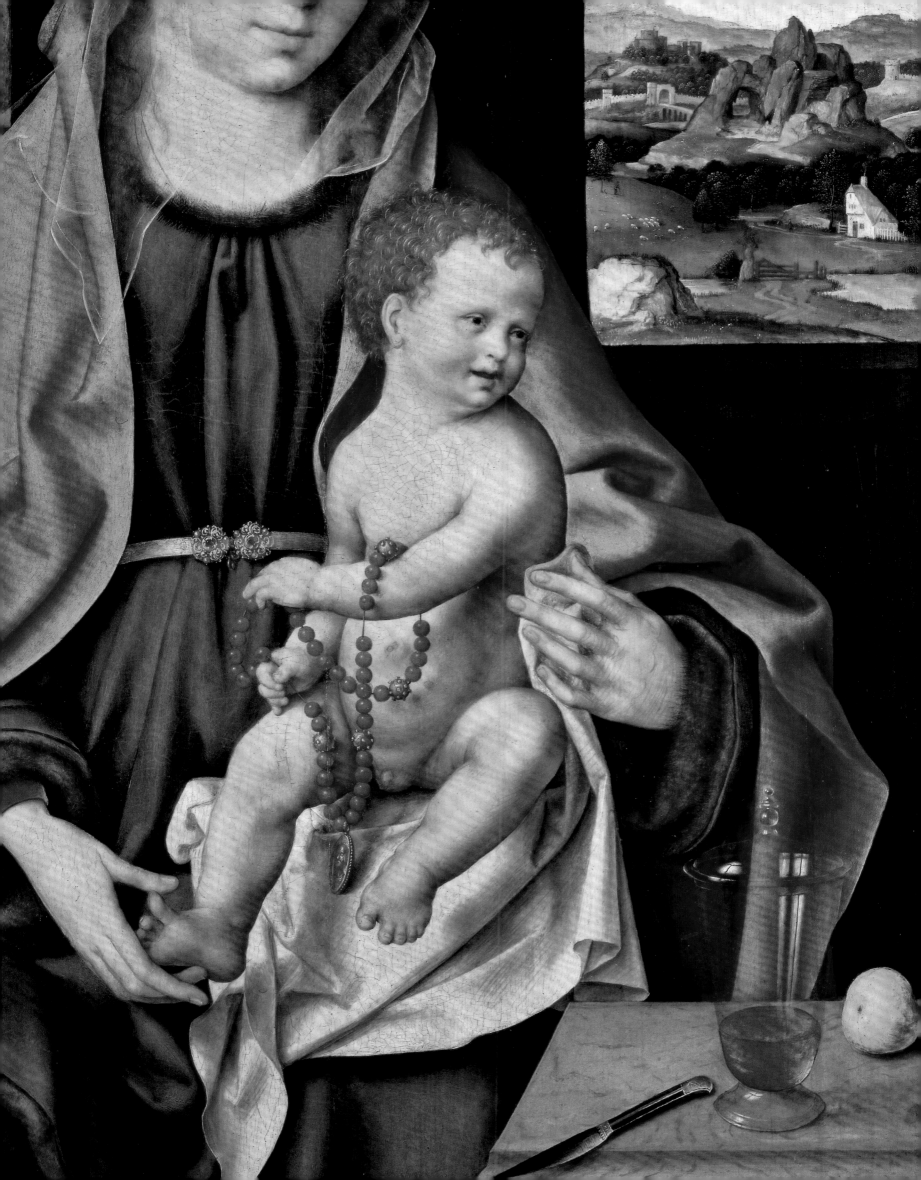

小汉斯·荷尔拜因

（Hans Holbein the Younger，1497/1498—1543）

《法国大使》

1533年

木板油画

207厘米×209.5厘米

伦敦，国家美术馆

这幅作品呈现了两位在16世纪中叶的伦敦颇有权势的政治人物。站在左边的是波利西勋爵让·德·丹特维尔（Jean de Dinteville），他于1531至1537年作为法国大使出使亨利八世（Henry Ⅷ）的宫廷。站在右边的是拉沃尔主教乔治·德·塞尔夫（Georges de Selve），1533年，他秘密前往伦敦，处理亨利国王的一系列错综复杂的问题。解开二人共同的政治及宗教目的的图像钥匙就包含在这幅画作当中。

在荷尔拜因笔下，丹特维尔和塞尔夫二人均扬扬自得地倚着一件家具的顶架，架上有一堆与天文学、天体世界和时间相关的物品。左起能看到一个奢华的天体仪，上面瞩目地标记着让·德·丹特维尔家族的地产。接下来看到的是一件被称为"牧羊人的表盘"的圆柱形仪器，作日晷之用。这些物品的右侧不远处有两个象限仪，用于测量太阳相对于地平线的高度。那个多面体是一种常见的日晷，可设定具体纬度。塞尔夫身边有一架名为"赤基黄道仪"的高大仪器，能够测量月亮及可见行星的位置。书口处的文字表明了塞尔夫的年龄。

下层架子上的物件与物质世界相关，有音乐、歌曲和算术，还有一个地球仪。左侧的手持地球仪前方有一本为商人提供算术教学的图书，书中夹着一把角尺，标记阅读位置。架上还有另一件测量工具——圆规，放在一本路德会赞美诗集后方。最右侧有一套长笛和一把鲁特琴——鲁特琴上有一根弦明显已断。连同上层的物件，架子上的仪器描述了中世纪大学中所谓"四术"（音乐、天文、算术和几何）的高级课程内容。

画中还有最后两个物件。一个呈变形投影的颅骨填满了架子下方的前景。这类复杂的视觉错觉图像当时在伦敦等地的精英圈子中颇为流行；关键在于要找到最佳观看位置，从那里观画，透视问题便会"神奇地"自行解决，呈现为一个立体的颅骨。除了以这种不同寻常的方式展现艺术家的画技，颅骨还有

提醒观者"人终有一死"之用。最后，在画面左上角的边缘，荷尔拜因把垂挂着的绿色锦缎拉开，露出一部分小型银制基督受难像。画面底部的颅骨和上方的基督受难像形成对比，或指涉通过信仰耶稣获得救赎和来世的基督教教义。如此一来，两层架子就成为通向天堂的"台阶"，其中天国世界高于世俗世界。坏掉的鲁特琴体现了短暂的世俗愉悦的缺陷。变形的颅骨或旨在暗示观者，看待有关死亡和救赎的问题时，正确的角度（包括观察角度和道德角度）至关重要。鉴于亨利八世在同年与教皇和罗马教会反目，这层含义尤具说服力。

参照画作的构图比例，两个主体异常高大，还正对观者（这是该时期专用于绘制国王的形式），给人物平添一种自傲乃至不可一世的气场。他们的姿势坚定且自信，与架子最高层对齐，表明二人希望我们也认为，他们所投身的是"更高"的事业。合起来看，他们代表服务于国王和上帝的两条高尚道路：衣着奢华（包括一件粉色缎面开叉上衣、一件猞猁毛皮镶边大氅、一把刻有其年龄——二十九岁——的华丽匕首，以及一枚圣米迦勒勋章）的丹特维尔代表积极入世的道路，符合其朝臣和外交官的身份。相比之下，身穿色彩暗淡但不输奢华的衣装的塞尔夫，则代表天主教会在社会中的重要地位。两位人物共同将画中物品所代表的人类获取知识的不同途径联系起来并加以区分，同时也架起一座通往天上造物主的桥梁。

这幅肖像画价值不菲，是荷尔拜因在职业生涯中绘制的尺寸最大的私人肖像画；它是对这两位法国重要人物的颂扬，也体现了二人对都铎王朝自私、圆滑，甚至不道德的行为的批判。画作表明，真理和知识存在于天主教体系之中。因此，这幅画不仅是一件伟大的艺术作品，还带有浓厚的政治寓意。

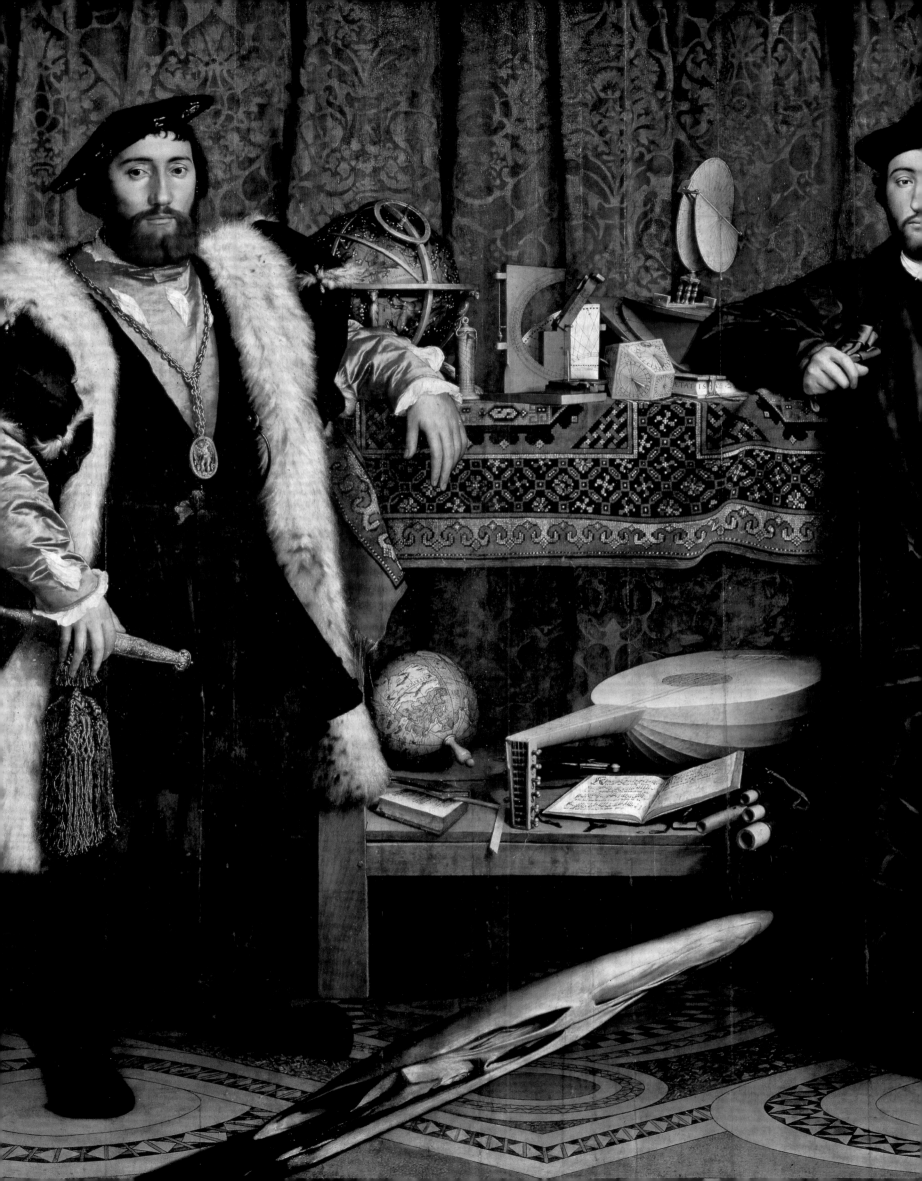

扬·普罗沃斯特
（Jan Provost，约1465—1529）

《基督教的寓意画》

1510—1515年
木板油画
50厘米×40厘米
巴黎，卢浮宫

普罗沃斯特这幅有关基督教神秘主义的画作令人费解，给历史学家出了个难题。事实上，就连大部分16世纪的观者也会觉得这幅画作的一些细节晦涩难懂。普罗沃斯特可能为某位特定的赞助人创作了这幅小画，但不幸的是，我们对画作的由来和最初藏主的身份一无所知。

画作分上、中、下三个图像区。这些分区展现了宇宙的构造：其中神的领域位于顶部，神圣化的基督教领域居于中部，人类则处于底部。画面的顶部、底部和背景都被云层覆盖，暗示我们此刻已至时间的尽头，构成此世的现实帷幕被拉开，显现出来世的景象。顶部的物体指涉"最后的审判"这一基督教概念。上帝的全知之眼出现在前方正中。这只眼睛以自然主义手法绘成，睁得很大，但脱离了身体，四周环绕着一圈光辉、迷雾、红色圣翼天使（等级最高的天使）和光束，最外层还有一圈蓬松的自然云朵。对上帝之眼的描绘通常旨在提醒人们神永恒存在，告诫观者注意提防罪恶与诱惑。这只眼睛旁边还画有两个"最后的审判"的象征物。在他右侧空中悬浮着神圣预言之书，饰有七印——在《圣经》的《启示录》中，末世事件始于这些封印的开启。鉴于书卷已经打开，书页在风中翻动，我们想必正在目睹"最后的审判"发生之后的世界景象。

上帝之眼的左侧有一只羔羊，其身后有一面翻卷的白色旗帜，上绘十字架；羔羊蹄间夹着一只带十字的手杖，头顶的金色光环有三个尖顶。此处的羔羊代表"上帝的羔羊"，是基督的象征。自古罗马时代起，羔羊就被用于指涉基督无罪，他的献祭和死亡，以及将基督教徒会众喻为"羊群"（flock）的概念。此处，有三个尖顶的光环、旗帜和手杖为画作奠定了胜利的基调；画中的基督战胜死亡，为人类带来救赎。

中间领域则更具体地建立在已知世界的基础之上。中央有一尊天球，顶上竖着一座十字架。这是基督教宇宙，被上帝小心翼翼地捧在伸出的手中。球内有太阳、月亮和地球。球上所画轨道绕地球而转，体现了前哥白尼时代对行星运行的理解。天球左侧站着复活的基督，身披象征受难的红色斗篷，手握一柄长剑。这是"复临"的基督，即将审判人类。他是上帝和人类的中间人，这一身份清楚地体现在其仰观上帝之眼、同时伸手向下示意的动作当中。天球右侧是一位兼具圣母马利亚及基督教会两面性的女性人物。这位女性端坐画中、头戴王冠、身着蓝袍、手执百合，明显指涉尊为"天上母后"的圣母。不过，珠宝盒、橄榄枝，以及栖息在她身前的圣灵之鸽，都表明她有代表教会的身份。两者的融合在文艺复兴艺术中十分常见。马利亚在天堂的任务是为人类代祷，并倡导救赎人类。

底层的主题最是晦涩。底部中央，在沿画作底边展开的云层之间，在与上方的上帝全知之眼相对的位置，还有第二只眼。这只眼相对较小，云与光的光轮也显著缩小。值得注意的是，画家略去了仅存于上帝的空间的圣翼天使。这只眼睛仰望着上帝，臣服于上方眼睛的凝视。眼睛之上有两只手，强调该领域"人性"的一面。我们尚不知晓交叠手指的含义。这一手势或指涉某种炼金术符号，代表从一种形式到另一种形式的转变，在"最后的审判"的背景中应指由人到神的转变。

画作的难解之谜也许正是其魅力的一部分。此画极可能是一件委托作品，它呈现了一系列个人化的抽象象征符号，或旨在激发观者思索万物的终结和自身灵魂的命运，达到强化信仰的目的。

羔羊带着一个十字架，其上飘扬的一面军旗上还绘有另一个十字架，表明这是预言中的复活基督。

白百合是圣母的标志物。书卷上的七印对应《启示录》中的文段，书卷里的文字则摘自描述末世的预言经文。

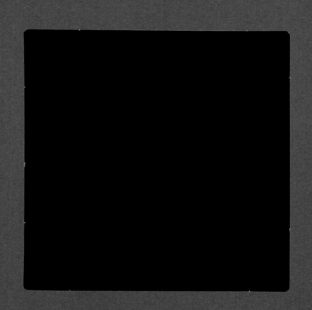

上帝之手从一件镶满珠宝的袖口伸出，将宇宙托在掌中。地球位于宇宙中心，太阳和新月则在天体仪表面。

和上帝的领域一样，人类的领域也由一只眼和一双手表现。双手相并是一种表示惊奇的传统方式。若两手相隔较远，则是人类最古老的一种祈祷姿势。

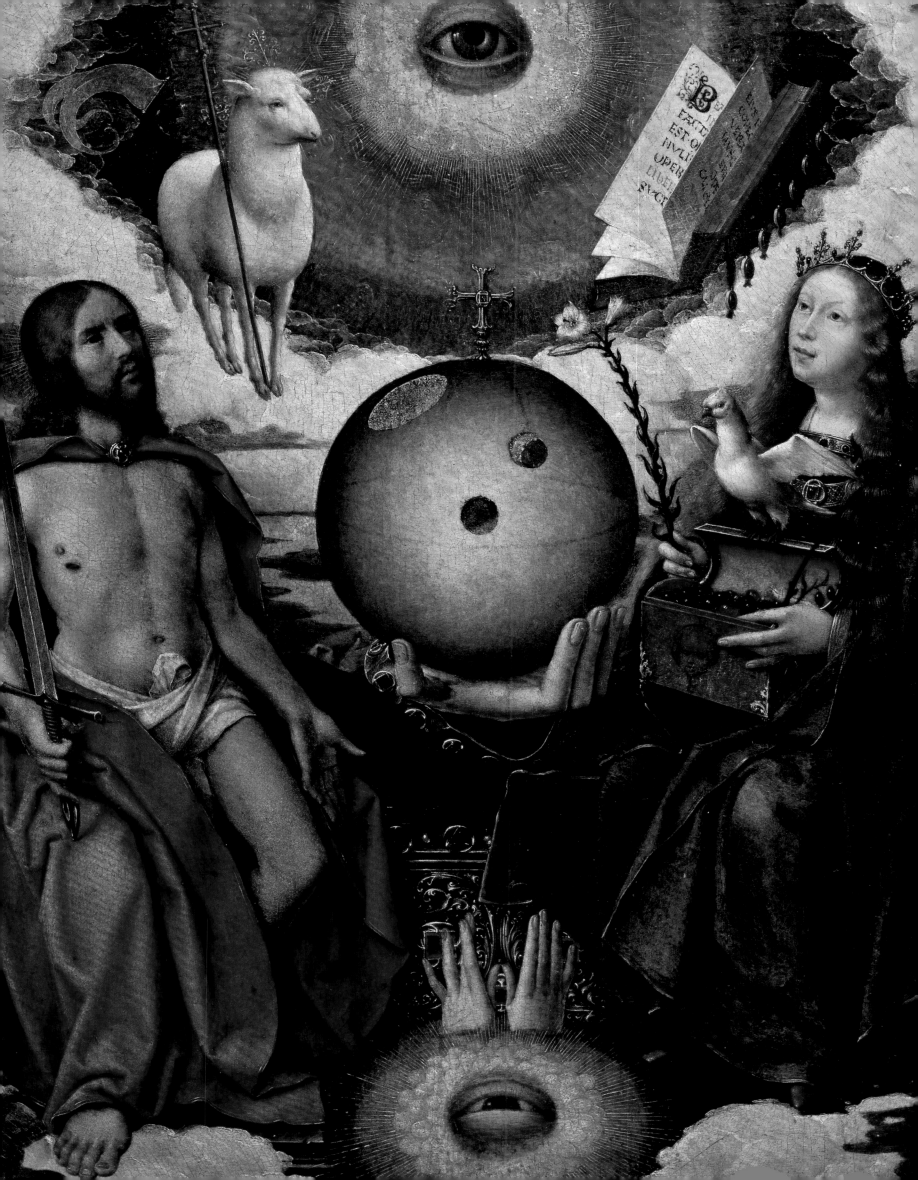

破译花与果

自艺术发端以来，人类一直都在绘制花卉和植物的母题。史前陶器上常常可见卷须图案和叶片形状；埃及人会在墓画中描绘主食（同时放入真正的食物），以维持来世奢华的生活方式；古希腊建筑师则会将莨苕叶融入基础建筑构造中，比如神庙里科林斯柱式的柱头。在种种自然造型中，人们尤其喜爱将花卉与水果运用于艺术，体现大自然的瑰丽与恩赐。

由于花卉与水果在关注健康和医药的古代自然科学中发挥着作用，人们会根据形状、颜色、生长环境等固有特征对许多特定品种加以分类和推广，并逐渐将它们与特定的美德和罪恶的概念联系起来。例如，在地中海文化中，石榴等多籽果实往往与丰产女神有关。有些联系已变得含混不清，但还有一些被后世的文化和宗教沿用。《雅歌》中与希伯来文的"shoshana"有关的谷中的百合花（lily of the valley），在基督教艺术中成为圣母马利亚的贞洁的象征，被用以强调她的身体完好无损，比如罗吉尔·凡·德尔·维登的《天使报喜》（第41页）。出于同样的原因，人们至今依然喜欢用百合布置婚宴。圣母的完璧之身的其余方面也能经由其他果实体现，比如拉斐尔的《草地上的圣母》（第121页）中其脚边的草莓。拉斐尔将背景设在一片开阔的原野中，不过，草莓长期以来也与"封闭的花园"里的圣母形象联系在一起。圣婴基督也与某些花卉、水果有所关联。草莓这样鲜红多汁的水果也暗指基督受难。在雨果·凡·德尔·格斯的《波尔蒂纳里祭坛画》（第60～61页）里，一只花瓶里插着紫色和白色的鸢尾花及一枝猩红色的百合；这些色彩暗指威严、贞洁和基督受难。花旁枯萎的耧斗菜指涉马利亚为孩子的命运感到痛苦。

古希腊罗马的人们视月桂花冠为荣誉的象征，并会将其授予体育和学术比赛的获胜者。这一古代异教的意象被文艺复兴及巴洛克艺术融入了寓意画的表达方式中。约翰内斯·维米尔就在《绘画艺术》（第283页）里给装扮成缪斯女神克利俄（Clio）的模特配上了这样一顶月桂花冠。在《玛丽·德·美第奇的教育》（第223页）中，彼得·保罗·鲁本斯对该主题稍加改动，让美惠三女神为年轻的女王戴上一顶鲜花花冠而非月桂花冠。性别认同对玛丽·德·美第奇的摄政统治十分重要，且将一直与花卉图像紧密相连。在《勇德带来和平与丰饶》（第237页）中，厄斯塔什·勒·叙厄尔描绘了一个盛满水果的丰饶羊角，以体现法国的繁荣昌盛。

在《人间乐园》（第116～117页）中，希耶洛缪纳斯·博世用异常硕大的水果，尤其是甘美多汁的各色浆果，来表现罪恶的自然声色之娱。这种负面内涵也延续至巴洛克静物画，其中花卉与水果被赋予若干与虚荣相关的含义。扬·达维茨·德·黑姆在《水果花环中的圣餐》（第247页）中绘制小麦和葡萄，象征从圣餐的面包和葡萄酒到基督的体与血的转变。花环框架上的植物不会常青，与之相反，作为精神食粮的圣餐则能带来永久的救赎。戴维·贝利把芍药画入《虚空画》（自画像，第251页）中，不仅因为这些花儿十分纤弱，花期很短，还用其营造出视觉和嗅觉的联觉对比。尽管绘画可以留存鲜果与鲜花的昙花一现之貌，但是艺术品同样被人们视为空虚的消遣品，不可谓不讽刺。

扬·达维茨·德·黑姆
《水果花环中的圣餐》
小麦和葡萄分别代表基督的体与血（第247页）

罗吉尔·凡·德尔·维登
《天使报喜》
百合花暗示圣母的纯洁（第41页）

戴维·贝利
《虚空画》（自画像）
芍药与虚荣和嗅觉有关（第251页）

雨果·凡·德尔·格斯
《波尔蒂纳里祭坛画》
紫、白鸢尾和猩红百合分别象征威严、贞洁和基督受难（第60～61页）

约翰内斯·维米尔
《绘画艺术》
月桂花冠代表荣誉（第283页）

拉斐尔
《草地上的圣母》
草莓指涉"封闭的花园"或基督受难（第121页）

厄斯塔什·勒·叙厄尔
《勇德带来和平与丰饶》
丰饶羊角代表丰饶（第237页）

希耶洛缪纳斯·博世
《人间乐园》
浆果暗指丰饶和暴食（第116～117页）

彼得·保罗·鲁本斯
《玛丽·德·美第奇的教育》
花环代表荣誉和优雅（第223页）

朱利奥·罗马诺

（Giulio Romano，1499？—1546）

《永生的寓意画》

约1535—1540年

布面油画

69.8厘米 × 69.8厘米

底特律，底特律美术馆

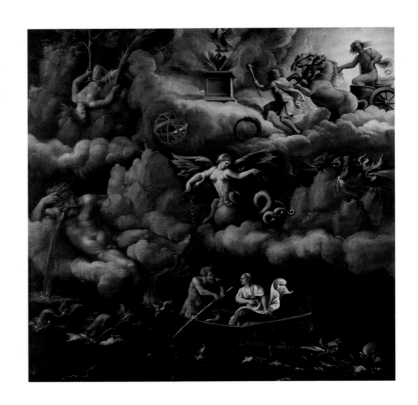

朱利奥·罗马诺这幅令人费解的画作表现了一则关于永生的托寓，想必它曾让曼托瓦的贡扎加宫廷里的人文主义者欣喜不已。在画面顶部中央，滚滚烈焰中，一只凤凰破蛋腾空。凤凰作为再生的象征，很自然地成了基督复活的基督教标志。凤凰下方靠右处有一条咬住自己尾巴的衔尾蛇（ouroboros），它暗指永恒，也是大地之母盖亚的象征。盖亚在没有伴侣的情况下生出头胎乌拉诺斯，随后将其作为配偶，诞下一众泰坦神。代表乌拉诺斯的是金制浑天仪。在这两个象征符号下方，一个斯芬克斯正坐在一个实体球上，试图保持平衡；这个球体同样象征地球，但侧重表现其不稳定性，与具有永恒威严的天球形成对比。斯芬克斯长着双翼、狮身和蛇尾，手中的链条并非锁链，而是某种驯鹰所用的鹰架。链条的确切含义不得而知，但应暗指命运、运势或宿命。两位舟中之人是她所关注的对象。

画面左上角的人物是勒托，她是两位泰坦神——智慧之神科俄斯（Coeus）和月光女神福柏（Phoebe）的女儿。当赫拉（Hera）发现勒托怀上了宙斯的孩子，并得知勒托的子女将打破天界的平衡之后，便不许她在大地上（terra firma）分娩。于是宙斯从海中升起一座浮岛——提洛岛，勒托就在那里紧攥着一枝棕榈树枝，诞下了阿耳忒弥斯和阿波罗。画中她身体倒转，部分原因是这样比较得体，此外也强调其子女有天神身份。勒托下方是克洛诺斯，这位泰坦神杀害了乌拉诺斯，还吞食了自己的孩子。盖亚将宙斯藏起，免他葬身于乌拉诺斯的怒火。最终，宙斯诱使父亲吐出了自己的哥哥和姐姐，其中包括海神波塞冬。因此，左侧的两位是与生产或分娩有关的人物。

画面右上方，阿波罗在一片辉煌而朦胧的阳光中驾战车而来。陪伴他的人物可能是姐姐阿耳忒弥斯，也是与他对应的月亮之神。阿波罗和阿耳忒弥斯等奥林匹亚诸神往往与盖亚的其他后

代，即冥府怪兽矛盾重重。这当中就有斯芬克斯及其姐妹喀迈拉，后者出现在画面中部偏右处，长有狮子、山羊和龙的三个脑袋，个个都在喷火。喀迈拉是盖亚和塔尔塔洛斯的后代，后者是冥渊的泰坦神，那里是放逐恶贯满盈的罪人之所。画面右侧因此形成一种类似于基督教的天堂与地狱的对比并置。

最后还有两位乘舟之人，我们可以推测，正是他们的旅程引发出这幅具有神秘意义的景象。以鱼尾为腿的持杖男人可能是"海洋老人"涅柔斯，他也是盖亚的儿子。画中正在掌舵的那位旅伴也许是他女儿忒提斯。忒提斯会施变形术，因此在罗马诺笔下，她的双腿由孔雀羽毛幻化而来。孔雀是美貌和虚荣的传统标志，但孔雀之躯被古希腊人认为永不腐烂，因此也象征永生。尽管其子阿喀琉斯并未现身，但画作的托寓很可能是围绕忒提斯的凤愿和在特洛伊战争中失去爱子的故事展开的。引发特洛伊战争的诸神之争发端于忒提斯和珀琉斯（Peleus）的婚礼。忒提斯试图在爱子出生时赐其永生，却没有保护好他的脚踝。阿喀琉斯死后，忒提斯前去悼念，并收集骨灰。罗马诺描绘的就是这段旅程。

古西方人认为，蛇蜕皮时也会蜕去旧龄。象征无限时间的衔尾蛇形成一个完美的形状——圆形。在基督教传统中，圆形往往象征上帝。

作为一种用于定位黄道带等天空中的重要

构图中心的混合体斯芬克斯指代"难解之谜"，但也代表四

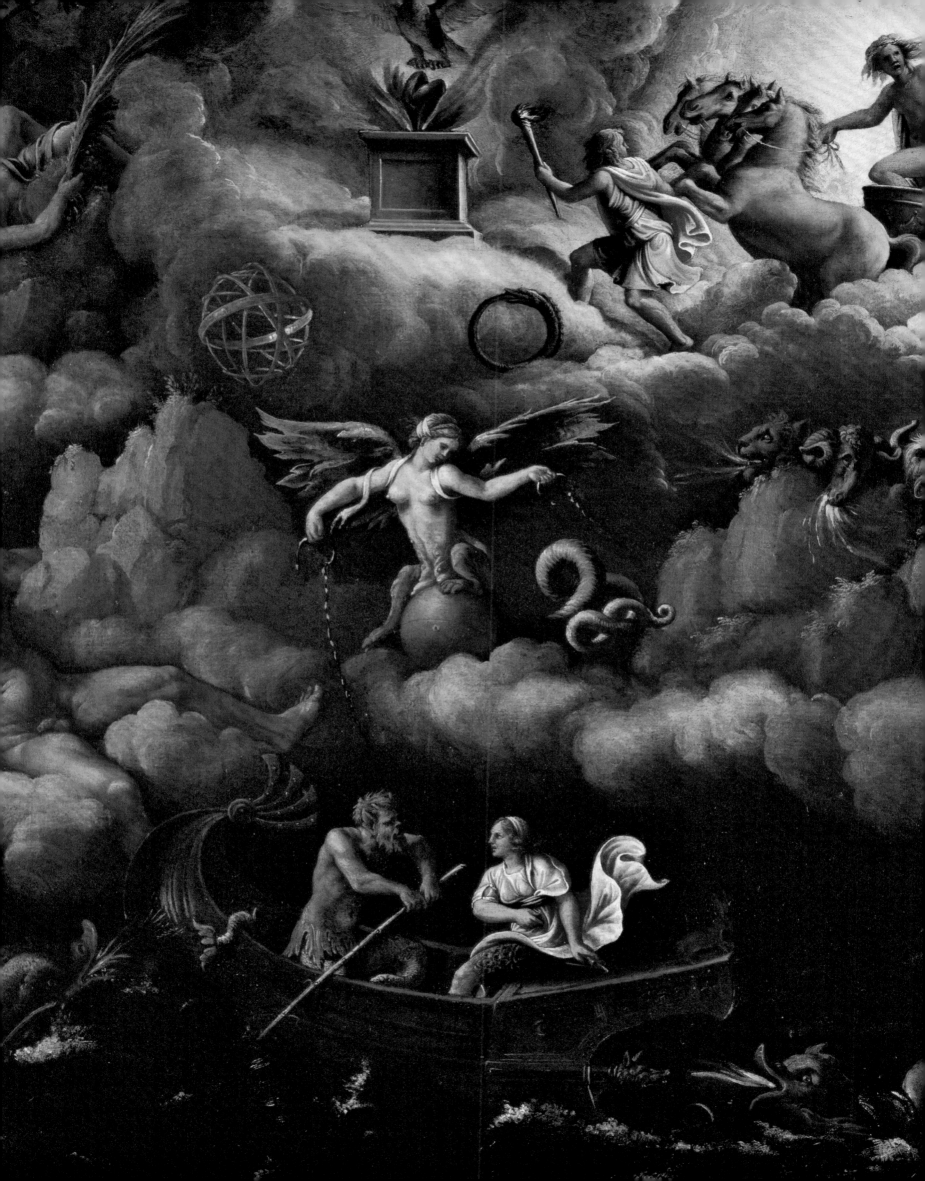

梅尔滕·凡·海姆斯凯克

（Maerten van Heemskerck，1498—1574）

《圣路加为圣母画像》

约1545年

木板油画

206厘米×144厘米

法国，雷恩美术博物馆

梅尔滕·凡·海姆斯凯克在短暂寄居意大利后返回尼德兰，开始探索一种既包含意大利思想，又忠于北方根基的混合风格。这些理念，尤其是意大利艺术的影响，都体现在了这幅作于1545年前后的《圣路加为圣母画像》中。画里的人物深受米开朗琪罗作品影响。比如，我们可以将海姆斯凯克的圣婴基督和米开朗琪罗在《多尼圆形画》（第111页）中描绘的年轻施洗约翰的头部姿势拿来对比一番。圣母身形的体量感及其扭转躯干的姿势，也和米开朗琪罗笔下的人物十分相似。建筑背景及室内设计也十分意大利化。画中背景是一处露天庭院，建筑朴素简洁，饰有陈列在壁龛或拱门内的古代雕塑。大理石地砖，还有后屋里沿斜线而砌的白色地砖，以及嵌在其中、造型夸张的圆形假面装饰，统统来自南方。

画家身份的圣路加这一主题在尼德兰绘画传统中由来已久。圣路加是画家及画家行会的主保圣人。这位传福音者不仅著书也会绘画的传说古已有之，究其原因，或是因为他的福音书语言最为生动、描写极富细节。许多古代的圣母马利亚肖像都被称作路加的真迹。

图像中路加正在一块白色石膏打底的木板上作画。草图已用一种土质颜料拟毕，他开始着手给肌肤画上高光。海姆斯凯克将画板侧对观者，让我们有幸从路加的视角而非正面角度看到圣母子不同的一面。画家身上绸衣精美，脚下鞋子考究，并戴着一枚印章戒指，表明绘画可以是体面绅士从事的职业，他们受雇于高门大户，工作时也可保持环境整洁。相较之下，远处的雕塑家的工作就十分辛劳，而且因为大理石碎片四下飞溅，落得满地都是，还必须在室外工作。另有三位工匠在后面的凹室里工作，可能是宝石匠或雕刻师。

画家的画室也不乏其他学识的元素。圣母身后的架子上置有一个星盘，她的头顶上方则放着几本希腊文图书。她脚边有

一本有关解剖学的手抄本，作者是与海姆斯凯克同时代的佛兰德斯人安德烈亚斯·韦萨柳斯（Andreas Vesalius）。摊开的书页上画着两副骨架和两具剥去部分表皮、露出内脏的尸体。海姆斯凯克借此强调，解剖知识对画家十分重要。路加的公牛把蹄搭在另一本书上，这本书内容不明，但很可能是《圣经》或《福音书》，因其装有皮革封面和金属搭扣，书口还有镀金。将几位传福音者与各种动物及一位天使联系起来的象征符号出自《启示录》中描写他们围绕在上帝宝座周围的段落。公牛被归于路加，因为它被视为一种祭献动物，而《路加福音》开篇便是祭司撒迦利亚主持的献祭仪式。

圣婴基督将一枚坚果喂给一只异国品种的鸟儿。剖开的核桃壳落在椅子扶手上——这是圣奥古斯丁提出的意象：核桃的外层青果皮代表基督的体，果壳代表十字架的木头，果仁则代表其神性。在古代，鸟类象征死亡时飞离躯体的人类灵魂。不过，海姆斯凯克可能想将这只鸟与某些更具体的品种联系起来，比如与基督复活有关的凤凰，或因聪颖而受到称赞的鹦鹉。后者的可能性更大，因为鹦鹉与模仿有关，因而与画家的职业联系在一起。画家不仅需要聪慧，还应擅长模仿自然形式。

古典雕塑昭示了基督教对伟大的古典时代的征服（或延续）。这些雕塑也显示出寄居意大利对海姆斯凯克的影响，同时也可能让人想起艺术家用于磨炼技艺的小雕像。

星盘是利用恒星测算距离的科学仪器。这个星盘暗示艺术家也会运用数学，亦即抽象思维——在占主导地位的柏拉图体系中，这是最高层次的思维。

与圣路加的绘画不同，他面前的模特直视着我们而非自己的孩子，这表明路加作画的依据是幻象，而非作为历史人物的圣母。一道浓重的阴影落在他的画板上，或在表现天赐灵感，也将我们的注意力引向艺术家手部。

明亮的高光突出马利亚的腹部和胸部，这是有关基督的人性，即道成肉身之谜的神

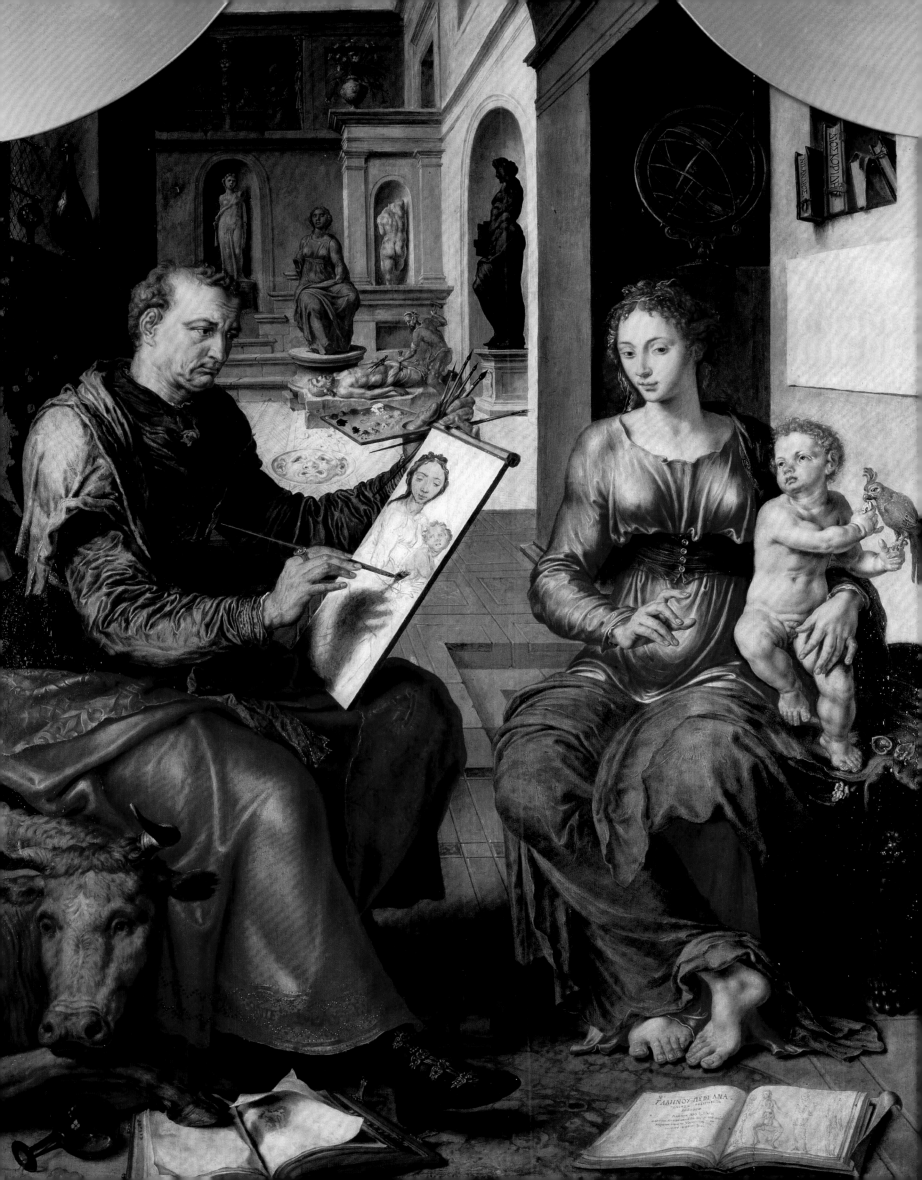

老彼得·勃鲁盖尔

（Pieter Bruegel the Elder，1525/1530—1569）

《狂欢节与大斋节之争》

1559年

橡木板油画

118厘米×164厘米

维也纳，艺术史博物馆

雪橇上架着一个圆桶，一个胖子骑在桶上。他挥动着一根金属烤肉叉，上面穿着各色上等好肉。这个胖子两脚踩在临时充当镫具的烧菜锅里，头上顶着一个馅饼，再加上醉醺醺的同伴使劲儿一推，他就这么驶入了一场模拟马上长枪比武的比赛。他的对手是一个女人，她个头高得出奇，面色憔悴，头上顶着一个类似教会帽的蜂巢。一位修士和一位修女牵引着她脚下的带轮平台，将她拖入战斗。她选择的武器是一根用烘烤铲桨改造的长矛。一群攥着椒盐卷饼和发声器的孩子聚在周围，充当她的扈从。这场荒唐的比赛揭示出画作的主题：可见于狂欢节和大斋节期间的种种极端行为。勃鲁盖尔用家常的细节、民间的风俗和酣畅淋漓的幽默感，勾勒出这幅人间闹剧。

在基督教年历里，大斋节由禁食和赎罪的四十天构成，而此前的两周就是狂欢节。狂欢节是寻欢作乐、饫甘餍肥的节期。在尼德兰，狂欢节的最后一天"忏悔星期二"以纵情酒色著称——画中呈现的可能就是这个日子。在大斋节期间，基督徒展开一个月的克己生活，借此纪念《圣经》中经历灾难与逆境的时期。人们饮食受到限制也不可醉酒，且应虔诚礼拜。

勃鲁盖尔的构图向上倾斜，其中阔处可见两类迥然相异的行为：狂欢节的作乐位于左侧，大斋节的肃穆则在右侧。勃鲁盖尔笔下的视觉舞台，乍看是一座住着寻常百姓的尼德兰村落，实则是他身处其中的社会写照。

画面左侧，狂欢节的喧闹作乐跃然纸上：骑着木桶的男人身后跟着他的"军队"，他们身着异国服装，戴着讽刺面具，还扛着一张放满食物、准备就绪的餐桌。地上胡乱扔着破鸡蛋等遭人丢弃的食物，一头猪正在垃圾堆中大快朵颐。根据蓝色小船（指代浪荡子和酒鬼的委婉语）的标志可知，画中建筑是一间小酒馆；酒馆前的人群在观看街头艺人表演一出狂欢节戏剧，名为"肮脏的新娘"。左下角蹲着几个赌徒，正在俯身玩

骰子。做薄煎饼的老妇人身后，一些乞丐和麻风病人正在大街上手舞足蹈。两对夫妇在玩一种抛掷旧罐子的游戏（其隐含意义或许指涉失贞），其他人在玩饮酒游戏。一支歌队在风笛手带领下穿过街巷，一群弹奏音乐的人从篝火边信步走过。富足的迹象比比皆是：留意那些装满货物的沉重麻袋，盛满葡萄酒的皮袋，人们的盘龙之癖，还有装饰过于繁复的服装。尽管树枝光秃秃的，可见天气严寒，但人们贪欢逐乐，难以自拔。

与之相反，大斋节一侧的重点则是教堂和虔诚的苦行。教堂里的图像已被白布罩住，为大斋节做好了准备。布道结束，一大群教堂会众从前门和侧门中涌出，每一位礼拜者的前额上都涂有一个圣灰十字，表明这场礼拜是"圣灰星期三"的纪念仪式。右下角，形形色色的乞丐和穷人由于节庆聚集在此，身披素净黑袍的人物正向其施舍救济品。这些黑袍人物代表通常在大斋节期间展开的基督教慈善活动。一些信徒靠着教堂外墙祷告，公开表达自己的虔诚。树木正在变绿，预示春天即将到来，但人们都在全神贯注地苦行赎罪；他们似乎并未注意到，一辆装着尸体的推车正被拉过广场。

尽管整个场景看似是一座村庄的"自然"景观，但对立元素随处可见。酒馆与教堂形成对比；在火上摊煎饼的老妪做了很多又圆又大的面团，她的对面则是鱼贩，他们的货物湿冷而细长；街头表演和右侧的施舍者圈子相对。尽管我们或许可以将狂欢节一侧解读为对新教的指涉，并将大斋节一侧视为对天主教的托寓，但画中并无好与坏的对立。两侧的行为都过犹不及，也没有哪一边看起来比另一边更有德行。在画面正中央，一对夫妇正由一个身着弄臣服装的小丑带领进入场景，这或许是画作主旨的答案所在：虽然观者和那对夫妇一样参与了这些活动，但我们应学会不去模仿这样的行为，而是和勃鲁盖尔一起嘲笑他们。

这个想让人们注意到跛子的苦难的女子可能是他的妻子。她好像戴着一顶头盔，暗示这个哭泣的男人是在勃鲁盖尔在世期间于重创尼德兰的战争中受的伤。

和其他乞丐一样，这个男人及其同伴都得到了离开教堂的人们的施舍。画作左侧的行乞者遭到忽视，因此勃鲁盖尔或在暗示，人们只有在赎罪期间才会行善。

作为天主教会的古老标志，离开蜂巢的蜜蜂就像画面右侧离开教堂的信徒一样。蜜蜂也象征复活节庆祝的基督复活。复活节是大斋节苦行之后的宗教节日，因而代表希望这一神学美德。

人们跟在大斋节花车后面，聊着、吃着，摆弄着发声器——这也许是一种从古代流传下来的物件，曾用于驱赶恶灵。

椒盐卷饼仅用面粉、水和盐制成，体现大斋节的苦行。椒盐卷饼是最早的基督教食物之一，可追溯至在胸前交叉双臂祈祷的时代——这正是其形状的由来。

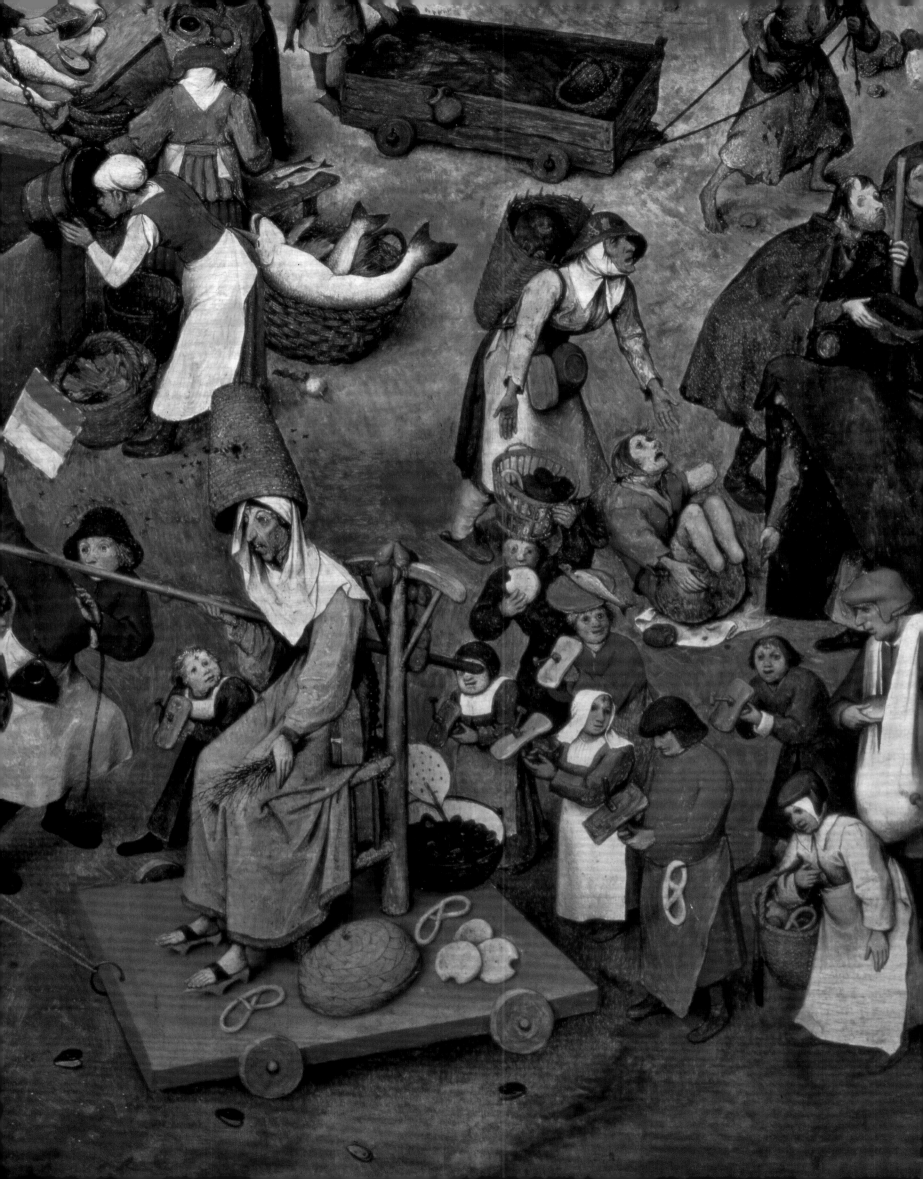

老彼得·勃鲁盖尔
（1525/1530—1569）

《狂欢节与大斋节之争》
1559年

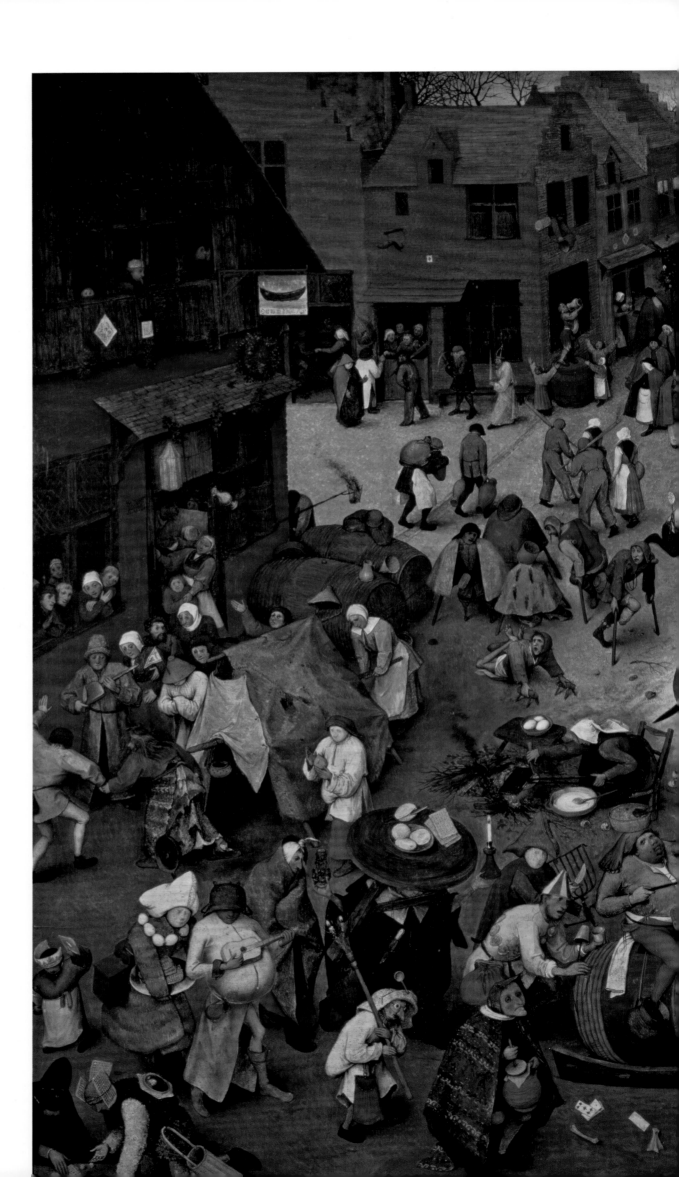

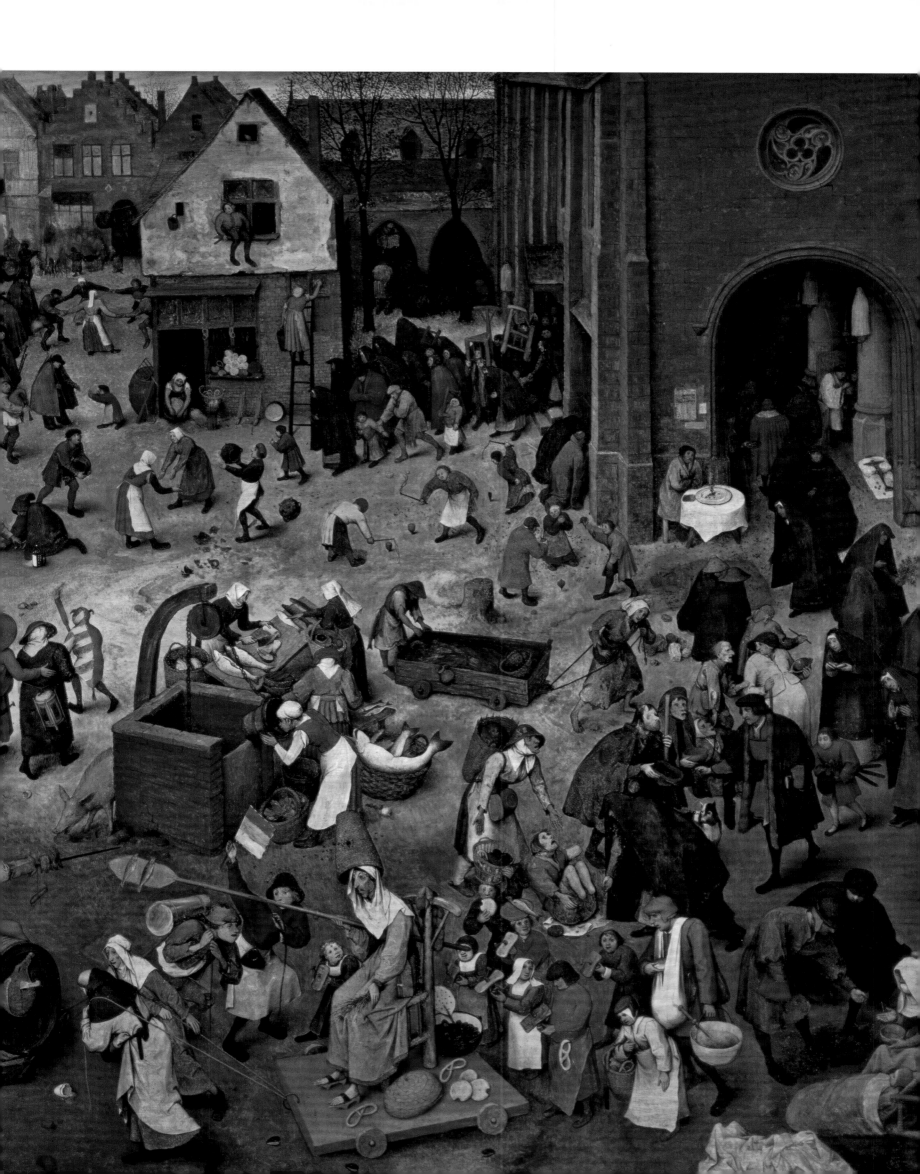

扬·凡·德尔·斯特拉特（约翰内斯·斯特拉达努斯）
〔 Jan van der Straet (Johannes Stradanus)，1523—1605 〕

《虚荣的寓意画》

1569年

木板油画

139厘米 × 103厘米

巴黎，卢浮宫

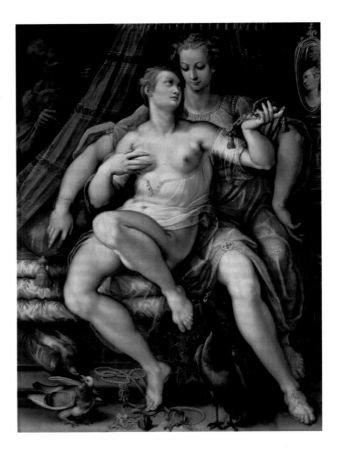

扬·凡·德尔·斯特拉特在安特卫普受训成为画家。他在威尼斯、佛罗伦萨和罗马工作过，绘制过祭坛画，设计了数百件挂毯，还装饰过许多重要建筑，比如佛罗伦萨的旧宫。其作画风格精细复杂，深受欧洲各地的宫廷赞助人喜爱。这种风格后被称为"风格主义"（Mannerism），以优美高雅、技法精湛和内涵复杂著称。这些特征都可以在这幅刻画了"虚荣""节制"和"死亡"的化身的寓意画中看见。

两个女人坐在一套华丽床幔下的床沿上。靠前的女人几乎一丝不挂；她的白色直筒连衣裙是透明的，什么也遮不住。她的姿势颇为复杂，让人想起米开朗琪罗在西斯廷教堂里画的裸体人像，而凡·德尔·斯特拉特必定对其有所了解。"节制"坐在她侧后方，衣着端庄，穿一件黄色绣花长袍。人物间的互动提供了有关画作寓意的第一条线索；"虚荣"的姿势繁复扭曲，与从容自若、有安全感的"节制"形成对比。她们的上肢动作十分相似，观者因而可以清楚地领会二者的对立关系。比如，"虚荣"的动作可以凸显其丰满美好的胸部，而"节制"的手臂则十分放松，毫不装腔作势。人物的位置也能揭示"节制"征服了"虚荣"；"节制"坐得更高，正耐心地垂头看着另一个女人，并将左手坚定且自信地靠在臀边。相反，"虚荣"手拿辔头，抬头凝望，神情哀怨。辔头象征节欲和克制。看起来，此处"节制"把辔头交给了"虚荣"，而"虚荣"正在抱怨自己的本能受到了抑制。"节制"就像一位姐姐一样，坚定但有耐心，且胜券在握。

画面右侧的匣子上摆放着一面镜子，这是"虚荣"的象征物。左侧，"死亡"拉开床幔，同时举起沙漏。有意思的是，镜中只映照出"虚荣"和"死亡"的身影，表明践行"节制"可使人免遭这般悲惨结局。前景中有代表这两种生活方式的其他象征符号。"节制"身旁的孔雀是永生的象征；斑鸠指涉爱情与性。珍珠项链和金线编织的腰带是自我装饰的浮华之物。画面底部有两个倾翻的器皿，所盛放的水和花朵泼洒散落在地，并将在地上消失或枯萎。

然而，这幅寓意画并不主张一贫如洗和自我否定。"节制"是"虚荣"的孪生姊妹——她同样花容月貌、衣着光鲜、珠围翠绕。更准确地说，画作的要旨关乎适可而止——一个人显露财富与美貌的方式比浮夸的展示本身更为重要。

两个人物可能还指涉表现神圣爱情与世俗爱情的绘画传统。根据这种解读，着衫人物衣装朴素但首饰奢华，代表神圣爱情；裸体人物代表世俗爱情，是肉体之乐与感官享受的化身。这样的追求本质上是空虚和短暂的——镜子和"死亡"正体现了这一点。

很明显，神圣爱情战胜了世俗爱情。神圣爱情获得加冕，且没有在镜中出现，因而不会消亡。她也通过辔头为与她对应的人物提供指引。其漂亮的大腿上有一枚显眼的饰针，与下方的珍珠项链上的垂饰相似，但装饰更为克制。两枚饰物上均有十字架，或代表通往救赎和神圣的正道。

画作传达的寓意正是观者想看到的——锦衣和美貌，只要反映了正确的生活决策，就可以成为崇高的标志物。艺术家在意大利时，采用的是自己名字的拉丁化形式——约翰内斯·斯特拉达努斯（Johannes Stradanus），表明自己已跻身上流社会——这或许便是他贪慕的虚荣所在。

以寓言画之名创作色情艺术
的做法由来已久。此处，
"虚荣"似乎在问询"节
制"，自己是否必须抛弃所
有的肉体享受。

"虚荣"举起一个装饰华丽
的缰头，手势有询问甚至恳
求之意。"节制"左手拿着
一套没那么惹眼的缰绳。

"节制"身上的织物价值连城，边缘缀有珍珠，还
饰有一个由宝石镶成的十字架，颇为惹人注目。十
字架暗指克制带来的精神奖励，但珠宝的位置也突
出了这位寓言人物的匀称大腿。

在基督教传统中，孔雀代表永生和审判日
之后的上帝出现之景。文艺复兴时期的观
者还会认出这种鸟指涉婚姻和生育女神朱
诺（Juno），从而将它与合法性行为联系
起来。

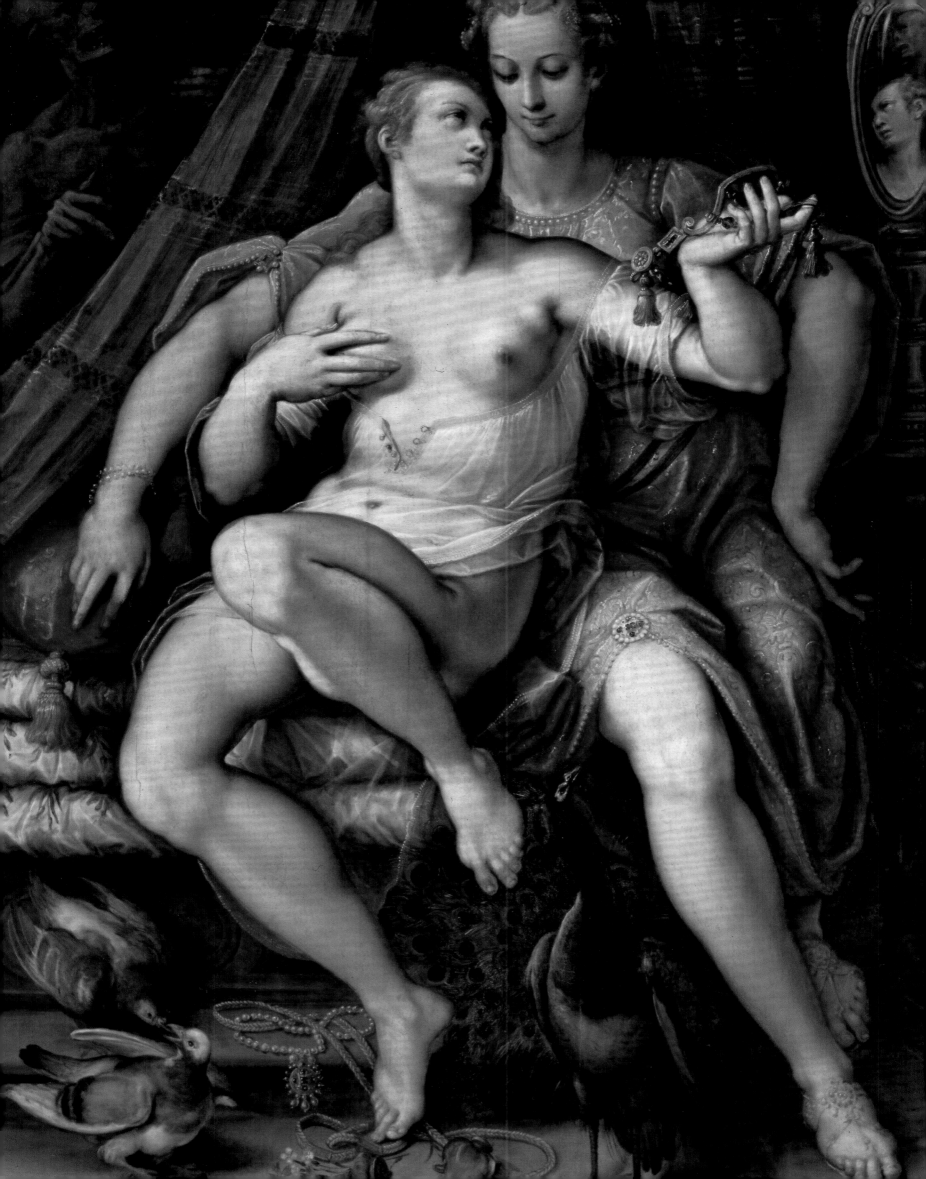

埃尔·格列柯（多梅尼科斯·塞奥托科普洛斯）
〔El Greco (Domenikos Theotokopoulos)，1541—1614〕

《奥尔加斯伯爵的葬礼》

1586年

布面油画

480厘米×360厘米

西班牙，托莱多，圣托梅

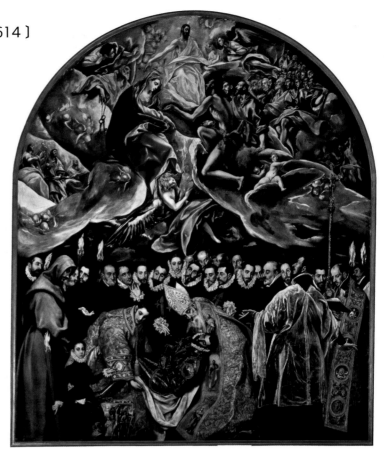

尽管埃尔·格列柯生于希腊[1]，受训于意大利，但他功成名就的地方则是西班牙。《奥尔加斯伯爵的葬礼》是他在抵达西班牙之后绘制的作品之一，并让他作为神秘主义事件画家声名远扬。

《奥尔加斯伯爵的葬礼》展现了当地历史中与圣托梅教堂有关的一幅场景。据传，在14世纪头十年，曾是这间教堂的重要捐助者的伯爵逝世后，他虔诚、行善的一生获得回报，两位圣徒在其墓边现身。画作的前景中部描绘了这一神迹。两位圣徒正亲手将身着全套盔甲、面色死灰的奥尔加斯伯爵放入墓中——这是他度过了圣徒般的一生的明证。圣徒身上的华贵祭衣将他们与周围的人群区分开来。左侧人物是圣司提反（St. Stephen），我们能通过他的华贵法衣上绘制的受石刑殉道的画面辨认其身份；圣奥古斯丁则戴着主教法冠，穿着一件饰有《旧约》人物的法衣。二者两侧有几位代表基督教虔诚之路的宗教人物，其中有一名修士；当地的堂区主任司铎〔背对观者之人，据认是安德烈斯·努涅斯（Andrés Núñez）〕；一名学者；还有一位是托莱多的著名法学家和知识分子安东尼奥·德·科瓦鲁维亚斯–莱瓦（Antonio de Covarrubias y Leiva），他胡须花白，就站在司铎左侧。

这组人物身后站着一群人，身着配有蕾丝拉夫领的当代服饰。值得一提的是，这些都是托莱多当代名人的肖像画。他们出现在这个发生在约300年前的事件中，体现出该场景的神秘主义本质。埃尔·格列柯甚至还在左下角画上了自己的儿子豪尔赫（Jorge）。男孩向外凝视的眼神和手指的动作都可以指引观者，引导他们与中心场景后方的人物头像一样，思索这一事件并探讨其意义。此番沉思所得便在画面上方那绚烂夺目的光与

色中展现出来。

在画作上部，伯爵的灵魂化为一个半透明的婴儿，被一位穿明黄色长袍的天使抱在怀中，护送至天堂。画中的天堂由厚实的云层组成，云间有天使奏乐，还有诸位圣徒，其中包括圣彼得，他的钥匙显眼地从左侧的一朵云上垂下。圣母马利亚和圣施洗约翰被置于画面中心，悬停在新灵魂抵达天堂的开口两侧，十分引人注目。传说中，圣母和圣施洗约翰二人均是人类的代祷者；画中，他们代表伯爵做出恳求和介绍的手势，履行了自己的职责。画面最高处的复活基督面露仁慈之色，整体构图也朝向这位圣人呈强有力的上升趋势，暗示伯爵已获允进入天堂。

埃尔·格列柯对绘画风格进行了细致的调整，以区分下方葬礼所在的尘世和上方的天堂场景。与下半部分呈深色调的肖像和宗教人物相反，画作上部用宝石般鲜艳的色彩画就，满溢着流动的金光。在天堂里，包括重力在内的自然力和体积的概念都不再适用，这与下方观者所在的、建立在大地之上的国度形成鲜明对比，在那里，人物行动如常，并有着我们熟悉的身材比例。埃尔·格列柯的画作极富表现力和创新性，记录了在一个信仰高度虔诚的历史时期，信奉天主教的西班牙对神秘主义的热烈追捧。

[1] "埃尔·格列柯（El Greco）"这个昵称即是"希腊佬"之意。

一位天使怀抱着伯爵的灵魂，其质感与荣光之云有些相似。在古希腊罗马艺术中，微小的灵魂可以独自升天，但此处或在表述一个神学观念：人类行善无法不借助神力。

据传，这张朝外望着我们的面庞正是埃尔·格列柯本人。画家和其子一样，都在邀请观者踏入神迹的精神领域，同时在画面中点明自己已跻身贵族阶级

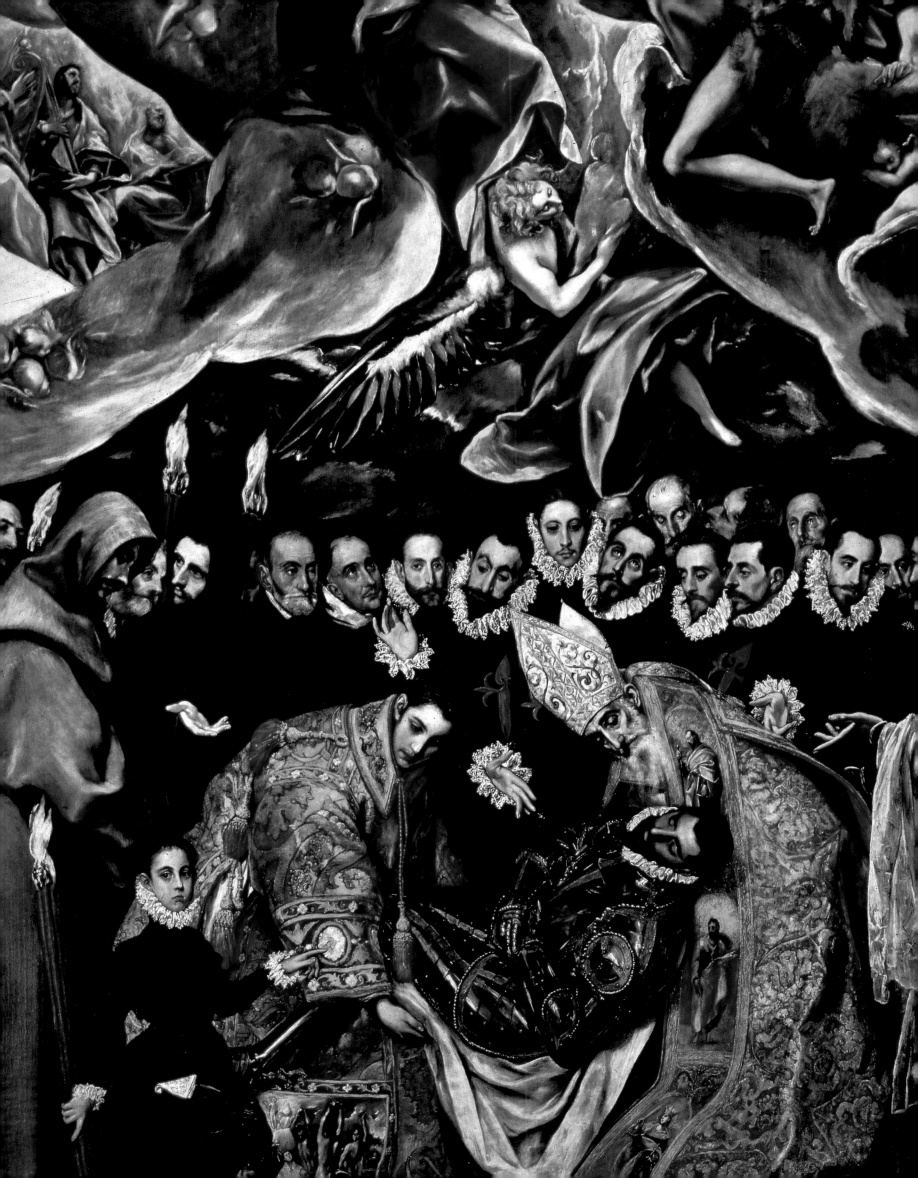

保罗·卡利亚里，人称"委罗内塞"

（Paolo Caliari, called Veronese，1528—1588）

《利未家的盛宴》

1573年

布面油画

560厘米×1309厘米

威尼斯，学院美术馆

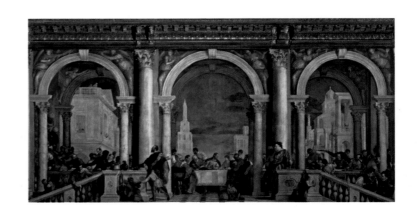

1573年7月18日，保罗·委罗内塞受到宗教裁判所的神圣法庭传唤。数月前，他创作的一幅长达1.31米的巨作刚刚挂入威尼斯圣约翰及保罗女修道院的餐厅，法庭要求他就画中的种种不得体之处做出解释。尽管彼时，宗教裁判所在威尼斯的势力并不如其他地方那样强大，但没有人不因反宗教改革的社会趋势及不断变化的宗教议题而如芒在背。艺术话题正处于辩论的中心。这番处境令委罗内塞战战兢兢又难堪不已，朋友和仰慕者则担忧他的事业可能从此一落千丈。他做错了什么呢？

教会长老已告知委罗内塞，裁判所要求他将前景中央的狗改画为抹大拉的马利亚，而他的回复是，他认为，在一幅描绘耶稣基督和门徒在西门的房子里共进最后的晚餐的图像中，这样的改动并不合适。不过，除主及其门徒之外，他还画了许多其他人物，于是被要求交代每个人的身份。委罗内塞回忆道，自己将旅店的主人西门绘入了画中。他立于右首的中柱前，身穿条纹衣服。一个身着红色衣帽的非洲人在做他的随侍。委罗内塞还在左首的中柱前画了一位管家，他身穿黑色和绿色的服装；在画家的想象中，他"自作主张地来到这里，想看看用餐情况如何"。裁判所十分反感这些琐屑的细节。画面左侧还有一个下楼梯的男人，正流着鼻血。当被要求说明该细节有何深意时，委罗内塞再度根据自己的想象做出解释，称此人出了一点意外。最令裁判所恼怒的是右侧前景中持戟的德国雇佣兵。其中一人端着一盘食物，正举杯畅饮。委罗内塞称，自己行使了诗人和弄臣那样不按规则行事的自由，用自认为适合出现在一个伟大且富有的男人家中的人物来填充画面，而这样的家中应该有这样的仆从。同样，画面左侧那个身着小丑服饰、手腕上停着一只鸟儿的男人，也被艺术家归于装饰物之列。在主的餐桌上，基督左侧的圣彼得正在切分羔羊，好将羊肉传到桌子的另一端。在神学中，祭献羔羊应在画中有重要地位，但在委罗内塞笔下，这好像只是平凡日常的一部分，其他使徒不过是在等着拿到自己的那一盘肉而已。

是画作的尺寸导致了这些问题——委罗内塞试图这样解释。因为画作还有空间，所以他力图依照自认为合适且符合传统的方式装饰场景。宗教裁判所的法官质疑委罗内塞，认为他不够慎重明断。他回应道，这些小丑、酒鬼、德国佬、侏儒等一众被加以泥猪疥狗的污名的人物，都在众使徒的房间之外。尤其是德国佬，他们被单独挑出来质疑，因为那片地区处于新教的影响之下，"异端邪说大肆传播，（那里的）图像往往充斥着恶意诋毁或类似的流言，嘲讽、辱骂和奚落与神圣天主教会有关的东西，以便向愚钝无知者传授不良教义"。委罗内塞反驳道，前人同样行使过这种创作自由，并提起米开朗琪罗在西斯廷教堂里画的裸像，它们的姿势五花八门，毫无威仪可言。宗教裁判所的法官拒绝接受这样的对比，宣称："我们无法假定在'最后的审判'中会出现衣服或类似的东西，因此在绘制它时，并无描绘衣服的必要；再者，那些人物身上并无一物不具有精神性。画里既没有小丑、犬只、武器，也没有类似的荒唐事物。"

委罗内塞逃过了牢狱之灾，卑躬屈节地承认自己没有通盘考虑到所有这些事情，但本意并非要制造任何误解。裁判所责成他在三个月内对画作进行适当修改，费用自理。他并未照做，只是为了平息批评之声，将画名由"最后的晚餐"改为"利未家的盛宴"；利未就是作为门徒马太追随基督的税吏。

威尼斯的奢华布料生产及
染色产业十分发达，尤其
是这种尊贵的色彩，城里
的工匠根据它生产了数十
种色调不同的布料。

女性显然无一登上餐桌，画中的女性
只有几个侍女，一个右侧拱廊下的
穷苦女人，还有这位正在专注地观察
"最后的晚餐"的富有女性，她可能
是抹大拉的马利亚。她站在一幅巨画
之前，画中描绘了基督被钉上十字架
（彼时尚未发生的）。

在宴会上展示家中的贵重餐盘是
文艺复兴时期的习俗。此处，一
个可能是西门的管家的男人正在
指挥一个缠着头巾的仆从。

这个正在听仆从向其汇报事宜的

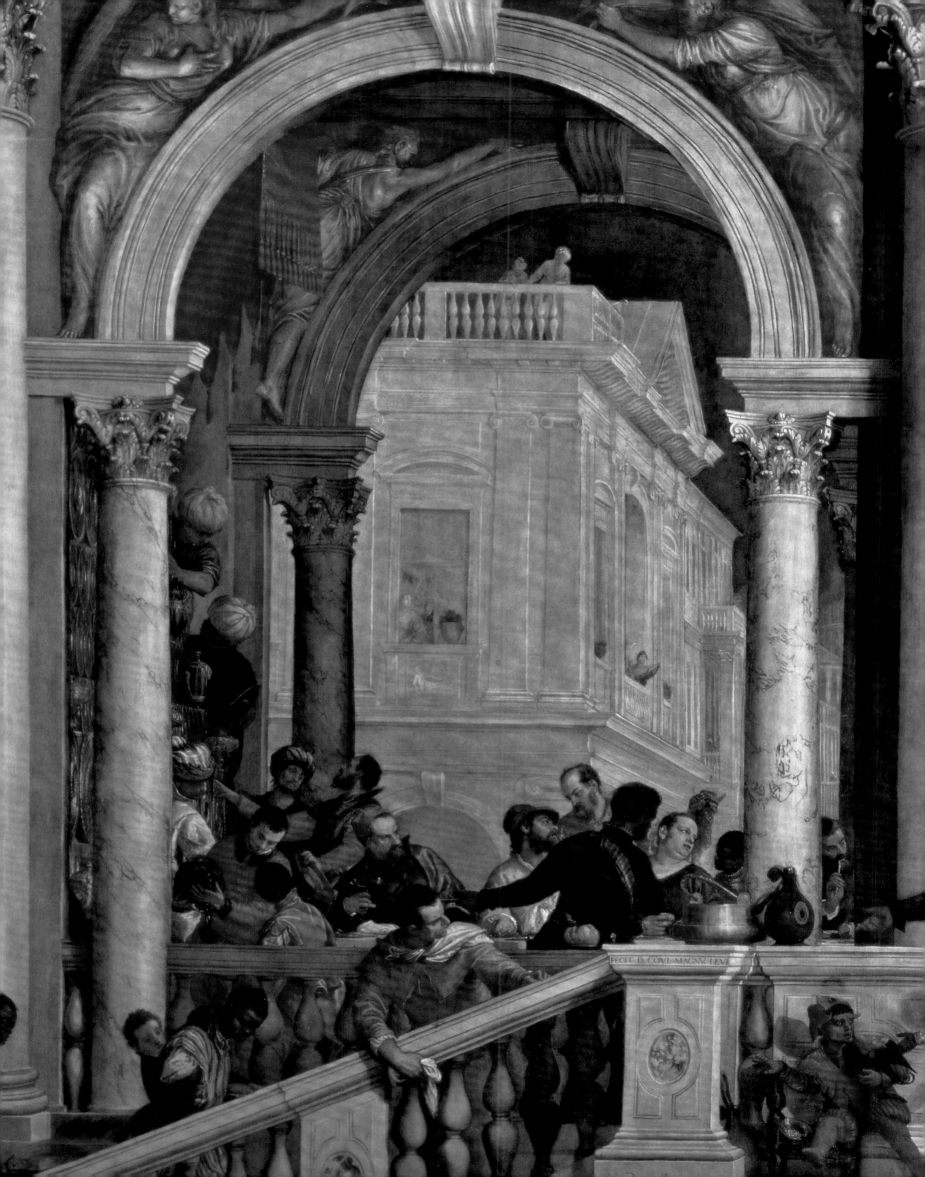

保罗·卡利亚里，人称"委罗
内塞"
（1528—1588）

《利未家的盛宴》
1573年

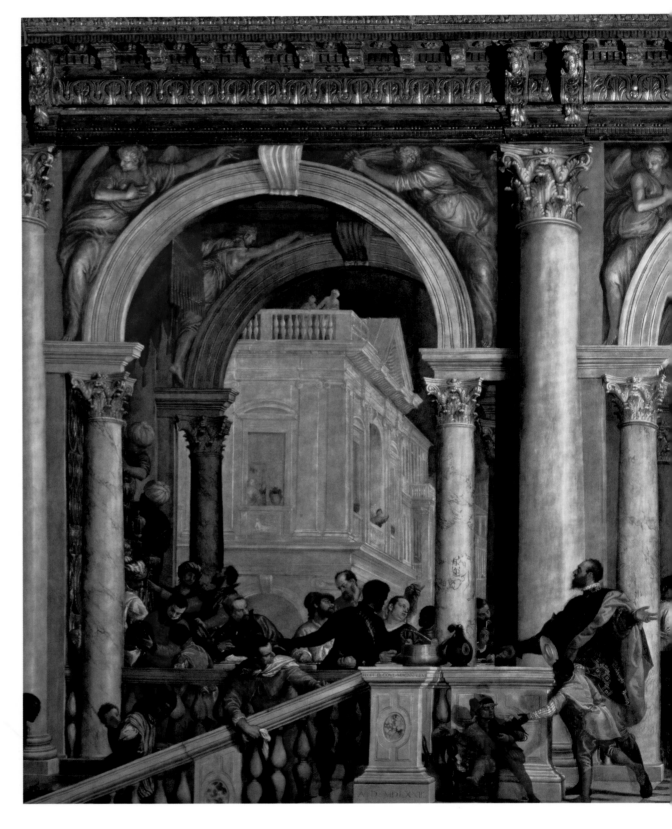

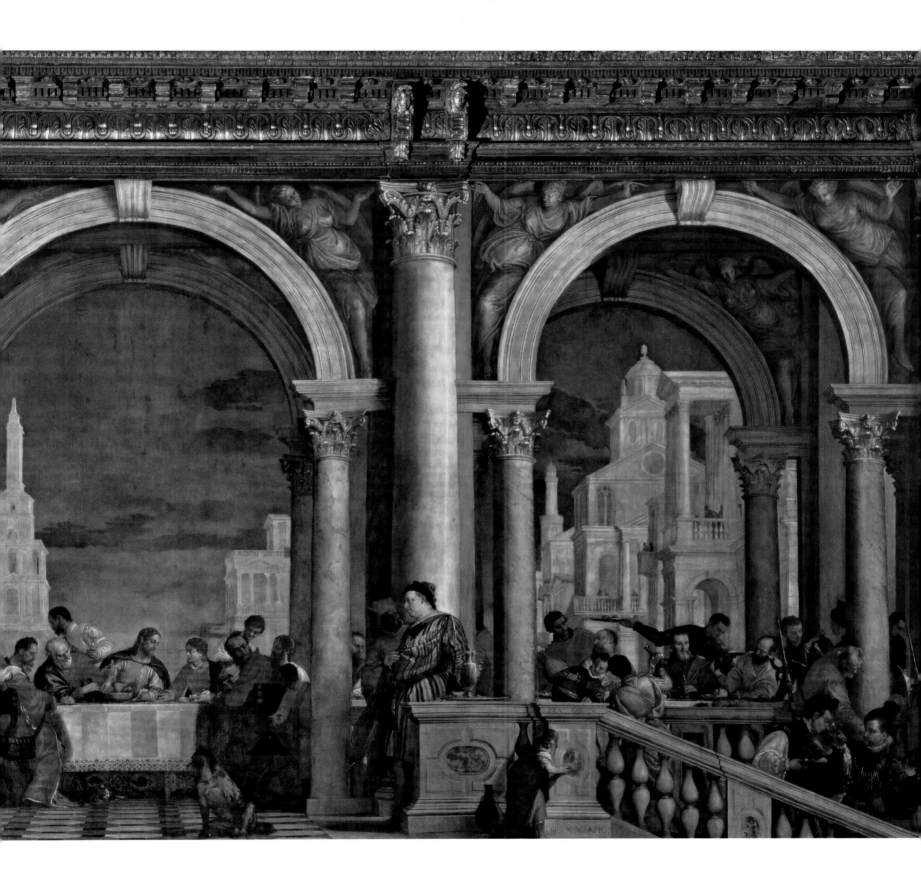

卡拉瓦乔（米开朗琪罗·梅里西）
〔 Caravaggio (Michelangelo Merisi)，1571—1610 〕

《圣马太蒙召》

约1597—1601年
布面油画
322厘米 × 340厘米
罗马，法国圣王路易堂，孔塔雷利礼拜堂

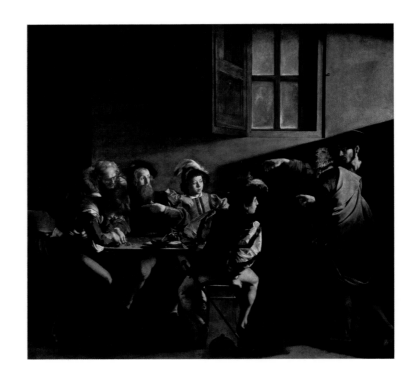

一道神秘的光束斜射过来，照在小楼外一张阴暗得有些反常的道旁餐桌上。配有一扇遮板的窗框朴实无华，无法帮助观者辨认场景所属的时间或空间，但能让观者的注意力集中在前景里展开的故事全貌之上。围坐在桌边的人物个个神气活现，穿着艺术家同时代的华丽服饰，从右侧阴影中走出的两位人物则身穿古代长袍。

伸出手臂的站立人物正是基督。陪同基督的人是圣彼得，他背对着我们，指向人群。基督从黑暗中现身，头颈苍白的皮肤与黑影形成强烈对比；而这黑影是如此浓重，以至他的头发完全没入了阴影之中，观者只能借助一道纤细的光环确定其头顶的大致位置。基督伸出手去，从人群中召唤他的门徒。这个姿势是卡拉瓦乔从米开朗琪罗的《创造亚当》（ *Creation of Adam* ）里借鉴来的。在那幅画中，圣父上帝和亚当向对方伸出手去，但并未触碰彼此，从而凸显出生命火花被注入第一个人类的那一瞬间。在这幅画中，卡拉瓦乔拉开了主要角色之间的距离，并加入一道光束，让空间更显灵动，并将人物关联起来。

大多观者都认为，马太就是人群中心那个指向自己的人，但我们无法完全确定这是不是卡拉瓦乔的本意。这幅油画一直挂在罗马法国圣王路易堂的孔塔雷利礼拜堂长边的墙之上，卡拉瓦乔还为其对侧的墙面画了一幅《圣马太殉道》（ *Martyrdom of St. Matthew* ），并在祭坛上方的位置画了一幅《圣马太撰写福音》（ *St. Matthew Writing His Gospel* ）。《圣马太蒙召》中那个指向自己的蓄须人物，样貌与祭坛上方的撰写福音书之人十分相似，却与对侧墙上的殉道者形象不同。让事情更为复杂的是，描绘马太受天使启发撰写福音书的这幅祭坛画，是在初版遭到否决后创作的第二个版本。初版祭坛画中的马太有一头黑发，他年轻时的样貌应是桌子另一端那个离基督最远的男人。

如若卡拉瓦乔的初衷是安排那位蓄须者为马太，那么他

就已经认出基督，并以"谁，我吗？"作为回应；反过来，如果马太是桌尾的年轻人，则他尚且不知基督是何人，也意味着中间那个男人指向的是后方而非自己，戏剧冲突便由此展开。这样一来，该叙事更可以突出利未从一名税吏到圣徒马太的巨大转变，桌上的钱币清楚地体现了收税行为。无论如何，可以看出，卡拉瓦乔在艺术上向米开朗琪罗借用的不仅仅是一只援手；正如上帝创造了犯下原罪的亚当一样，基督将低贱者、被放逐者和有罪者召集在身边，以此救赎人类之罪。

卡拉瓦乔用强烈的明暗对比、明亮的光束、轮廓分明的人物和有限的空间纵深，在巴洛克时代伊始之时开创了一种全新的写实风格。人们后来用一个意大利语复合词，将其笔下这种色调对比效果称为"chiaroscuro"。这个词语的字面意思是"明暗对比"，但"chiaro"也有清晰之意，"scuro"则含朦胧之意，尽管这种画法遭到一些艺术家同行批评，但与此同时，其迷人的效果已被许多其他艺术家迅速采用。随着艺术家们造访罗马，继而返回故土，将这些新理念与当地的创作内容及风格相互融合，这种新风格也在欧洲各地传播开来。

在神学意义上，卡拉瓦乔的风格也是两极分化的，其中牵涉反宗教改革的天主教意大利如何看待圣徒的重要议题：应将圣徒视为普通人，还是值得尊崇之人？但在《圣马太蒙召》中，他取得了恰如其分的平衡，因为基督的追随者确实是从社会底层中挑选出来的，而结果证明，对那些鼓吹用视觉艺术宣扬民粹主义，从而引导公众的神学家来说，这一事实颇具使用价值。

窗户几乎不透光，更像是用上了油的动物皮糊的，而非使用昂贵的玻璃。它们象征人类本性罪恶，只能依稀感知神圣之光。不过，在模糊不清的窗框中，一个坚固的十字形状显得格外醒目。

通过仔细研究不同人物逐步察觉这一重大事件的层层递进，卡拉瓦乔成功地表现出时间演变的经过。打扮俗丽的男孩刚注意到基督，而坐在他桌子对面的那个人已经惊呆了。

基督和彼得与放债人及其同伴分处不同的空间。永恒与时间的不同维度交汇在基督的手势当中，并被一个看不到的光源照亮。

桌尾两人正在全神贯注地数着钱币，深深地沉浸在这一最世俗也最物质的工作当

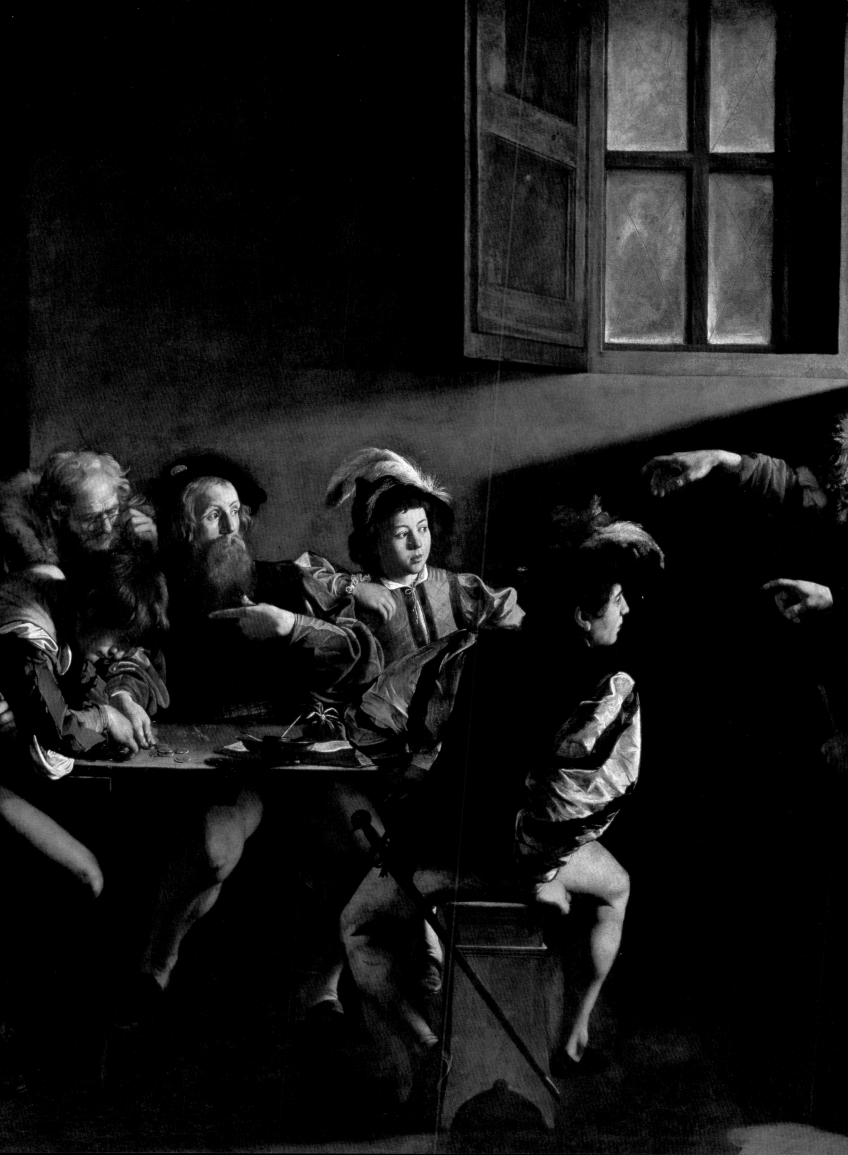

约斯·凡·温厄

（Joos van Winghe，1544—1603）

《阿佩莱斯为坎帕斯佩画像》

约1600年

布面油画

221厘米 × 201厘米

维也纳，艺术史博物馆

科斯岛的阿佩莱斯是古希腊伟大的画家。他的画作在古代之后尽数失传，但有关其艺术和生活的故事令文艺复兴时期的艺术家和赞助人都惊叹不已。阿佩莱斯生活在公元前4世纪，是亚历山大大帝的宫廷画师。

在有关阿佩莱斯的故事中，约斯·凡·温厄选择了人们耳熟能详的一个，即他对坎帕斯佩（Campaspe）的爱恋。坎帕斯佩是亚历山大最宠爱的情妇，但当国王命阿佩莱斯为她作画时，阿佩莱斯却情不自禁地爱上了这位模特。亚历山大听闻此事，表现出恢宏大度的胸襟和对阿佩莱斯的偏爱，因为他把坎帕斯佩作为礼物送给了阿佩莱斯。尽管在现今的价值观看来，这样的做法毫无政治正确可言，但这个故事还是为古代的艺术家赞助人树立了极高的标准。

在凡·温厄笔下，阿佩莱斯坐在左侧，他看着坎帕斯佩，陶醉地向后倾倒，丘比特撒开弓，直接用爱情之箭射向他。阿佩莱斯右手拿着一支画笔，左手握着调色盘。据老普林尼的《自然史》（Natural History）记载，阿佩莱斯把坎帕斯佩画成了"从海上升起的维纳斯"（Venus Anadyomene）。这段拉丁文铭刻在悬于画面左上角的一块牌匾上。这段文字也是波提切利的《维纳斯的诞生》的灵感来源。凡·温厄和波提切利一样，让坎帕斯佩摆出从一只大贝壳中现身的维纳斯的姿势，不过此处的贝壳并非一个巨型扇贝，而是一个庞大的海螺壳。海螺进口自远东地区，在17世纪早期，随着生意人在世界各地往来经商，海螺已成为最昂贵也最具收藏价值的贝壳之一。凡·温厄的赞助人——布拉格的鲁道夫二世（Rudolph II of Prague）想必十分欣赏此类细节，因其热衷于收藏稀世珍品。

坐在地上的男性模特手握三叉戟，他是一只人鱼。在阿佩莱斯的画板上，凡·温厄展示了拿着一只水果的维纳斯，但奇怪的是，坎帕斯佩并未摆出这样的姿势。这可能是凡·温厄有

意将维纳斯与夏娃合二为一，也许因为人们认为夏娃诱惑亚当的故事与画中事件有相似之处。画面右端的一个女人为坎帕斯佩举着镜子，这是美貌和虚荣的又一象征。前方左侧有一条狗（象征忠诚），让这段三角关系愈发复杂。普卢塔克[1]对亚历山大面对情感能够自持赞许有加。画中，亚历山大在背景中徘徊，戴着缠头巾和闪闪发光的链子，手握一根长权杖。

凡·温厄探索了绘画艺术的诸多理论层面。他在艺术家的画板上呈现了坎帕斯佩的正面，又在前景中描绘了坎帕斯佩的背面，由此加入那场由来已久的、关乎绘画艺术与雕塑艺术孰优孰劣的争辩，即"画塑之辩"（paragone）。对于雕塑，其观赏优势——也是创作难点——之一，便是在三维空间中呈现多重视角。作为反击，画家们发明了各种同时从不同角度展现人物的手法。在这幅画作的另一版本中，凡·温厄从正面描绘坎帕斯佩，画板上的维纳斯则是从侧面绘制的。画作的奇巧构思有许多层次：装扮成男女诸神的模特很容易与其他看似"真"神的人物混淆，比如丘比特和那位爬上画板、探身用一束月桂花冠为阿佩莱斯加冕的"名誉"；前景里的基座上放着一只金碗，里面有四枚打开的半壳，每枚壳中盛有一种不同的颜料，指涉阿佩莱斯著名的四色技法[2]；圆规和直尺则指涉他精通几何学和测量学——测量概念在绘画中不仅指涉画面对称，也指涉一种审慎的作画方法，即知道何时应当停笔或用散漫的方式作画，不让成品显得过分雕琢。

[1] 普卢塔克（Plutarch，约46—120），罗马帝国早期的希腊传记作家，代表作为《希腊罗马名人传》。

[2] 仅用黑、白、黄、红四种颜料调色作画。

普林尼记述的有关阿佩莱斯的故事，对试图提升自身地位的后世艺术家十分重要。一位身有双翼的人物——有着画家巴托洛梅乌斯·施普兰格尔（Bartholomaeus Spranger）的面容——拿着象征胜利的棕榈叶和阿波罗的月桂花冠靠近阿佩莱斯。

金苹果是维纳斯获评最美女神的奖品。她获胜的野心间接导致了悲剧性的特洛伊战争，而她对此的觉察可能在她的脸庞上表露了出来。

通过将亚历山大大帝置于阴影之中，并赋予其东方化的特征——缠头巾、八字须和杏仁形双眼，凡·温厄或在借此强调艺术家和模特的天命。

丘比特的火之箭点燃了阿佩莱斯对皇帝的美貌女奴的热情。与亚历山大的权杖不同，艺术家的调色盘和画杖让阿佩莱斯得以记录坎帕斯佩的美貌。

仆人用一块红布遮住坎帕斯佩的下体，也许是顾及坎帕斯佩是亚历山大大帝的情妇。布匹的硬褶表明这是一种类似塔夫绸的珍贵织物。

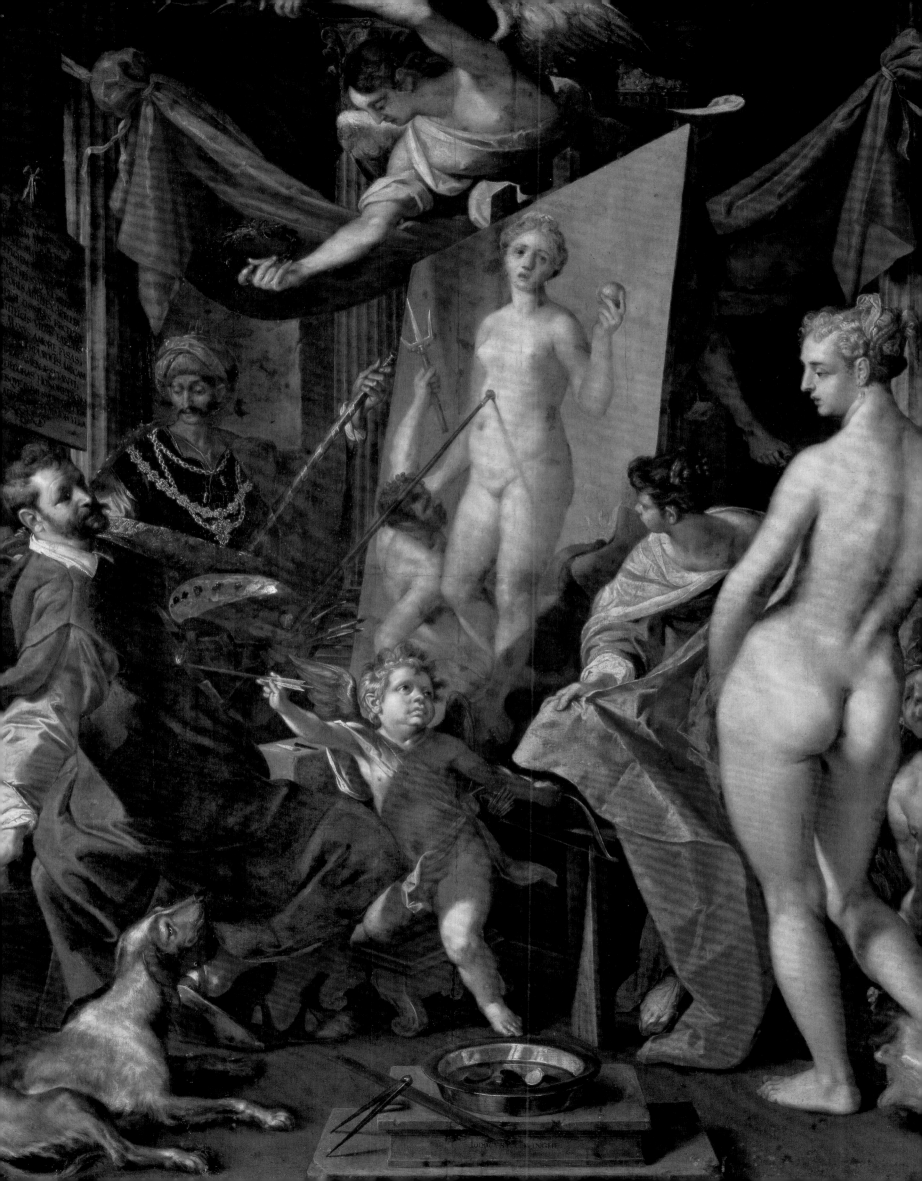

老扬·勃鲁盖尔和彼得·保罗·鲁本斯
〔 Jan Breughel the Elder (1568—1625) and Peter Paul Rubens (1577—1640) 〕

《视觉的寓意画》

1618年

木板油画

64.7厘米×109.5厘米

马德里，普拉多博物馆

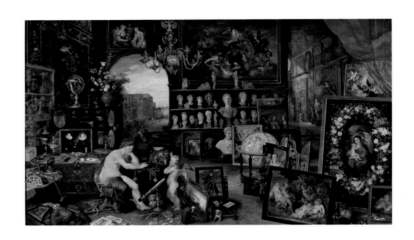

该作品是老扬·勃鲁盖尔和彼得·保罗·鲁本斯创作的一组五幅油画之一。这是一件与众不同的作品，它备受推崇，不仅因为托寓错综复杂，也因为勃鲁盖尔特别注重对细节和肌理的细致刻画——这也为他赢得了"丝绒勃鲁盖尔"的绰号。此外，画作还记录了人们在高度发展、竞争激烈的17世纪的佛兰德斯制造、销售和理解艺术的复杂方式。

一名身披蓝色和白色衣物的女子正坐在桌边观赏一幅画作。不计其数的瑰宝围绕在她身边；房间本身好似一座博物馆，堆满绘画、雕塑和奇珍异宝。这类多元的收藏被称为"艺术珍品陈列室"（kunst en wunderkamer）。画中的收藏是虚构的，但有若干要素表明，它与哈布斯堡（Hapsburg）家族成员、南尼德兰统治者阿尔贝特大公（Archduke Albert）和伊莎贝拉大公夫人（Archduchess Isabella）有关。画作左侧的桌上展示着他们的肖像画，十分显眼；拱门之外的建筑正是他们的布鲁塞尔宫殿——库登堡（Coudenberg）；挂在天花板上的枝形吊灯上有哈布斯堡家族的双头鹰；大公对艺术珍品的品位也在画中得到彰显。因此，此画是一幅针对特定观者的寓言画，它有意恭维统治者夫妇，迎合二人的智识趣味及视觉审美。

画中的物品之所以被收集在此，都是因它们具有视觉感染力，无一例外。总体而言，这些物品可以分为两类：一类可以辅助观赏或优化观赏效果，一类则赏心悦目。第一类物品中有许多与天文学相关的仪器。例如，请留意"视觉"前方的大型望远镜，画面左端放在桌上的星盘，还有后面柜子上的浑天仪。其他优化观赏效果的物品包括放在"视觉"面前桌上的放大镜，以及前景中的一只小猴握着的眼镜。

不过，第二类物品才是这幅画作的主角。勃鲁盖尔怀着满腔热爱，详尽地绘制了观赏的乐趣，从黄金和宝石制作的稀世珍品，到做工精致的家具和地毯，不一而足。不过，房间

中最重要的位置被专门用于陈列艺术品。尽管桌上堆满钱币和珠宝，"视觉"的注意力却放在面前的绘画上，暗示其价值极高。绘画装饰了每一堵墙面，空间不够了，就在地上叠放起来。地上散落着素描和版画。古代胸像及塑像成排摆放在后墙上，还有更多陈列在画面右侧向后方延伸的画廊之中。几乎所有绘画体裁都在画里得到展示：风景画、海景画、静物画、肖像画、历史画等。我们可以看到包括提香、拉斐尔和米开朗琪罗在内的伟大艺术家的画作，也能看到科内利斯·弗罗姆（Cornelis Vroom）和彼得·勃鲁盖尔这样的当地名家的作品。勃鲁盖尔不仅在画作中讴歌自己从事的行业，也在宣传自己及合作者彼得·保罗·鲁本斯的艺术作品，后者负责绘制"视觉"这一人物。这里最引人注目的绘画都是这两位艺术家创作的。

然而，画中除了有勃鲁盖尔对声名显赫的客户展开的娴熟自我宣传，还能发掘出另一层深意。长久以来，人们一直通过隐喻，将观看行为与理解和启蒙联系在一起。这层隐喻贯穿全画，因此在画中，洞察与拯救息息相关。我们能在陈列的画作中发现有关"失明"的主题。例如，"视觉"面前的画作描绘了《基督治愈盲者》（Christ Healing the Blind），表现视觉或理解的神圣起源。在靠在后墙上的作品中，能看到彼得·勃鲁盖尔的图画《盲人领瞎子》（The Blind Leading the Blind）的一角，画作展现的是愚昧和缺乏精神视野。《花环中的圣母子》（Virgin and Child in a Garland）或是此处的真正典范：在画中，勃鲁盖尔复制大自然的技能让我们得以目睹一幅神圣幻象。他用花卉隐喻灵魂不灭和完美无瑕的著名技能，在这幅画中，也在整幅场景之中发挥了重要作用。最后，同样重要的是，前景中的猴子象征愚昧；它们在把玩眼镜，因为它们缺乏理解面前的真理与美的能力。

这种圆形的建筑元素名为"眼洞窗"（oculus）。17世纪的理论认为，视觉产生于从眼睛发射出的光线。此处的眼洞窗及透过窗口射入的光线让人联想到上帝之眼。

人们传统上会用帘布遮挡特别贵重的油画。这样做的目的或为保护画作表面，或为在展示画作时营造惊喜感——看哪！

此处，与模仿有关的鹦鹉或凸显出勃鲁盖尔绘制花卉的才能。人们认为鹦鹉羽毛能沾雨而不湿，因此，它在传统上象征圣母马利亚。

鲁本斯善于处世，是一位见多识广的收藏家兼艺术家。散布在房间里的物品名副其实地来自世界各地。

勃鲁盖尔笔下由鲜花组成的框中之框表明画中描绘的圣母子是一个幻象。

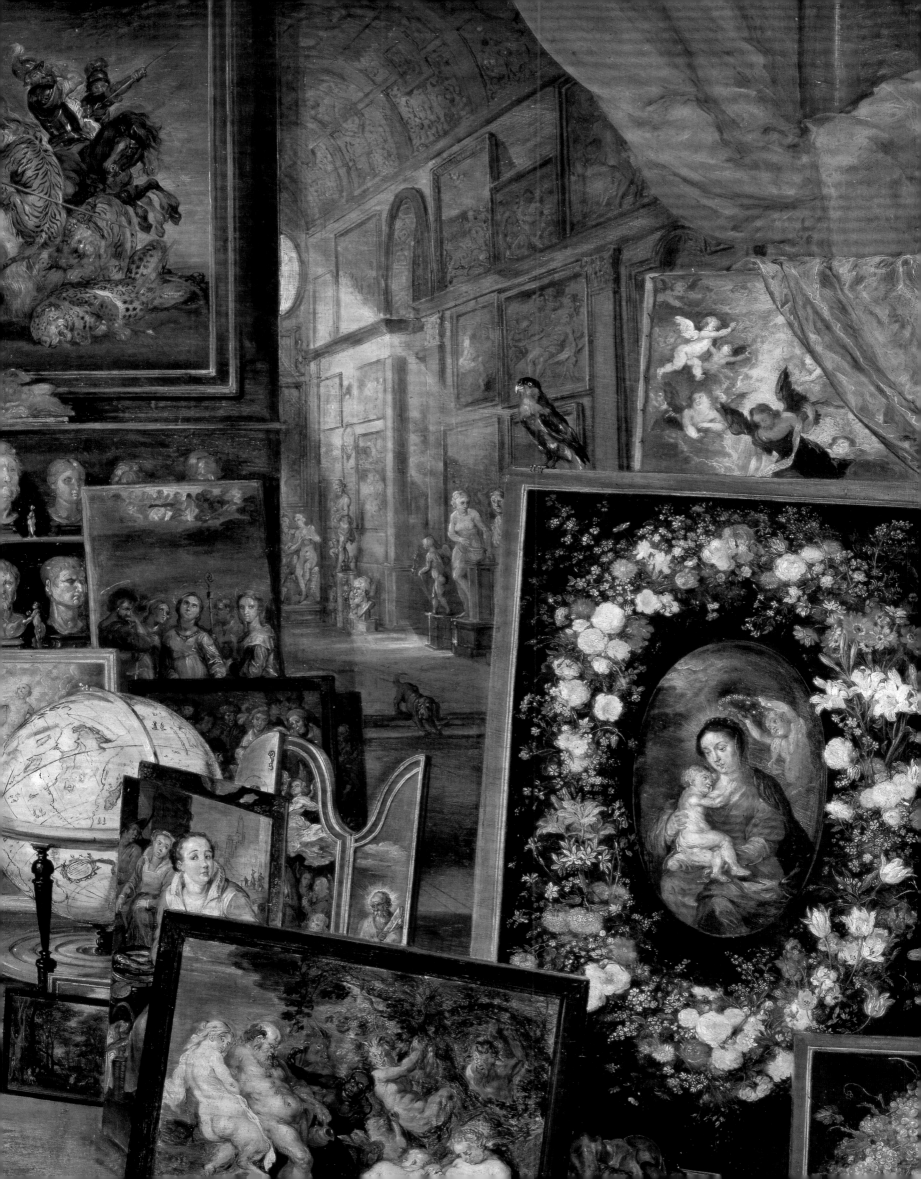

老扬・勃鲁盖尔（1568—1625）
和彼得・保罗・鲁本斯（1577—
1640）

《视觉的寓意画》
1618年

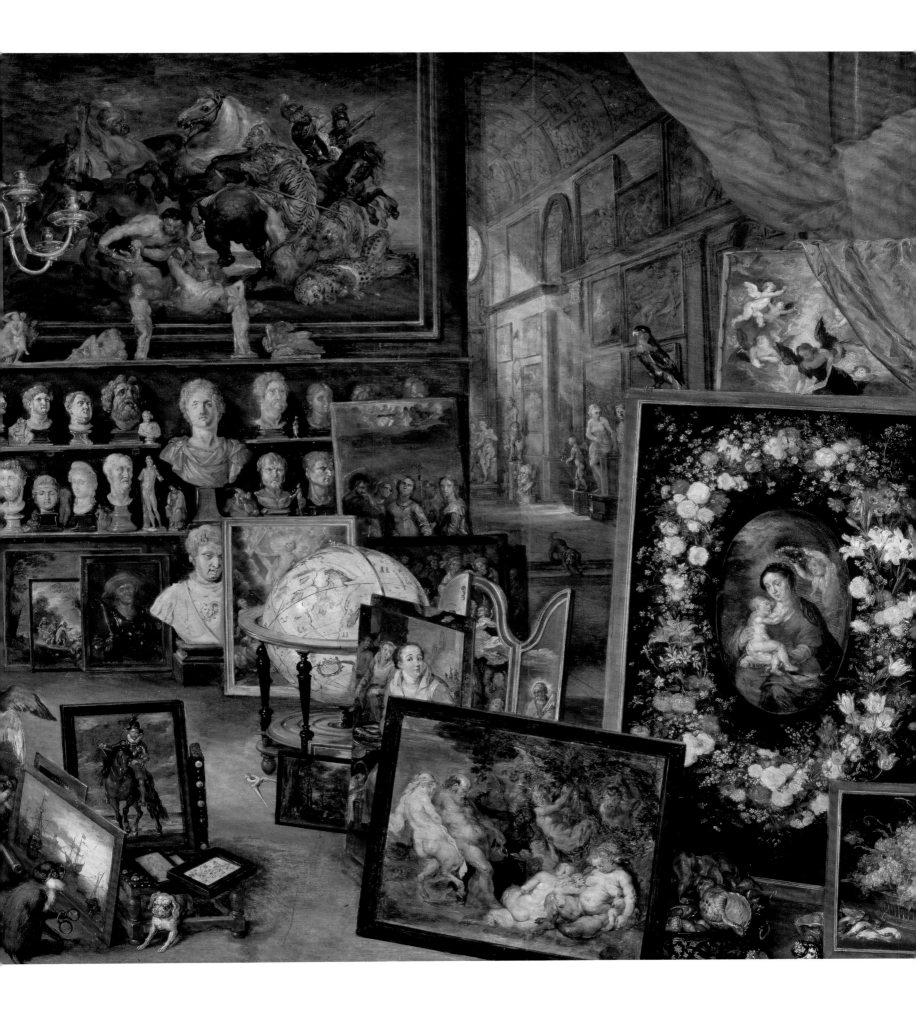

巴托洛梅乌斯·施普兰格尔

（Bartholomaeus Spranger，1546—1611）

《密涅瓦战胜愚昧》

约1591年

布面油画

163厘米×117厘米

维也纳，艺术史博物馆

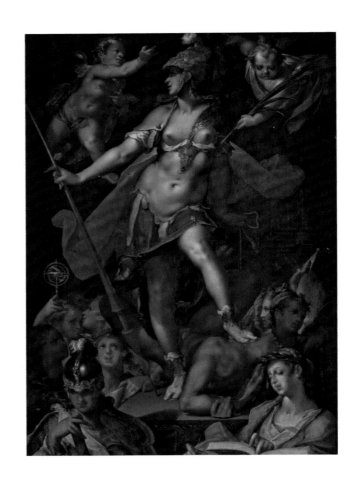

智慧女神密涅瓦以胜利的姿态将"愚昧"踩在脚下，指涉其对人文科学的捍卫。密涅瓦在远古曾是一位女战神，但到古典时期，尤其在雅典一带，她的身份逐渐转变为文化和文明美德的捍卫者。她的盔甲通常包括头盔、体甲和长矛，还有一块被施普兰格尔略去不画的盾牌。画中的头盔顶部有一个斯芬克斯，头盔上还嵌着一张猫头鹰脸。这是一个不同寻常的组合，同时呈现了提出谜题者和聪明的答题者。

施普兰格尔笔下的人物十分性感，在布拉格的神圣罗马皇帝鲁道夫二世的宫廷颇受青睐。此处，艺术家将密涅瓦的体甲简化为一片鳞纹肩甲和一件紧身上衣，胸部暴露在外。这清楚地表明画作是一幅寓言画，可能也在暗指知识能够滋养万物。施普兰格尔为她塑造了健壮的身材，但又通过外扭的臀部、内屈的双腿、优雅尖细的手指和精致的面容让她变得柔和。我们可以通过驴耳辨认出"愚昧"的身份；密涅瓦踩住他的脖颈，还用一段略显纤细的绸带将他拴住。他的双臂不自然地扭曲着，两腿乱蹬，可见他已屈服。两个裸童从天而降，献给密涅瓦一顶月桂花冠和一枝胜利的棕榈叶。

智慧战胜愚昧的主题起源于《阿佩莱斯的诽谤》（*The Calumny of Apelles*），这是作家琉善（Lucian）所记录的一幅遗失的画作。阿佩莱斯是古希腊最伟大的画家，他在为亚历山大大帝作画期间成就辉煌。但是，当他后来在埃及为托勒密作画时，却因一个同行艺术家谣言中伤而被定罪。最终，阿佩莱斯无罪的真相水落石出，国王因自己行事草率，羞愧难当，想要弥补过失。阿佩莱斯拒绝了国王的赔偿，而是决定绘制一幅寓意画，向世人展现谣言之恶。琉善因对《阿佩莱斯的诽谤》画中的拟人形象的描述，即"艺格符换"名垂后世。在文艺复兴时期，许多艺术家都试图根据琉善的描述重画这幅遗失之作，波提切利、拉斐尔和丢勒都在其列。后来，这类贴合原文的重作显得再无新意，又出现了不少类似此画的变体，让这一主题长盛不衰。在阿佩莱斯的寓意画中，主要人物包括一个像弥达斯（Midas）[1]一样长着驴耳的国王，代表他对艺术鉴赏的无知。在《最后的审判》中，米开朗琪罗借用这个传说，给米诺斯画上一位批评者的容貌，又给他添上了这样的一对驴耳朵。

密涅瓦所在的高台之下站着一群旁观者，其中前景内的两个人物颇为显眼：她们是女战神贝娄娜（Bellona）及阿波罗的一个诗歌缪斯，可能是司管《伊利亚特》和《奥德赛》这类史诗的卡利俄佩（Calliope）。在贝娄娜右侧紧挨着其头部的是墨丘利，观者可以通过带翼头盔及纸卷辨识他的身份。因为他对商业的影响，墨丘利往往与艺术的托寓联系在一起。在其上方，有个人物正高举着一个浑天仪，或特指天文学的艺术，也可能泛指艺术和艺术家在国王那里失宠后的命运。鲁道夫二世极其热衷天文学，还雇用了一些高超的观星者[2]帮他测算星运。画面右侧的诗歌缪斯身后有几位视觉艺术的化身。最前方的是"绘画"，她挥舞着一个调色盘和两杆画笔；她身后的人物举着一个测量用的圆规和代表建筑的一张大纸；至于第三个人物，尽管有些模糊，但似乎拿着一把雕塑家使用的刮削工具。

[1]　希腊传说中的国王。在阿波罗和潘神（Pan）比试奏乐时，他认定潘神是胜者，阿波罗怒而将他的耳朵变成了驴耳朵。

[2]　应指第谷和开普勒这两位大天文学家。

密涅瓦往往会惹人注目地将蛇发的
戈耳工美杜莎（Gorgon Medusa）
的头颅放在胸甲上。任何人只要看
她一眼，就会被怪物美杜莎变成石
头。和画作其余部分一样，施普兰
格尔为这里的纯金画上了略带磨损
痕迹的装饰效果。

象征胜利的棕榈
叶常被授予圣
徒，但在此处，
棕榈叶形成一条
斜线，增强了作
品整体的动感。

密涅瓦用并不十分令人信服的姿势抓在
手中的缎带起到铅垂线的作用，在一个
以极具视觉冲击力的斜线为主的构图
中，这是为数不多的垂直线。飘扬的绳
圈温和地展露出女神举手投足间带风的
特质，十分契合寓意画的属性。

包括画家和雕塑家在内的文艺
复兴艺术家都会遵循这样一个
古典传统，即拇趾和食趾要分
开，且食趾要更长。但有些暴
露的粉嫩皮肤就没那么古典
了，童贞密涅瓦因此变身为一
位性感女性。

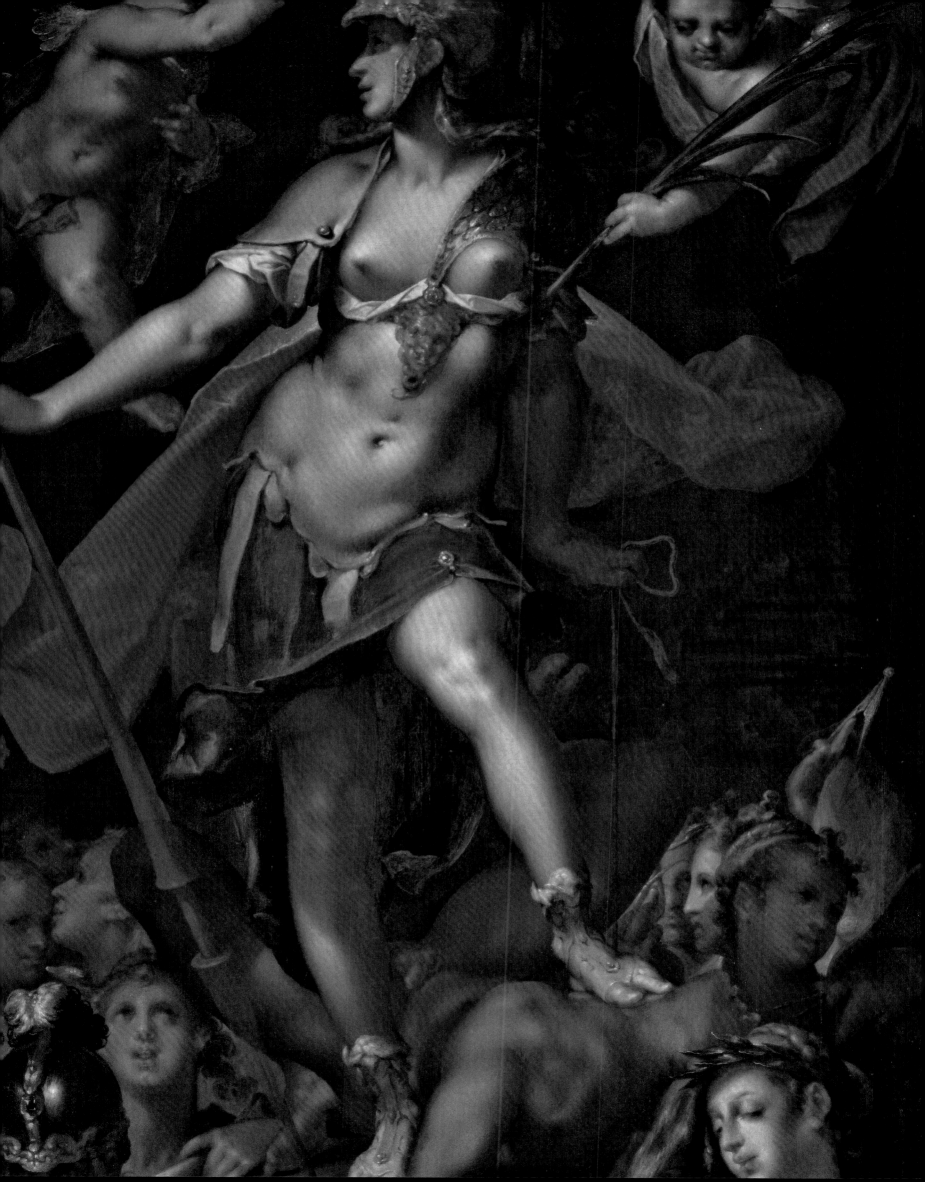

彼得·保罗·鲁本斯
（Peter Paul Rubens，1577—1640）

《玛丽·德·美第奇的教育》

1622年
布面油画
394厘米×295厘米
巴黎，卢浮宫

玛丽·德·美第奇是意大利佛罗伦萨的美第奇家族王朝的女儿，也是法国国王亨利四世（Henry IV）的遗孀。1622年，当她从安特卫普召来彼得·保罗·鲁本斯时，她的统治的前景岌岌可危。鲁本斯为当时的大多数君主效过力，以画家和外交官的身份，他大笔如椽，擅长巴洛克式寓意画和旨在赞颂的视觉艺术。玛丽意欲用两组绘画装饰新建的卢森堡宫，一组描绘自己的生平事迹，另一组描绘亡夫的经历。尽管事实上两人一向不和，但玛丽的地位和荣誉都是亨利遗留给她的。尽管有关亨利的组画从未完成，但鲁本斯及其工作室最终完成了关于玛丽平生高光时刻的二十四幅巨画。

该系列中有一幅场景描绘了年轻的玛丽·德·美第奇所接受的教育。她身着一条简洁优雅的长裙，颈上和发间点缀着几串珍珠。她的发型让人想起米开朗琪罗等前几代佛罗伦萨艺术家笔下的优美头像。她在"智慧"膝头学习，手握一个墨水瓶和一支乌鸦羽毛笔；她在一张羊皮纸上书写，纸下垫着一本文集，文集放在密涅瓦腿上。这位女神用手势向她示意，但并未直接指导她的书写。前景中，阿波罗在为她奏乐，墨丘利则降入这间位于一条瀑布附近的凹室，用双蛇杖指定她为未来的统治者。画中的阿波罗以诗歌和音乐之神的身份出现，他用歌声启示玛丽。墨丘利往往被视为旅行者或商业企业的守护神，在这幅画中，他是雄辩和理性的化身，代表高超的教学质量。

地上有密涅瓦的盾牌，上绘美杜莎的蛇发头颅。密涅瓦是杀死戈耳工三姐妹的珀尔修斯（Perseus）的守护神。密涅瓦的神盾埃癸斯（Aegis）让艺术家有机会描绘激烈的恐惧表情，此外，鲁本斯还在金属表面添画了映像。盾牌旁有一把鲁特琴，进一步指涉阿波罗在音乐和诗歌方面的造诣。此外还有对视觉艺术的指涉，包括一座胸像、一些凿刻工具，以及画家的调色盘及画笔。

画面中同样突出的还有美惠三女神阿格莱亚（Aglaia）、欧佛洛绪涅（Euphrosyne）和塔利亚（Thalia）。尽管美惠三女神可以用多种方式解读，但是鲁本斯的本意也许是让观者仿效文艺复兴时期的佛罗伦萨学者，从新柏拉图主义的角度看待她们。这种解读略过古罗马传统，强调近似基督教的美德。"贞洁"应是左边的美惠女神，她端庄地用右手遮住下体，让人想到"克尼多斯的阿佛洛狄忒"（Aphrodite of Knidos）或"端庄的维纳斯"这些古代雕塑形式。中间的美惠女神是"美"，她最引人注目，且被完整绘出，她正为玛丽献上一顶花冠。右边那位是"爱情"，她亲昵地挽着"美"的胳膊。

鲁本斯醉心于刻画女性裸体，尽管和他的一些其他图像相比，此画中的丰腴肉感略逊一筹，但也并未令人失望。据传，当被问及艺术家如何才能知道一幅画已经画好时，鲁本斯答道："就是女人的屁股叫人瞧着想拍上一拍的时候。"一些学者提出，鲁本斯之所以运用托寓，引用古典传说，是因为玛丽·德·美第奇的生平本身不够精彩；然而，鲁本斯的作画风格本就在各个方面极尽夸张之能事，所以，即便玛丽的丰功伟绩的确值得他描绘，他也依然会如此作画。

对于外交官鲁本斯而言，墨丘利在画中象征的雄辩和理性有助于实现和平与繁荣——这是统治者的首要职责。这位天神的使者降临黑暗的洞穴，让人想起柏拉图有关学习知识可以照亮人类意识的比喻。

玛丽看上去很像鲁本斯之前为她创作的一幅肖像画，但她的容貌就这幅画作的寓意风格而言已足够普通。她的发型和服装来自更早的时代，提醒我们鲁本斯以其对历史的准确把握闻名。

珠宝臂镯暗指性吸引力，美惠三女神将其赐予年轻的玛丽——她将担负为法国王朝绵延子嗣的责任。

阿波罗在神话原著中弹奏的是里拉琴，但在画中被替换为更符合那个时代的高贵乐器——中提琴。下方地上的鲁特琴也是性爱的象征物。玛丽的丈夫亨利四世因风流成性而声名狼藉。

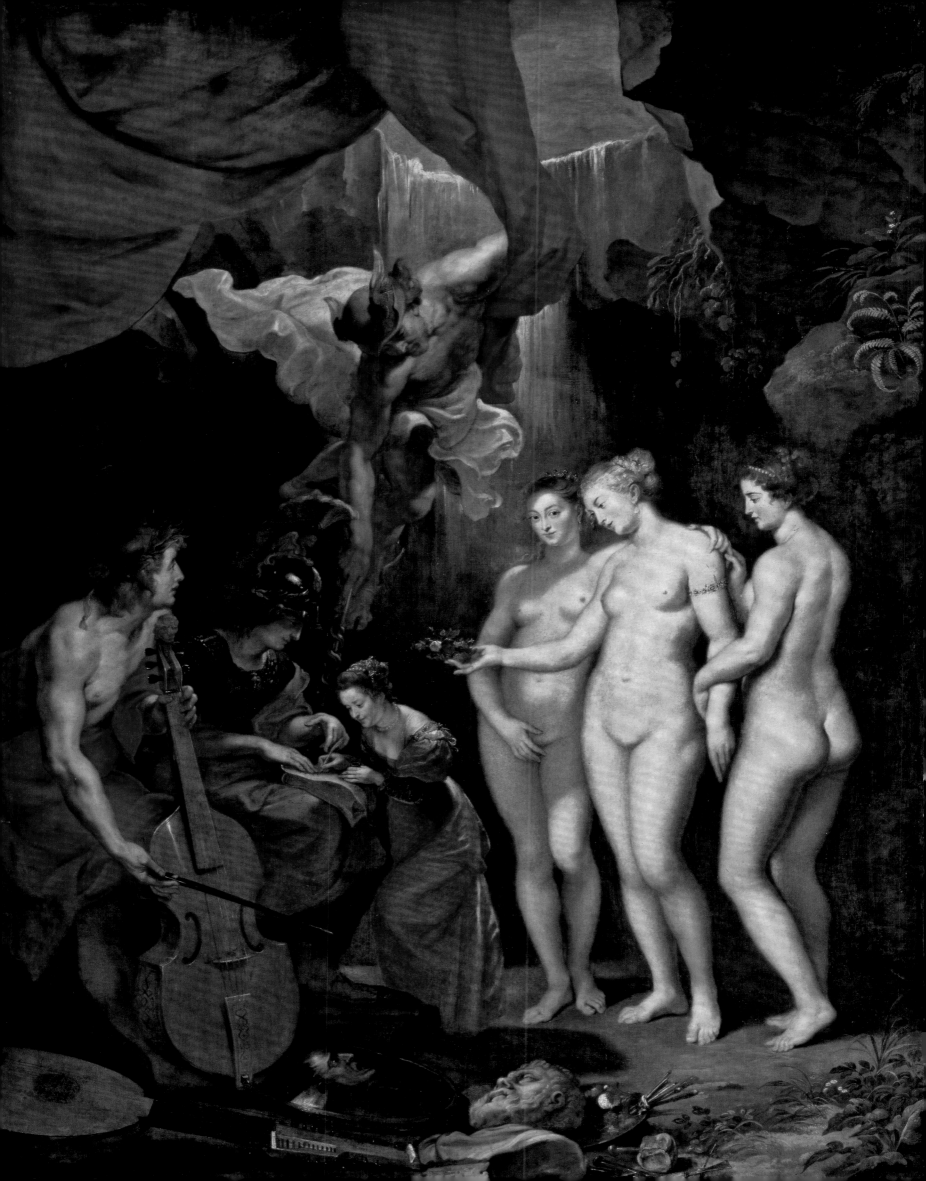

扬·米恩瑟·莫勒纳尔
（Jan Miense Molenaer，约1610—1668）

《艺术家的画室》

1631年
布面油画
96.5厘米×134厘米
柏林，国立博物馆

艺术模仿生活，至少艺术家希望我们这样认为。扬·米恩瑟·莫勒纳尔为我们绘制了其画室的内景，里面还有一群人物正在小憩，他们是画架上那幅创作中的油画的模特。莫勒纳尔的画中多见寻欢作乐和吹拉弹唱的集会，场面滑稽有趣，有时略显喧嚣。

架上那幅画描绘的正是这样一场欢乐的集会。四位人物（或许还有第五位，仅在后方以寥寥数笔带过）都在演奏乐器，这时一条狗猛冲过来，扑在演奏鲁特琴的侏儒乐手的手臂上，将他们打断。小男孩已将小提琴放在一边，而拿着手摇风琴坐在椅子上的长者和手拿擦鼓站着的女人则在旁观。这些都被视为低等乐器，跟阳春白雪毫不沾边，擦鼓和手摇风琴的乐声尤其粗糙刺耳。整个场景都是一副喧闹作乐的模样。

然而，生活并没停息，画家还得在调色盘上准备新的颜料。狗和侏儒像画中描绘的那样，跳起逗趣的舞蹈。一个白镴平底瓶翻倒在地。画面右下角有一支烟斗，也扔在地上；凳子上还放着另一支烟斗，旁边有一个罐头盒，大概是装烟草的——欧洲那时刚刚开始从新世界进口烟草，就像今天一样，烟草承载了各种各样积极或消极的成见。在有关艺术家的图像中，烟草可能暗指灵感，或生命中稍纵即逝的快乐（正如绘画行为本身）。鲁特琴被置于一旁，放在房间左侧，小提琴则挂在墙上，旁边是一些粗制的管乐器。

人们很可能会认为一些模特是艺术家的亲友，不过在此例中，我们或许不该臆断太多具体细节。1631年，莫勒纳尔尚未与哈勒姆画家行会的首位女性会员尤迪特·莱斯特（Judith Leyster）成婚，但画中的女人和莱斯特约作于同时的自画像确有几分相似。画里的男孩似乎是个学徒，因为他拿着调色盘和几支画笔，还有一根画杖——这是一种架在绷布框缘，用以稳定作画手的手腕的工具。老师的画杖倚在前景中的凳子上。后

屋里的画架想必是男孩的。那个画架上有一块木画板，相比之下，前景画架上则放着绷好的画布。在17世纪，大多数艺术家绷装画布的方法，是将画布缝成标准大小，再装到可重复使用的绷布框上。实际的绘画不会占据画布的全部空间，在许多古典大师的绘画中，我们仍能看到绷紧的缝线区域呈翘曲状。画作完成后，一旦售出，就可以取下来绷在更适合长期使用、尺寸也更合适的绷布框上，再拿去装框。

放在工作台上的各类用于研磨颜料和混合溶剂的器皿也常见于画室之中。尽管这间画室有些空荡荡的，但有若干迹象表明，这位艺术家的社会地位不低：左侧墙上挂着一幅装了框的小画，画架顶上挂着画家的皮草帽子，椅子上还放着一件斗篷。艺术家出门的时候，大概就会穿上这些衣物；不过现下，我们得以一瞥他工作时的样子，或者更确切地说是他在工作时稍事休息的样子。画作笔触急促且零碎，效仿的是弗兰斯·哈尔斯（Frans Hals）的那种粗犷奔放的风格，他也是同一时期在哈勒姆创作的画家。事实上，哈尔斯从莱斯特手下抢走了一名学徒，让她失去了那份学费收入；在此画创作前后，莱斯特为此事将哈尔斯告上了法庭。

艺术家正在准备调色盘。助手端着自己的调色盘，他也许可以绘制成品画作里的一些区域，但也得费力地研磨矿物颜料和植物颜料，再用油——可能是用亚麻制取的亚麻仁油——调和颜料。

衣裳松垮的老者正摇动着一架手摇风琴，这是一种无须艺术技巧就能弹奏的机械乐器。

这件时髦的配饰是一个丝带圈打的玫瑰花结，和画家裤管侧面的一排纽扣一样，这是法国最高级的流行式样。画家衣着华贵，与简朴的环境形成对比，那里光秃秃的地板已变了形，窗户也没有镶上玻璃。

侏儒和着老者的音乐起舞。狗凸显了侏儒的矮小身材，体现出画家的风趣。

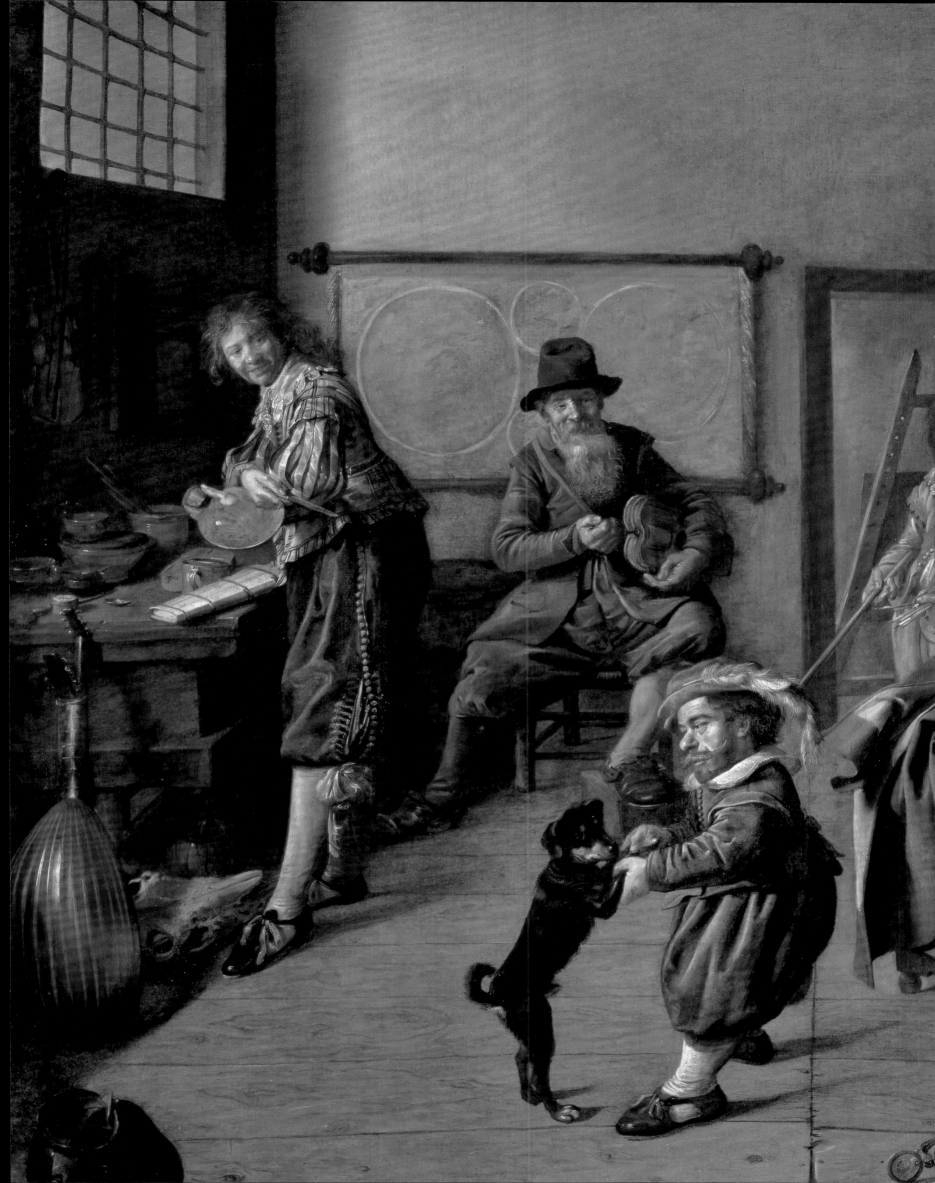

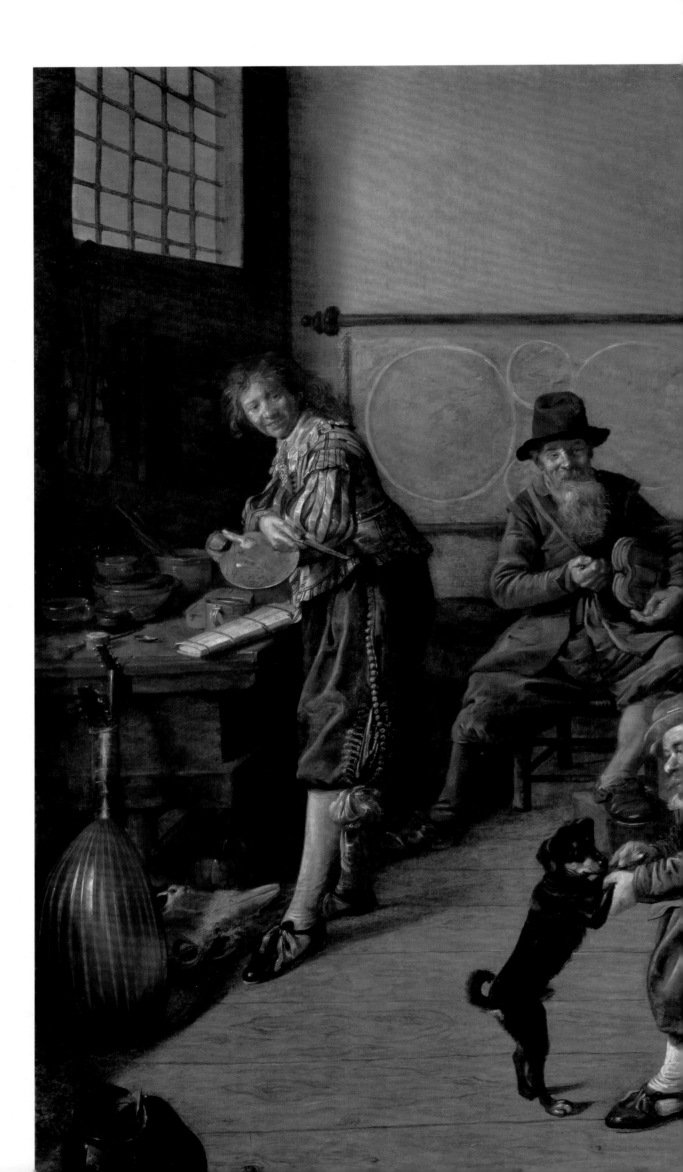

扬·米恩瑟·莫勒纳尔
（约1610—1668）

《艺术家的画室》
1631年

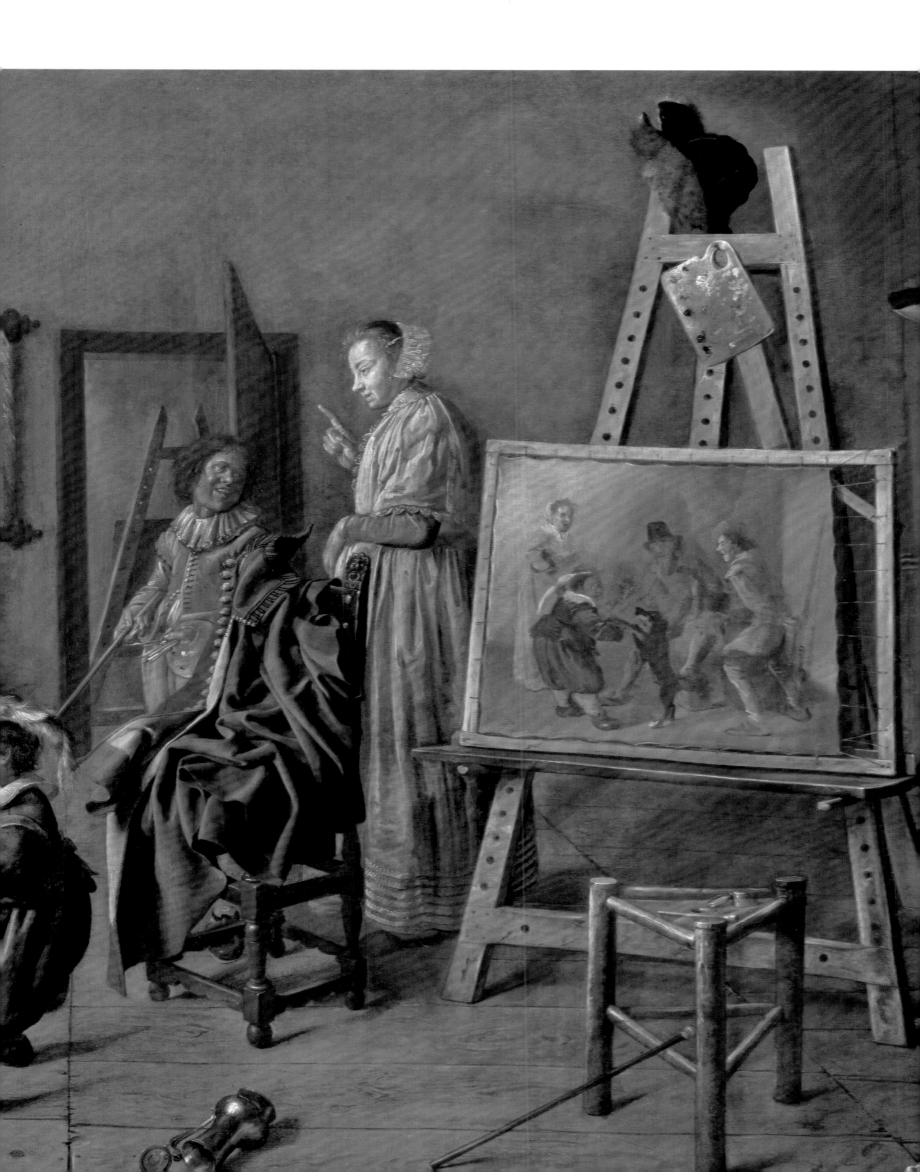

西蒙·武埃

（Simon Vouet，1590—1649）

《时间被希望、爱情与美击败》

约1640—1643年

布面油画

187厘米×142厘米

布尔日，贝里博物馆

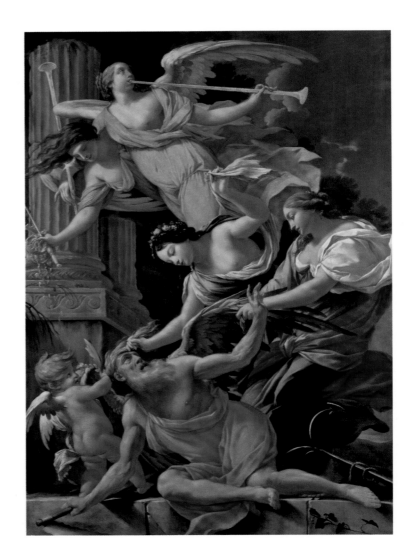

这是为法国王家宫廷的一名高级行政官员绘制的一套装饰组画之一。画主克劳德·勒·拉古瓦·德·布勒托维利耶（Claude le Ragois de Bretonvilliers）是路易十三（Louis XIII）的秘书，1637至1643年，他在巴黎圣路易岛上为自己修建了一幢新居。布勒托维利耶府闻名遐迩，极佳地展现了法式生活有多么安富尊荣、奢侈豪华，造访者从欧洲各地赶来，以期一饱眼福。受训于意大利，并在宫廷里大受欢迎的武埃装饰了屋主的私室（cabinet，独享清净或进行私人谈话的小房间），只有屋主最亲近的朋友和同事能进入这里。武埃的这些绘画被嵌入私室的墙体和天顶上的建筑结构之中。

画中的"时间"是一位蓄着银色长须的老者，蜷伏在画面底部。他的双翼在身后展开，右手紧握着自己的长柄镰刀。他举起左臂阻挡上方的人物——但他显然十分虚弱，因此这个画面更像在表示抗议而非与之战斗。"时间"左侧站着一个有翼的小胖男孩，他是情欲之神厄洛斯（Eros），通常被认作丘比特（尽管没有可供确认其身份的弓箭或眼罩）。他从"时间"的翅膀上拔下羽毛，在真正意义上钳制住了他[1]——这个动作体现了爱情是如何战胜时间的。

"时间"上方有两个身着艳丽长袍的女人。右侧女子是"美"，按照切萨雷·里帕（Cesare Ripa）的《图像手册》（Iconologia，17世纪的艺术家经常借鉴的一本有关抽象概念及化身的参考手册，首版于1593年）所述，她的头在云间浮现，指涉其神的血统。武埃在这个人物背后的风景中画了一大片低矮的云彩。"美"这拼尽全力拉住"时间"的双翼。"希望"身着蓝色和白色的衣服，深褐色发间戴着一顶花冠。根据里帕的说法，"希望"之所以簪花，是因为它们预示着果实将挂满枝头。她攥

住"时间"的头发，正准备用白色披肩抽打对方。画面明白无误地显示，在二人的联合猛攻之下，"时间"全无招架之力。

飘浮在"希望"上方，延续着向上延伸的构图曲线的人物是"名誉"。她是一位身着粉衣的女性，长有双翼，袒胸露乳，左手将一只长喇叭举到嘴边，右手还拿着另外一只。她用胳膊挽住同伴"运气"。"运气"俯下身去，手中攥满现世的战果——王冠、指挥杖和金链都象征着权力及世俗认可。金银钱币哗啦啦地从她手中散落在地，使构图完成一个循环，将观者的视线引回"时间"身上。

这幅寓意画的最后两处细节出现在画面右下角："时间"膝下的平台上爬着一枝短小的常春藤；其上方不远处放着一个金属锚，上面挂着一段绳子。这两个细节指涉基督教所信仰的超越时间局限的永恒生命。常春藤在其承托物枯死后仍能不断生长，象征坚韧；船锚则常见于基督徒的墓志铭，与希望有关，出自《圣经》中的一节："这指望如同灵魂的锚。"（《希伯来书》6：19）常春藤连同船锚，暗指对时间的征服既可以是世俗的，也可以是精神的。

[1] 原文"clip one's wings"字面意为剪掉翅膀，引申义为限制自由。

"希望"的白色披肩末端虽然磨破了，但仍迎风

招展，凸显出"时间"的征服者们那轻盈的不

朽。受"名誉"衣服影响，这件披肩上的阴影呈

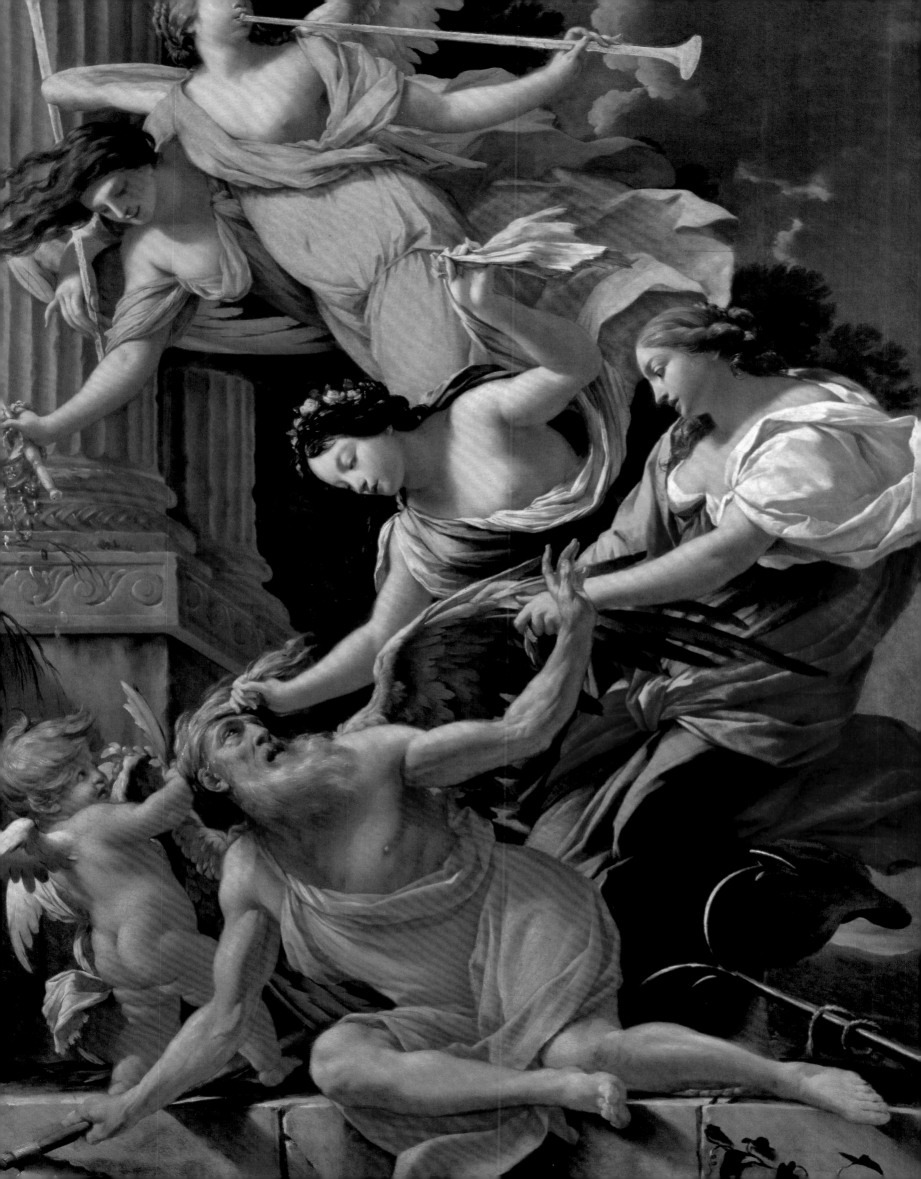

厄斯塔什·勒·叙厄尔[1]

（Eustache le Sueur，1616—1655）

《勇德带来和平与丰饶》[2]

1645年

布面油画

237厘米×175厘米

巴黎，王家宫殿[3]

两侧是引人注目的红色帷幔和一根硕大的雕刻螺旋柱，而"勇德"端坐在圣座上，她的左臂搁在一座狮子雕塑上。画面场景是古典式的，但具体地点不甚明确；背景中赫然耸立着一座高大的科林斯式神庙，"勇德"脚下则有一座刻着浮雕的神坛。在画面左侧，几个裸童簇拥着两个人物，分别是（执橄榄枝的）"和平"和（手握丰饶角的）"丰饶"。上面的两个裸童向下飞来，带着代表胜利的棕榈叶和月桂花冠；他们要加冕的人是"勇德"还是"和平"并不明确。右下角的一堆战利品旁放着一组精美的器皿。

画作的叙事手法开门见山，通过服装、手势和身体姿势传达主旨。"勇德"看样子是一位仁慈的女王，坐在自己的王座上。她身披盔甲，配有一顶金属头盔和一块充当胸甲的披肩，披肩上画着密涅瓦[4]的脸。她身后宏伟的雕刻立柱是"勇德"的标志物之一；这种奇特的螺旋形式被称为所罗门柱式，因为这种柱式的记载最早可追溯到耶路撒冷的所罗门圣殿。后来，所罗门柱式成为帝王权力的标志，被彼得·保罗·鲁本斯等艺术家运用在政府和教会的委托绘画中。画面中，"勇德"伸出手去，迎接"和平"与"丰饶"的到来，"和平"向"勇德"献上橄榄枝；"丰饶"手中盛满鲜花和水果的羊角则是她睿智而审慎的统治的必然结果。在军事意义上，"勇德"也代表着统治权力。她的头盔顶部立着一只鹰，手中握着一把入鞘的宝剑。她

脚下的战利品中有一面旗帜，或指涉葡萄牙王国。胜利之冠暗指"勇德"的强壮、毅力和勇气终将助其克敌制胜。当然，胜利后，人们就能享受"和平"与"丰饶"的喜悦了。

画作的透视角度十分陡急，造型多呈夸张的前缩透视，清楚地表明这幅画本应供人从低处观赏。我们向上看去，目光拾级而上，越过雕刻神坛，落在坐在高台的"勇德"身上；立柱和神庙向远离我们的方向延伸，台阶显著地向外突出。这幅画原计划安装在天顶上，很可能是法国王后、西班牙和葡萄牙公主奥地利的安妮（Anne of Austria）在巴黎王家宫殿里的卧室的天顶。在那里，此画本应属于一套更为宏大的装饰组画，其中很可能包含其余"枢德"（"义德""智德""节德"）。这套组画是为屋主量身定做的，至于那些贵族标志物，比如古典建筑、金银器具、狮子，还有以执君主节杖的方式握在手中的宝剑，都在强调女王的身份。"勇德"也是一位榜样，体现了女王英明领导的重要性。鉴于在1643至1651年，奥地利的安妮是儿子路易十四的摄政王，我们也可以认为，这套装饰画旨在确立女性统治国家的正当性，声明她已准备就绪，能够胜任领职责。安妮的面容与"勇德"十分相似，这可能表明勒·叙厄尔想让女王与"勇德"间的关联无可置疑。

[1] 人们通常认为此画由西蒙·武埃创作。参见Germain Seligman的文章"'La Prudence amène la Paix et l'Abondance' by Simon Vouet"，The Burlington Magazine, Vol. 103, No. 700 (Jul., 1961), pp. 296–299. 本书作者将其归为勒·叙厄尔的作品的原因不明。

[2] 更常见的画名是《智德引导和平与丰饶》（*Prudence Leading Peace and Plenty*）。

[3] 事实上，此画自1961年起一直藏于巴黎卢浮宫。

[4] 也有人认为这是蛇发美杜莎的头颅。

画家常常将女性画为寓意人物。此处，画家为"勇德"画上安妮王后的花容月貌，以柔化其战士属性。

橄榄树是密涅瓦的圣物，暗指她拥有智慧和教化的力量，从而能带来和平——这也是橄榄树在雅

彼得·保罗·鲁本斯
（Peter Paul Rubens，1577—1640）

《战争的后果》

1637—1638年

布面油画

206厘米 × 345厘米

佛罗伦萨，皮蒂宫

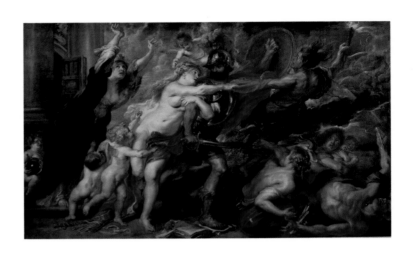

彼得·保罗·鲁本斯是其所属时代最负盛名的艺术家。鲁本斯富有、英俊、游历甚广、学识宏达，作为艺术家和绅士的才能都不同凡响，在欧洲各国深受敬仰和爱戴。鲁本斯极高的社交天赋，可能这正是伊莎贝拉大公夫人选他担任自己的外交特使的原因。鲁本斯造访过从英国到西班牙，从法国到意大利的欧洲各国王室。身为大公夫人的代表，鲁本斯的任务十分明确：用绘画抓住这些痴迷艺术的国王的心，继而开展谈判，结束彼时正在摧毁祖国佛兰德斯的三十年战争（The Thirty Years' War）。鲁本斯在第一项使命上获得了巨大的成功；英国国王和西班牙国王都给他封了爵。尽管鲁本斯没能活着看到三十年战争的终结，但在成年时期一直投身于兼顾艺术与和平的事业。

1638年，鲁本斯在意大利执行外交任务期间绘制了这幅作品。这是一幅有关和平的益处优于战争的后果的图像宣言。画面左侧的黑衣人物是"欧洲"（可以通过她脚边的那个手托基督教宝球的裸童辨识她的身份），她高举双手，表示悲哀与绝望。她身处一座气势宏伟的高大建筑之前，那是古罗马的雅努斯神庙。按照传统，雅努斯神庙在和平时期是关闭的；画中，神庙大门敞开，表明战争一触即发。画面中心的人物是玛尔斯，他穿着古罗马人的盔甲，手执一把血迹斑斑的宝剑，同时高举盾牌。他离开安稳的神庙，急速前行，冲入一片色彩阴沉、毫无秩序的骚乱中。玛尔斯周围的冲突揭示了这幅寓意画的中心思想。

尽管玛尔斯正在大步流星地匆忙前行，但他依然回头去看维纳斯。在希腊神话中，（战神）玛尔斯和（爱神）维纳斯是一场火热的风流韵事的主角。（维纳斯已和火神伏尔甘成婚。）尽管在画家笔下，维纳斯往往是肉欲的化身，但她同时也代表和平之乐。当玛尔斯被美丽的情人分了神，和平就可以统治这片土地。画中，维纳斯不顾一切地试图让玛尔斯把注意力放在自己身上，她一边紧拉住玛尔斯不放，一边剧烈扭动着自己成熟性感的身体。不过，这些都是徒劳——玛尔斯抛下了自己的情人。结果一目了然：象征商业和医学的蛇杖落在地上，已被人遗忘。蛇杖旁有一套（捆在一起时象征团结）箭，已经散开并被弃于一旁，代表纷争。玛尔斯越跑越快，向右侧出发，一头扎入逐渐阴沉的战争之云。匆忙之中，他将一堆书籍和纸张踩在脚下——这些物品代表通过艺术与文字获得学养。

画面右侧清楚地展现了战争爆发的后果。在"狂怒"的拖拽下，玛尔斯向前猛冲，撞倒了行进道路前方的几个人，眼看着就要把他们踩在脚下。拿着一把坏掉的鲁特琴的女人是"和谐"，那对母子则代表生育和仁爱。在右前方的角落里，一个男人四肢摊开，跌倒在地，好像快要掉出画来。这个男人拿着一个圆规，因此可能是一位建筑师。这类人物更常出现在有关和平而非战争的寓意画中；此处，鲁本斯的亲述可以告诉我们个中含义。在一封向朋友描述这幅画的信中，鲁本斯这样解释建筑师的出现："那些在和平时期为城市的功能和装饰而筑造的东西，被武力猛掷在地、倒塌毁灭。"画面的右上角，在仰面朝天躺在地上的建筑师上方，一个（象征瘟疫的）鸟身女妖引领着前进的方向，迫不及待地给不幸的欧洲居民带去破坏。

鲁本斯对战争话题的强烈情感在画中显而易见，其描述画作的信件则详尽地阐述了欧洲多年来遭受的"抢掠、暴行和苦难"如何让他感到无比沮丧。鲁本斯本人多年来奔走各国，以外交手段寻求和平却徒劳无果，这大概可以解释为何这幅画中的景象如此惨淡。这幅画是鲁本斯在与托斯卡纳大公交涉期间为他创作的，这幅作品既体现了鲁本斯的政治目标，也表现了他对可怖的战争发自内心的控诉。

玛尔斯转身看着心上人，但将玛尔斯势不可当地拖入战争与摧毁的"狂怒"阿莱克托（Alekto）[1]有着无法压制的力量，与她相比，维纳斯即便拼尽全力，却仍无足轻重。

——————————

[1] 复仇三女神之一。

维纳斯试图阻止情人——战神玛尔斯。绝望中，她忽略了玛尔斯的金属盔甲压在自己娇嫩肌肤上的疼痛。鲁本斯认为，维纳斯不仅代表爱情，也代表一切和平之福。

背景中，一支军队正奔赴战场，倾斜的线条凸显出向右方冲刺的动势。疾驰的骏马很像鲁本斯临摹的一幅达·芬奇的习作。

战神之手的红色高光呼应了溅满大半把剑的血迹。鲁本斯沿袭古典传统，其笔下的男人肤色黝黑，女人肤色白皙。

此处，鲁本斯将古典神话和托寓结合起来。这位手拿一把坏掉的鲁特琴的寓意人物象征"和谐"，鲁本斯写道，她"与战争的动荡水火不容"。

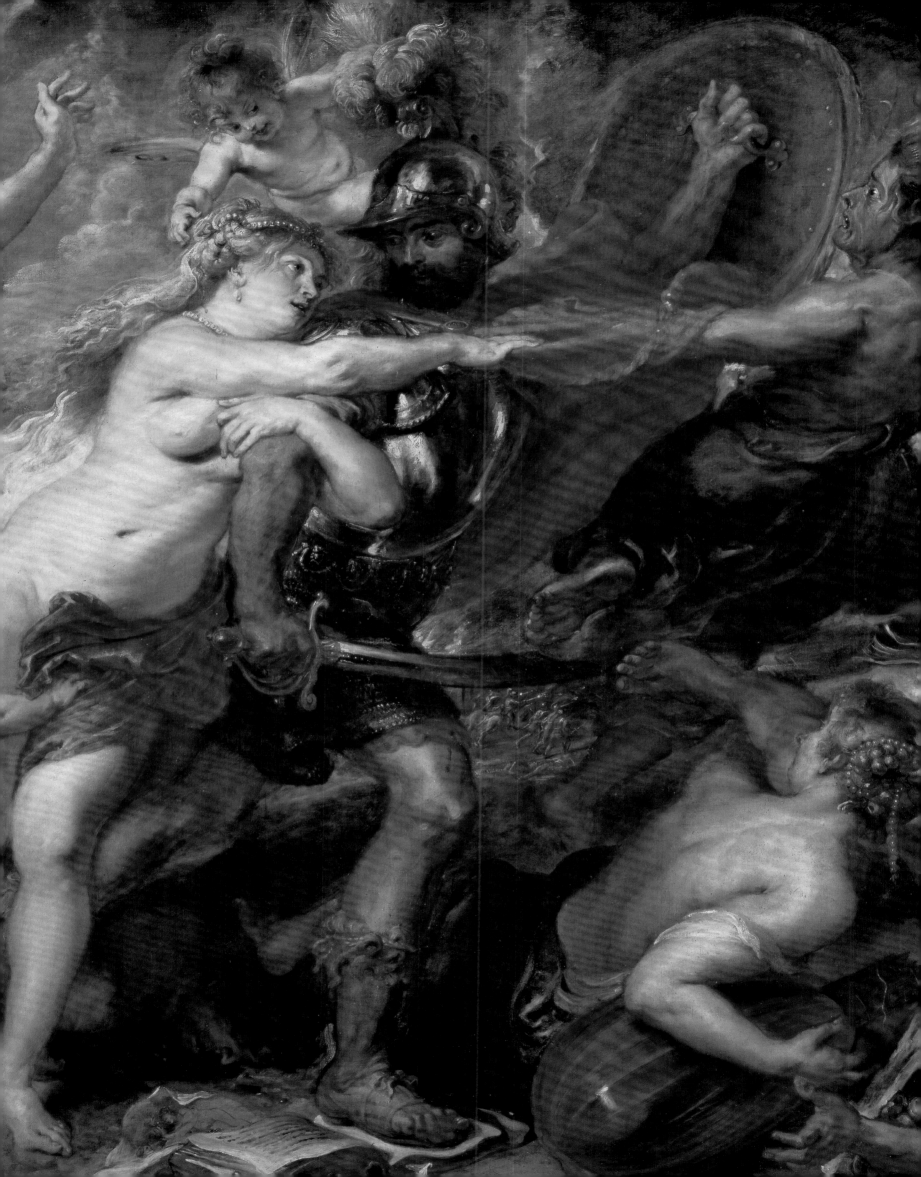

彼得·保罗·鲁本斯
（1577—1640）

《战争的后果》
1637—1638年

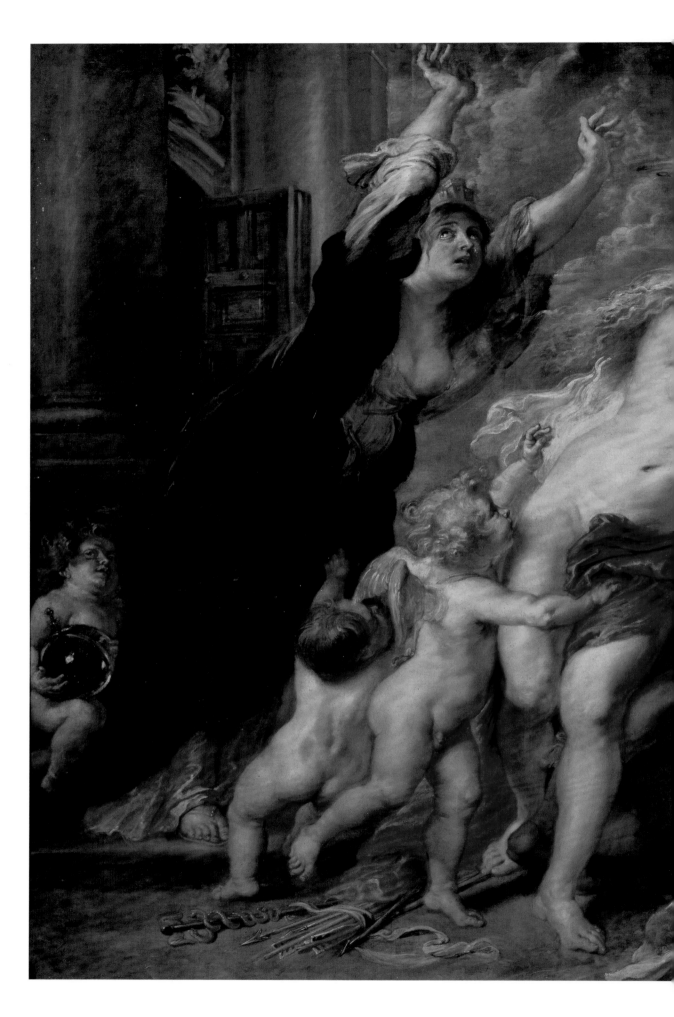

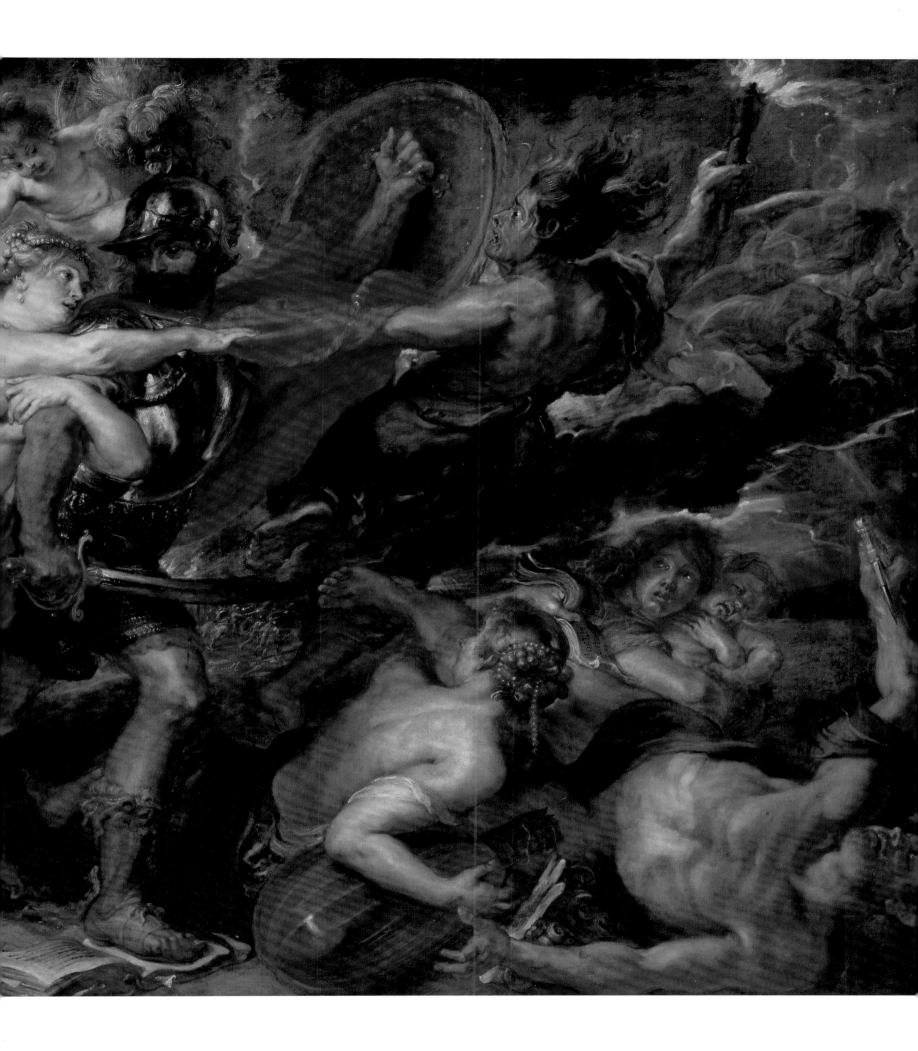

扬·达维茨·德·黑姆
（Jan Davidsz. de Heem，1606—1683/1684）

《水果花环中的圣餐》

1648年

布面油画

138厘米×125.5厘米

维也纳，艺术史博物馆

米兰著名收藏家费德里科·博罗梅奥（Federico Borromeo）曾在写于1628年的一段文字中形容过花果静物画之美。他对花卉的缤纷色彩津津乐道，谈论绘画如何永久留存它们的美丽；这些花儿将永不褪色。此外，博罗梅奥十分欣赏这些画作所描绘之物承载的丰富性及内在价值。这样的罕见和丰厚之物，体现了上帝的神圣眷顾中的"智慧与优美"和"慷慨大方的心胸"。因此，在他看来，以此画为例的作品既是对大自然的出色记录，也是一种让人体验上帝造物之美的方式。

扬·达维茨·德·黑姆的绘画强化了有形的可见世界与属灵领域之间的联系。他的图像向我们展示了一个石雕涡卷装饰框，环绕在中心壁龛周围。这个装饰框将画布平面填得满满当当；承托它的底座仅顶部可见。画面中央的壁龛之中摆放着一只精美的镀金银质圣餐杯。圣餐杯上方悬浮着一块圣餐仪式的圣饼，上面印有十字架上的基督的形象；圣饼散发着超自然的光芒。古典造型的石雕涡卷装饰框四周饰有水果和鲜花。在明亮的光线下，再加上暗灰色石面背景的衬托，每一朵鲜花、每一颗果实都显得那么鲜美、成熟和逼真。画面无处不在强调立体效果：德·黑姆从诸多角度呈现水果和花卉，还让它们全部缠绕在一根葡萄藤上。德·黑姆在画面右下方一展精湛画技，让桃子伸出底座边缘，轻巧地落在靠观众一侧的台面上。画面右侧，一片叶子不自然地向外、向上、向四周卷曲起来，被左侧的明亮光线照亮。画中的光线来自两种不同的光源（属灵之光与自然之光），迥然相异。二者并不相互争辉；相反，它们揭示了画中这些甘甜馥郁的美好事物无不是上帝的造物。

中心壁龛的宗教主题显示出画中所绘的水果和鲜花实为象征。实际上，德·黑姆笔下的花彩和花束再现了当时用以装饰神龛和祭坛的各类花卉布置。总体而言，这幅画作的宗教性体现为，它能激发观者欣赏上帝创造的自然世界有多么丰富多彩、生机勃勃。说得再明确一些，德·黑姆笔下的鲜花和水果往往都是宗教信仰的象征物。中心壁龛两侧各有一捆用蓝丝带绑住的麦穗。小麦在顶端散开，同时打开的还有玉米穗。小麦与圣餐相关，因其指涉在最后的晚餐中与圣酒共食的面包。葡萄酒不仅出现在圣餐杯中，还体现为画面四角中惹人注目的葡萄串，以及环绕整幅构图的葡萄藤。玉米往往被视为基督复活的象征；此处，德·黑姆打开了玉米叶，让干枯的外皮与多汁的玉米粒形成反差。圣餐杯两侧显眼的粉色玫瑰或象征圣母，或象征俗世的短暂，因为玫瑰这样的美好事物终将朽败。壁龛前面，樱桃从上方垂下——这些果实又名"天堂之果"，往往作为天堂的标志，被圣婴基督拿在手中。

我们可以从画中解读出多重含义，不过，也并非每一件物品都承载着宗教寓意。有的或指涉某个季节，比如秋季。还有的之所以获选入画，似乎是因为它们稀罕、珍贵，指涉全球食品贸易。仔细观察，会发现花环中还有许多小昆虫。毛毛虫正顺着圣餐杯上方的藤蔓向上爬去，其左侧停着一只飞蛾和一只蝴蝶。从毛毛虫到蝴蝶的蜕变，暗指最后的审判过后，死者将会复活。其余昆虫就没有这样的象征意义了。石台上的小甲虫，以及壁龛上的小瓢虫，均具备乱真画[1]的特质。此类细节展现出画家对油画媒介的娴熟掌握，也表明他有能力欺骗观者（及大自然母亲本身），让他们以为画中展现的物体真实存在。不难理解德·黑姆的画作为何在他生前备受推崇，因为它们是绘画艺术中的杰作，是对丰饶和富足的愉悦讴歌，也是对大自然和上帝的关系的深刻且充满意义的探索。

[1] Trompe l'oeil，来自法文，意为"迷惑双眼"，指立体感强烈、给人以真实存在的错觉的绘画（局部）。又译"错视画"。

在宗教语境中，玉米与天主教墨西哥的关联标志着教会的全球影响力。

宗教改革的新教徒否认基督在圣饼里"真实存在"。这幅画宣扬反宗教改革的立场，认可通过圣餐圣礼纪念基督献祭。

神龛框上的红色昆虫强调神龛内部神圣、永恒的空间与周围变幻无常的世界泾渭分明。

夏末和秋季为我们带来了丰富、多汁的水果和蔬菜。这两季过后便是冬天，到那时，生命将转入地下，直到春天才会复苏。

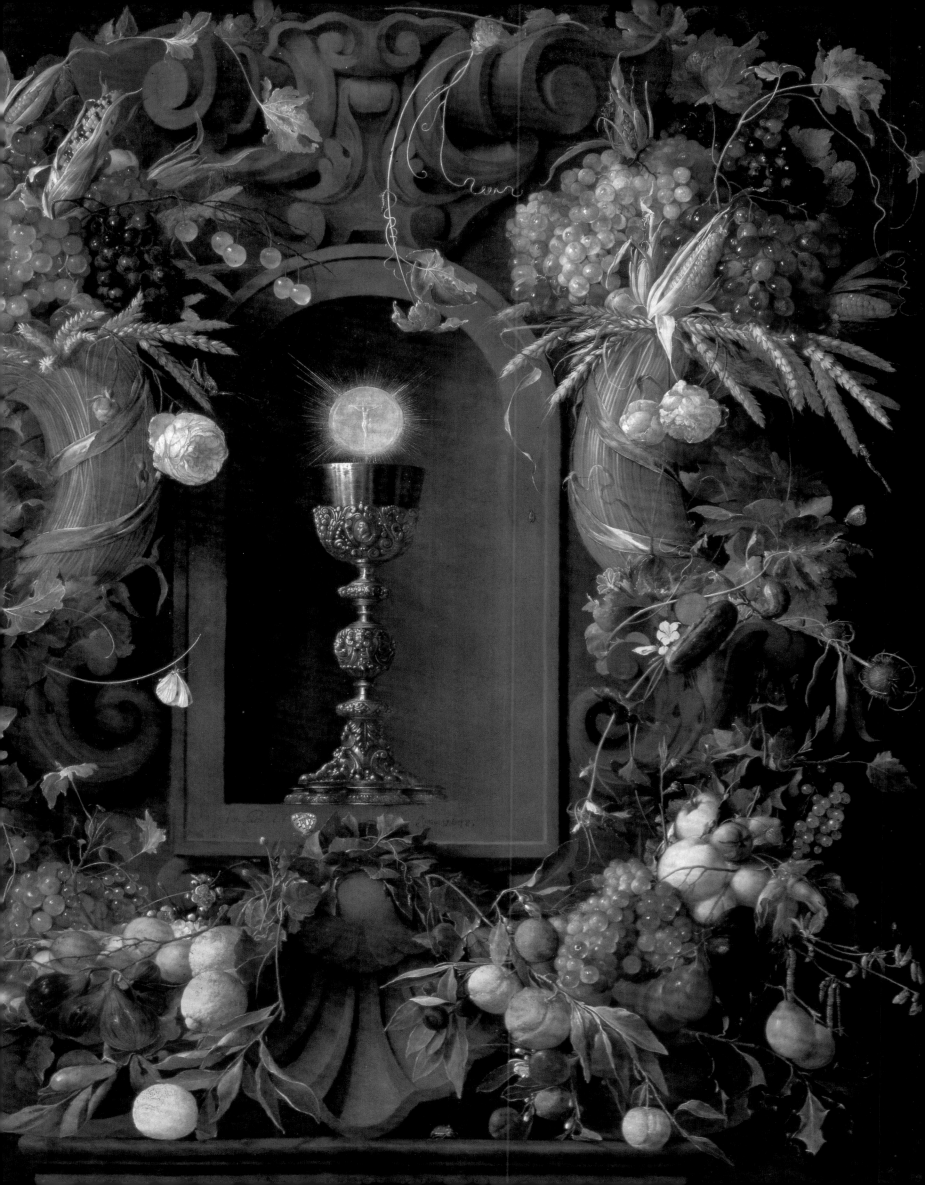

戴维·贝利

（David Bailly，1584—1657）

《虚空画》（自画像）

1651年

木板油画

65厘米×97.5厘米

莱顿，布料厅市立博物馆

桌上摆放的精美物品种类繁多，连同绘制的多层肖像画，使得这幅作品比普通自画像或寻常静物画更具深意。戴维·贝利展示了自己在自画像和静物画两个领域的高超画技，同时也发掘出这两种绘画体裁的共通之处：二者都力图留存浸微浸消、无法永存的表象。

肖像画通常具有纪念性质，画家试图将某个个体的音容笑貌留给后人观瞻；而静物画从本质上来说也是如此，它在画布上记录下原本将受到季节变化、自然腐坏或娇弱不堪的自身特质影响的各种物体。虚空画类型的静物画力图让观者意识到世俗之物终将磨灭，希冀他们会转而将注意力放在灵魂的永存之上。右下角的纸张上写着"VANITAS. VANITUM. ET. OMNIA. VANITAS."，意为"虚荣中的虚空，一切皆为虚空"。旁边是艺术家的签名以及创作年份——1651年。贝利字迹优美，这般书法功力可能是贝利幼时向书法家父亲习得的。

贝利一字一句地为我们写下这样一个道理，即对世上任何事物的热爱都是自负在徒然作祟，并由此将我们卷入这样的考验：看到他刻画裸露的骨头、闪亮的金子和反光的玻璃等不同肌理时展现出的高超画技，我们是否胆敢表示惊异、赞赏和欣喜？我们只需观看这些物品，就会被牵扯进这样的思考，因为它们无一不由画家精心挑选、象征着欢愉和享乐的转瞬即逝：钱币，珍珠串，倒下的玻璃杯，烟斗，盛放的花朵，熄灭了的、余烟袅袅的蜡烛，随时可能迸裂的悬浮的气泡，一个沙漏，还有最引人注目的物品——一个人头骨。桌上还有一只钟形口的高音竖笛。这些元素强化了这样的概念，即视觉艺术和音乐有关，因为二者均是转瞬即逝的享乐。以两尊雕塑及上方悬挂的几幅绘画和素描的形式呈现的艺术，还有以书籍形式呈现的知识，也不能免除或脱离与其余种种罪恶的欢愉的联系。讽刺的是，这类绘画所颂扬的，往往正是它们要你摒弃的那些

欢愉。

在韶华易逝的虚空主题之外，贝利还从不同层面玩弄了幻象与现实。画中那个"活"人是打扮成年轻都市绅士的贝利，他身着繁复的紧身短上衣，颈部端正地系着蕾丝平领。他右手拿着画杖——这是艺术家作画时支在画布侧面，用以承托腕部以保持手部稳定的工具。他扶着一张男子画像，此人年纪较长，面容与他相似。要是我们对贝利没有更深入的了解，我们恐怕会猜想椭圆画中的年长者是他的父亲，但这样一来，我们就被贝利愚弄了。因为，在1651年，贝利已年届六十七岁，因此，描绘年长者的那一幅才是他"真正的"自画像。

贝利的妻子阿涅塔·凡·斯瓦嫩堡（Agneta van Swanenburgh）也以多种不同形式出现在画中。她的椭圆形肖像画是贝利那幅画像的对偶画，已裁成最终的形状。不过，她还在直接画于后方灰泥墙面上的素描当中再度出现。贝利巧妙地将黑色粉笔素描和一杯葡萄酒重叠起来。阿涅塔的一只眼睛被玻璃杯的形状和杯上的反光框住，投在墙面上的高杯的影子则标记出她的脖颈和脸颊的外缘。和贝利不同，从两幅画像看来，阿涅塔并未经受岁月风霜。一个孩童的雕塑胸像和那个头骨进一步凸显了生命阶段这一主题。画家在画中加入圣塞巴斯蒂安的小雕像，或为强调在人生最艰辛的时刻也应当坚持不懈；即便被绑在树上，乱箭穿身，塞巴斯蒂安依然幸存了下来。位置偏下的素描随意地钉在墙上，画中描绘了一个蓄着长须、作修士打扮的人物；位置偏上的素描则绘制了一个逍遥自在的音乐家——这些可能都是作其他扮相的贝利。

一个脆弱的泡泡被空气托起，向上飘去；矛盾的是，在画家的艺术作品的保留之下，它将永世长存。

蜡烛往往隐喻神秘的灵魂，它燃烧时光彩夺目，最后随着一口气的呼出与世长辞。

贝利的《虚空画》揭示了万物与人无法永存的本质，同时展现了艺术在人事消亡后延续其生命的能力。最短暂的现象——光线，既被玻璃和杯中酒折射，也被它们吸收。

欧洲北方的观者向来十分看重艺术家呈现金属特有光泽的能力。钱币从一个人手中流入下一个人之手，其本质是瞬态的。这颗金属球可能盛放着香水，也许有掩盖腐烂气味的作用。

这些芬芳的花朵——静物画的主角——已开始凋零。珍珠同样如此，它们在当下如此晶莹且昂贵，早晚也将化为尘埃。以此类推，花朵附近的艺术家的妻子，那位风华正茂的阿涅塔，在椭圆形肖像画中如此美丽动人的她，也将经历同样的命运。

雅各布·约尔丹斯
（Jacob Jordaens，1593—1678）

《豆王节的盛宴》

约1655年

布面油画

242厘米×300厘米

维也纳，艺术史博物馆

在彼得·保罗·鲁本斯门下留在安特卫普的学生当中，雅各布·约尔丹斯是最出类拔萃的一位，但他的风格从未达到他师傅那般大笔如椽的境界。在他的作品中（包含这幅描绘豆王节宴饮的图像），约尔丹斯通过饱满飘逸的颜料、摇曳不定的光线和热情奔放的人物，将自己的画技展现得淋漓尽致。

在每年的1月6日主显节这天，尼德兰家家户户都会用这种喧嚣的方式庆祝。头天傍晚，市民们会挨家挨户地上门拜访，为穷人募捐，一路高唱颂歌。到主显节当日，按照传统，人们会制作一个里面只放着一粒豆子的馅饼。拿到有豆子的那块馅饼的人就会被封为豆王，并将享有一些特权，其中最重要的一项是有权让在座的所有人一起浮一大白。尽管这一传统已延续数百年之久，但约尔丹斯是用绘画表现该主题的第一人，而且，他画了不止一幅。他在尼德兰人十分喜爱的、描绘人们欢聚一堂的场景基础上，扩充和发展了师傅鲁本斯的题材范围和老彼得·勃鲁盖尔等早期佛兰德斯艺术家留下的艺术传统。约尔丹斯的作品还将对扬·斯滕等艺术家产生影响；本书也收录了后者的作品（第262页），他用生动的人物表情和迷人的光色处理，将此类绘画的娱乐性提升至新的高度。

头戴纸冠、正用一个覆满葡萄装饰纹样的酒罐豪饮的豆王可能是画家亚当·凡·诺尔特（Adam van Noort）的肖像，他是约尔丹斯的岳父兼启蒙老师。豆王可以从在座的女性中选出最美丽的一位作为自己的王后，而约尔丹斯为这个角色选择的模特是妻子伊丽莎白（Yelisabeth）。她露出全脸，正对观者，面带微笑，头上戴着一顶金冠和一串珍珠。她的肩上别着一张纸条，写着人们分派给她的王后一职。其他朝臣的职位也写在小纸条上，包括国王上方的裁缝，还有站在后面、戴着帽子的弄臣，他面部抽搐，动作夸张地举起盛着葡萄酒的酒杯。此人或为艺术家本人的奇怪肖像，与前景中同样高举酒杯的长发男子

形成某种对比。我们不禁会认为两个人物的原型都是艺术家本人，尽管二者的面容毫不相似。在17世纪，辨认人物身份在很大程度上要依赖性格，其次才是样貌。诙谐而讽刺的是，左下角有个人物感到不适，正在一个小孩和一套锃亮的精致银器旁难受地呕吐，而他被标记为医生。

场景上方的墙上钉着一块牌子，为营造一种虚伪的庄重感使用了拉丁文，写的是"Nil similius insano quam ebrius"，意为"酒鬼比谁都更像疯子"。爱好这类活动的市民自然会喜欢这样的绘画，但人们同样能将其视为享乐无度、有失文雅的负面典型。

约尔丹斯运用飘逸的涂绘风格与柔和的光线效果，描绘出拥挤幽闭的构图、幅度夸张的动作和毫无生气的表情，以突出场景主旨。挂在左墙上的一面镜子里违背情理地映现出画面左侧的一处细节，那是两位少女，一位转向观者，还有一位被一个男人捏住下巴。在画面的某些地方，约尔丹斯在作画期间改变了想法，比如，他缩小了画面中心的蓝衣男子的侧脸，并在画作下方加上一条画布，扩大了画面的整体尺寸，这个动作留下的痕迹在狗和男子的皮靴处清晰可见。这条无忧无虑的狗从凳子下面钻出来讨酒喝，右侧还有一只气势汹汹的猫正在吃鱼。地上扔着几份无人认领的职位，一家之长也在其中。显然，在这一片混乱当中，没有人在扮演这样负责的角色。

在一个烂醉的巴克斯的戏剧假面下方刻有一行拉丁文铭文，写的是"酒鬼比谁都更像疯子"。这句俗语出自罗马喜剧作家普劳图斯（Plautus）。

列奥纳多·达·芬奇在一个多世纪前就已将讽刺画推广开来。此

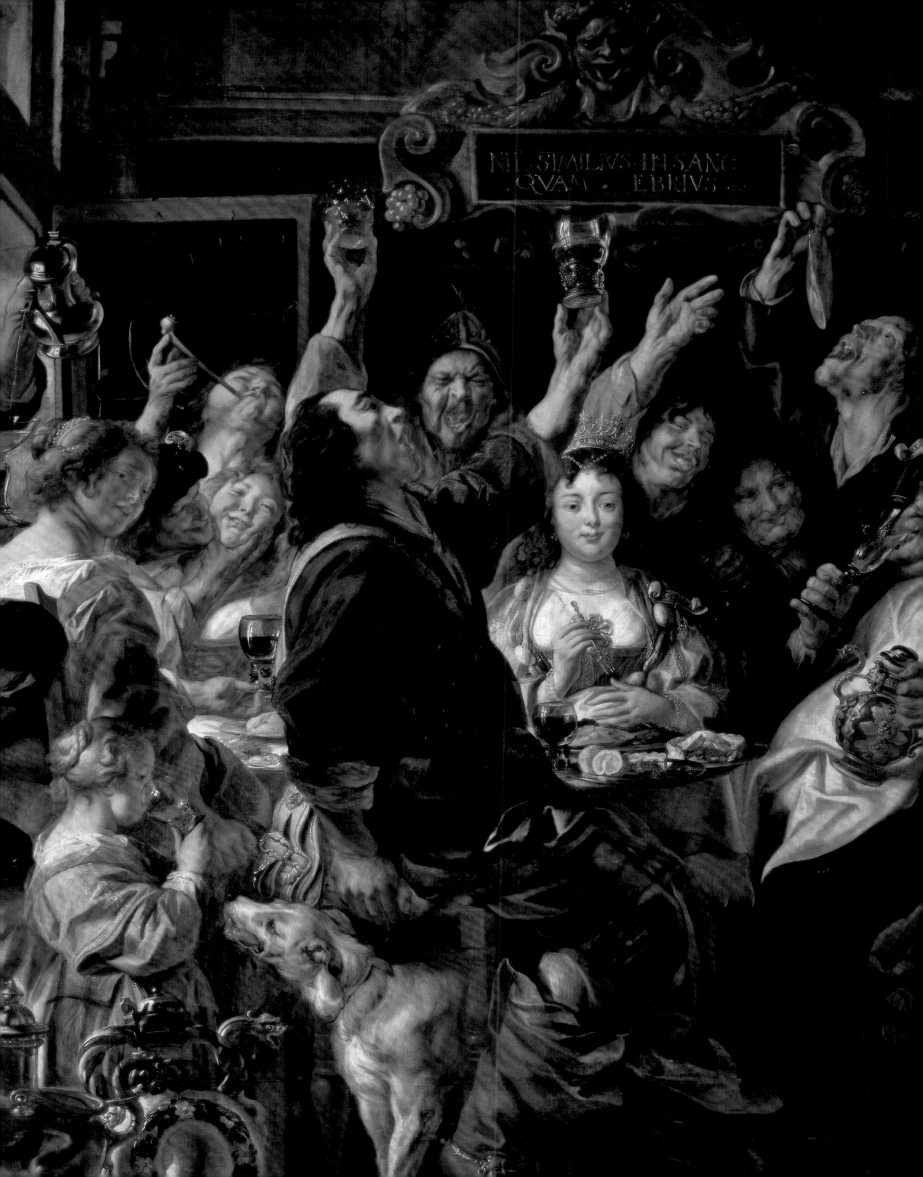

雅各布·约尔丹斯
（1593—1678）

《豆王节的盛宴》
约1655年

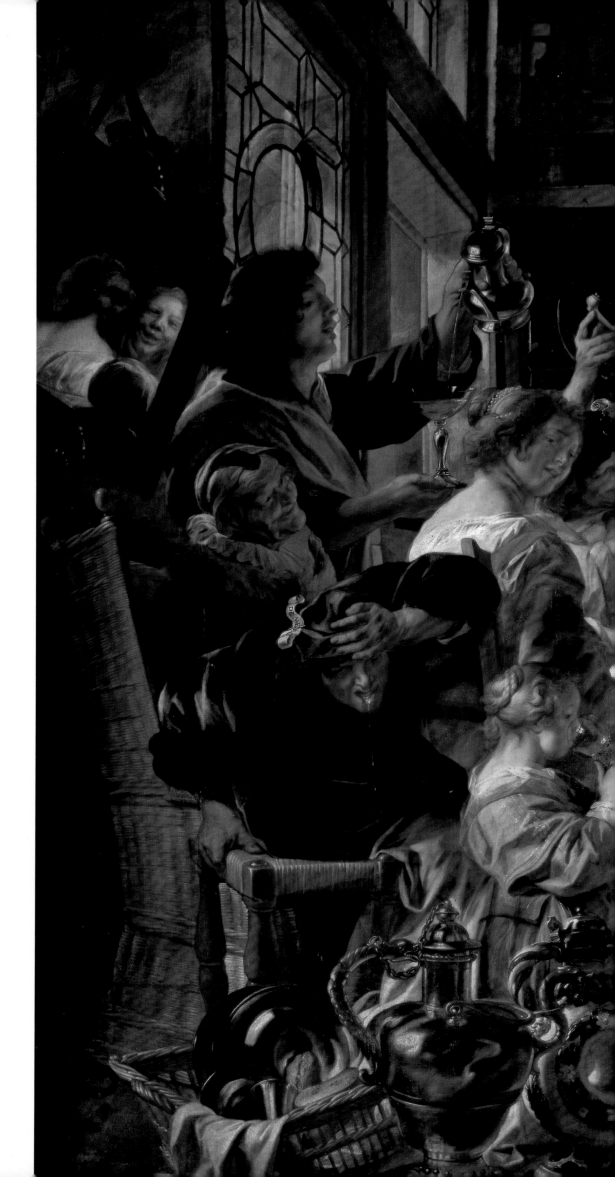

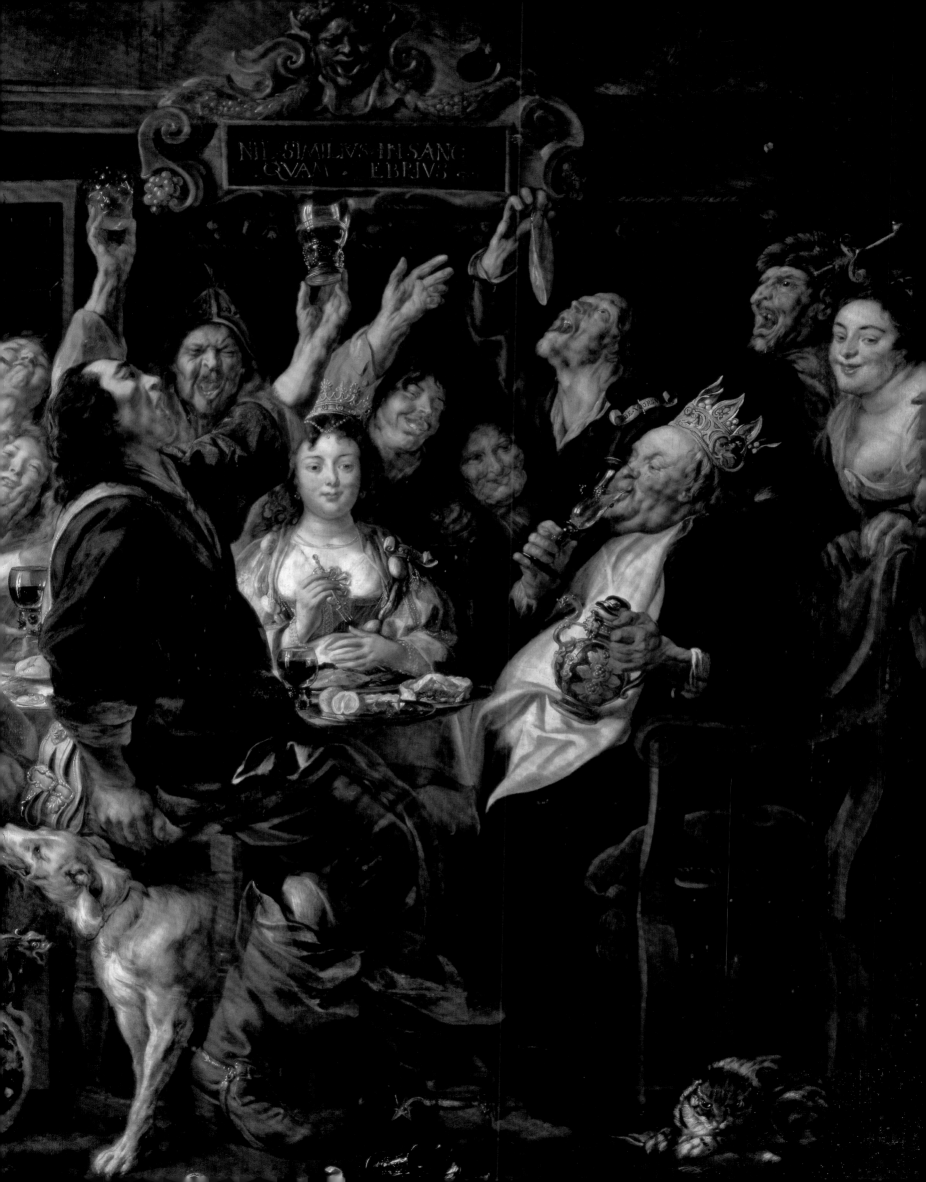

迭戈·委拉斯凯兹

（Diego Velázquez，1599—1660）

《纺织女》（阿拉克涅的寓言）

1657年
布面油画
220厘米×289厘米
马德里，普拉多博物馆

这幅画作描绘的是奥维德的《变形记》中有关阿拉克涅（Arachne）的故事。阿拉克涅是一位天赋极高但傲慢自负的纺织女，她认为自己的作品与女神密涅瓦的作品不相上下，并向密涅瓦发出挑战。虽然阿拉克涅技艺更胜一筹，却因为辱没了诸神的尊严，所以受到惩罚，被密涅瓦变成一只蜘蛛，注定要恒久地编织下去，却永远也不能创造艺术。

我们可以从画作后方的门洞中看到这则故事上演。就在那胜利的一刻，阿拉克涅站在自己的挂毯前，被一束明光照亮。密涅瓦在她左侧，穿着盔甲。阿拉克涅看上去是一位地位很高的艺术家；她身边的夫人衣着华贵，工作室里点缀着乐器和挂毯。在委拉斯凯兹笔下，阿拉克涅的挂毯杰作临摹自一幅提香的名作，该画当时是西班牙国王的藏品。

画面前景中，有五位女性正在从事与编织艺术相关的劳动。左侧，一位年纪较大的女性一面纺线，一面与一位同伴叙谈；另一位在中间梳理羊毛；来到右侧，一位年轻女子将线缠绕成球，还有一位在用篮子搬运布匹。一只猫候在暗处。这些都是无名无姓之人。她们的身体框住背景中的画面，面部半隐半现，让人无从与之交流。尽管人们对于这几位下层妇女在画中的身份莫衷一是，但是前景中侧重表现的苦力劳作与背景所展现的意气风发的才华形成对比，表明这些女性代表地位低下的工艺——正是这样的工艺让伟大的艺术得以实现。

委拉斯凯兹在画中展现了一种革命性的技术，由此强化艺术与工艺间的联系。他在整块画布上都留下了清晰可见的笔触，借此凸显自己的笔法，运用生动的羽状笔致刻画人物的外形和丰富的环境。为展现自己的艺术才能，委拉斯凯兹施展绝技，刻画出左侧纺车的动态，用最为轻柔的笔触表现高速旋转的轮辐。背景中的画面同样具有一种飘逸感，圣光充满整个场景，以至于形式本身都形同虚幻。前景的深色和阴影与明艳的背景形成对比，或指涉画中描绘的两个世界：凡人日常劳作的"现实"领域，以及诸神——艺术家——所属的神圣世界。

在整幅画中，委拉斯凯兹从不同层面多次指涉创造力。首先，在绘制身处此世的纺织女时，他有意显露自己的涂绘技巧；画面左侧被人拉开的帷幔强调这一场景是艺术家构建的产物。其次，委拉斯凯兹运用画面中部的阶梯，将前景中的纺织女与背景的领域联系起来。在女工们举起的手臂的引导下，观者越过纺织女，便可以攀上台阶，加入那些正在观赛的贵妇。左侧的梯子再次强调了只有通过向上攀登，才能进入神圣领域。台阶之上，一位夫人回过身来向画外凝望，又一次发出观画的邀请。同时，委拉斯凯兹通过重述奥维德著写的阿拉克涅的故事，再现了一个有关创造力的著名场景。阿拉克涅的杰作又被呈现为委拉斯凯兹本人的导师——提香的作品。最后，提香笔下的这幅图像，实际上又是委拉斯凯兹自己再创造的产物。个中关联层层递进，颇具说服力：委拉斯凯兹的作品临摹自提香的画作，提香的作品（名副其实的）是阿拉克涅的杰作，而阿拉克涅的艺术又与神的创作分庭抗礼。其最终产物，精彩又不无夸耀地颂扬了艺术和艺术家的神圣性。

西班牙社会传统上将艺术家和低微的工匠相提并论，而委拉斯凯兹在自己的生活和艺术中，一直致力于提升艺术家的地位，使之超越工匠。他与西班牙法律体系斗争多年，只为获得社会对他本人的认可，由此也可推广至社会对画家和绘画的认可。在艺术创作中，委拉斯凯兹努力使自己的王家及贵族赞助人相信，艺术创作本身即是高贵的，且具有崇高的意义。这幅尺寸巨大的晚期作品堪称完成了委拉斯凯兹毕生的使命，尽管对画家而言，这份夙愿直到身后才得以实现。

在委拉斯凯兹那个时代，
一件挂毯比一幅油画更加

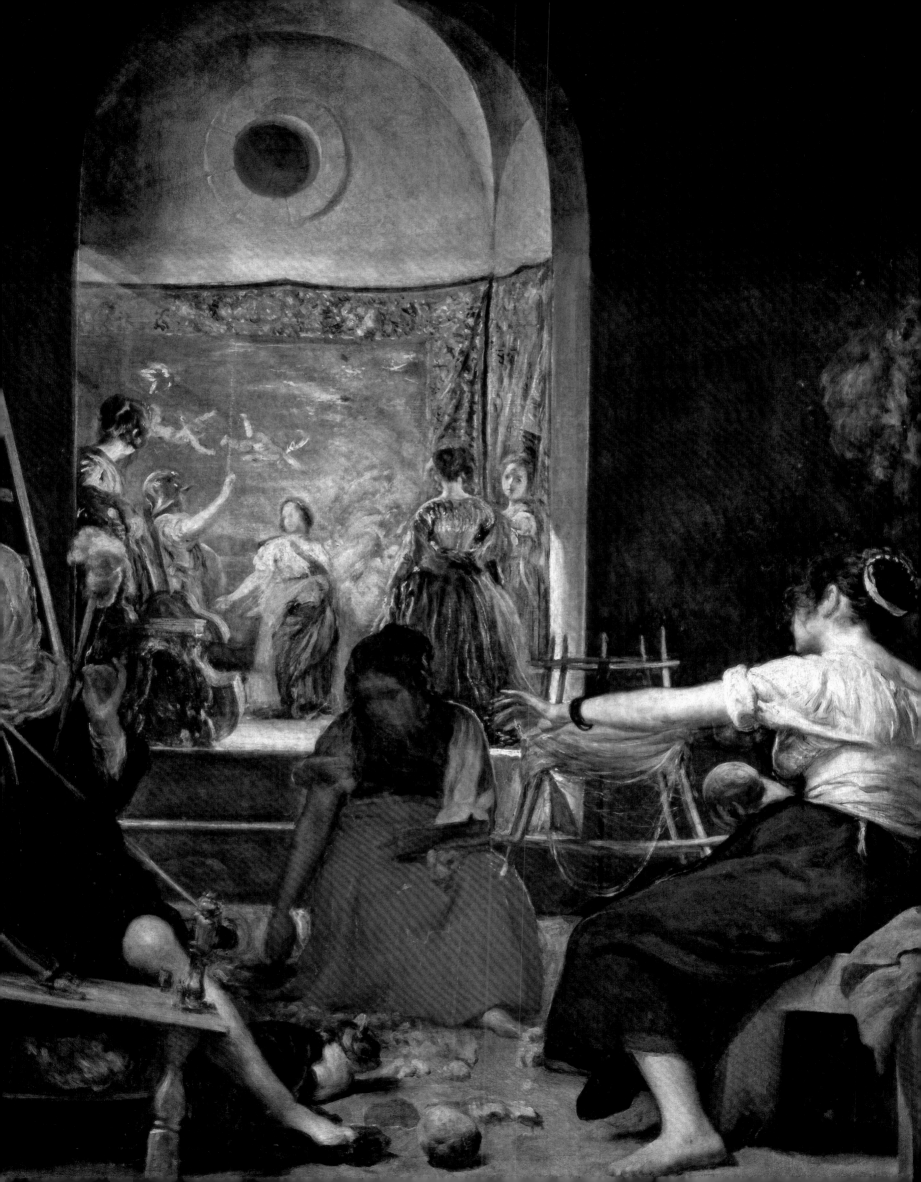

扬·斯滕

（Jan Steen，1626—1679）

《耽于逸乐，务必当心》

1663年

布面油画

105厘米×145.5厘米

维也纳，艺术史博物馆

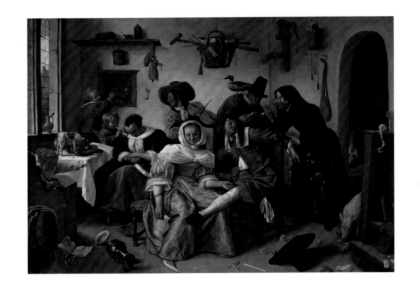

17 世纪的荷兰艺术家扬·斯滕创作过许多表现家烦宅乱的图画。这幅画就是个很好的例子，它体现了若将幽默与有教化意义的象征符号和用谚语表达的思考结合起来，就能教导人们怎样的举止才算得体。

一个穿着漂亮的绿色丝绸长裙的少女被置于构图中心。她的服饰极尽奢华，室内鞋头极尖，裙子领口极低，显得不甚端庄。斯滕往她的低胸露肩领口处塞了一朵玫瑰，凸显其魅力与性感。斯滕还清楚地表明异性有机会与她共度春宵，因为她紧挨着一个男人坐着，那人的腿就横在她分开的膝盖上，暗指他们有不正当的私通关系。这个男人可能是一家之主。他着装体面，但衣衫不整，姿势又这么不成体统，我们只能假定他是喝醉了。他满不在乎地捏着一枝示爱的玫瑰藤。那个可能是家庭女仆的少女一直在给他灌酒，或许想通过施展魅力颠覆家里原本的秩序。当家的本应是这所房子的女主人。我们可以在女孩的左后方看到她，她穿着合乎体统的宽松便服，脚下踩着一个取暖器。但是，用陶罐盛放的煤不在取暖器里，而女主人也同样心不在焉，酣睡如泥。

这个人物身上体现的权力架空，让家中的所有成员都得以肆意妄为。不仅主人与女仆厮混在一起，我们还能在画面左侧看到一个坐在高脚椅上的学步儿童，一边拿着家藏珠宝玩耍，一边把食物往地上扔。一只小狗站在桌上，旁若无人地吃着留在桌上的半个馅饼。在房间背后的角落里，一个女孩在从敞开的柜子里偷东西，还有一个小男孩抽起了烟斗。前景中，到处都是家用物品，体现出这个家是多么混乱和支离破碎；葡萄酒从左侧的酒桶里涌出来，重要的法律文件被漫不经心地扔在地上，器皿被人打翻，椒盐卷饼和面包掉落一地，还有指涉赌博的骰子和纸牌。画面最右端的橱柜上放着一个皮被削去一半的柠檬（从地中海进口，因而比较昂贵），表明此情此景有多么

铺张浪费、不可持续。从右边进入画面的猪在嗅地上的一朵玫瑰；这不仅表明房屋内外的正常边界已被打破，同时也从字面意义上呈现了谚语"把玫瑰丢给猪"。最右端的角落里放着一块石板，上书"耽于逸乐，务必当心"。

人类的愚蠢体现在右侧那对夫妻身上。他们身着庄重的深色衣服，正在探讨一本书，但有若干细节显示他们并没有表面上那样品德高尚。男人面容粗野，表情困惑；他是在阅读，但并未读懂。女人是个饶舌之人，她举起手指，冲着中间的男人念叨着他该做些什么。画面上方，有只猴子正在拨弄一座钟，象征愚昧和时光易逝。看着眼前的一片混乱，画面后方的一个男人拉起小提琴，唆使大家不要停下。

当然，对于这种蔑视得体举止规矩的行为，我们应该一笑置之。种种细节都牢牢地建立在现实的基础上，令观者可以与此情此景产生共鸣。然而，在画面中密集出现的大量细节，凸显出该场景本质上是虚构的；画里呈现的并非一个真实的家庭，而是将看似真实的人与物集合起来，从而论证某个观点。斯滕运用反面案例展开说教，他首先让我们认同场景中的幽默感，而后再提出自己的最终观点。

画面上方悬着一只篮子，从画面之外的地方垂挂下来；这件作品的结论就装在篮子里。普通编篮里盛放的东西与贫穷、疾病和罪恶有关。我们可以看到，篮子上横放着一根跛者的拐杖，还有一条鞭子和一只乞丐的杯子；左边挂着一个麻风病人用的响板。下方所呈现的行为的后果在此一目了然。与画中诸人不同，观者看到了画面上随处可见的、有关浪费、罪恶和破产的迹象——与此同时，尽管我们可以将他们的愚蠢付诸一笑，但也应以之为（反）例，从中吸取教训。

正在行窃的小女仆可能是音乐家的心上人，后者一面拉琴，一面赞许地看着她。

这个萎软的物体可能是一个空的水袋、酒囊或风笛，但其中明显包含粗俗诙谐的性意味。画中随处可见细长的和凹形的物品，其含义同样不言而喻。

乐器在传统上象征肉体情欲。倘若这是一幅假扮音乐家的自画像，那么艺术家就在宣告自己也具有人性，难免犯错。

这户人家就连宠物狗也邋里邋遢，象征主妇打盹时发生的骚乱。画作在混乱、快活的欢闹之下潜藏着对人性极度悲观的看法，与荷兰新教的观点一致。

人物着装体现出阶级差别。与穿着沉闷的同事不同，这个年轻女仆卖弄地穿着一条俗丽又昂贵的礼服，配有亚麻褶状披肩领。其服装暗指她是主人的情妇，通过委身于他换取礼物。

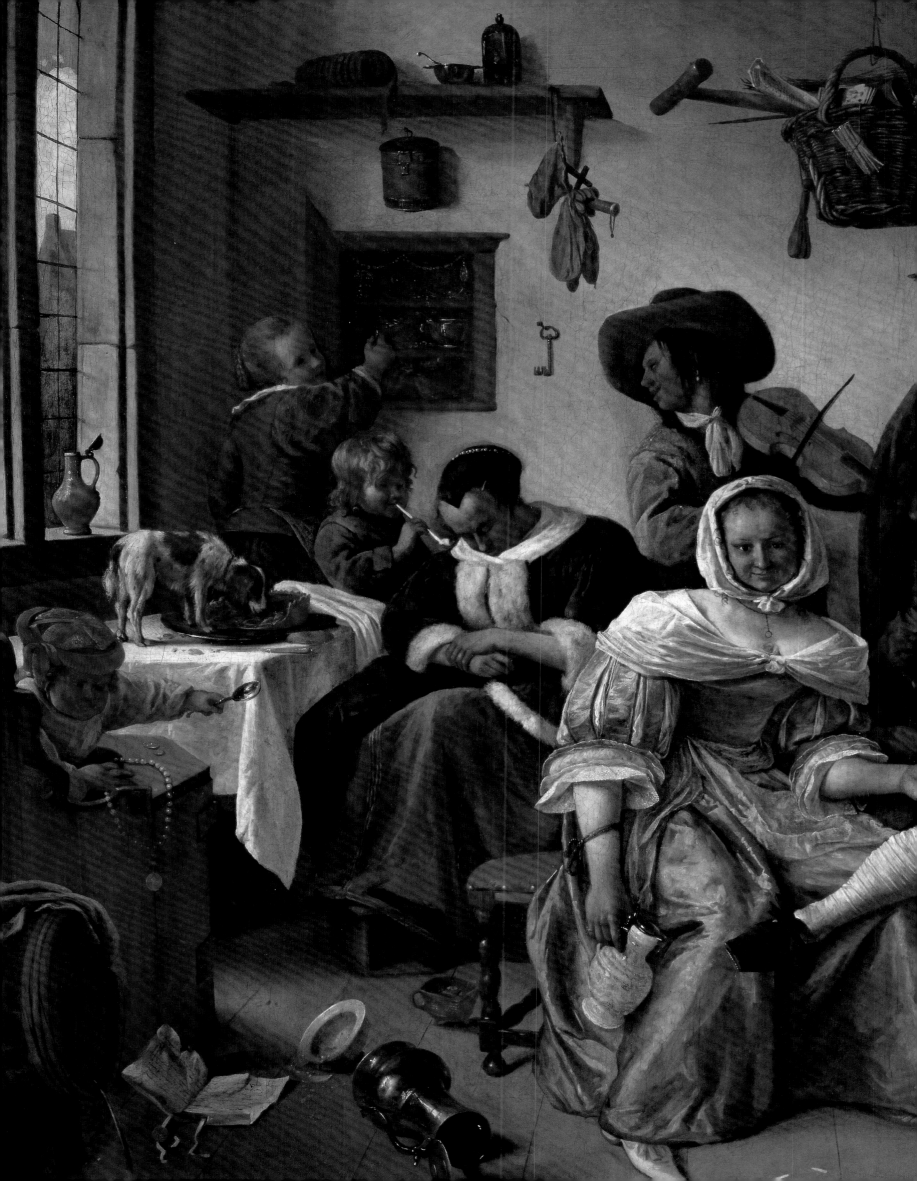

尼古拉·普桑
（Nicolas Poussin，1594—1665）

《收集吗哪》

1637—1639年
布面油画
149厘米×200厘米
巴黎，卢浮宫

普桑在画中呈现了《出埃及记》中以色列人在沙漠里挨饿的情景：上帝从天上降下吗哪。前景右侧有一些人在用篮子和容器收集食物，中景中央则是摩西和亚伦（Aaron）向上帝致谢。摩西穿着红色和蓝色的袍子，抬手指天；亚伦则罩着兜帽，正在祈祷。以色列人在后方山石嶙峋之处扎起营；地形（及寻找应许之地的使命）所带来的困难，通过营地周围环绕的密实树丛和陡峭山冈体现出来。不过，画中有若干偏离了《圣经》叙事的地方，为这个众所周知的故事增添了独一无二的教化意义。普桑没有描绘《圣经》中的沙漠，而是选择了山丘和树林作为背景，让他得以运用以古罗马为原型的地貌，使画面更显灵动。尽管故事关乎以色列人如何饥饿，又如何在上帝的帮助下免受饥饿之苦，但画中几乎无人进食。相反，从左至右展开的叙事强调要施行仁爱与善举，以及不要自私自利。

画面左侧是饥肠辘辘的以色列人。散落在前景中的一束束阳光将故事的核心场景照亮。相比之下，背景里的人群则缺乏特征，且没入阴影。左侧的主群像基于"罗马人的善举"的故事加以改动；一个女人在哺乳一位年长的女性（可能是她的母亲），而非自己的孩子。一个红衣男子在一旁观看，他举起双臂，对这仁爱之举表示惊讶和敬意。他是观者的榜样，号召我们做他所做，并感他所感。在这表现仁爱的场景后方，一位老翁跌坐在地。一个青年朝他弯下腰去，指向场景对面另一个正端着满满一筐吗哪向前跑来的青年，给老翁带去希望。一个抱着孩子的年轻女人将奔跑的青年引向那个需要帮助的老翁。尽管身处痛苦之中，她的身姿和手势依然体现出敬重长者、先人后己的品质。老翁张开双臂，发自心底地表达谢意，他的姿势极具感染力，同样是真情流露。普桑在一封信中写道，他会竭力用最写实的方式描绘人物的情感状态——在这幅画中，这些状态包括惊愕、援助、刚毅和感恩。普桑不仅用色彩表明叙事

的进展，还用其强调核心场景的神圣性。前景中随处可见纯正的原色，将这群人与后方的中心人物摩西联系起来。

画面右侧呈现了一些不那么光彩的行为。两个青年在抢夺吗哪，过程中不慎将这珍贵的食物打翻在地。最右端的人们贪婪地收集吗哪并大快朵颐，毫不顾念他人。一个女人站在那里摊开裙摆，她什么也不想做，就等着上帝将食物降给她。与之相反，围绕在摩西和亚伦身边的人群则行为得体：他们祈祷，致谢，对领袖恭而敬之。显然，赐予以色列人的神圣食物还让他们学会了压制人类最基本的需求，转而像圣人那般行事做人。普桑描绘了这些上帝的选民，上帝之所以拣选他们，是因其具有忠诚、正直的必备品质。

在基督教信徒眼中，《旧约》中的收集吗哪预示着圣餐习俗。圣餐礼的主题同样是将受到神圣祝福的面包分与广大教堂会众。食用面包让信徒形成一个群体，并让所有接受者得以与圣人产生联系。画中表现神性，不是通过一块块面包从天而降这样的非写实情景，而是通过那轮冉冉升起的太阳，这意味着新的一天来临，并指涉基督复活。

普桑的风格主要受文艺复兴及古典作品影响，他仰慕这些艺术，因为它们视觉上既稳定又和谐，也因为它们能够作为探讨高尚道德观念的载体。一些人认为，这幅画有意参照拉斐尔的《雅典学院》。不过，普桑还力图为画面注入一种具有普适性的特质。故事的主旨主要靠人物清楚、准确的姿势和姿态传达，具体的象征符号和细节反而没有那么重要。普桑让这件作品的赞助人、好友保罗·弗雷亚尔·德·尚特卢（Paul Fréart de Chantelou）像阅读故事那样去阅读这幅画。这样，尚特卢就能欣赏戏剧展开的过程，并与人物身上的情感产生共鸣。最后，观者也必将领悟这个道理：上帝的恩典能够（也应当）驱策人类道德层面的提升。

基督教传统认为，《旧约》中的段落预示着在"新时代"发生的事件。岩石状似凯旋门，或通往应许之地，这是通过基督献祭获得的救赎。然而，救赎之路颇为狭窄。

实干家摩西用一个与预言家施洗约翰相似的手势，呼唤以色列人关注他们的精神食粮来自何方。祭司亚伦正在祈祷。二人或分别代表积极的生活与沉思的生活。

这个女人用高贵、庄严的方式教导儿子要仁爱。有一定文化修养的观者在看普桑的画时，会辨认出该形象出自公元1世纪的罗马作家瓦列里乌斯·马克西姆斯（Valerius Maximus）的著作。

一个老翁抬头问询，苦苦恳求。这个像基督一样的人物宽慰了他，并指向一个端着一盘神圣食物的青年，表明圣餐对濒死之人极具价值——这一点遭到新教徒否认。

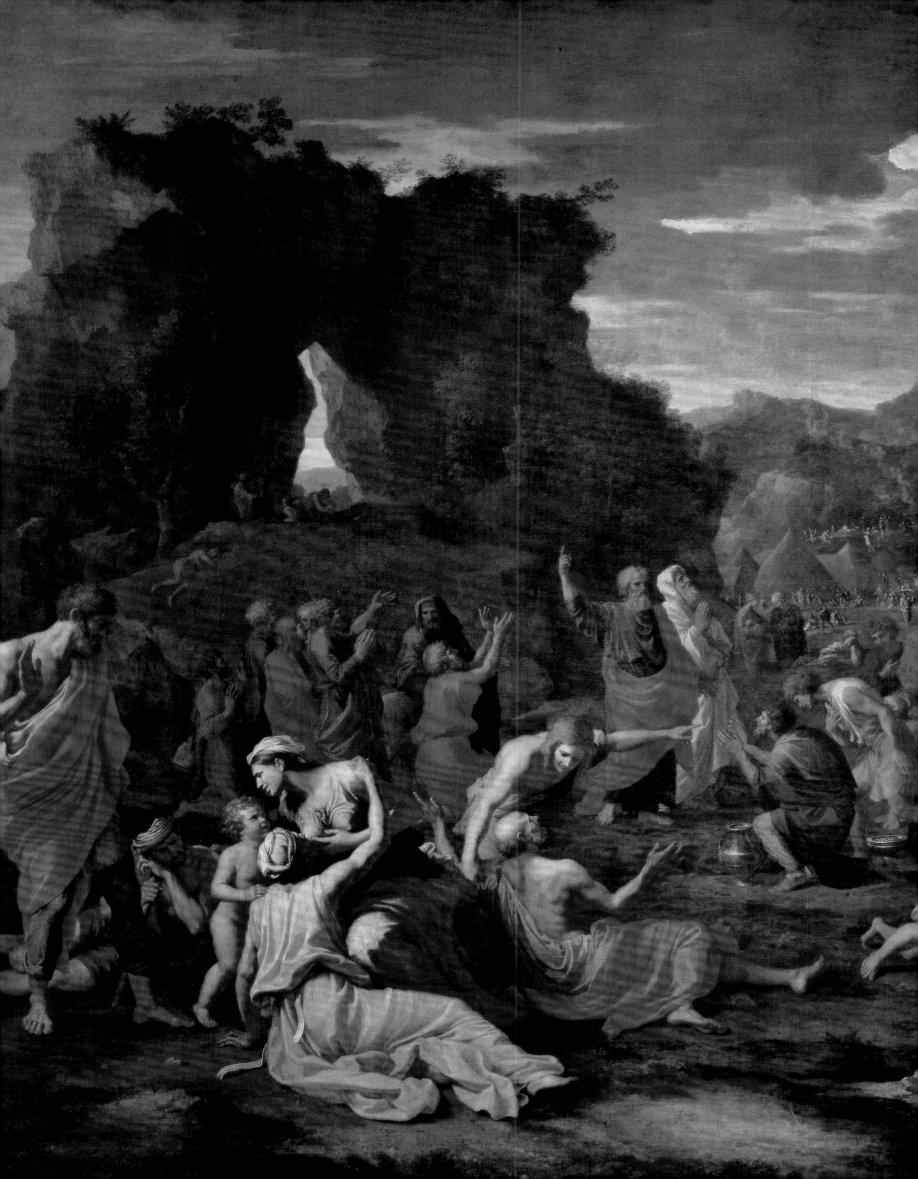

尼古拉·普桑
（1594—1665）

《收集吗哪》
1637—1639年

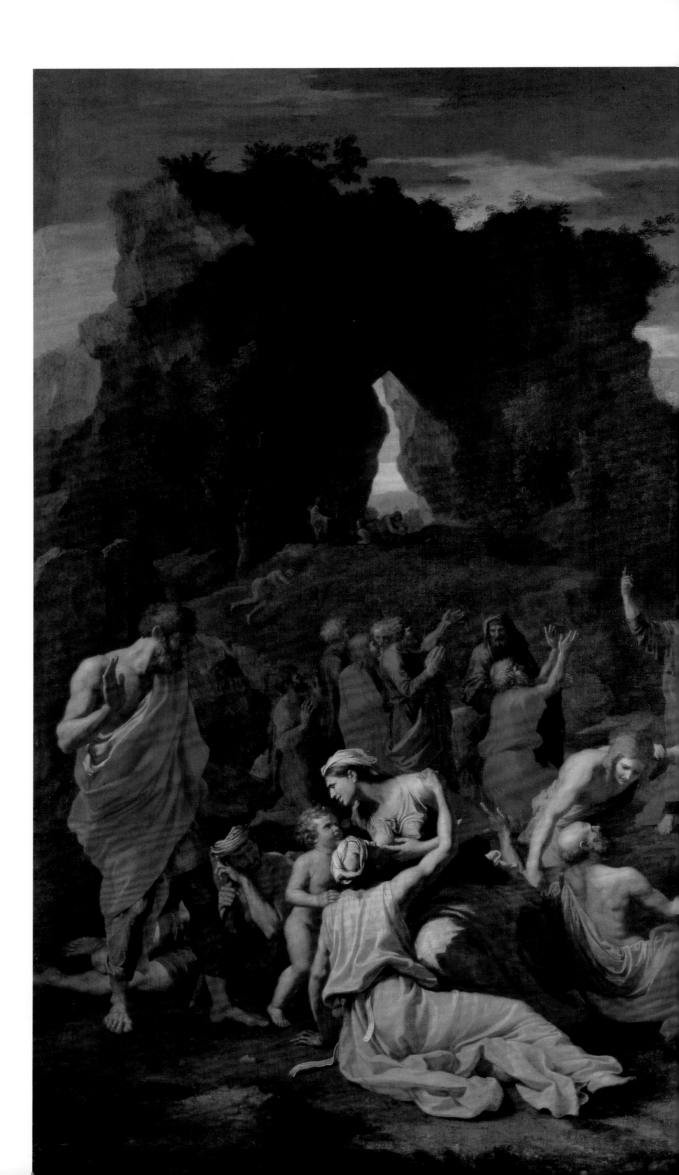

270

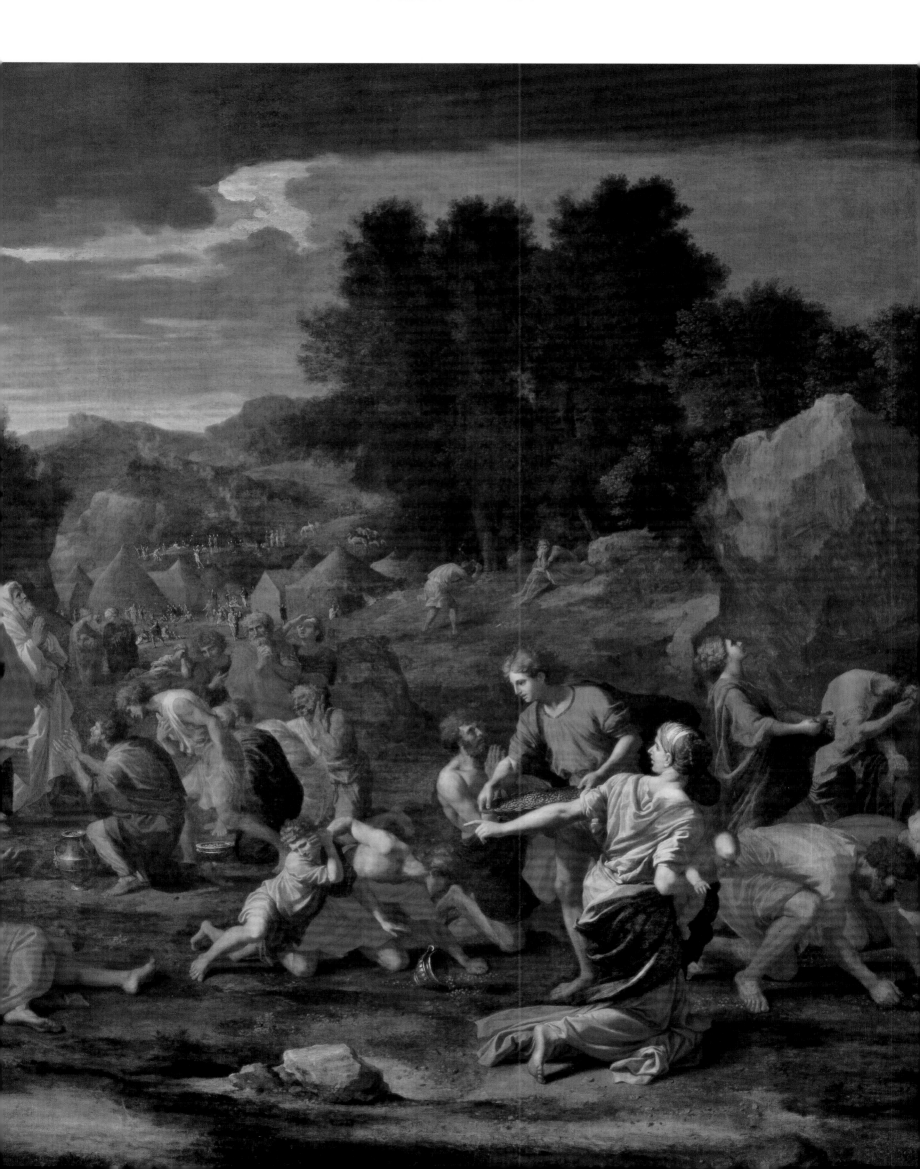

胡安·德·巴尔德斯·莱亚尔

（Juan de Valdés Leal，1622—1690）

《眨眼之间》

1670—1672年

布面油画

220厘米×216厘米

塞维利亚，仁爱圣母教堂

这幅画位于塞维利亚的仁爱圣母教堂内，教堂与一个名为"仁爱兄弟会"（Brotherhood of Charity）的善会有关。胡安·德·巴尔德斯·莱亚尔受善会会长委托，参与创作了一系列组画，旨在阐明仁爱是获得救赎的一种十分重要的方式。《眨眼之间》和《世俗荣耀的终结》（Finis Gloria Mundi）这两幅巴尔德斯·莱亚尔的画作挂在教堂内相邻的位置。两幅画都属于虚空画，阐述世俗事物毫无价值，争名夺权徒劳无益。它们合在一起，力劝教徒摒弃这些行为；然后，参观者继续向教堂深处走去，就会看到巴尔德斯·莱亚尔的朋友兼竞争对手巴托洛梅·牟里罗（Bartholomé Murillo）的画作，阐述了若想战胜死亡、获得救赎，仁爱和善举有多么重要。

画中最引人注目的是一副站立的高大骷髅，代表"死亡"；他抱着一具棺材、一条裹尸布，还拿着一把镰刀。"死亡"进入画中，一脚踩在右下角的大地球仪上，一面伸出手去，按熄了象征生命的高烛。蜡烛周围的黑暗处写着"In Ictu Oculi"（眨眼之间），清楚地表明"死亡"随时都会到来——再加上这副骷髅凝视着画外，目光咄咄逼人，更让人在领会个中深意时不寒而栗。

画面中央的石墓上散落着代表权力的物件。巴尔德斯·莱亚尔并未将基督教会的权力和世俗权力区分开来；石墓左侧歪靠着一座（教堂游行中所用的）礼拜十字架，墓上则横放着一支顶端有涡旋装饰的主教手杖，又称牧杖（crozier）。旁边有几顶帽子，指涉教会中的高级职位：红色平沿帽是红衣主教的，其后方放着（缀有黄金的）教宗冠冕，右侧还有一项主教法冠。桌子上，在国王与皇帝的冠冕之间摆着几支指挥棒。最后，一条精美的珠宝项圈从墓沿边垂下，上面挂着一件绵羊垂饰（代表享有盛誉的金羊毛王家骑士团的成员资格），而这座坟墓显然已濒临崩塌。

画面前景中的地板上有一些与学识和军事活动相关的物品。左边可以看到一堆已经倒塌下来的书；几本书或打开，或弯折，或起皱，露出文字和插图。这些图书都是颇具分量的巨著，包括普林尼的《自然史》，桑多瓦尔[1]的《查理五世史》，以及苏亚雷斯[2]和卡斯特罗[3]的神学著作。中间一本摊开的书里有一幅版画，十分显眼：经鉴别，这是佛兰德斯艺术家彼得·保罗·鲁本斯为红衣主教斐迪南亲王（Cardinal-Infante Ferdinand）进入安特卫普设计的凯旋门。此类建筑物是为欢迎统治者来访或庆祝刚刚取得的胜利临时搭建的——事实上，巴尔德斯·莱亚尔本人也参与过数个类似的项目。堆放在书籍右侧的物品与军事荣誉有关。这里有一套丢弃的盔甲、佩剑和羽饰头盔，统统被上方的骷髅踩在脚下。

这幅以死亡为主题的场景被有意画得阴森可怖，且不乏引人注目、冷酷无情的细节。画作背景漆黑一片，使观者一眼看去，就能注意到鲜红的织物和金光闪闪的高亮部分。画作要我们实实在在地看到追求世俗荣耀和学识徒劳无益，并记住死亡将征服一切。

[1] 西班牙史学家普鲁登西奥·德·桑多瓦尔修士（Fray Prudencio de Sandoval，1553—1620）。

[2] 西班牙耶稣会神学家和哲学家弗朗西斯科·苏亚雷斯（Francisco Suárez，1548—1617）。

[3] 应指西班牙耶稣会神学家费尔南多·卡斯特罗·帕劳（Fernando Castro Palao，1581—1633）。

这根烛台呈晦暗、几乎毫无光泽的黑色，这是哀悼的色彩，表明"死亡"不可避免地等待着我们。

镰刀暗含意外和暴力之意，恰如一波又一波周期性席卷欧洲的瘟疫。不过，镰刀对农业的影射又包含复活的希望，正如收割后的庄稼还将生长起来。

教皇冠冕的形状象征蜂巢，这是基督教会的古老标志。其上饰有三重精雕细琢的小型王冠，象征罗马教皇的世俗权力，该王冠只出现在盛典当中，教皇从不在履行司铎职能时佩戴。

这件放在一条华贵红布上的金质圆箍饰环是一顶王冠，旁边半球形的物件则是一顶皇冠。这堆闪闪发亮的东西代表权力和财富，是"死亡"膝前华而不实的小装饰物。

这座凯旋门由欧洲最负盛名的艺术家之一设计，以迎接南尼德兰的新任西班牙总督。这种建筑物昙花一现的本质意味着万事将逝：拱门、艺术家、总督，就连西班牙在欧洲北部的统治也不例外。

金柄长剑和羽饰头盔象征战争的骄傲和虚荣，这些都被"死亡"踩在脚下。

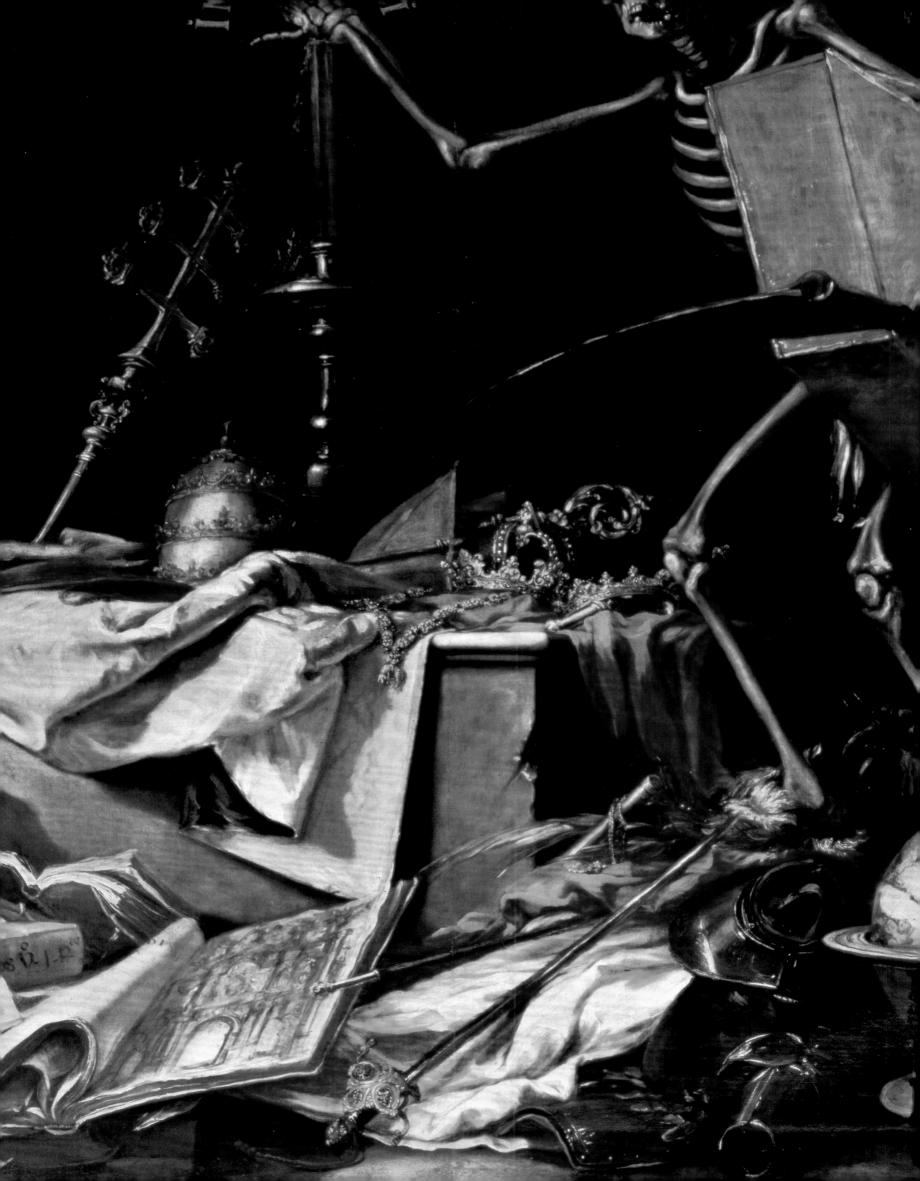

迭戈·委拉斯凯兹
（Diego Velázquez，1599—1660）

《宫娥》

1656—1657年
布面油画
320.5厘米 × 281.5厘米
马德里，普拉多博物馆

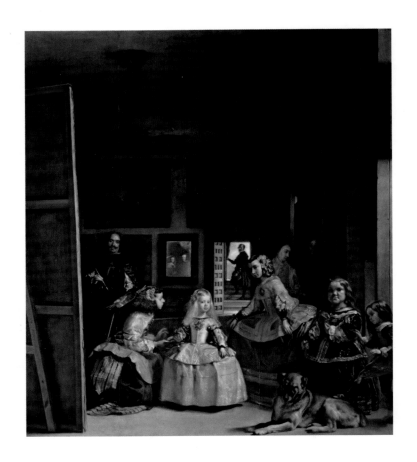

这幅精妙绝伦的群像画让我们得以一窥西班牙王家宫廷的生活。画作看似自发随意，实则铺张扬厉，间接体现出其中的等级制度。画家把自己画成一个有幸受王室恩宠之人，与西班牙国王费利佩四世（King Philip Ⅳ）和玛丽安娜王后（Queen Mariana）一家相处融洽。那又何妨？毕竟委拉斯凯兹在宫中的官衔已从宫廷助理画家一路升至国王的宫廷总管。画中这座阿尔卡萨王宫里的大厅就在赐给画家的居所旁边，而照管国王的全部艺术藏品正是他的职责之一。鲁本斯在1628年9月造访西班牙时，想必曾和委拉斯凯兹一起，在费利佩刚刚从意大利购得的几幅提香的绝世佳作前惊叹不已。委拉斯凯兹任宫廷画师时的创作以肖像画为主，在这一体裁上，论画技，无人能出其右。据我们所知，他为费利佩绘制过至少四十幅肖像。

生于1651年7月的玛加丽塔王女（Infanta Margarita）此时年纪尚幼，穿着一条亮丽的白裙，出现在构图中心。几位侍女在一旁侍候，对她的关注程度各不相同。一个小男孩在逗那条马士提夫獒犬，狗对放在自己背上的脚兴致寥寥。委拉斯凯兹和玛加丽塔看似自发地转过头来，看向画外。后墙上的那面镜子揭示了引起他们关注的对象：那是国王和王后本人。委拉斯凯兹运用镜子的构思很可能借鉴了扬·凡·艾克的《阿诺尔菲尼夫妇像》，这幅画当时也收藏在西班牙的王室中。费利佩和玛丽安娜是这张大型画布中的主角，还是仅仅从此地路过？根据后门处的人物判断，后者更有可能——因为那是王后的宫廷侍卫长（aposentador），负责在国王夫妇前方开门并宣告他们的莅临。无论如何，他们都是这幅画作的目标观者，且画中的每一个动作都与他们有关。西班牙宫廷的艺术赞助就是如此：一切努力都是为国王服务、让国王高兴。观赏这幅画时，国王将名副其实地看到自己映现在画中。

委拉斯凯兹将自己和王室成员轻松随意的共处绘入作品之举前所未有。他这么做有几个原因：彼时，他正在争取一个（比他当时的职位）显赫得多的名誉，那就是骑士身份。他的请求遭到贵族的大肆反对，因为他无法确切地证明自己是贵族出身，还因为他是一名画家，从事的是手工劳动。他设法取得了梵蒂冈高级官员的推荐信，这些要员是他在1650年为庆祝圣年（jubilee year）[1]造访罗马时结识的，他当时曾为教皇英诺森十世（Pope Innocent X）画像，并获赐一枚奖章和一条金链作为奖励。但他仍然需要更多东西向别人证明他的价值，这幅画或许便是他颇受王室成员青睐的证明。在宫廷里，与王室过从甚密是诸人梦寐以求之事，而委拉斯凯兹有理有据地表明了自己跻身此列。此外，这幅巨画笔触大气磅礴、空间表现精准，这些特点表明，人们不应仅仅把绘画艺术归为手工劳动之流。他声称，自己从未以绘画换取酬劳，作画只为向国王效忠。最终，委拉斯凯兹在1659年被授予骑士荣誉，至于他胸前炫示的红十字——圣地亚哥骑士团的标志，应该就是那个时候添画上去的。卢卡·乔达诺（Luca Giordano），这位后在17世纪效力于西班牙宫廷的意大利画家，曾将《宫娥》誉为"绘画神学"。

[1] 源自犹太人纪念天主进入自己历史的传统。对天主教会而言，圣年是恩宠、赦免、悔罪之年，从1500年起每25年庆祝一次。

国王费利佩四世和玛丽安娜王后映现在镜中。委拉斯凯兹从扬·凡·艾克的《阿诺尔菲尼夫妇像》中借鉴了这个构思，这幅画当时是西班牙王室的藏品。费利佩是一位收藏古代画作的伟大收藏家，他的藏品奠定了如今普拉多博物馆的基础。国王和王后出现在镜中的位置，连同画中诸人的反应，表明这对王室夫妇刚刚走入房间，并进一步表明他们是这幅画作的目标观者，将在观画时看到自己。

这个以侧影示人的人物站在阿尔卡萨王宫里这间（装饰着彼得·保罗·鲁本斯的画作的）大画廊一端的门口。王室夫妇在王宫里穿行时，他先行一步，预备宣布他们的莅临。

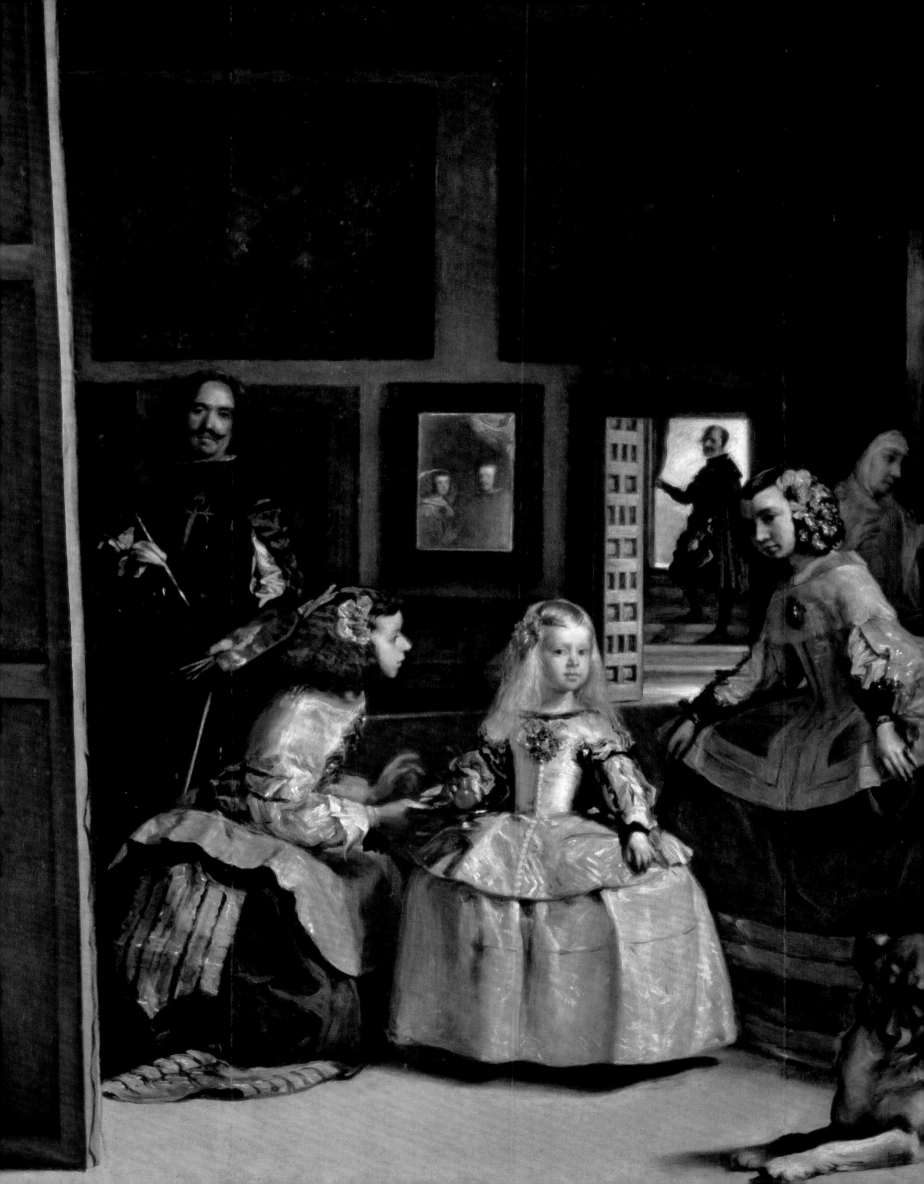

约翰内斯·维米尔
（Johannes Vermeer，1632—1675）

《绘画艺术》

1665年
布面油画
120厘米×100厘米
维也纳，艺术史博物馆

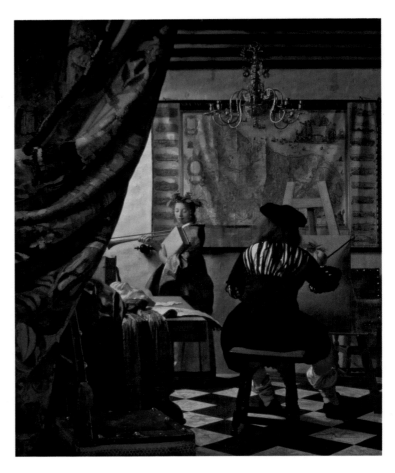

维米尔四十三岁辞世后，妻子为债务所累，被迫宣告破产。在职业生涯的大部分时间里，维米尔的赞助都来自马利亚·德·克努伊特（Maria de Knuijt）及其丈夫彼得·克拉斯·凡·勒伊芬（Pieter Claesz van Ruijven），他们属于代尔夫特最富有的阶层。但是，因为凡·勒伊芬与世长辞，荷兰共和国在1672年遭到入侵后又陷入经济急剧下滑的困境，画家此后再无力供养庞大的家庭。他的遗孀曾试图将这幅珍贵的画作藏在母亲家中，不让债权人看到。一份文件将此画称为"《绘画艺术》"，这一标题说明，人们一向认为这幅画并非单纯的画室场景。

一位画家坐在椅子上，身前的画架上放着一块大画板，他正运笔为月桂花冠上色。这种花冠在古希腊被视为胜利或荣誉的象征，维米尔选择这一细节加以强调也并非出于偶然。画家的目光从画板移向头戴这顶花冠的模特，她身着古代样式的长袍，手中的几个标志物表明她是阿波罗的缪斯女神克利俄。她的巨著里记载着人类的功绩，她用小号鼓吹着他们的盛名。克利俄是司掌历史的缪斯女神，是名声和荣誉的化身。维米尔通过自己的作品，告诉我们此二者乃是绘画的理想目标。

达成这些目标的手段也一目了然。前景中拉到一侧的帷幕指涉古代传说中宙克西斯和帕拉修斯（Parrhassios）比试作画，体现出维米尔营造错觉的手法炉火纯青。尽管宙克西斯把葡萄画得惟妙惟肖，连鸟儿都试图啄食，但帕拉修斯更胜一筹，因为他画的帷幕让宙克西斯本人都信以为真。大理石地砖清楚地表现出房间里的空间纵深，本质上也标志着艺术家的家庭宽绰富裕、地位颇高。其他家具也一应俱全，包括几把天鹅绒椅子和一盏黄铜枝形吊灯。桌上的石膏像和素描本体现了艺术的基础是勤勉努力。维米尔描绘泻入房间的自然光线的水准无人能及。光线从左侧一扇并未入画的窗户透进，反射在枝形

吊灯上，斑驳地散落在挂在后墙的地图上。为描摹这些造型和光效，维米尔使用了暗箱（camera obscura），这是19世纪发明的照相机的前身。这种早期设备运用透镜反射图像，却没有将图像记录在感光板或胶片上的技术。"Camera obscura"一词意为"暗室"，这一概念如今仍与相片冲洗有关，但该词原本指涉一间遮光的房间，仅开设一个让光束透入的小孔或圆窗。由此看到的图像是颠倒的，只能对焦于一处景深，其他平面的成像十分模糊。在这幅画中，维米尔并未像在其他作品中那样轻易地模仿那种现象，但即便如此，他使用这种仪器的经验仍然有助于其准确地描绘真实空间。不过，他无法直接使用暗箱创作，因为谁都无法轻而易举地在黑暗中作画。再者，即便我们了解维米尔对暗箱的使用，这也根本无法解释他在创作中做出的大量有意识的选择，包括构思画面和通过控制肌理、精妙地并置色彩以及娴熟灵巧的涂绘笔触营造视觉效果。

后墙上的地图在维米尔的年代就已经是一件古董了，那是一幅统一的尼德兰的地图，而这个国家早就因宗教冲突而分裂。左侧的天主教南尼德兰和右侧的新教北尼德兰之间的分界线由纸上的一条折痕标示出来。维米尔住在北部，但结婚时皈依了天主教。因此，在某种程度上，这幅地图或是一份个人宣言，表达了维米尔本人对祖国的宗教纷争的思考。不过整体而言，画作也在暗示艺术家可以为祖国赢得声誉。

模特打扮成克利俄，她是掌管历史的缪斯，也是荣誉和名声的化身。她手捧一本记载人类丰功伟绩的历史书，还拿着一只鼓吹人类盛名的小号。

这幅人称"比利时雄狮"（Leo Belgicus）的地图已算得上一件古董，展示了一个统一的尼德兰。地图上的一条折痕将（右侧的）北尼德兰和（左侧的）南尼德兰分开，揭示了维米尔所属时代的政治现实。北部诸省奋起反抗信奉天主教的西班牙统治者，转而接受新教统治。不过，维米尔结婚时皈依了天主教。

画家从克利俄头戴的月桂花冠起笔，这是一个古代的象征物，代表士兵和运动员的胜利或学者和艺术家的卓越成就。

石膏面具、素描和布褶暗指艺术家所受的培训。维米尔死后，其债台高筑的遗孀声称，这幅以"《绘画艺术》"之名记录在册的画作属于自己的母亲。

这些地砖有双重作用：在象征意义上，它们代表财富，也让房间愈显富丽堂皇；在技术上，它们标绘出向远方收敛的线性透视线条。

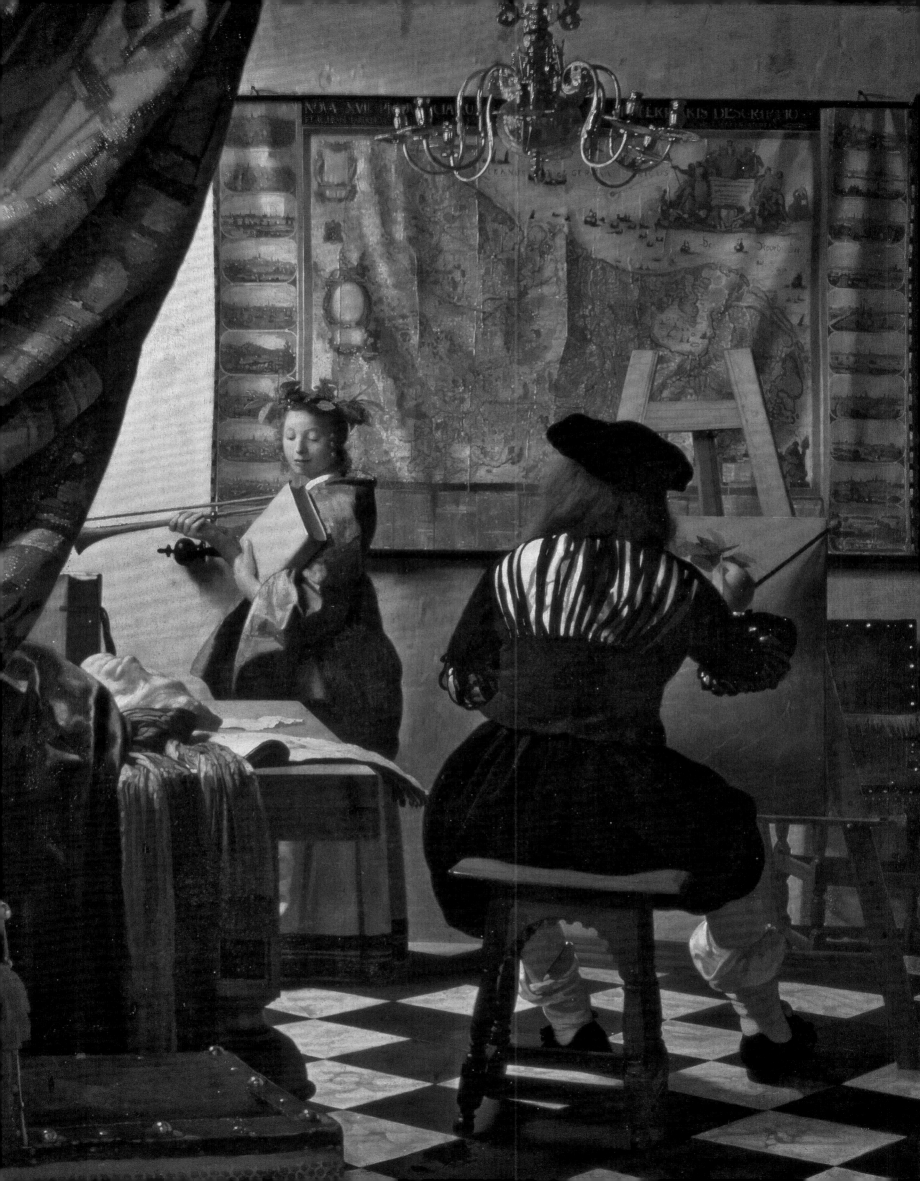

神话的密语

罗马神话在所谓的黑暗中世纪后留存下来，并在文艺复兴艺术里焕发新生。然而，一神论的基督教无法容纳不计其数的古典诸神，于是他们转而成为寓意人物，即各种品质的化身。同样，文艺复兴的艺术家还采用了一些借鉴自古典雕塑的图像，并赋予其更宽泛的隐喻义。其中有一种图像广为流传，它取自浮雕艺术，并出现在所有艺术媒介中，那就是凯旋式。凯旋式原本是一种纯粹的军事仪式，但也自有其隐喻含义。在皮耶罗·德拉·弗朗切斯卡为费德里科·达·蒙特费尔特罗创作的肖像画（第55页）的背面，凯旋游行即是对个人美德的讴歌，简明扼要且颇具象征意义。

希腊文化尤其是柏拉图，对人们产生了一种新的吸引力，表现为一种与基督教的完美概念相一致的理想化文化。桑德罗·波提切利的《维纳斯的诞生》（第88～89页）将对古罗马雕塑的借鉴和包含新柏拉图主义典故的文献相结合，创作出一幅享誉全球的性感美人画。希腊神话往往传达出令人不安的真相。以半人马为例，它一半是人，一半是马——后者在古代象征力量。半人马中有两个家族，其中一个家族的男性沉湎暴力，尤其是战争。在安德烈·曼特尼亚创作《帕拉斯·雅典娜驱逐邪恶》（第97页）时，这些充满兽性的生物已成为纯粹之"恶"的象征。

在拉斐尔的《雅典学院》（第125页）中一派繁忙景象的上方，画面两侧高耸着两尊古典风格的雕塑。位于观者左首的是拿着里拉琴的阿波罗；他的乐器不仅代表音乐及其他艺术，也象征天籁之音。右边的雕塑是雅典娜，观者可以通过其盔甲辨识她的身份，其中包括一个带有戈耳工美杜莎的头颅的盾牌。雅典娜是给人类带来文明的种种技艺的守护神，比如编织。皮耶罗·迪·科西莫将维纳斯和玛尔斯的通奸激情化为一个有关交欢后的疲乏的场景，画中，爱情令战神失去了男子气概（第130～131页）。维纳斯依偎着儿子丘比特，后者又被称为爱神阿莫尔（Amor）或情欲之神厄洛斯。在波提切利的《春》（第74～75页）中，这个淘气的小宝贝盘旋在中心人物的上空，证明"春"的另一重身份正是维纳斯。

盔甲及胸甲上的戈耳工头颅，表明巴托洛梅乌斯·施普兰格尔笔下这个分腿而立的女英雄是密涅瓦，她是与希腊女神雅典娜对应的罗马女神——二者都是智慧的化身（第219页）。在施普兰格尔的演绎中，裸露的胸部将这位人物与被古希腊罗马人称为"亚马逊人"（Amazons）的女战士联系在一起。密涅瓦也出现在彼得·保罗·鲁本斯的《玛丽·德·美第奇的教育》（第223页）中。注定要成为法国女王的年轻玛丽在这位女神的膝头吸取智慧。艺术之神阿波罗弹奏着巴洛克乐器而非他的里拉琴，美惠三女神则将美好的女性品质赐予这位未来的摄政女王。画面中，司掌商业、司掌繁荣的神祇赫尔墨斯从天而降。他的权杖是双蛇杖，是其天界信使身份的古老标志。

通过将伟大的希腊诗人荷马（Homer）置于一座神庙之前，让-奥古斯特-多米尼克·安格尔把他描绘得庄严如神（第298～299页）。一位象征灵感的有翼人物拿着一顶桂冠向他走去。这种在历史上用于为诗歌比赛的胜者加冕的花环香气四溢，是用阿波罗之树——月桂树的叶子制成的。

皮耶罗·德拉·弗朗切斯卡
《费德里科·达·蒙特费尔特罗的胜利》
费德里科身后的有翼人物是"胜利"的化身（第55页）

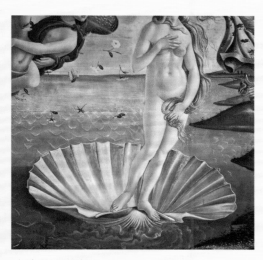

桑德罗·波提切利
《维纳斯的诞生》
扇贝壳和海洋均为女性的性能力及生育力的象征物（第88～89页）

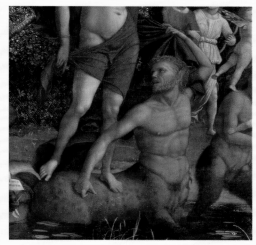

安德烈·曼特尼亚
《帕拉斯·雅典娜驱逐邪恶》
半人马象征人性中"兽性"的一面（第97页）

拉斐尔
《雅典学院》
盾牌上被打败的戈耳工美杜莎代表文明对本能的抑制（第125页）

皮耶罗·迪·科西莫
《玛尔斯与维纳斯》
玛尔斯破损的盔甲体现了爱情的力量（第129～131页）

桑德罗·波提切利
《春》
丘比特燃烧的箭表达的是猛然迸发的炽热情感（第74～75页）

巴托洛梅乌斯·施普兰格尔
《密涅瓦战胜愚昧》
密涅瓦从朱庇特的头里一跃而出，身披盔甲，已发育完全，她是文明的守护者（第219页）

彼得·保罗·鲁本斯
《玛丽·德·美第奇的教育》
两条蛇表明墨丘利一度是冥王普鲁托的信使（第223页）

让-奥古斯特-多米尼克·安格尔
《荷马封神》
月桂让人想起阿波罗对宁芙达芙妮求而不得的渴望（第298～299页）

弗朗西斯科·德·戈雅

（Francisco de Goya，1746—1828）

《咒语》

1797—1798年

布面油画

43厘米×30厘米

马德里，拉萨罗·加尔迪亚诺博物馆

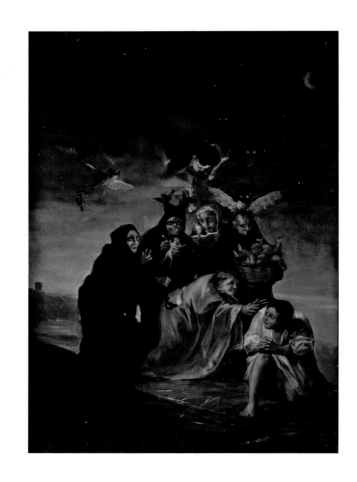

戈雅这幅画是全六幅的《巫术》组画之一，作于1797至1798年。这些绘画探究神秘学的世界，描绘巫术和撒旦崇拜仪式的场景，以供上层集团的观者消遣。当时，以死亡为主题的作品在这些观者间颇受欢迎，他们认为，恐怖和怪诞是一种充满刺激的领略崇高的方式。1798年，戈雅将此画卖给了奥苏纳公爵夫妇（Duke and Duchess of Osuna）。

《咒语》里，夜色正浓。唯一的光源是几个中心人物身边的诡异亮光；一轮半月挂在午夜的天空中，暗淡无光。（通常与死亡和邪恶有关的夜行动物）猫头鹰从四面八方猛扑下来，这是一场黑暗聚会正在发生的征兆。一个女巫从空中笔直地俯冲下来，清楚地表明这些鸟儿与下方的聚会有关。她重重敲响一对人腿骨，以示活动开始。中间的女巫是个形容枯槁、头发花白、身穿黄袍的丑老太婆，她向畏缩在右侧角落里的一个男人伸出手去。此人穿着一件衬衫式长睡衣，做出哀求的手势。他被女巫粗糙的双手和不怀好意的口型吓得不轻，连连退缩。与当时的流行文学一样，这幅画暗示世间有一股黑暗势力，他们随时可能出现，把人掳走。

后面的几个女巫在进行撒旦崇拜活动。戈雅笔下的这些活动与通行的基督教仪式正好相反，令画面愈显尖刻。这些人物表现了各种有关女巫的传说。右侧那个秃顶瘪嘴女巫抱着一篮子婴孩。人们常常指控女巫绑架婴儿并在仪式中将其杀害，作为向撒旦献祭的一部分；正因如此，这个恶魔般的女巫是负责护佑年幼无邪的人类的圣母的反面。其左侧的女巫手握一支火花四溅的蜡烛（或用人类脂肪制成），蜡烛发出怪异的光，让她得以看清那本咒语书。她可能正在念咒，这是常见的礼拜仪式上诵读圣经的恶魔版本。下一个女巫罩着兜帽，头上长着角、角上停着蝙蝠，她正在将一根长针插入一个人偶。她幸灾乐祸地咧嘴大笑，可见她以折磨别人为乐。最左边有一个驼背

的老女巫，举起手来打着手势；她看上去在念咒，做着基督赐福手势的撒旦崇拜版本。模糊的风景中升起幢幢黑影，融入垂落的夜色，从视觉上展现出这些女巫的咒语有何等威力。

我们可以在与戈雅同一时代的戏剧中看到类似的主题，尤其是马德里剧作家安东尼奥·德·萨莫拉（Antonio de Zamora）的作品，戈雅似乎在创作中直接将其作为参考。《巫术》组画传达给观众的要旨犹存争议；这些画是否在提醒人们警惕当下的危险？抑或在讽刺和奚落过时的观念？数百年来，天主教会一直坚称世上存在女巫。然而，在后启蒙时代，理性主义和经验主义的新思维方式已揭露了大部分这类迷信的真相。

戈雅秉持这两种截然相反的观点之间一种不同寻常的中间立场。戈雅本人是一位怀疑论者，他曾在信中写道，自己对恶魔、幽灵之说一概不信。但是，在其大部分艺术作品里（以版画尤甚），他显得对下层社会的迷信思想十分着迷，并对他们坚定地相信撒旦世界确然存在怀有敬意。这幅画就体现了那种介于对信仰之力的肯定以及对该信仰本身的不屑之间的兴奋情绪。因此，戈雅笔下这幅场景可被视为对过时迷信思想的表现，以及对那些信以为真之人的愚昧的辛辣嘲讽。同时，它又用富有想象力的方式参与了那些民间传统。就像在一些现代电影中一样，戈雅让自己的观众体验到令人毛骨悚然又不失趣味的恐怖经历，但他们始终明白，这种恐惧不过是凭空编造的产物。

金字塔形的群像构图让人想起达·芬奇和拉斐尔笔下的宗教图像。同时，它开启并展开了一个

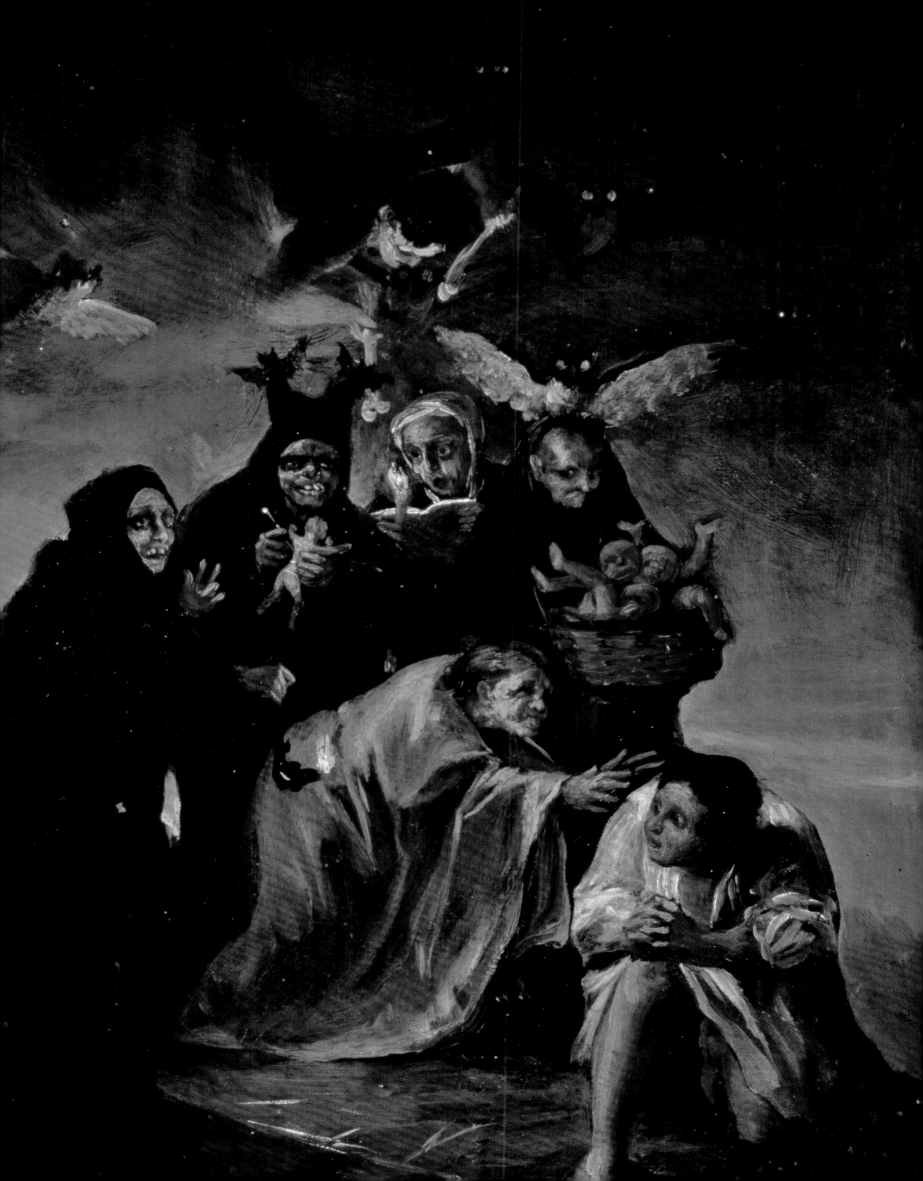

欧仁·德拉克洛瓦
（Eugène Delacroix，1798—1863）

《自由引导人民》

1830年
布面油画
260厘米 × 325厘米
巴黎，卢浮宫

在19世纪浪漫主义时期，许多艺术家开始描绘当代事件，并凭借艺术创作成为政治舞台上至关重要的角色。这些艺术往往超越了特定的历史时刻，并在时间的长河中持续吸引着观者。不过，重新整理作品细节依然可以给我们带来启发，德拉克洛瓦的寓意画《自由引导人民》便是如此。

1830年7月，法国发生一系列骚乱事件。仅过数月，这幅绘画便创作完成，画中既有常见的抽象概念化身，也包含对这场反抗查理十世（Charles X）统治的民众起义的具体指涉。德拉克洛瓦此前也曾创作过政治题材的画作，尤其支持希腊人民反抗土耳其人统治的斗争，但在《自由引导人民》中，他用自己极富戏剧性的绘画风格所表现的，不再是有着回味悠长但早已失传的文化遗产的遥远海滨之国——希腊，而是故土上发生的激烈冲突。

1830年的革命是1789年法国大革命的镜像写照这一说法，不仅是修辞，也是现实：二者都是贫民对君主、贵族和司铎的反抗。查理十世退位后，路易·菲利浦（Louis-Philippe）很快取而代之，他的统治一直延续至1848年，直到被另一场起义推翻，史称"七月王朝"。尽管路易·菲利浦被称作"国王"，但他否认君权神授说，并承认其权力由宪法赋予。1830年的革命主要是一场城市起义（对抗工业革命导致的恶劣劳动环境和工作岗位调整），并使工人阶级获得了发言权和组织，得以在其后表达不满、实现变革。工资上调，标准工时有了限制，合同得到政府更加积极的落实，面包和葡萄酒价格下调，外国及外地务工人员的大量涌入也暂停了。德拉克洛瓦受到通俗纪实插画，尤其是有关7月28日发生的各种事件的插画影响，但他关注的不仅仅是贫民——他对革命的观察遍及社会的各个阶层。

"自由"高举代表法国大革命的权利自由与行为自由的三色旗，指挥起义军冲锋。她用另一只手挥舞着一杆上着刺刀的滑膛枪，尽管是老式武器，但能让人联想起之前的革命。她袒胸露乳、赤足而行，表明她是一个寓意人物，她头上的红色弗里吉亚帽则象征古代获得解放的奴隶。其右侧有一个街头顽童，拿着两把手枪，枪声洪亮。他可能是维克多·雨果（Victor Hugo）在1862年出版的小说《悲惨世界》（Les Misérables）中的人物——伽弗洛什（Gavroche）的灵感来源。左侧有一名敞着衬衫、背着邮差包的工人，挥动着一柄弯刀。在靠近中心的位置，一个打扮入时的男子头戴礼帽、打着领结，拿着一杆当代的滑膛枪。此人可能是德拉克洛瓦的自画像，他绝非贫民，也并未参与起义，但他十分赞同这场反抗的精神。在一封给哥哥的信中，他写道："我已开始创作一个现代主题——街垒场景。即便我没有为国而战，至少也要为国而画。""自由"脚边还有另一个穿着法国三色旗颜色衣服的人，正竭力加入奔涌的队伍。到处都是阵亡者，包括左边那个半裸的男人，和右边那个拿破仑时代的老兵。许多参加1830年革命的战士都曾在拿破仑手下当过兵，但在19世纪20年代的大萧条时期逐渐心生不满。穿过滚滚硝烟和满目疮痍看去，巴黎圣母院教堂在背景中隐约可见。

这幅画被法国政府买走，原本打算挂在卢森堡宫的王座厅中，提醒新国王路易·菲利浦——他之所以能掌权从根本上说是人民的力量，但画作被认为煽动性过强，因而并未公开展示。

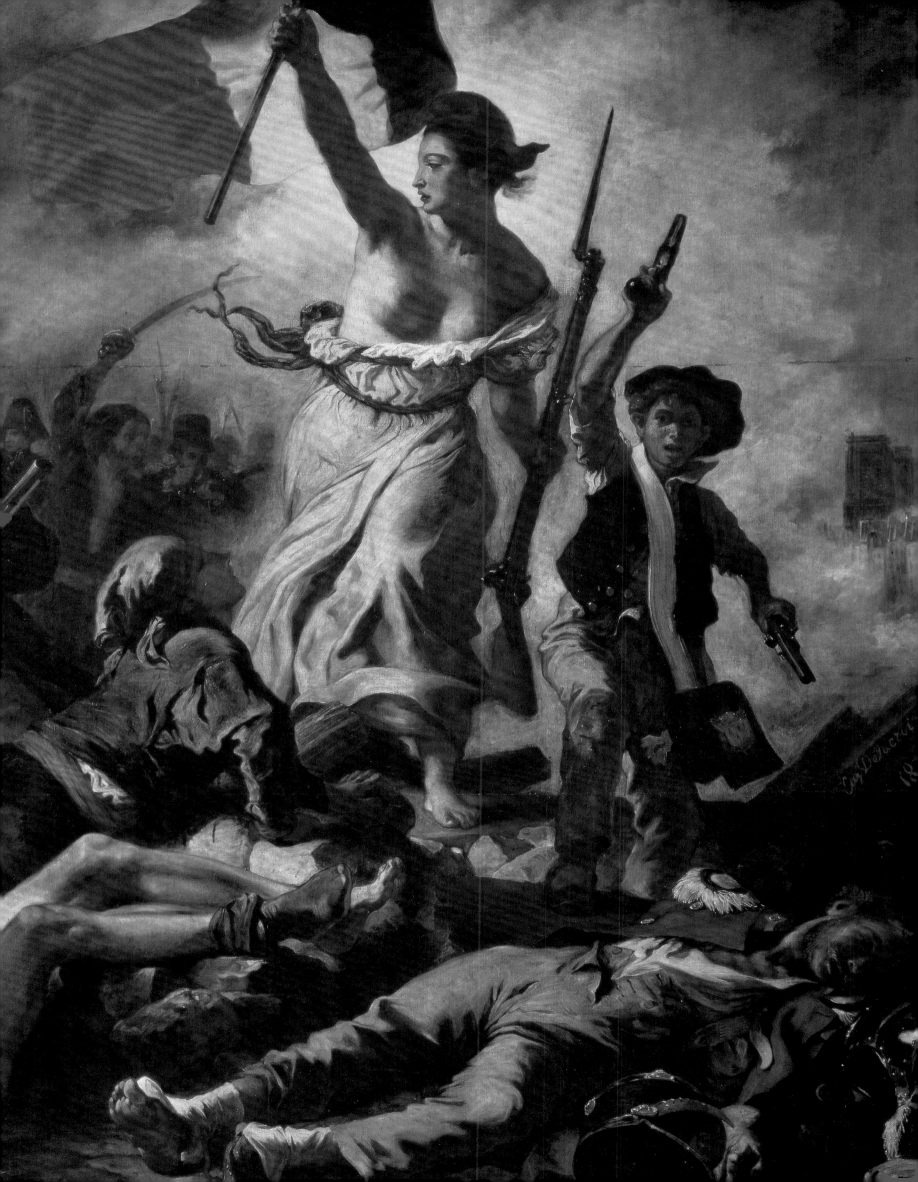

让-奥古斯特-多米尼克·安格尔

（Jean-Auguste-Dominique Ingres，1780—1867）

《荷马封神》

1827年

布面油画

386厘米×512厘米

巴黎，卢浮宫

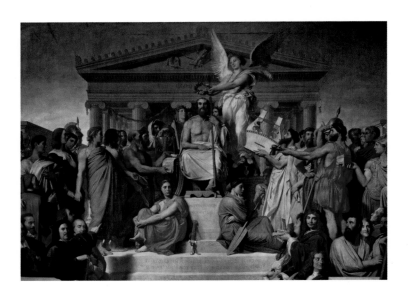

原是为装饰卢浮宫天顶而作的《荷马封神》，是安格尔对古典理想——他为之倾注了毕生心血的艺术理论——最完整的表述。画作也是对知识、思维及艺术之源的视觉呈现。

画作从多个层面展开古典影射。第一，构图借鉴了拉斐尔的名作《雅典学院》（第125页）。和那幅画作一样，安格尔的《荷马封神》以阶梯和古典建筑为背景，安排了一场历史人物的聚会。第二，和拉斐尔一样，安格尔杜撰了历代作家、思想家、诗人和艺术家的肖像，并让他们聚集在荣登圣座的荷马周围；荷马出现在画面顶端，坐在木制宝座上，握着手杖。第三，安格尔清楚地表现出，在这艺术的封神庆典上，荷马正升入诸神之列。画中之人无一不对荷马拥戴有加，而安格尔作画的目的也变得清晰起来：他主张，无论艺术还是文学，古代还是现代，古典范式对一切艺术创造都至关重要。

在画作里的等级体系中，生活在古典时期的诗人和作家地位颇高，仅次于荷马。他们立于阶级顶端，全身可见。安格尔将人物成对安排在画面两侧：紧邻荷马左侧的是古希腊诗人埃斯库罗斯（Aeschylus），古希腊诗人品达（Pindar）在他对边、荷马右侧。埃斯库罗斯旁边是艺术家阿佩莱斯，画面右侧与阿佩莱斯相对的是著名雅典雕塑家菲狄亚斯（Phidias）。有意思的是，唯二获准进入这半神区域的非古典人物均由其智识导师陪同：拉斐尔被阿佩莱斯引入画面，维吉尔带来了但丁。

中部那排人物的身份我们都能辨认得出，因为安格尔笔下的所有肖像都依据古典胸像等历史范例而作。紧邻菲狄亚斯左侧而立的戴头盔者是伯里克利（Pericles）。在他身后交谈的两个人物是苏格拉底和柏拉图。作武士打扮的亚历山大大帝立于最右侧。在荷马左侧，萨福（Sappho）和亚西比德（Alcibiades）出现在拉斐尔身后。在阿佩莱斯以右，可以看到欧里庇得斯（Euripides）、米南德（Menander）和狄摩西尼

（Demosthenes）。希罗多德（Herodotus）在向荷马左边烟雾缭绕的香炉里添香。

最底层以半身像示人的是近代艺术家和作家——尽管他们值得尊敬，但难免与地位颇高的前人相差甚远。左侧人群中，最瞩目的一位是画家尼古拉·普桑；他身后是皮埃尔·高乃依（Pierre Corneille），另一位可能是沃尔夫冈·莫扎特（Wolfgang Mozart）。左下角有威廉·莎士比亚（William Shakespeare）和托尔夸托·塔索（Torquato Tasso）。来到右侧，法国戏剧作家莫里哀（Molière）托着一个象征戏剧创作行业的面具，让·拉辛（Jean Racine）拿着一张纸，上书其作品的标题，两人与左侧人物交相呼应。这些人物将受人仰慕的古典历史与当时的法国文学的声望联系在一起。这种联系标志着法国文化的重要性，自然会受到法国国王重视。

宝座下方坐着几位作为这幅作品灵感来源的文本的化身："伊利亚特"是左侧红衣者，她有一把入鞘的宝剑，指涉特洛伊战争。右首那位是"奥德赛"，她有一支奥德修斯（Odysseus）在漫长而艰辛的航程中使用过的断桨。二者之间的台阶上用希腊文题写着："若荷马是神，就让他与诸神一同受世人崇敬／若他非神，就把他奉为神。"显然，这位古典传统的奠基人享有神的地位，这层关系是不容置疑的。

安格尔这幅画作之所以出类拔萃，是因为其构思及绘制中体现的极高的严肃性。身为古典主义的主要拥护者和法兰西艺术院的热心支持者，安格尔试图在这幅画中定义何为最卓越的艺术：怎样的风格才是适宜的；哪些题材足够高雅，适合向公众展示。安格尔的画作虽在首次亮相时备受推崇，却被后世艺术家视为学院派古典主义的典型。不过，对安格尔而言，优雅、高贵、严肃的古典遗产中包含的灵感能够为近代世界带来变革。实际上，其艺术创作的宗旨正是把世界变得更加美好。

安格尔笔下的这位史诗诗人春秋鼎盛，显示出其诗作之力。荷马赤膊端坐，颇有古代英雄甚至宙斯的气概。

古希腊历史学家和旅行家希罗多德站在黄铜三足鼎前，以祭司之姿将斗篷罩在头上。三足鼎象征阿波罗占卜或预言的天赋，代表荷马远超凡人的洞察力。

这把巨大的里拉琴的形状基于考古学和东方学。其尺寸象征荷马的创作是鸿篇巨制。体形同样大过常人的盲眼诗人在画中如神一般正对观者。

该人物象征荷马的史诗《奥德赛》。她垂眸沉思的耐心姿态让人想起奥德修斯的妻子珀涅罗珀（Penelope），她在诗中忠贞不渝地等候丈夫归来。

这个代表《伊利亚特》的人物穿着热情的色彩。和与她相对

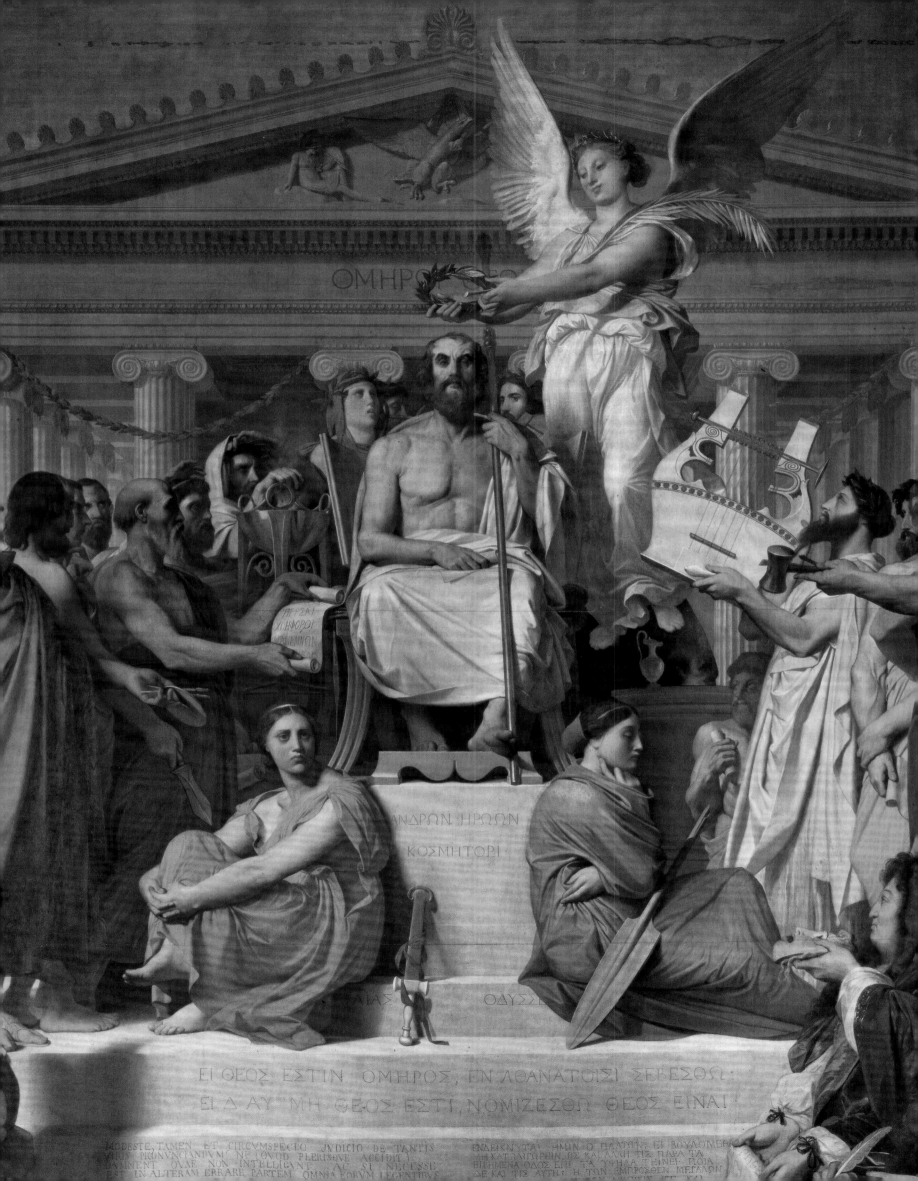

让-奥古斯特-多米尼克·安
格尔
（1780—1867）

《荷马封神》
1827年

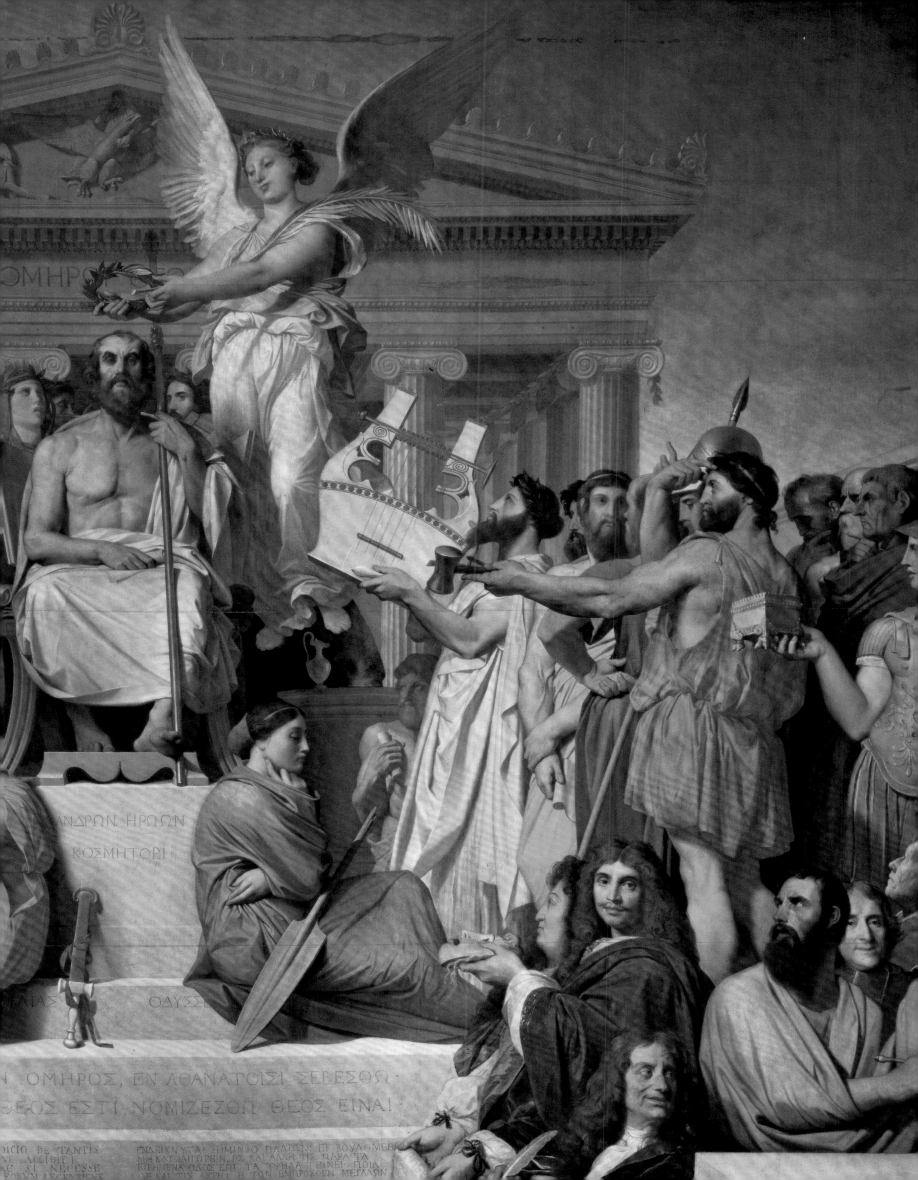

古斯塔夫 · 莫罗

（Gustave Moreau，1826—1898）

《朱庇特与塞墨勒》

1894—1895年

布面油画

212厘米 × 118厘米

巴黎，古斯塔夫 · 莫罗美术馆

在关于朱庇特这位奥林匹斯山众神之王的传说中，他与塞墨勒的故事尤为重要。这段奥维德载于《变形记》中的故事始于（朱庇特的妻子）朱诺对（朱庇特的新情人）塞墨勒的嫉妒之情。身为底比斯国王卡德摩斯（Cadmus）之女的塞墨勒怀上了朱庇特的孩子，这让朱诺愤怒不已。她在一旁煽风点火，令塞墨勒怀疑起自己的情人来，于是她要求朱庇特以完全的天神形态来见她。朱庇特勉为其难地满足了塞墨勒的请求。他头悬风云之冠，身携雷电之戟，出现在塞墨勒面前。塞墨勒一介凡人之躯，承受不起天神朱庇特的拥抱，因此香消玉殒。墨丘利救下尚未出生的婴儿，将这个胎儿缝入朱庇特的大腿，直至分娩。这个男孩就是天神巴克斯。

朱庇特站在一座宏伟的宝座上，背景是一幢建筑，覆满浓密的花朵和装饰性细节。他高居画面顶端，身后是天空之景。他的头部射出光芒；他右手握着一枝（象征贞洁的）百合花，左手放在诗人的乐器——一架里拉琴之上。在莫罗笔下，里拉琴代表人类智慧，让人得以超越尘世。朱庇特的胸甲上镶有印度教的莲花符号（代表阴性原则）和埃及的圣甲虫符号（代表神性）。事实上，他面对观者、双眼圆睁的形象同样源于古埃及艺术风格。此外，他飘逸的头发让人想起基督的图像，柔和的五官则与阿波罗有关。他脚边有一条咬住自己尾巴的蛇，这是象征永恒的符号——衔尾蛇。朱庇特的鹰停在宝座之下，其身后有一尊林迦（用于倾倒祭品）。如此一来，观者就能领悟万法归一。

塞墨勒向后瘫倒在朱庇特身上，抬起惊异的眼睛看着他的脸，同时血从她的身侧喷涌而出。随着她咽下最后一口气，一个厄洛斯也双手掩面地飞走了。她的死亡催发了某种净化场景的"神圣驱邪"；从这一带建筑里冒出数百个脑袋。该区域两侧各有一个有翼人物在敬拜神灵。下方居中偏右处坐着

潘神——潘神半人半羊，身上覆满植物，代表尘世。其神情阴郁、沮丧，反映出潘神作为一个注定要生活在尘世的神的身不由己。其左右的两位女性人物划定了人类生存的边界。"死亡"拿着一把血迹斑斑的长剑坐在左侧。她旁边的地上放着一个沙漏，靠着身后的两个拿着（象征商业和医治的）双蛇杖的有翼生物。（右侧的）"受苦"头戴荆冠。

画面底层离观者最近的，是掌管月亮的女神赫卡忒（Hecate）和黑暗界的埃瑞玻斯（Erebus）的领域——这正是阿波罗的对立面。此处尽是各种荼毒人性、阻挠人类达成理想的可怕事物。在莫罗笔下，它们面目模糊，在笼罩大地的黑暗中若隐若现，是形象化的噩梦与怪物。其中有些被视为俗世人物，但莫罗把它们描述为死亡之神："命运、死亡、沉睡、苦难、欺诈、衰老和纷争。""欺诈"悬于前方正中，面容姣好，背有双翼。但是，她的下半身是蛇身。莫罗运用的典故多种多样，从古罗马、腓尼基和埃及的神话，到世界各地的宗教和巫术的象征符号，不一而足。这个形象似乎指涉但丁的《地狱篇》里的怪物格里昂（Geryon），它是体现艺术虚构和制造错觉能力的经典范例。

艺术家处处将看似相反的特质结合在一起，在每个细节中贯彻"宗教调和"这一主题。朱庇特既有肉身又具神性，像古埃及雕像那样正面

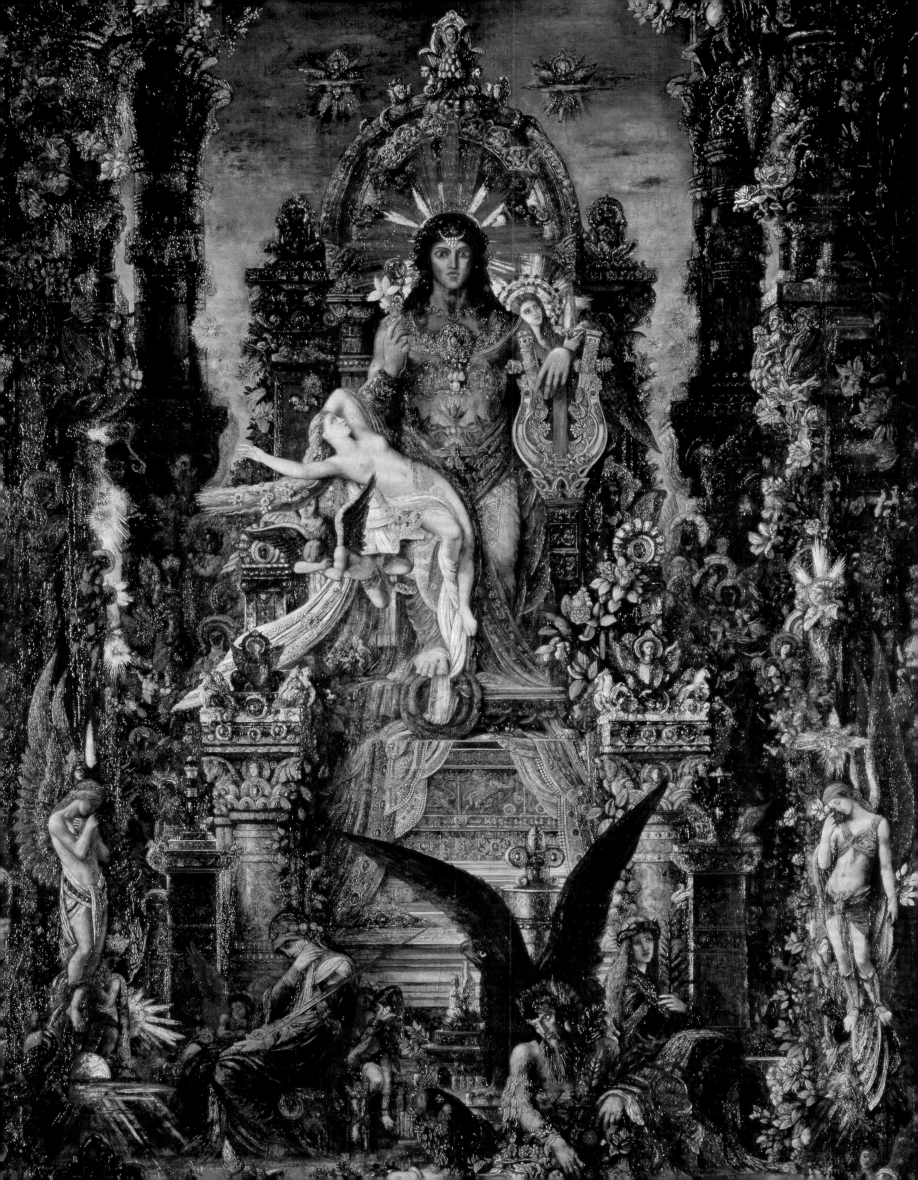

译者谨以此书献给敬爱的先师卡罗琳·缪尔教授（Dr. Carolyn Muir，1952—2020）